방구석
미술관
3

일러두기

- 미술, 문헌, 영화 등의 작품명은 〈 〉, 장편소설을 포함한 단행본과 잡지 등은 《 》로 표기했습니다.
- 각 작품 하단에는 '화가명, 작품명, 제작 연도'를 기재했습니다.
- 각 작품의 저작권자 및 일부 소장처는 책의 부록 페이지에서 도판 목록과 함께 확인해보실 수 있습니다.
- 그림과 사진, 문헌 저작권으로 도움을 주신 모든 분들께 깊은 감사의 말씀을 전합니다.
- ㈜백도씨가 미처 찾지 못한 저작권이 있다면 book@100doci.com으로 알려주시기 바랍니다. 추후 저작권자 정보가 확인되는 대로 적법한 절차를 밟겠습니다.

방구석
미술관
3

조원재 지음

블랙피쉬
Black Fish

피카소 이후 미술은 어떻게 됐을까?
이 책이 그 시작을 도울게요.

"피카소까지는 알겠다. 그런데 몬드리안부터는 모르겠다."

보통 우리가 좋아하고 편안하게 여기는 미술은 무엇일까요? 아마도 서양미술, 그중에서도 서양 근대미술일 겁니다. 19세기 중반부터 20세기 초반까지 유럽 미술가들이 창조한 미술로 《방구석 미술관》 1편에서 다루고 있는 마네·모네부터 마티스·피카소까지의 미술이죠. 근대미술가 중 특히 우리는 모네, 반 고흐, 샤갈, 클림트 같은 화가들을 좋아합니다. 그래서 그들의 그림이 걸린 미술관은 항상 성황을 이루죠. 그들의 그림을 보며 우리는 즐겁고 또 편안함을 느낍니다.

그런데 (이상하게도) 피카소부터는 마냥 편하지가 않습니다. 피카소라는 인물은 익히 들어 잘 알고는 있지만, 그의 회화는 뭔지 모르겠고

난해하기만 합니다. 그 이후에 바로 등장한 몬드리안의 추상회화와 뒤샹의 변기 작품 〈샘〉은 우리를 더더욱 미궁 속으로 빠뜨리며 현대미술과 영원히 결별하게 만드는 혁혁한 공을(?) 세우고 말죠. 이렇게 우리는 피카소 이후 현대미술과 친해지지 못한 채 '영원히 좁혀지지 않는' 거리감과 불편함을 느끼고 있습니다. 그렇지만, 미술에 점점 더 깊은 관심을 가지게 된 (독자 여러분 같은) 분들의 마음속에는 '현대미술을 깊이 있게 이해하는 것을 넘어 공감하며 즐기고 싶은' 마음이 숨어 있음을 저는 알고 있습니다. 미술을 편식 없이 모두 다 껴안으며 즐기고 싶은 분들을 돕기 위해 이 책을 썼습니다.

우리에게 익숙한 서양 근대미술!
이후 미술은 어떻게 됐을까?

이 책은 《방구석 미술관》 1편 이후 서양 현대미술을 이야기하고 있습니다. 다시 말해, 서양 근대미술(19세기 중반~20세기 초반) 이후 서양 현대미술(20세기 초반~20세기 중반)이 진화해가는 과정을 현대미술가 여섯 명의 삶과 예술 이야기를 통해 펼치고 있습니다. 《방구석 미술관》 1편에서 마네·모네부터 피카소·뒤샹까지 만난 독자는 이번 《방구석 미술관》 3편에서 (피카소에게 지대한 영향을 받은) 몬드리안부터 (뒤샹에게 지대한 영향을 받은) 워홀까지 만나며 현대미술이 태동해 진화해가는 이야기의 맥을 짚게 될 것입니다. 그 과정에서 단순히 미술가의 삶

과 예술을 만나는 것을 넘어 현대미술을 이해하고 또 공감할 수 있게 될 것입니다. (더 나아가 서양 근·현대미술가에게 지대한 영향을 받은 한국 현대미술들의 이야기는《방구석 미술관》2편에서 만날 수 있습니다.)

이런《방구석 미술관》시리즈만의 세계관에 대한 독자의 직관적 이해를 돕기 위해 '방구석 미술관 미술가 계보'를 새롭게 실었습니다. '미술가의 대표작 탄생 시점'을 시간순으로 정렬한 계보를 참조하며 《방구석 미술관》시리즈를 읽으면, 서양과 한국의 근·현대미술 변천사의 맥을 총체적으로 짚을 수 있을 것입니다. 이를 통해, 독자가 '한 명의 미술가'라는 나무에서 벗어나 더욱 높이 날아올라 '근·현대미술의 변천사'라는 거대한 숲을 생생하게 볼 수 있는 안목을 가질 수 있길 소망합니다. 그렇게 더 깊이 미술의 세계로 풍덩 빠져들기를 소망합니다.

《방구석 미술관》1, 2편이 가지 않았던
더 깊은 미술의 세계로 떠나는 모험!

한 사람의 삶이 예술을 낳는다는 통찰을 담은《방구석 미술관》시리즈.《방구석 미술관》3편 역시 예술가가 삶을 살며 자기 고유의 예술을 출산하듯 낳는 과정의 전모를 이야기합니다. 허례허식 없이 말이죠. 이를 통해, 그들의 삶에서 '왜 그런 작품이 나올 수밖에 없었는지' 머리가 아닌 가슴으로 공감하는 체험을 선사해드리고자 합니다.

이에 더해 《방구석 미술관》 3편에서 (전작보다) 특히 공을 들인 주안점은 현대미술가의 예술에 대한 깊이 있고도 명확한 이해를 돕는 것이었습니다. 예를 들어, 우리는 몬드리안의 이름과 회화의 생김새를 알고 있습니다. 그렇지만, 솔직히 몬드리안의 예술이 정말 무엇인지 심도 있게, 또 명확하게 이해하지 못한 탓에 몬드리안의 회화언어를 해독하며 작품과 대화 나누기에 어려움을 느낍니다. 이런 문제의 원인은 무엇일까요? 아마 몬드리안 등 현대미술가의 예술에 대한 피상적 탐구와 해설에 있을 것입니다. 예술을 사랑하는 한 사람으로서 저도 느껴왔던 이런 답답함을 이번 저작에서 조금이나마 해소하고 싶었습니다. 이를 위해, 미술가의 삶뿐만 아니라 그의 예술에 대한 철학까지 깊이 있는 탐구를 진행하였으며 그 결과를 《방구석 미술관》 3편에 간결한 글로 풀어내기 위해 고심을 거듭했습니다. 이런 저자의 지적, 미적 탐험이 독자의 현대예술에 대한 이해와 공감에 작게나마 도움이 된다면 좋겠습니다.

더 나아가 예술가의 삶, 생각, 감정, 철학, 그리고 예술을 융합해 풀어내는 과정에서 예술 그 자체에 대한 이해의 깊이와 폭을 넓히기 위해 애썼습니다. 독자가 단순히 예술가의 생애와 작품 관련 지식을 접하는 것을 넘어, '예술이 무엇인지' 머리로 이해하는 것을 넘어 몸으로 체감하는 것을 돕기 위해 사색을 거듭하며 글을 써나갔습니다. 이것이 한 문장, 두 문장 써 내려갈 때마다 심사숙고한 이유이며 5년 만에 출간이 이루어진 이유이기도 합니다.

마지막으로 이번 책에서는 예술가가 삶을 대하는 관점과 사고방식

을 더욱 깊이 있게 담고자 했습니다. 이 책에서 다룬 미술가들은 모두 '자기 삶을 예술로 만든 사람들'입니다. 이 책을 통해 우리와 다를 바 없는 한 인간이 세상에 태어나 자기 삶을 예술로 승화해나가는 삶의 여정, 그 전모를 목격하게 될 것입니다. 독자가 이 책을 매개로 예술가와 대화 나누는 과정에서 '(이 예술가들처럼) 어떻게 나의 삶이 예술이 될 수 있는지?' 사색하는 시간이 될 수 있다면 저자로서 더 바랄 것 없겠습니다. 이 화두에 대한 더 깊은 성찰의 시간이 필요한 독자에게 전작 《삶은 예술로 빛난다》이어 읽기를 권합니다.

9년간 네 권의 책을 출간하며

《방구석 미술관》 1편 출간을 위해 2017년부터 글을 쓰기 시작한 지 어느덧 9년째. 시간이 흘러 네 번째 책을 내놓게 되었습니다. 엄마가 아이를 낳기 위해 산고를 겪듯 글쓴이는 책을 낳기 위해 정신적 산고를 겪어야 함을 네 차례 경험하며 체감합니다. 더불어, 30대 시절 내내 이어온 네 권의 글쓰기는 그 무엇과도 바꿀 수 없는 다채로운 추억, 그리고 배움과 깨달음을 제게 선사했습니다.

책은 낼수록 길고 깊어집니다. 글을 써 책을 한 권, 또 한 권 내놓을 때마다 숙고의 시간은 더 길어집니다. 독자에게 내놓을 새로운 책 한 권이 독자와 저 자신에게 의미 있는 한 걸음이 되었으면 하는 마음은 책을 조금 더 깊게 만듭니다. 제가 손수 사색하고 느끼며 문자언어로

풀어낸 책들이 먼 훗날 부끄럽지 않은, 저만의 향기가 나는 책 모음이 된다면 좋겠습니다.

글은 쓸수록 느는 것 같지만, 사실 쓸수록 더 어려워집니다. 한편, 예술가가 새로운 표현 방식을 창조하듯 글쓴이로서 글을 쓰며 새로운 글쓰기 방식을 만들어갈 때 느끼는 희열은 말로 표현하기 힘듭니다. 자코메티의 예술관을 사랑하는 한 사람으로서 그것이 제 모험심을 자극합니다. 제 생각과 느낌이 담긴 글을 기다리는 독자가 이 세상에 한 명이라도 있다면, 그렇다면 저는 그 모험을 떠나기에 망설이지 않을 것입니다.

—30대의 문을 닫고 40대의 문을 열며, 2025년 조원재

(미술 변천사의 맥을 짚는) 방구석 미술관 미술가 계보

- 이 순서대로 읽으면 미술사적 흐름의 핵심을 이해할 수 있습니다.
- 이를 위해 (미술가의 출생 시점이 아닌) 미술가의 대표작 탄생 시점을 기준으로 정렬했습니다.
- 각 미술가의 이름 앞에는 책의 챕터 번호를 표시했습니다.

● 방구석 미술관 1
● 방구석 미술관 2
○ 방구석 미술관 3

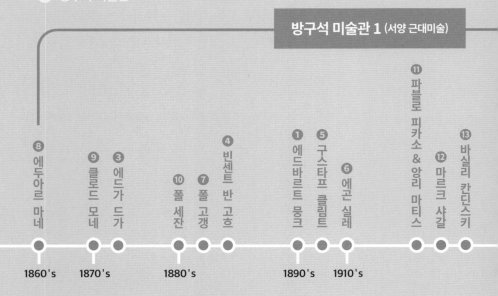

방구석 미술관 1 (서양 근대미술)

⑧ 에두아르 마네
⑨ 클로드 모네
③ 에드가 드가
⑩ 폴 세잔
⑦ 폴 고갱
④ 빈센트 반 고흐
① 에드바르트 뭉크
⑤ 구스타프 클림트
⑥ 에곤 실레
⑪ 파블로 피카소 & 앙리 마티스
⑫ 마르크 샤갈
⑬ 바실리 칸딘스키

1860's 1870's 1880's 1890's 1910's

방구석 미술관 3 (서양 현대미술)

① 피트 몬드리안
② 살바도르 달리
② 프리다 칼로
③ 알베르토 자코메티
④ 잭슨 폴록
⑤ 마크 로스코
⑥ 앤디 워홀

0's　　　　1930's　　　　1940's　　　1950's　　　　1960's　　1970's

① 이중섭
⑦ 박수근
⑤ 장욱진
④ 유영국
⑨ 백남준
③ 이응노
⑧ 천경자
⑥ 김환기
⑩ 이우환

방구석 미술관 2 (한국 현대미술)

CONTENTS

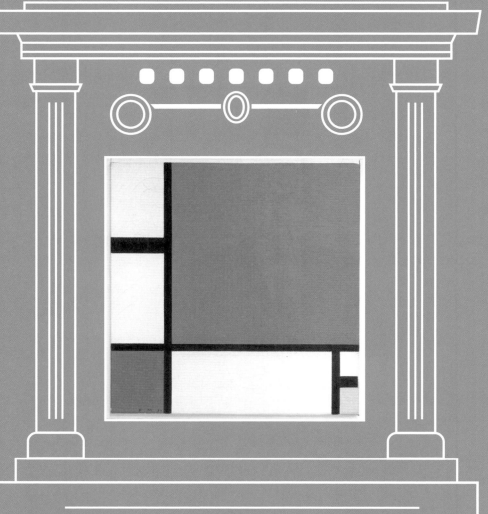

기하학적 추상미술의 선구자

피트 몬드리안

피트 몬드리안, 〈빨강, 파랑, 노랑의 구성〉, 1930, 캔버스에 유채

기하학적 추상미술의 선구자　　**피트 몬드리안**

알고 보면
미술계 찰스 다윈이라고?

나의 눈빛은

나의 추상회화 만큼이나 날카롭지.

그림 © 리노

흐트러짐 없는 말끔한 정장 차림의 몬드리안이 동그란 안경 너머에 있는 무언가를 응시 중입니다. 그의 시선이 말끔하게 똑떨어지는 그의 회화처럼 명료하고 날카롭습니다. 역시 기하학적 추상미술의 선구자답죠? 그런데 그런 그가 미술계 찰스 다윈이었다니? 대체 무슨 소리일까요?

자신 있게 말할 수 있습니다. 아무리 미술 문외한일지라도 '몬드리안'이라는 이름을 모르는 사람은 없을 것입니다. 그만큼 오늘날 몬드리안은 (반 고흐만큼) 유명한 예술가입니다. 그가 창작 활동을 하던 시기는 20세기 초였습니다. 이미 100여 년의 시간이 흘렀음에도 잊히지 않고 기억되는 이유는 무엇일까요? 무엇보다 '직선'과 '사각형'이 눈에 띄는 '몬드리안의 전매특허 회화 양식' 때문일 것입니다. 비록 직선과 사각형뿐인 허무(?)하면서도 난해한 그림 앞에서 갸우뚱할지라도, 몬드리안이 창조한 직선과 사각형의 독특한 이미지는 절대 기억에서 지워지지 않을 것입니다.

그가 이런 그림을 그리기 시작하던 1910년대 파리에서도 사람들의 반응은 크게 다르지 않았습니다. '그림이 온통 직선과 사각형뿐이네? 어쩌라는 거지?' 몬드리안 이전에 이런 그림을 그린 화가는 단 한 명

도 없었습니다. 모두 인물을 그리든, 나무를 그리든, 풍경을 그리든 '눈에 보이는' 대상(구상)을 그려왔죠. 사람들은 난생처음 보는 낯선 이미지 앞에서 당황하며 갸우뚱했습니다. 이렇게 몬드리안은 서양미술 역사상 최초로 '기하학적 추상미술'을 선구한 예술가로 기록됩니다.

한 번 더 자신 있게 말할 수 있습니다. 우리는 몬드리안의 이름과 회화 스타일을 익히 알고 있습니다. 그렇지만, 반 고흐와는 달리 친숙하게 느껴지지는 않을 것입니다. 왜 그런 것일까요? 아마 몬드리안의 회화가 오직 직선과 사각형으로 점철된 '기하학적 추상미술'이라서 그런 것 아닐까요? 알아볼 수 있는 것이 티끌만큼도 없는 '추상(비구상)'도 난해한데, 거기에 선과 사각형만 있는 '기하학적' 추상이라니. 정말 친해지기 어렵습니다. 그런데 한번 이렇게 생각해보면 어떨까요?

'추상적 이미지가 품고 있는 매력을 누구보다 앞서 발견한 사람, 몬드리안.'

우리가 추상미술 앞에서 난해함을 느끼며 갸우뚱할지라도, 21세기를 사는 우리는 이미 추상적 이미지로 가득한 세상 속에서 살고 있습니다. 우리가 사는 상품은 추상적으로 디자인되어 있고, 우리는 그 추상적 이미지에 거부할 수 없는 매력을 느낍니다. 주변의 모든 건축물은 추상적으로 디자인되어 있고, 실내 공간 디자인 역시 고도로 추상적입니다. 우리는 추상적으로 디자인된 공간을 무척 좋아하고, 심지어 그 속에서 편안함을 느끼며 휴식을 취하고 있죠. 21세기에 와서는 누구나 좋아하는 미적 취향이 된 '기하학적 추상'. 기하학적 추상에

숨겨져 있는 거부할 수 없는 미적 매력을 누구보다 앞서 또렷이 느낄 수 있는 심미안을 갖췄던 사람. 그리고 그것을 사람들의 몰이해에도 불구하고 자기만의 방식으로 떳떳이 표현한 예술가. 그가 바로 몬드리안입니다.

몬드리안이 조금 친숙하게 느껴지나요? 그렇다면, 100년 전 그가 어떻게 기하학적 추상의 아름다움을 발견하게 되었고, 어떻게 기하학적 추상미술을 창안하게 되었는지 궁금하지 않을 수가 없습니다. 이제, 난해하게만 여겨져왔던 몬드리안 추상예술 세계의 문이 활짝 열립니다.

평범한 시작

20세기 초부터 태동한 추상미술의 역사를 논할 때 절대 빠질 수 없는 몬드리안. 그의 삶에 시작부터 무언가 특별한 것이 있었을까요? (특별한 것을 기대했다면 미안하지만) 사실 매우 평범했습니다. 1872년 네덜란드 수도 암스테르담에서 60km 떨어진 변방의 작은 도시 아메르스포르트에서 태어난 피테르 코르넬리스 몬드리안. 그의 집은 가난했습니다. 몬드리안의 아버지는 초등학교 교사였는데요. 교사 수입으로는 오 남매를 부양하기가 버거워 부업으로 석판화 인쇄업을 병행했습니다. 독실한 개신교도였던 아버지는 주로 교회에서 의뢰한 종교적 주제를 석판화로 인쇄해 판매했습니다.

흥미로운 사실은 몬드리안의 미술 입문이 아버지의 부업에서 시작되었다는 것입니다. 8세 무렵 아버지를 돕기 위해 석판화 작업을 시작하는데요. 이 과정에서 아버지는 그에게 석판화 작업을 위한 드로잉 기법을 가르쳐줍니다. 수년간 석판화에 밑그림을 그리며 어린 몬드리안은 드로잉 교사가 되고 싶다는 꿈을 꾸었나 봅니다. 17세 때 기초 드로잉 교사 자격증을 취득하고, 20세 때는 중등 과정 드로잉 교사 자격증을 취득합니다. 그런데 그와 동시에 화가가 되고 싶다는 꿈도 꾸었나 봅니다. 화가로 활동하던 삼촌 프리츠 몬드리안과 함께 여행을 떠나 그림 그리기를 배웠으니 말이죠.

이렇게 '드로잉 교사이자 화가'가 되는 꿈을 꾸며 착실히 미래를 준비하던 소년은 결국 스무 살 무렵 암스테르담 왕립미술아카데미에 입학해 회화를 공부합니다. 부모님께 경제적 부담이 되기 싫었던 그는 미술 개인교습 일로 돈을 벌어 야간학교를 다녔고, 시간 날 때마다 미술관에 가 선배 화가들의 그림을 모사하며 기본기를 탄탄하게 다지려 노력하죠.

그가 20대 시절 내내 열심히 회화를 훈련한 이유는 당시 네덜란드 최고 권위의 미술상인 로마 대상에 도전하기 위해서였습니다. 로마 대상은 당대 네덜란드 최고의 미술가들이 심사를 통해 유망주를 선정해 장학금을 수여하는 대회였는데요. 젊은 미술가들에게는 자신을 알리고 작품을 판매할 수 있는 유일한 등용문이었습니다. 이 대회의 특징은 아카데미의 고전주의 전통을 따르고 있었다는 것입니다. 당시 유럽 미술의 중심지, 파리에서는 이미 고전주의 전통을 고수하는 아카데미

에 저항한 일군의 젊은 미술가들이 과거에 없던 전혀 새로운 미술을 창조하며 파리 미술계를 평정한 상태였습니다. (마네, 모네, 세잔, 고갱, 반 고흐로 대표되는 19세기 미술가들입니다. 《방구석 미술관》 참조) 그러나, 당시 미술의 변방국이었던 네덜란드는 여전히 고전주의 전통을 중시하는 아카데미의 권위와 영향력에서 벗어나지 못하고 있었습니다.

당시 '근대미술의 혁명'이 일어나고 있던 파리의 상황을 알 턱이 없던 26세 몬드리안은 로마 대상에서 요구하는 고전주의 기준에 맞춰 그림을 그려 출품합니다. 결과는 보기 좋게 낙선. 심사위원은 몬드리안의 드로잉 및 채색 실력을 저평가하며 퇴짜를 놓습니다. 끈기만큼은 누구에게도 지지 않았던 그는 3년 후 다시 로마 대상에 도전합니다. 그러나, 여지없이 또 낙선. 고전주의 회화 관점에서 그는 당시 유럽 미술계 변방국에서도 인정받지 못하던 수많은 화가 지망생 중 한 명이었던 것입니다. 드가, 클림트, 실레, 피카소 등 어릴 적부터 비범한 회화적 재능을 보이며 이른 나이에 독보적 화가 반열에 오른 예술가들과 비교하면, 몬드리안은 30대 후반까지도 두각을 드러내지 못한 평범한 화가였습니다.

네덜란드 화가의 DNA

그런데 여기서 중요한 것은 몬드리안이 예술을 포기하지 않았다는 사실입니다. 그가 매해 꾸준히 작업한 것을 보면 포기할 생각 자체가

없었던 것으로 보입니다. 그는 진정 그림 그리는 행위 자체를 사랑했기에 세상의 인정과 관계없이 계속 그림을 그릴 수 있었습니다. 그렇다면, 당시 그는 어떤 그림을 그렸을까요? 바로 풍경화입니다. '기하학적 추상미술의 선구자' 몬드리안이 풍경화를 그렸었다니. 좀 생소하죠? 젊은 시절에 그는 자연을 탐구하고, 자연의 풍경을 그리는 풍경화에 흠뻑 빠져 있었습니다.

그런데 한 번 더 깊게 파고들어 가면, 그가 풍경 화가의 길을 걷게 된 운명적(?) 이유가 있습니다. 바로 네덜란드가 풍경화라는 장르의 발상지였다는 것이죠. 네덜란드가 풍경화의 발상지라고? 이건 또 무슨 말일까요?

유럽의 역사를 송두리째 뒤바꿔놓은 16세기 종교개혁 이후 네덜란드 북부 지방의 시민들은 구교인 가톨릭을 거부하고 개신교로 개종합니다. (이는 대항해 시대였던 당시 대서양 무역과 식민지 건설을 통해 경제적, 군사적 초강국으로 급성장한 네덜란드 시민들이 가톨릭을 국교로 자신들을 지배해오던 스페인으로부터 독립하겠다는 의지의 표현이었습니다.) 그들은 가톨릭이 추구하던 전통을 거부하였는데, 그런 이유로 미술 분야에서는 바로크 양식이나 종교 미술을 단호히 거부했습니다. 대신 기존(가톨릭) 유럽 사회에 없었던 새로운 미술 장르를 개척하는데요. 그것이 바로 초상화, 정물화, 그리고 '풍경화'였습니다.

무역으로 큰 부를 일군 네덜란드 시민들은 (종교화가 아닌) 자신을 그린 초상화를 화가에게 의뢰했습니다. 또, 시장이나 화상을 통해 정물화나 풍경화를 구입해 집에 걸었죠. 시장에 수요가 있으니 풍경화를

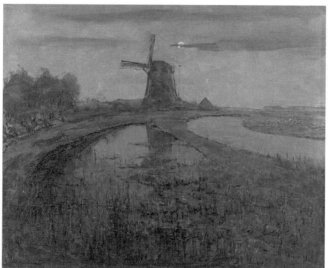

"이어지는 네덜란드 풍경화의 DNA."

(왼쪽 위) 야코프 반 로이스달, 〈베익 베이 뒤르스테더의 풍차〉, 1668~1670년경
(오른쪽 위) 안톤 모우베, 〈울타리의 말〉, 1878
(아래) 피트 몬드리안, 〈달밤의 헤인 강변 동쪽 풍차〉, 1903년경

전문적으로 그리는 화가들이 속속 나타나기 시작했습니다. 그 결과 얀 반 호이엔, 야코프 반 로이스달 등 네덜란드 풍경화에서 큰 획을 긋는 화가들도 탄생하죠.

이렇게 17세기 네덜란드에서 시작된 풍경화의 전통은 꽤 오래 지속됩니다. '네덜란드 풍경화의 DNA'를 이어받은 19세기 대표적인 후예라면 헤이그파(Hague School)를 들 수 있습니다. (1830~1870년대 파리 근교 바르비종에 머물며 자연 풍경을 그렸던) 프랑스 바르비종파에 영감을 얻은 일군의 네덜란드 화가들이 1870~1880년대 헤이그에 머물며 자연과 농가의 풍경을 그리는데요. 헤이그파 화가 중에는 회화에 입문하던 29세 빈센트 반 고흐의 첫 스승이자 사촌 매형이었던 안톤 모우베가 있습니다. (네덜란드만의 풍토와 개성을 서정적으로 담아낸 모우베의 풍경화 〈울타리의 말〉을 보세요. 특유의 초록색과 회색의 섬세한 붓질로 자아내는 촉촉하면서도 짙은 느낌은 모우베의 풍경화에서만 느낄 수 있습니다.) 모우베의 가르침 속에 자연 풍경을 그리기 시작했으니 반 고흐 역시 그 DNA를 이어받은 풍경 화가라 할 수 있죠. 헤이그파는 아니었지만, 모네에게 '풍경화의 새로운 세계'를 일깨워준 화가 요한 바르톨트 용킨트 역시 빼놓을 수 없는 풍경 화가입니다. 《방구석 미술관》 클로드 모네 편 참조) 20세기에 들어와 헤이그파의 풍경화로부터 영감을 얻은 몬드리안이 그 DNA를 잇고 있는 것입니다.

네덜란드인 몬드리안이 회화를 탐구하는 것은 곧 선배 네덜란드 화가들이 300년간 쌓아온 '네덜란드 특유의' 풍경화를 탐구하는 것이었습니다. 20~30대 시절 내내 선배 풍경 화가들의 DNA를 계승해 네덜

란드 동서남북 전역을 돌아다니며 자연을 흠뻑 음미하며 탐구했습니다. 그리고 그것을 그렸습니다. 선배 화가들처럼 육지, 바다와 강, 그리고 하늘을 그렸죠. 당시 그가 그린 풍경화 〈달밤의 헤인 강변 동쪽 풍차〉를 보세요. 네덜란드인만큼 풍차를 핵심 소재로 택한 것이 유독 눈에 띄는군요. 어떤가요? 300년을 이어온 네덜란드 풍경화 특유의 DNA가 느껴지나요? 그렇다면, 그 DNA는 무엇일까요?

시대의 변화

네덜란드 풍경화의 전통을 잇고 있던 청년 몬드리안. 그런 그에게 20세기 벽두부터 거부할 수 없는 시대의 변화가 찾아옵니다. 19세기 중반 프랑스 파리에서 탄생해 유럽 미술계를 송두리째 변화시키고 있는 '모더니즘 미술'이라는 거대한 조류가 네덜란드의 국경을 넘어 들어오기 시작한 것이죠. 모더니즘 미술을 창조한 미술가들은 기본적으로 '과거의 미술을 거부하고 새로운 미술을 창조하겠다'는 전위 정신을 품고 있었습니다. 그래서 과거 고전미술에서는 찾아볼 수 없던 '혁신적 표현 기법과 양식'이 작품에 담겨 있었죠. 또, 예술에 대한 견해 역시 고전주의 미술가들과는 전혀 다른 '독창적 관점과 철학'을 가지고 있었죠.

'이럴 수가! 그림을 이렇게도 그릴 수 있다니!' 파리에서 건너온 창의적이고 혁신적인 회화 작품을 보며 몬드리안은 커다란 충격에 휩싸

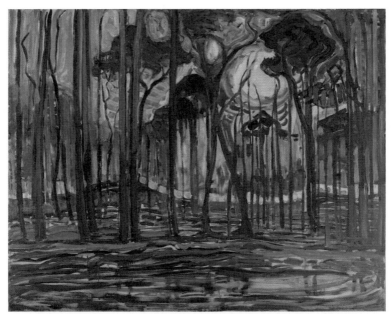

"뭉크의 향기가 감도는."

(위) 피트 몬드리안, 〈올레 부근의 숲〉, 1908
(아래) 에드바르트 뭉크, 〈기차 연기〉, 1900

입니다. 지금껏 자신이 당연하게 여겨왔던, 절대적 진리라 여겨왔던 '회화에 대한, 예술에 대한' 모든 고정관념이 파괴됩니다. 그 부서져 텅 빈 자리에 '과거의 미술을 거부하고 나만의 새로운 예술을 창조하겠다'는 정신이 뿌리를 내립니다. 이렇게 몬드리안은 '네덜란드 풍경 화가'에서 예술을 혁신하는 '모더니즘 예술가'로 변신합니다.

〈울레 부근의 숲〉, 〈햇빛 속의 풍차〉를 보면 몬드리안이 모더니즘 미술에 지대한 영향을 받고 있음을 알 수 있습니다. 여전히 자연 풍경을 그리고 있지만, 헤이그파의 차분하고 명상적인 화풍에서 완전히 벗

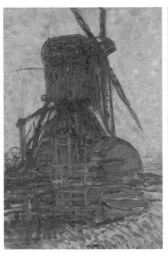

"마티스의 향기가 감도는."
(왼쪽) 피트 몬드리안, 〈햇빛 속의 풍차〉, 1908
(오른쪽) 앙리 마티스, 〈콜리우르의 풍경〉, 1905년경

어나 있습니다. 〈울레 부근의 숲〉은 '뭉크가 그린 것이 아닌가' 하는 생각이 들 정도로 뭉크의 우울하면서도 기이하게 흐느적거리는 화풍을 빼닮았습니다.

〈햇빛 속의 풍차〉는 앙리 마티스의 초기 작품을 연상케 합니다. 1904~1905년 무렵 마티스는 (조르주 쇠라의 점묘법을 계승한 폴 시냐크의 영향을 받아) 색점을 즉흥적이면서도 대담하게 툭툭 찍는 방식으로 그림을 그렸는데요. 〈햇빛 속의 풍차〉에서 몬드리안이 마티스식 점묘법을 적용한 흔적이 보입니다. 이와 함께 (강렬한 태양 빛을 강조하고자) 풍차를 새빨간 색으로 채색했는데요. 이 역시 순수한 원색의 강렬한 에너지를 전면에 파격적으로 내세운 마티스식 색채 표현의 영향을 받은 것으로 볼 수 있습니다.

파리발 모더니즘 미술이 네덜란드에 유입되기 시작하던 거대한 변화의 시기. 그때 그것을 한발 앞서 수용해 작품에 적용한 몬드리안은 '전위 미술의 선도자'로 네덜란드 미술계에서 처음으로 이름을 알립니다. 그 결과 작품이 판매되기 시작했고, 1909년에는 암스테르담 시립미술관에서 전시를 열며 명성을 얻게 되죠. '미래의 미술을 먼저 창조해 보여주는 전위 미술의 선도자가 되자!' 37세에 이르러 몬드리안은 예술가로서 자신이 가야 할 길을 명확히 깨닫습니다.

그런데 현재 있지도 않은 '미래의 미술'을 대체 무슨 수로 알아낼 수 있을까요? 몬드리안은 자기 삶에서 만난 두 가지에서 '미래의 미술'을 창조하는 열쇠를 발견합니다. 그 두 가지 열쇠는 무엇이었을까요?

'미래의 미술'로 가는 첫 번째 열쇠

1909년 37세의 몬드리안은 신지학을 접하고, 이내 흠뻑 빠져듭니다. 신지학 협회에도 가입하게 되죠. 신지학? 많은 이들에게 다소 생소한 학문명이지 않을까 싶은데요. 신지학(Theosophy)은 그리스어 Theo(神, 신)와 Sophia(지혜)의 합성어로 '신의 지혜'를 탐구하는 학문입니다. 19세기 중후반 무렵 헬레나 블라바츠키가 신지학을 체계화하며 선구하기 시작했는데요. 종교, 철학, 과학 등 인류가 수천 년간 쌓아온 가르침을 편식 없이 통합적으로 탐구해 '세계와 인간에 대한 진리'를 깨닫는 것이 목적이었습니다. 정의와 목적에서 감지되듯 신지학은 다방면의 지식을 합리적 사고만으로 통합하려는 것이 아니었습니다. 다분히 인간의 영성과 영적인 깨달음을 중시한 학문이었죠.

현재는 많은 이들에게 생소하지만, 당시에는 서구 사회에서 적지 않은 반향을 불러일으켜 종교, 철학, 과학, 예술 등 다양한 분야의 지성인들에게 영향을 미쳤습니다. 대표적으로 문학계에서는 시인 예이츠와 T.S.엘리엇, 소설가 제임스 조이스가 신지학에 영향을 받았고, 음악계에서는 구스타프 말러, 시벨리우스, 알렉산더 스크랴빈이 영향을 받았다고 알려져 있습니다. 미술계에서는 추상미술의 선구자인 칸딘스키와 파울 클레가 신지학의 영향을 받았다고 하는데요. 몬드리안을 포함해 당대 추상미술 선구자들이 신지학에 관심을 가졌다는 것이 흥미롭습니다.

신지학 협회에 가입하고 1년 후, 몬드리안은 친구에게 보내는 편지

에 이렇게 씁니다. "외로움은 위대한 사람으로 하여금 자기 내부의 거의 신과 같은 혹은 실제로 신과 다를 바 없는 진짜 모습을 깨닫게 한다. 이렇게 해서 그 사람은 성장하게 되고 결국 신이 된다."[1] 신지학에 흠뻑 빠진 몬드리안은 결국 자신이 신의 지혜를 깨달아 신이 되었다고 느낀 것일까요? 대체 신지학의 어떤 점이 몬드리안을 강하게 끌어당겼던 것일까요?

블라바츠키는 저서 《침묵의 소리》에서 '외적인 것이 아닌 내적인 것을 추구하라'고 일관되게 이야기하고 있습니다. 눈에 보이는 '외적인 것'은 허위의 세계이며, 덧없는 것이며, 머리로 터득하는 지혜라고 말하고 있습니다. 반면, 마음에 보이는 '내적인 것'은 진실의 세계이며, 영원한 것이며, 혼의 지혜라고 말하고 있습니다. 결론적으로 '영원히 변치 않는 내적인 것을 추구'하라고 말하고 있죠. 한마디로 말하면 본질적 '진리'를 추구하라는 것입니다.

신지학의 창시자 블라바츠키의 말은 몬드리안에게 지대한 지적 영감을 주었습니다. 그리고 그 영감은 그의 예술에 고스란히 반영되기 시작합니다. 몬드리안은 눈에 보이는 외적인 것을 보이는 그대로 따라 그리는 것을 거부하기로 합니다. 그 대신 외적인 아름다움 속에 감추어져 있는 내적인 아름다움, 즉 '미(美)의 진리'를 발견해 그림에 온전히 담아내기 위한 탐구를 시작합니다. 신지학에 따르면 그것이 진실한 것이며, 영원한 것이니까요.

신지학과의 만남 후 2년간 미의 진리를 탐구한 화가 몬드리안의 회화적 결론을 〈붉은 풍차〉에서 엿볼 수 있습니다. 그가 과거에 그렸던

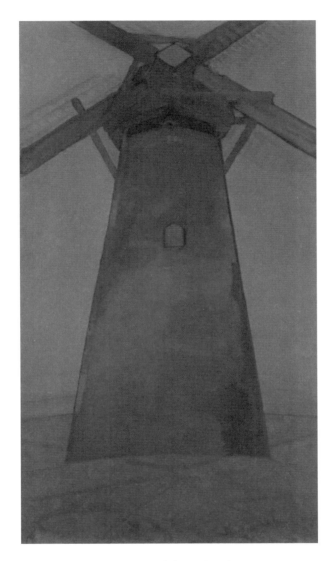

"몬드리안의 회화는 진화 중!"
피트 몬드리안, 〈붉은 풍차〉, 1911

풍경화를 〈붉은 풍차〉와 비교해보세요. 어떤가요? 눈에 띄게 매우 '명확'해졌음을 알 수 있습니다. 즉, 그는 '형태를 단순화'하고, '색채를 단순화'하는 원칙을 통해 명확성을 추구하고 있는 것입니다. 〈붉은 풍차〉를 보면 풍차의 형태를 최대한 단순하게 그리려 하고 있고, 색 역시 빨강과 파랑 오직 두 가지 색만 사용해 가능한 원색적으로 그리려 하고 있죠. 그는 아직 미의 진리가 무엇인지 100% 완벽하게 깨닫지 못했으며 여전히 탐구 중입니다. 그렇지만, 2년간의 숱한 회화적 실험과 탐구 끝에 미의 진리가 형태, 색채 등 조형요소의 단순화를 통한 명확성에 숨겨져 있을 거라 판단하기 시작한 것입니다.

이런 몬드리안의 사고 과정에 누구나 합리적으로 수긍할 수 있는 논리적, 과학적, 수학적 근거가 있을까요? 아닙니다. 그런 이성적 사고의 결과라기보다는 인간이 가진 비이성의 지적 능력인 직관력, 통찰력 등을 사용한 결과라고 볼 수 있습니다. 몬드리안이 자연을 탐구한 결과를 그림으로 그릴 때, (눈에 보이는, 계속 변하는) 외적인 것을 완전히 제거하려 한 것은 (눈에 보이지 않는, 영원히 변하지 않는) 내적인 것만을 남기기 위한 직관적 탐구의 결과라 볼 수 있습니다. 이렇게 예술은 인간의 이성을 사용하기도 하지만, 비이성을 사용하기도 합니다. 다시 말해, 인간이 가지고 있는 모든 역량을 (편향됨 없이) 골고루 사용해, 인간의 생각과 감정을 (어떤 규칙에 얽매임 없이) 자유롭게 표현하는 것이 (인간이 태초부터 본능적으로 창조한) 예술이라 할 수 있습니다. 인간이 할 수 있는 매우 독특한 창조 행위의 영역인 것이죠.

덧붙여 지금까지 몬드리안이 시험하듯 탐구하듯 그려온 회화 작품

전체를 살펴보면 흥미로운 사실을 발견하게 됩니다. 바로 그의 회화가 진화하고 있다는 것입니다. 그는 외부에서 새로운 미술과 새로운 학문을 적극 흡수하며 자신의 예술관을 계속 진화시키고 있습니다. 그리고 자신의 진화된 예술관을 풍차, 풍경 등 동일한 소재에 반복적으로 적용하며 그 진화를 작품으로 증명하고 있는 것입니다. 1859년 찰스 다윈의 역작 《종의 기원》이 출간되며 유럽 사회에 진화론이라는 큰 지적 파장을 불러일으켰는데요. 생물학에서의 진화라는 개념이 화가 몬드리안에게 영향을 미쳐 회화 예술에까지 반영되고 있는 것입니다. 인간의 지적 영역이 진화됨에 따라 예술도 진화하게 된다! 몬드리안은 미술계의 진화론자입니다.

'미래의 미술'로 가는 두 번째 열쇠

형태와 색채의 단순화로 회화적 명확성을 추구하며 미의 진리를 탐구하고 있는 몬드리안의 신개념 회화! 당시 그는 네덜란드에서 손에 꼽히는 전위 예술가였습니다. 1911년 39세 몬드리안은 암스테르담을 기반으로 하는 전위 예술가들의 모임인 현대미술가 그룹의 첫 번째 전시회에 참여해 〈붉은 풍차〉 등 작품을 출품합니다. 그는 유럽 미술의 중심지인 파리에도 없는 혁신적인 회화를 창안해 추구하고 있는 전위 예술가로서 자신감을 품고 있었습니다.

그런데 그 자신감은 전시가 열린 첫날부터 여지없이 깨지고 맙니

다. 당시 파리에서 가장 뜨거운 감자였던 두 화가가 이 전시회에 작품을 '폭탄 투척하듯' 출품했던 것이죠. 몬드리안은 두 화가의 작품을 보고 원자폭탄급 충격을 받습니다. 자신이 단 한 번도 상상해보지 못한 혁신적인 회화였기 때문이었죠. 그들이 출품한 작품은 미술의 미래를 완전히 뒤바꿔놓을 (혁신을 넘어) 혁명과도 같은 것이었습니다.

그 화가들의 이름은 파블로 피카소와 조르주 브라크. 1907년 피카소의 원자폭탄급 문제작 〈아비뇽의 처녀들〉을 시작으로, 이 두 화가는 힘을 합쳐 '세상에 없던 완전히 새로운 회화'를 창안하기 위한 실험에 착수합니다. 세상에서 가장 어려운 일 중 하나는 기존에 없던 것을 창조하는 것입니다. 두 화가는 이 고난도의 미션에 도전했고, 결국 해내고 맙니다. 새로운 회화를 창조하기 위한 피카소와 브라크의 핵심 전략은 '다시점(多視點)'이었습니다. 단 하나의 시점으로 대상을 보고 그리던 전통적 관념(원근법적 시각)을 파괴하고, 다양한 시점에서 본 대상의 일부분들(파편들)을 모아 하나의 화면에 집어넣은 것이죠. 《방구석 미술관》 파블로 피카소 편 참조)

그들이 창안한 새로운 회화는 근본적으로 '기존의 회화 규칙'을 완전히 파괴하고 '새로운 규칙'을 세운 것이었습니다. 이를테면, '핸드폰'이라는 기존의 규칙을 파괴하고 '스마트폰'이라는 새로운 규칙을 세운 것과 같습니다. 새로운 무선전화기에 '스마트폰'이라는 이름을 지어주듯, 새로운 회화에 이름을 지어줘야겠죠? 사람들은 피카소와 브라크가 창조한 새로운 회화에 '입체주의(cubism)'라는 이름을 지어줍니다. 피카소와 브라크는 입체주의 실험을 시작한 지 불과 3년 만에 파리 미

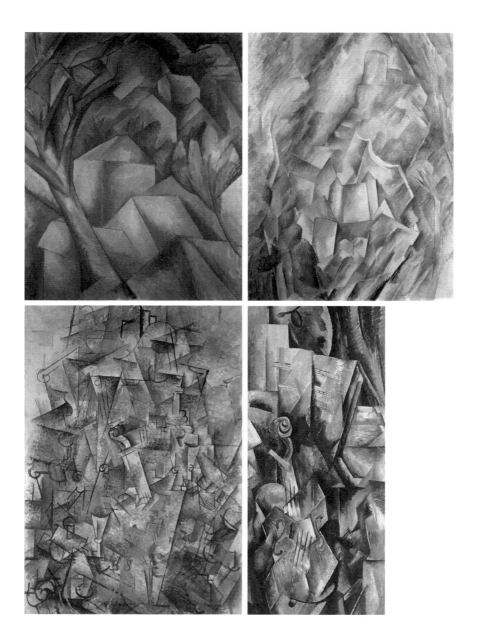

"진화하는 입체주의 회화."

(왼쪽 위부터 시계방향으로)
조르주 브라크, 〈에스타크의 집들〉, 1908
조르주 브라크, 〈라 호쉬 기용의 성〉, 1909
조르주 브라크, 〈바이올린과 팔레트〉, 1909
조르주 브라크, 〈바이올린과 하프가 있는 정물〉, 1911

술계를 접수하고 '전위 미술의 선도자'로 자리매김합니다. 그럼, 당시 두 화가가 그린 입체주의 회화는 무엇이었을까? 브라크의 작품을 한번 살펴볼까요?

입체주의 실험 극초기인 1908년 작 〈에스타크의 집들〉에서 브라크는 (폴 세잔의 회화관에 영감을 얻어) 집을 3차원 입방체(cube)로 단순화시켜 화면에 구성해보는 실험 중에 있습니다. 이 시기에는 브라크가 전통적인 원근법 시각에서 완전히 벗어나지 못한 탓에 화면에 깊이감(공간감)이 있습니다. (다시 말해, 평평한 캔버스 화면 위에 물감으로 만든 가짜 공간이 있습니다.)

그런데, 1년 후인 1909년 〈라 호쉬 기용의 성〉에서 '성'의 모습은 잘 식별되지 않습니다. 그 대신 수많은 2차원 사각형 조각을 화면에 오밀조밀하게 그려 넣어 화가가 그린 것이 '성'이라는 것을 암시하고 있죠. 어떤 원리로 이렇게 그렸을까요? 다양한 시점에서 본 성의 일부분들(파편들)을 모아 캔버스 위에 구성한 것입니다. 더불어 (3차원의 입방체로 화면을 구성한 〈에스타크의 집들〉과 달리) 2차원의 사각형 조각으로 화면을 구성하고 있습니다. 그 결과 화면에 깊이감(공간감)이 거의 사라지고 있습니다. 다시 말해 화면이 평평(flat)해지고 있습니다.

집과 성을 소재로 다시점 회화의 가능성을 실험한 브라크. 대상을 단 하나의 시점으로 보고 그리던 전통적 관념에서 벗어나, 다양한 시점에서 본 다양한 모습을 하나의 평평한 캔버스 위에 담아낼 수 있음을 확신한 그는 그릴 대상을 정물로 확장하기 시작합니다. 1909년 〈바이올린과 팔레트〉를 살펴보면, 〈라 호쉬 기용의 성〉을 그릴 때 적용한

다시점 원리를 고스란히 바이올린, 악보, 팔레트 등을 그리는 데 적용하고 있음을 알 수 있죠. 특히, 바이올린을 보면 다각도로 분해한 후 다시 마음대로 조립한 것처럼 보입니다.

그렇습니다. 그림을 꼭 사진 찍은 것처럼 눈에 보이는 대로 똑같이 그려야 하는 절대적 이유가 있을까요? 그 고정관념을 제거하면, 그림은 평면 위에 화가가 그리고 싶은 것을 자유롭게 표현하는 장이 됩니다. 이렇게 유럽의 회화는 20세기 초에 이르러 '회화는 눈에 보이는 것을 고스란히 재현하는 것'이라는 오래된 고정관념을 깨고 벗어납니다. 즉, 그리고 싶은 것이 무엇이든 화가가 더 자유롭게 무한한 상상의 나래를 펼쳐 표현할 수 있게 된 것이죠. 바로 이것이 피카소와 브라크가 20세기 초에 활짝 연 현대미술 혁명의 요체입니다.

다시점 회화 원리를 멈추지 않고 끝까지 추구하면 어떤 그림이 될까? 대상을 보는 시점을 무한대로 늘려가면 됩니다. 1911년 〈바이올린과 하프가 있는 정물〉을 살펴보면, 바이올린과 하프를 관찰하는 시점을 무한대로 늘린 탓에 식별할 수 있는 것이 거의 없습니다. 브라크가 대상을 관찰하는 시점의 개수를 늘릴수록 3차원 입방체는 2차원 사각형이 되었고, 여기서 멈추지 않고 시점의 개수를 무한대에 가깝게 늘릴수록 2차원 사각형은 1차원의 '선'이 되었습니다. 〈바이올린과 하프가 있는 정물〉은 이 극단적 회화 실험의 결과물입니다. 바이올린을 관찰하는 시점을 무한대로 쪼개다 보니 회화의 가장 기초적인 조형요소 '선'만 남은 것입니다. 허무해 보이기도 하지만, 참으로 정직한 실험의 결과가 아닐 수 없습니다. (여기서 시점을 더 무한대로 쪼개면? 아마 브라

크는 점만 찍었겠죠? 여기서 더 무한대로 쪼개면? 아마 원자 단위로 쪼개지며 아무 것도 그리지 못하게 될 것입니다. 브라크가 선에서 실험을 멈춘 이유입니다. 이제, 입체주의 회화의 근원적 원리가 명확히 체감되나요?)

'이제까지 이런 회화는 없었다!' 몬드리안은 피카소와 브라크의 입체주의 그림 앞에서 거대한 충격에 휩싸입니다. 그리고 그들의 혁명적 회화 앞에서 비로소 깨닫습니다. '새로운 예술의 창조'를 외치던 자신의 머릿속에 여전히 회화에 대한 오래된 고정관념이 뿌리 깊게 박혀 있었다는 사실을. 게다가 그 고정관념을 인식조차 못 하고 있었다는 충격적 사실을.

'회화는 눈에 보이는 것을 묘사하는 것(자연주의)'이라는 고정관념. 몬드리안은 자기 머릿속에 박혀 있는 '자연주의 시각'을 알아차립니다. 지금까지 외적인 것이 아닌 내적인 것, 즉 미의 진리를 회화에 담아내겠다는 의지로 숱한 실험을 해왔지만, 1911년 작품 〈붉은 풍차〉에서처럼 눈에 보이는 풍차를 재현하는 '자연주의 시각'을 벗어나지 못하고 있었다는 것을 깨닫게 된 것입니다. 피카소와 브라크의 입체주의 회화 앞에서 그의 회화적 시각은 완전히 개안되었습니다.

몬드리안은 더 이상 네덜란드에 있을 이유를 느끼지 못합니다. 그는 가장 전위적이고 혁신적인 예술이 창조되고 있는 중심지, 피카소와 브라크가 활동하며 입체주의를 창조한 그곳, 파리로 향합니다.

'입체주의'라는 무기로 '미의 진리'를 찾아 떠나는 모험

1911년 12월, 파리에 도착한 39세 몬드리안이 가장 먼저 한 일은 이름 바꾸기. 그는 길고 기억하기 어려운 네덜란드식 이름 '피테르 코르넬리스 몬드리안' 대신 듣자마자 귀에 콕 박히는 간단명료한 '피트(Piet) 몬드리안'을 사용하기 시작합니다.

입체주의 회화에 거대한 충격을 받아 파리에 온 피트 몬드리안. 그런 만큼 피카소와 브라크를 직접 만나 그들의 예술관을 배우지 않았을까 하는 생각이 들기도 하지만 그는 그러지 않았습니다. 대신 입체주의를 포함해 파리 미술계에서 창작되고 있는 수많은 작품을 직접 목격하며 스스로 연구하는 시간을 갖습니다. 그리고 통찰력 있으면서도 독특한 자기만의 결론을 내기에 이릅니다. 그는 20세기 초 파리 미술계의 미시적 트렌드만 보려 하지 않았습니다. 아주 오래전부터 이어져온 서양미술사의 흐름 전체를 거시적 시각에서 조망하며 '자기만의 관점으로' 연구했죠. 연구 끝에 그가 내린 결론은 무엇이었을까요? 바로 '20세기에 진입하며 서양미술이 케케묵은 자연주의에서 벗어나고 있다'는 진단이었습니다. 대체 이게 무슨 생각일까요?

19세기까지 서양미술에서 누구도 의심하지 않았던 대전제. 그것은 '미술은 눈에 보이는 자연의 겉모습을 묘사하는 것'이라는 자연주의 사고방식이었습니다. 그래서 화가는 눈에 보이는 나무의 겉모습을 수천 년 동안 그려왔죠. 15세기 르네상스 시대에는 눈에 보이는 것을 더 실감 나게 묘사하기 위해 원근법을 개발해 평평한 캔버스 위에 가

짜 공간(환영)을 만들었습니다. 그런데 눈에 보이는 자연의 겉모습을 그리다 보니 그 속에 감추어져 있는 진정한 내적 아름다움, 즉 미의 진리를 제대로 표현하는 것에 항상 실패했다고 몬드리안은 생각합니다. (쉽게 말해, 자기 이전의 모든 화가는 자연의 겉모습을 모방해 그리다 보니 미의 진리를 표현하는 예술의 목표를 성취하는 것에 늘 실패했다고 본 것이죠.) 게다가 자연주의 화가들은 눈으로 본 것에 자신의 주관적 감정까지 담아 그림을 그리니 더더욱 미의 진리를 표현하는 것에 실패했다고 생각합니다. 이런 관점에서 몬드리안은 19세기 중반에 탄생했던 모네의 인상주의 역시 자연주의에서 벗어나지 못하고 타락한 사례라고 보았습니다. 서양미술을 자기만의 시선으로 날카롭게 바라보는 모습에서 몬드리안의 고집스러움과 대쪽 같은 성격이 느껴지지 않나요?

그렇다면, 서양미술이 자연주의 사고방식에서 벗어나기 시작한 첫 사례는 무엇이었을까요? 몬드리안은 일정한 색채 규칙에 따라 점만을 찍어 그림을 그린 조르주 쇠라의 점묘법 회화(신인상주의)를 듭니다. 왜냐하면 캔버스 위에 오직 아주 작은 점만을 찍다 보니 그동안 원근법을 이용해 만들어왔던 가짜 공간의 존재감이 크게 줄어들며 '평평한 캔버스 위에 평평한 그림'이 그려져 있는 느낌이 강화된 것이죠. 즉, 자연주의 회화의 첨병인 원근법이 자아내는 가짜 공간(환영) 효과를 반감시키며 자연주의에서 벗어나려는 첫 시도를 한 것이 쇠라의 점묘화라고 해석한 것입니다.

역사에서 첫 사례가 나왔다면 시간이 흘러 더 진전된 다음 사례가 나오게 되죠. 몬드리안은 그것이 바로 자신에게 원자폭탄급 충격을 안

"점만 찍으니 그림이 평평해 보이네?"
조르주 쇠라, 〈그라블린의 운하, 저녁〉, 1890

겨준 피카소와 브라크의 입체주의 회화라고 생각합니다. 서양미술 역사상 자연주의에서 완전히 벗어나는 것을 목표로 체계적인 실험을 통해 회화를 진화시킨 사조가 입체주의라고 본 것이죠. 더불어, 최대한 다양한 시점에서 본 사물의 모습을 하나의 화면에 모조리 담아내려는 피카소와 브라크의 행위에 대해 사물을 전체적, 보편적 시각으로 파악해 궁극적으로 '미의 진리'를 찾아내려는 노력으로 해석합니다. (실제 피카소와 브라크가 어떤 생각을 가졌는지와 관계없이 말이죠.) 몬드리안은 이렇게 자기 스스로 해석한 입체주의의 사고방식과 조형언어를 계승하고, 이를 바탕으로 자연의 겉모습에 가려져 있는 '미의 진리'를 찾아 회화에 온전히 담아내는 모험을 시작합니다. (추후 몬드리안이 자신이 창안한 신조형주의가 입체주의의 결과물인 만큼 '신입체주의neo-cubism'라 부를 수 있다고 말한 이유는 바로 여기에 있습니다.)

1단계 : 탐구 또 탐구

지금껏 숱한 화가들이 자연을 묘사하며 아름다운 그림을 그려오긴 했지만, 단 한 번도 '아름다움의 진리'를 정확히 꿰뚫어 명확히 그려낸 화가는 없었다고 진단한 몬드리안. 고대 그리스의 미술가들도, 다 빈치도, 미켈란젤로도, 뒤러도, 렘브란트도, 벨라스케스도, 들라크루아도, 밀레도, 마네도, 모네도, 드가도, 세잔도, 고갱도, 반 고흐도, 쇠라도, 마티스도, 심지어 피카소도 아직 성취하지 못한 업적을 해내고 말

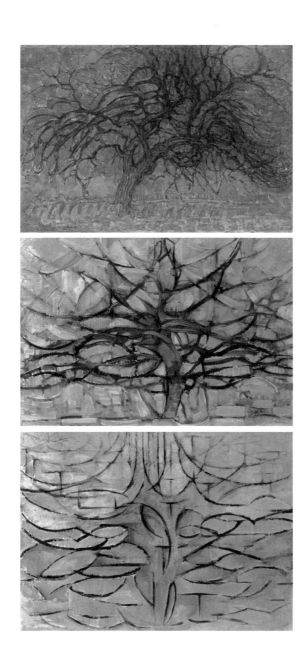

"미의 진리를 찾기 위해 진화하는 회화."
(위) 피트 몬드리안, 〈저녁: 빨간 나무〉, 1908~1910
(가운데) 피트 몬드리안, 〈회색 나무〉, 1911
(아래) 피트 몬드리안, 〈꽃 핀 사과나무〉, 1912

겠다는 거대한 포부의 당찬 (어쩌면 당돌한?!) 40대 무명 화가 몬드리안. 그는 피카소와 브라크가 창안한 입체주의 조형언어를 응용해 자연이 겉모습 속에 꼭꼭 감추고 있는 '미의 진리'가 무엇인지, 그리고 '미의 진리'를 어떻게 회화로 명확히 표현할 것인지를 아주 천천히 탐색해 나갑니다.

1908년부터 1912년까지 나무를 소재로 그린 몬드리안의 그림을 보세요. 시간이 흐름에 따라 점점 자연주의에서 입체주의 회화로 진화하는 것을 엿볼 수 있습니다. 1908~1910년 작 〈저녁: 빨간 나무〉는 아직 입체주의를 알기 전이라 자연주의에서 벗어나지 못하고 있죠. 반 고흐, 뭉크처럼 자신의 감정을 나무에 이입해 그린 느낌(표현주의)이 물씬 풍깁니다. 1911년 작 〈회색 나무〉에서는 몬드리안이 입체주의의 영향을 받기 시작했음을 알 수 있습니다. (입체주의자들처럼 색채를 오직 회색조로 제한한 가운데) 입체주의 조형언어를 응용해 '나무의 겉모습 속에 감춰져 있는 형태미의 진리'를 발견해 표현하는 실험에 집중하고 있는 것이 눈에 띕니다. 연구가 더욱 진전된 1912년 작 〈꽃 핀 사과나무〉에서는 작품 제목을 읽지 않는 이상 나무를 그린 것인지 도통 알아볼 수 없게 되어버렸죠? (다시 말해, 나무가 추상화되었죠?) 그렇습니다. 몬드리안은 나무의 겉모습 속에 감춰져 있는 '형태미의 진리' 자체를 탐구하는 방향으로 나아가고 있는 것입니다. 더불어, 아직 불명확하긴 해도 형태미 측면에서 어느 정도 진전이 이뤄졌다고 판단했나 봅니다. 아주 옅은 색조의 빨강, 노랑, 초록을 조심스럽게 채색하며 나무의 겉모습 속에 감춰져 있는 '색채 미의 진리' 역시 탐구하고 있습니다.

더 심도 있게 생각해보면 몬드리안은 〈꽃 핀 사과나무〉에서 (자연의 겉모습을 묘사하는) 자연주의에서 멀리 벗어나 있습니다. 나무의 형태를 묘사하는 것에서 벗어나 순수한 조형요소인 '선'만으로 미의 진리를 드러내려 하고 있죠. 더불어, 원근법으로 만드는 가짜 공간 역시 사라졌습니다. 자연주의 회화에서는 나무를 그린다면 당연히 원근법을 이용해 나무가 놓일 가짜 공간을 그려 넣어야 하죠. 그런데 〈꽃 핀 사과나무〉에서 그런 공간 따위는 존재하지 않습니다. 캔버스 화면에 가짜 공간이 자아내는 깊이감이 사라지고 '평평한 그림'이 된 것입니다. 몬드리안의 회화는 점점 눈에 보이는 자연에서 완전히 분리되어 회화 작품 그 자체로만 존재하려 하고 있습니다. 사진처럼 자연을 그대로 모방하며 아름다움을 드러내는 회화가 아니라, 평평한 캔버스 위에서 그 자체만으로 아름다움을 온전히 드러내는 회화로 진화시키려 하고 있는 것입니다.

입체주의 실험을 진행하며 (자연의 겉모습 속에 숨겨진) '미의 진리'를 표현하기 위해서는 구상에서 추상으로 진화해야 한다는 확신을 갖게 된 몬드리안. 더 나아가 그는 추상을 진보된 새로운 시대에 진화된 정신을 가진 사람이 창조할 수 있는 예술적 산물로 보았습니다. 미의 진리를 발견해 회화에 명확히 드러내기 위한 모험을 그는 계속 이어갑니다.

2단계 : 실마리

지인 한 명 없는 파리에서 홀로 2년 넘게 회화 탐구를 지속하던 42세 몬드리안. 1914년 여름에 네덜란드로 돌아간 이후 5년 동안 파리에 가지 못하게 됩니다. 제1차 세계대전 때문이었죠. 유럽은 전쟁의 화염에 휩싸였지만, 몬드리안은 아랑곳하지 않고 회화 탐구에 매진했습니다. 그의 탐구는 이제 시작이었으니까요.

흥미롭게도 몬드리안의 회화 세계는 전쟁으로 인해 강제적으로 네덜란드에 고립되며 더더욱 빠른 속도로 진화합니다. 1911년 작 〈돔뷔르흐의 교회탑〉과 1914년 작 〈교회 정면 1: 돔뷔르흐의 교회〉를 비교해보세요. 두 작품 모두 네덜란드 남부 해안마을에 있는 돔뷔르흐의 교회를 소재로 하고 있습니다. 그러나, 그것을 그리는 방식이 완전히 다르죠? 1911년 작은 (자연의 색을 모방하는 것이 아닌 화가 마음대로 색을 자유롭게 사용하고 있다는 점에서) 마티스로 대표되는 야수주의의 영향이 두드러지지만, 1914년 작은 입체주의 조형언어를 응용해 교회를 그리고 있습니다. 나아가 1914년 작의 경우 캔버스에 유화물감이 아닌 종이에 연필·목탄·잉크를 사용해 작업했다는 점에서 몬드리안이 자기만의 진화된 조형언어를 부담 없이 시도해보며 실험 중임을 짐작할 수 있습니다. 확실히 앞서 살펴본 1912년 작 〈꽃 핀 사과나무〉보다 무언가 더 진전되어 있죠? 어떤 진전이 가장 눈에 띄나요?

1914년 작 〈교회 정면 1: 돔뷔르흐의 교회〉에 나타난 가장 큰 진전은 몬드리안이 (곡선과 사선을 거의 사용하지 않고) 수직선과 수평선의 사

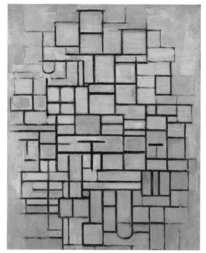

"입체주의를 벗어나 몬드리안만의 회화 세계를 향해."

(왼쪽 위부터 시계방향으로)
피트 몬드리안, 〈돔뷔르흐의 교회탑〉, 1911
피트 몬드리안, 〈교회 정면 1: 돔뷔르흐의 교회〉, 1914
피트 몬드리안, 〈구성 제IV〉, 1914

용을 강력하게 고집하고 있다는 것입니다. 아무래도 '미의 진리'를 회화적으로 표현하기 위한 중요한 실마리가 '수직선과 수평선의 만남'에 있다고 직감한 모양입니다. 그는 이 직감 그대로 회화를 진전시키는 시도를 합니다. 그러자 서양미술사상 단 한 번도 존재하지 않았던 (그러니까 그 어떤 화가도 시도하지 않았던) 독특한 화면이 등장하게 됩니다. 바로 1914년 작 〈구성 제IV〉입니다. '돔뷔르흐의 교회를 몬드리안의 조형언어로 표현한 걸까?'라는 물음이 떠오를지도 모르겠네요. 그러나, 이제 몬드리안의 회화에서 '자연에 있는 무엇을 대상으로 그렸는지'는 더 이상 아무런 의미가 없게 돼버렸습니다. 제목 〈구성 제IV〉에서부터 눈치챌 수 있듯이 이제, 몬드리안은 자연에 있는 그 어떤 것도 묘사하지 않으려 하고 있습니다. 자신이 숱하게 탐구하며 희미하게나마 조금씩 조금씩 직감하고 있는 '미의 진리'를 회화적으로 '구성'하는 것에 초점을 맞추고 있습니다.

혹자는 '무슨 선 몇 개 찍찍 긋고, 색 몇 개 쭉쭉 칠하는 걸 가지고 이렇게 힘들게 헤매고 다니면서 그리냐?' 하는 생각이 들지도 모르겠습니다. 그러나, 아무도 가지 않았던 곳에 길을 내는 일은 언제나 이렇게 안갯속입니다. 여러분이 대항해 시대 선장이라고 상상해보세요. 지도 밖으로 나가서 새로운 항로와 대륙을 찾아야 합니다. 그때 기분이 어떨까요? 앞이 온통 새하얀 안갯속이지 않을까요? 서양미술 역사상 누구도 가보지 않았던 (눈에 보이는 자연과 연관성 없이 완전히 독립적으로 존재하는) 순수추상의 길. 그 길 앞은 온통 짙은 안갯속이라 이렇게 선 하나 가지고 여기저기 헤매고, 색 하나 가지고 한없이 고민 속에 흔들리는

것입니다.

어쨌든 안개만이 자욱한 '순수추상으로 가는 길'. 그 속에서 여전히 홀로 헤매는 중인 몬드리안. 그 시작은 피카소와 브라크의 입체주의를 따라 하는 것이었지만, 인내를 갖고 탐구를 거듭한 지 3년이 지날 즈음에는 비로소 피카소와 브라크가 가지 않은 길까지 나아가게 됩니다. 다시 1914년 작 〈구성 제Ⅳ〉를 보세요. 수평선과 수직선만으로 회화를 구성하려 하다 보니 화면 전체가 마치 (일그러진) 바둑판, 모눈종이 같아 보입니다. 즉, 격자무늬가 두드러지고 있습니다. 몬드리안이 타인이 만들어놓은 입체주의에서 벗어나 자기만의 길을 창조해가고 있음이 이제 또렷이 보이기 시작하죠? 자기만의 예술을 창조할 수 있다는 것은 다른 이들과는 확연히 구분되는 자기만의 시각을 갖추고 있음을 의미합니다. 1911년 입체주의를 접한 이후 펼친 숱한 회화 실험과 탐구 끝에 그가 갖추게 된 '몬드리안만의 시각'은 무엇이었을까요?

"자연적인 것으로 가려지지 않고 평면과 직선으로 그 자체를 표명할 때 그것을 좀 더 생생하게 느낍니다. 나에게는 그것이 자연적인 형태와 색채보다 훨씬 더 강렬한 표현입니다."[2]

순수 조형적 시각. 몬드리안은 이제 '순수 조형적 시각'을 갖춘 화가가 되었습니다. 지금껏 서양미술가들은 모두 '자연주의 시각'을 가지고 있었습니다. 다시 말해, 눈에 보이는 자연의 겉모습(형태와 색채)을 관찰하고 회화적으로 재현하는 시각을 가지고 있었죠. 그런데 (몬드리

안의 주장에 따르면) 진보한 새 시대의 진화된 정신을 가진 자신(몬드리안)은 눈에 보이는 자연 겉모습 속에 숨겨져 있는 보편적이면서도 불변하는 '미의 진리'를 통찰할 수 있는 시각을 갖고 있고, 또 그것을 '평면과 직선'만으로 명확히 표현할 수 있는 시각을 갖고 있다는 것입니다. 쉽게 말해, 이제 세상의 모든 것을 '평면과 직선'이라는 '순수한 조형'으로 꿰뚫어 볼 수 있고, 또 그렇게 그릴 수 있다는 것이죠.

어느 날, 순수 조형적 시각의 소유자 몬드리안은 바다에 갔습니다. 20대 시절 풍경 화가로 입문하며 20여 년간 오직 자연만을 탐구하며 살아온 그. 수없이 바다를 보고 그리며 살아왔지만, 그날의 바다는 무엇 때문인지 너무나 다르게 다가왔습니다. 저 멀리 거대한 원호를 말없이 긋고 있는 수평선. 그 위에서 태양은 수직으로 고요히 빛을 뿌리고. 태양의 모든 빛을 겸허히 받아들이는 대양. 대양의 피부 위에서 끊임없이 산란하는 잔물결의 수평·수직의 춤사위. 수평선도, 태양도, 대양도, 잔물결도 모두 끝없이 변화하고 있었지만, 몬드리안은 그 풍경 속에서 영원히 변치 않는 '진정한 미의 실마리'를 온몸으로 느끼고 있었습니다. 그것을 굳이 말로 표현하자면 (너무 간단명료하게도) '평화로움'이라고밖에 말할 수 없는 느낌. 평화로움. 그것이 자연이 내면에 숨기고 있는 진정한 '미의 진리'였고, 그것은 어떤 '관계'를 가지고 있음을 직감하게 됩니다. 그 관계는 바로 (등가적 이원성을 기초로 한) '평형상태에 있는 관계'이며, 회화에서 오직 '수직선과 수평선의 직각 대립'으로 표현할 수 있다는 결론을 내리죠. (아주 단순화시켜 쉽게 말해보겠습니다. 수직선과 수평선 간의 성격은 '이원성'이다. 수직선과 수평선의 직각 대립은 '등

"바다에서 체감한 미의 진리."
피트 몬드리안, 〈검정과 하양의 구성 10〉, 1915

가적'이다. 결론적으로, 조형적으로 '+' 상태는 '평형상태'이다. 조형적으로 '+'는 미의 진리를 표명하는 실마리이다.)

순수 조형적 시각을 체화하고 있던 그는 바다에서 체감한 '미의 진리(평화로움 = 평형상태에 있는 관계)'를 하얀 평면 위에 검정 수직선과 수평선을 직각으로 대립시키며 군더더기 없이 드러냅니다.

이렇게 〈검정과 하양의 구성 10〉은 바다를 소재로 그렸다고 알려져 있습니다. 그러나, 이 작품에서는 그런 정보보다 '자연이 품고 있는 미의 진리는 평화로움이며 그것은 평형상태에 있는 관계로 드러난다'는 몬드리안의 목소리가 파도치듯 들려오고 있습니다. 몬드리안이 이 작품에서 진정으로 말하고 싶었던 바는 바로 이것이니까요. 몬드리안이 주장하는 '미의 진리'. 여러분은 공감하시나요? 이 작품을 볼 때 왠지 모를 평화로움이 느껴지나요? 만약 그렇다면 순수 조형적 시각으로 이 작품을 보고 느끼고 있는 것입니다.

세계가 지금껏 숨겨왔던 비가시적인 미의 진리를 가시화시켜 담아냈다고 주장하는 아주 당돌하고 독특한 순수추상. 정말 몬드리안의 주장대로 미의 진리를 담고 있는 것일까요? 저로서는 알 수 없습니다. (어쩌면 몬드리안 빼고 누구도 알 수 없을지도 모릅니다.) 그러나, 지금껏 그 누구도 이렇게 체계적으로 순수추상으로 향하는 미적 논리를 만든 이가 없었다는 사실은 알고 있습니다. 또, 지금껏 그 누구도 이런 순수추상 화면을 창조한 이는 없었다는 사실은 알고 있습니다. 몬드리안의 순수추상은 체계적이면서도 독창적이었습니다. 그래서 그는 순수추상의 선구자라 불리는 것입니다.

3단계 : 실마리를 기념비로

뜬금없이 갑자기 튀어나온 추상회화가 아니었습니다. 5년간 일관되고 체계적인 탐구 끝에 태어난 몬드리안만의 독창적인 추상회화였죠. 이제, 그 전위적인 작업의 가치를 안목 있는 컬렉터도 알아보기 시작합니다. 1916년 네덜란드의 권위 있는 컬렉터 가문 크뢸러-뮐러에서 몬드리안의 작품을 수집할 목적으로 연금을 지급하며 그를 후원하기 시작하죠. 모네의 인상주의부터 피카소의 입체주의까지 당대를 대표하는 핵심 작가의 작품을 두루 섭렵하고 있던 가문에서 후원하며 작품을 소장한다는 사실. 그것은 몬드리안이 창작 활동의 박차를 가하는 데에 큰 힘이 됩니다. (이런 연유로 크뢸러-뮐러 미술관에 〈검정과 하양의 구성 10〉이 소장되어 있죠.)

지금껏 개인 창작 활동에만 머물던 몬드리안. 이제 때가 되었다는 듯 보폭을 넓힙니다. 1917년 테오 반 두스뷔르흐(화가, 시인), 반 데르 렉(화가), 헤리트 리트벨트(건축가, 가구 디자이너) 등등 뜻 맞는 예술가들과 그룹을 결성해 자신의 예술에 대한 철학을 대중에게 전파하는 운동을 펼치는데요. 이 그룹의 이름은 '데 스틸(De Stijl)'이었습니다. 영어로 번역하면 'the style'. '새로운 시대! 새로운 스타일(양식)을 보여주겠다!'라는 그들의 목적의식이 간명하게 잘 담겨 있는 명칭이죠? 이 그룹의 특이점은 미술가, 건축가, 디자이너 모두가 함께했다는 것입니다. (인상주의, 야수주의, 입체주의 등 미술가끼리만 모여 한목소리를 냈던 과거의 미술 운동과는 사뭇 다른 모습이죠?) 데 스틸 그룹원들에게 '미술은 미술의

영역에만, 건축은 건축의 영역에만, 디자인은 디자인의 영역에만' 국한되는 것이 아니었습니다. 미술, 건축, 디자인 모든 영역이 경계 없이 소통하며 '과거의 조형에서 벗어난 현대적인 새로운 조형'을 만들어갈 수 있다는 신념을 공유하고 있었죠.

1917년 10월에는 그들의 생각을 대중에게 전파하고자 동명의 월간 잡지《데 스틸》을 발행하는데요. 이 잡지에서 (데 스틸 그룹의 중요한 미술 이론가였던) 몬드리안은 처음으로 자신의 회화에 대한 철학을 글로 풀어 공유합니다. 200페이지가 넘는 분량의 긴 글의 제목은 〈회화에서의 신조형〉. 회화에서 자신이 창안한 신조형이 무엇인지 구체적으로 풀어 쓰고 있는 글입니다. '신조형주의의 창시자, 몬드리안'은 이렇게

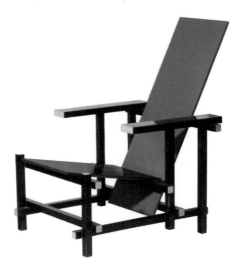

"신조형주의 의자."
헤리트 리트벨트, 〈빨강/파랑 팔걸이 의자〉, 1918~1923

몬드리안이 스스로 '신조형'이라는 말을 사용하며 붙게 됩니다. 데 스틸 그룹원들은 몬드리안의 신조형주의에 공감했고, 그것은 신조형주의 건축과 가구 디자인이 시도되는 것에 영감을 주었습니다.

권위 있는 컬렉터로부터 든든한 후원도 받고, 자기만의 독창적인 회화 이론을 글로 펼치며 영향력을 넓히고 있는 몬드리안. 그러나, 그는 알고 있었습니다. 자신의 회화 세계는 아직 실마리를 발견한 단계에 불과하다는 것을 말이죠. 그는 자신의 회화가 아직 만족할 수 있는 수준까지 도달하지 못했음을 알고 있었습니다.

문제의 핵심은 미의 진리를 담아내는 명확한 '원리·원칙'이 없다는 것! 미의 진리는 '등가적 이원성을 기초로 한 평형상태에 있는 관계'이고, 그것은 회화에서 조형적으로 '수직선과 수평선의 직각 대립'으로 표현할 수 있다는 이론적 결론을 내린 그. 그러나 1915년 작 〈검정과 하양의 구성 10〉을 보면 알 수 있듯이 수평선과 수직선이 평면 위에서 직각 대립을 이루며 그저 둥둥 떠다니고 있습니다. 그 이전에 작업했던 1914년 작 〈구성 제IV〉에서도 수평선과 수직선이 직각 대립을 이루며 자연스럽게 형성된 '사각형 면'들이 마치 정리가 안 된 것처럼 펴져 있는 듯 보이죠. 결론적으로 화면 전체를 지배하는 회화 원리와 원칙이 부재한 상태임을 알 수 있습니다. 몬드리안은 그것을 아직 명확히 정립하지 못한 것입니다. '대체 미의 진리를 명확히 담아낼 수 있는 회화의 원리·원칙은 무엇일까?' 지금껏 인류 중 단 한 명도 그 물음에 속 시원한 해답을 내놓지 않았던 난제 중의 난제. 몬드리안은 고민에 빠집니다.

그러던 중 몬드리안은 곁에 있던 영특한 친구에게서 아주 결정적인 영감을 얻게 됩니다. 회화뿐 아니라 건축 디자인에도 지대한 관심을 보이던 테오 반 두스뷔르흐. 1917년, 그는 건축물을 장식하기 위해 스테인드글라스를 제작하는데요. '사각형' 창과 조화를 이루기 위해 그는 오직 (빨강, 파랑, 노랑, 하양의) '사각형' 색유리 조각을 사용하고 있습니다. 수많은 색유리 조각을 하나의 유리판으로 엮기 위해서는 반드시 납 틀에 색유리 조각을 고정해야 하는데요. 전통적으로 납 틀은 색유리 조각들을 이어 붙이기 위한 기능적 용도로만 여겨졌습니다. (다시 말해, 납 틀은 스테인드글라스 작업을 구성하는 조형요소로 여겨지지 않았던 것이죠.) 그런데 영특했던 반 두스뷔르흐는 이 납 틀까지 '검정 수평·수직선'으로 활용하며 당당하게 조형요소에 포함시킵니다. 그야말로 기하학적 추상미가 돋보이는 신조형주의 스테인드글라스였습니다. 데스틸 그룹이 신봉하는 신조형주의 미학을 순수 미술뿐 아니라 건축에도 반영해 신조형주의를 일상 곳곳에 스며들게 하고 싶었던 반 두스뷔르흐의 순수한 열정이 담긴 작업. 몬드리안에게 이 작업은 자기 회화에 원리·원칙을 만들어줄 힌트이자 영감의 원천이 됩니다.

몬드리안은 반 두스뷔르흐의 작업에서 하얀 평면 위에서 역동적으로 펼쳐지는 '사각형과 수직·수평선의 관계가 자아내는 평화로움'을 강렬히 느낍니다. 그와 동시에 (정리가 덜 된 듯 조형요소들이 둥둥 떠다니는) 자신의 과거 작업에서 항상 부재하던 '구조적 안정감'을 느끼죠. (서로 모순되는) 역동감과 안정감의 절묘한 조화라! 몬드리안은 '반 두스뷔르흐의 작업을 기하학적으로 더욱 철저하게 밀고 나가면, 캔버스

"탱큐! 테오!"

테오 반 두스뷔르흐, 〈스테인드글라스 창 구성 III〉, 1917

전체를 구조적으로 안정감 있게 통제하며 역동적인 미의 진리를 명확히 담아내는 원리·원칙을 발견해낼 수 있겠다'고 생각합니다.

그리하여 몬드리안의 철저히 기하학적인 회화 실험이 시작됩니다. '그리드(grid, 격자무늬) 구성' 연작의 진화 과정을 잘 살펴보세요. 철저히 기하학을 기초로 진전이 이뤄지고 있습니다. 가장 먼저 제작한 〈그리드 3의 구성: 회색 선이 있는 마름모 구성〉을 보세요. 기하학에 입각해 캔버스 화면 전체를 통제하는 '원칙'을 세우고 있습니다. 오직 선으로 규칙적인 그리드를 그렸습니다. 마치 바둑판 같기도, 모눈종이 같기도 하죠? 그런 탓에 구조적 안정감이 극대화되어 있는 화면 구성입니다. 건물을 세우기 전에 '골조'를 짜놓은 것과 같은 모양새입니다. 이 격자무늬가 향후 진전되는 회화의 '골조'가 됩니다. 수평·수직선은 무조건 이 골조 위에만 그릴 수 있습니다. 이것이 원칙입니다.

그다음 제작한 〈그리드 4의 구성: 마름모 구성〉을 보세요. 〈그리드 3〉에 짜놓은 골조 위에 수평선과 수직선을 굵게 그려 사각형 구성의 윤곽을 만들고 있습니다. 잘 살펴보면 사각형의 크기와 위치를 감각적으로 조율하는 것이 화면 전체의 조화와 균형을 이루기 위해 중요한 요소임을 알 수 있죠? 더불어, 그저 모눈종이와 다를 바 없던 〈그리드 3〉의 골조에 다양한 크기와 형태의 사각형이 구성되니 화면에 동적인 느낌이 살아나는 것이 느껴지나요? 즉, 〈그리드 3〉에서 만든 골조가 구조적 안정감을 주는 동시에 〈그리드 4〉에서 만든 사각형 구성이 동적인 느낌을 살려주고 있는 형국입니다. (이런 진화를 직접 하나하나 창조한 몬드리안은 아마 이 작업을 하며 살 떨리는 쾌감을 느꼈을 겁니다.)

"실마리를 기념비로 진화시키자!"

(왼쪽 위부터 시계방향으로)
피트 몬드리안, 〈그리드 3의 구성: 회색 선이 있는 마름모 구성〉, 1918
피트 몬드리안, 〈그리드 4의 구성: 마름모 구성〉, 1919
피트 몬드리안, 〈그리드 5의 구성: 색채 마름모 구성〉, 1919
피트 몬드리안, 〈그리드 6의 구성: 색채 마름모 구성〉, 1919

그다음 제작한 〈그리드 5의 구성: 색채 마름모 구성〉을 보세요. 〈그리드 4〉에서 만들어놓은 사각형 구성을 아주 연한 빨강·노랑·파랑 계열로 채색하며 화면에 생동감을 불어넣는 시도를 하고 있습니다. (여차하면 화면의 조화와 균형이 깨질지도 모르기에 최대한 옅은 색을 사용해 매우 조심스레 실험하고 있습니다.) 채색까지 하니 확실히 〈그리드 4〉보다 생동감이 크게 느껴지죠? 그럼에도 회화 전체를 관통하는 구조적 안정감은 깨지지 않았습니다. 〈그리드 5〉가 〈그리드 3〉에서 상정한 격자무늬 골조를 근간으로 제작되었음을 강조하고 싶었는지 채색한 사각형 면에 골조가 은은하게 드러나 보입니다. (화가는 이렇게 자신의 생각이나 주장을 말없이 자신의 조형언어로 슬쩍 드러냅니다. 그것은 화가의 조형언어에 지대한 관심을 가지고 음미하는 이만 들을 수 있는 것입니다.)

마지막 〈그리드 6의 구성: 색채 마름모 구성〉을 보세요. 전작 〈그리드 5〉에서는 느낄 수 없는 자신감이 느껴집니다. 특히 더 짙은 색채를 사용해 사각형 구성을 꾀하고 있는 점에서 '자기만의 회화 세계의 길이 드디어 넓게 펼쳐지기 시작했다'는 화가의 자신감이 느껴집니다. 이제는 〈그리드 3〉에서 상정한 격자무늬 골조도 거의 다 지워내 약간의 흔적만 남기고 있습니다. 몬드리안은 약 9년간 헌신한 프로젝트가 드디어 완결에 다다르고 있다는 것을 직감합니다. 자연의 겉모습 속에 숨겨져 있는 미의 진리. 그 비밀을 순수한 하얀색 평면 위에 오직 검정 수평·수직선, 사각형, 삼원색이라는 순수 조형으로 명확히 표명하는 길을 찾아내고야 말았습니다. 실마리를 기념비로 끌어올리기 일보 직전!

그런데 이게 웬일?

1918년 11월 11일 독일이 항복하며 4년간의 제1차 세계대전이 종결됩니다. 그 소식을 들은 46세 몬드리안은 서둘러 파리에 돌아갈 준비를 합니다. 4년간 네덜란드에서 갈고닦으며 진화시킨 자신의 전매특허 신조형주의 회화와 이론을 미술의 중심지 파리에 소개하며 큰 반향을 일으킬 꿈에 부풀었을 것입니다. 그런데 이게 웬일? 1919년 여름, 파리에 도착한 몬드리안은 예상치 못한 상황에 충격을 받습니다. 대체 무슨 일이 있었던 것일까요?

전쟁이 만든 5년의 공백은 무척이나 큰 것이었을까? 전쟁 전 그렇게 뜨겁게 타오르던 파리의 입체주의 유행이 온데간데없이 사그라들어 있었습니다. 무엇보다 충격이었던 것은 '정신적 지주' 피카소의 행보였습니다. 5년이라는 세월이 흘렀음에도 피카소의 입체주의 회화는 여전히 (눈에 보이는 대상을 재현하는) 자연주의 시각을 벗어나지 않고 있던 것이죠. 더 당황스러운 행보는 피카소가 입체주의 회화와 고전주의 회화를 동시에 선보이고 있다는 사실이었습니다.

몬드리안은 피카소의 신작을 살펴보며 당황과 실망, 그리고 충격을 동시에 느낍니다. 지금껏 몬드리안은 입체주의 창시자 피카소가 분명 다시점을 기초로 한 입체주의 실험을 지속하며 (눈에 보이는 그 어떤 것도 재현하지 않는) 순수추상의 단계로 진화하리라 예측했죠. 그런데 5년이 지났음에도 (몬드리안이 보기에) 피카소는 여전히 구시대적인 자연주의 시각에서 벗어나지 못해 헤매고 있었고, 한술 더 떠 구태의연한 고전

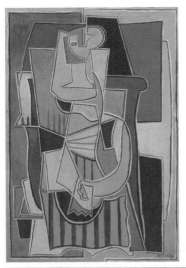

"피카소! 이게 웬일?!"
(위) 파블로 피카소, 〈안락의자에 앉아 있는 여인〉, 1917~1920
(아래) 파블로 피카소, 〈낮잠〉, 1919

주의 회화 패러디물(?)을 그리며 과거로 퇴보하고 있었던 것이죠.

그런데 이는 그저 몬드리안의 '기대'에 불과한 것이었습니다. 정작 당사자인 피카소는 그런 생각을 하고 있지 않았으니까요. (입체주의의 목표는 자연주의에서 완전히 벗어나 순수추상으로 가는 것이라 기대했던 몬드리안과 달리) 피카소는 애초에 눈에 보이는 자연을 재현하는 자연주의 영역에서 벗어날 생각이 없었습니다. 그는 다시점으로 사물의 형태를 분해해 (눈에 보이는 자연을 재현하는) 전혀 새로운 조형언어를 창조하는 것이 목표였던 것입니다. 다시 말해, 처음부터 몬드리안과 같은 예술적 목표를 공유하고 있었던 것이 아니었습니다. 어쨌든 단 한 번 만난 적도, 대화를 나눠본 적도 없는 사이지만 정신적 지주였던 피카소의 배신 아닌 배신(?)을 겪은 몬드리안. 9년간의 인내와 노력이 모두 허사로 돌아가는 것만 같았습니다.

엎친 데 덮친 격으로 네덜란드 미술계에서는 몬드리안의 최근작 〈그리드의 구성〉 연작에 대해 부정적 반응을 보이고 있었습니다. 혹자는 자기만의 이론에 경도된 편협하고 교조적인 화가라고 비판하기도 합니다. 급기야 그를 후원하던 크뢸러-뮐러 가문마저 연금 지급을 중단하며 등을 돌립니다. 이렇게 지지자와 경제적 조력자를 잃은 몬드리안은 작업을 이어가는 것에 어려움을 느끼며 좌절감에 사로잡히고 맙니다. 심지어 회화를 아예 포기하고 프랑스 남부로 내려가 포도밭에서 일할 계획을 세우기까지 할 정도였습니다. 그래도 그의 곁에는 그를 응원하는 친구들이 있었습니다. 힘든 시절 마음을 달래고자 그린 꽃 그림을 친구가 주변에 소개하고 팔아주며 몬드리안에게 작게나마 힘

을 보태죠. 수채물감으로 그린 〈컵에 든 장미〉를 보세요. 오직 한 송이의 꽃이 공간 속에 홀로 있습니다. 작은 유리컵 안에 위태롭게 꽂혀 있는 창백한 장미 한 송이. 한없이 연약해져 있던 그의 마음이 고스란히 담겨 있는 듯합니다. 그럼에도 꽃은 활짝 피어 있습니다. 여전히 화가는 희망을 품고 있는 것일까요?

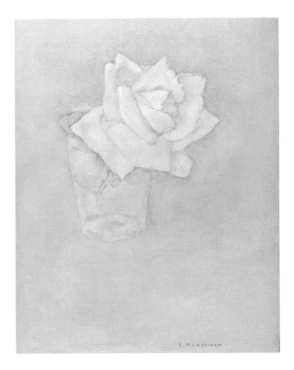

"연약함 속 희망."
피트 몬드리안, 〈컵에 든 장미〉, 1921

4단계 : 내 생애 기념비

작품에 대한 세상의 몰이해, 게다가 전위 미술의 선도자로서 정신적 지주였던 입체주의자 피카소의 예상 밖의 퇴행적(?) 행보. 몬드리안은 예술의 방향을 잃은 듯했습니다. 그럼에도 동시대 유럽에는 여전히 몬드리안과 같은 전위 정신을 공유하는 젊은 예술가들의 정신이 곳곳에서 번뜩이고 있었습니다.

제1차 세계대전 전 이탈리아에서 잠시 불었던 바람이지만, 전쟁이 끝난 후에도 예술가들의 전위 정신을 활활 타오르게 한 미래주의자들의 선언서가 있었죠. (시인 마리네티가 1909년에 신문 지면에 발표한 〈미래주의의 기초와 미래주의 선언〉, 그리고 그 선언에 공감한 움베르토 보초니, 자코모 발라 등의 미술가들이 1910년에 발표한 〈미래주의 화가 선언〉)

"우리는, 16세기 이래로, 고대 로마인들의 영광을 끊임없이 우려먹어 온 예술가들의 비열한 게으름에 신물이 난다."[3]

"과거에 대한 숭배, 고전작가에 대한 강박, 현학적이고 학구적인 형식주의를 파괴할 것이다."[3]

"모든 혁신가들의 말문을 막아 버리는 '광기'라는 모욕을 용감하고 자랑스럽게 감내할 것이다."[3]

미래주의자들의 시대에 대한 분노(?)와 새로운 예술을 향한 혁명 의지가 느껴지는 선언서를 읽으며 몬드리안은 전위 정신을 다시금 불태웁니다.

게다가 이런 전위 정신은 전쟁 중에도 꺼지지 않았습니다. 제1차 세계대전 중 전쟁을 피해 중립국인 스위스 취리히에 흘러들어간 예술가 중 눈에 띄는 이가 있었으니. 그의 이름은 후고 발. 독일 태생의 작가였던 그는 전쟁이 발발하기 전 칸딘스키, 파울 클레와 친하게 지내며 청기사파 활동을 함께할 정도로 전위 정신으로 완전 무장한 예술가였습니다. 1915년, 후고 발은 생계를 위해 취리히에 조그마한 카바레를 엽니다. 전설이 될 그 가게의 이름은 '볼테르(Voltaire)'. 예술가는 예술이 있는 곳을 알아보죠. 취리히에 있던 전위적 예술가들(트리스탄 차라, 한스 아르프, 마르셀 얀코 등등)이 하나둘 볼테르에 모여들기 시작하고, 이곳에서 전쟁이 벌어지게 만든 기성(과거)의 이성적 사고방식과 예술에 대한 구태의연한 고정관념을 조롱하며 깨부수는 예술 행위를 펼쳐나갑니다. 후고 발은 언어에서 뜻을 제거해 그저 소리만 있는 시를 지어 낭송하며 마치 언어를 모르는 아이가 되어버리고, 한스 아르프는 종이를 바닥에 떨어뜨려 우연히 만들어진 형상을 작품이라고 우기며 마치 회화를 한 번도 배운 적 없는 아이가 되어버립니다.

듣기만 해도 '약간 정신 나간 듯(?)'한 이 전설의 소모임 이름은 다다(Dada). 보잘것없어 보이는 이 소모임의 전위 정신은 전쟁이 끝난 후 다다 예술가들이 프랑스, 독일, 미국(특히 뉴욕)으로 흘러들어가며 마치 바이러스처럼 예술가들 사이에 번지게 되죠. 그 결과 (놀랍게도) 현대

미술의 지형을 완전히 뒤바꾸며 전설의 소모임으로 기록됩니다. 몬드리안 역시 파리에 흘러들어온 다다이스트들의 소식과 글을 접합니다. 몬드리안과 창작 방식은 다르지만, '과거의 예술을 거부하고, 새로운 예술을 창조하자'는 전위 정신만큼은 강하게 공유하고 있다는 사실. 그것은 몬드리안이 계속 전위적인 순수추상 회화의 길을 열어가는 데 든든한 버팀목이 되어주었습니다.

> "강한 사람들은 자신의 길을 갈 수 있는 능력으로 새로운 아름다움을 설립합니다."[2]

세상이 등 돌려도, 아무도 알아주지 않아도, 그렇다 하더라도 몬드리안은 스스로의 의지로 시작했던 '미의 진리를 담아낸 순수추상'이라는 기념비를 완성하기 위해 자신이 할 수 있는 끝까지 가보기로 합니다. 먼저 그는 자기만의 신조형주의 이론과 원리·원칙을 문자언어로 명문화합니다. 몬드리안은 잘 알고 있었습니다. (눈에 보이는 그 어떤 것도 재현하지 않은, 즉 난생처음 보는) 기하학적 순수추상을 이해하고 공감할 수 있는 이는 이 세상에 단 한 명도 없다는 사실을 말이죠. 그들을 이해시키기 위해선 '내가 그린 그림은 무엇이고, 이 그림을 왜 그렸고, 기존 자연주의 회화와 차이점은 무엇이고, 어떤 원리와 원칙으로 그린 것인지'를 친절하게 문자언어로 설명할 필요가 있었습니다. 그래서 1919년에 발표한 〈자연의 리얼리티와 추상적 리얼리티 : 세 사람의 대화로 이루어진 에세이〉를 읽어보면, 대중에게 신조형주의 예술관을

이해시키기 위해 최대한 쉽고 친절하게 풀어 쓰려는 몬드리안의 고심이 엿보입니다.

몬드리안은 미의 진리를 (눈에 보이는 자연을 재현하는 어떤 군더더기도 없이) 순수 조형적으로 표현하는 신조형주의의 명확한 원리·원칙을 정립합니다. 10년간의 탐구를 통해 그가 통찰한 미의 진리는 절대 애매모호한 것이 아니기에 명문화된 원리·원칙은 간단명료해야 하며, 그것을 회화에 적용했을 때 역시 간단명료해야 한다고 확신합니다.

우선 미의 진리를 표명하기 위해 회화에 들어갈 모든 조형요소(형태, 선, 색채)를 심화시켜(자연의 껍데기 내부로 깊이 파고들어 조형요소의 본질을 발견해) 완전히 순수하게 만드는 원칙을 세웁니다. 자연의 모든 형태를 심화시키면 '평면'이 되고, 자연의 모든 선을 심화시키면 '직선'이 되며, 자연의 모든 색채를 심화시키면 '빨강, 파랑, 노랑(삼원색)'과 '흰색, 검은색, 회색(삼무채색)'이 된다고 몬드리안은 결론 내립니다.

다음으로 이렇게 완전히 순수하게 만든 조형요소(평면, 직선, 삼원색과 삼무채색)를 이용해 평형상태를 표현합니다. "왜 미의 진리를 표명하기 위해 굳이 평형상태를 표현해야 하나요?"라고 묻는다면 몬드리안은 이렇게 대답합니다. "평형상태는 자연의 법칙입니다. 본질적으로 그것은 진리이지요."[2] 몬드리안에게 이 대답 외에 다른 과학적 근거 같은 것은 없지만, 자연을 탐구한 끝에 그는 평형상태가 자연의 법칙이자 진리라는 결론을 내린 것입니다. 그리고 그는 "인간이 순수하게 평형상태를 추구한다면, 그가 만들어낸 것 또한 자동적으로 아름답게 될

것"[2]이라 확신하죠. 왜냐하면 몬드리안에 따르면 평형상태는 미의 진리니까요. 어쨌든, 평형상태를 표현하는 핵심 원리는 무엇일까요? (이미 실마리로 발견했었죠?) 그것은 '등가적 이원성'입니다. 몬드리안은 이것을 '수직선과 수평선의 직각 대립'으로 나타낼 수 있다고 믿습니다. 쉽게 말하면 조형적으로 '+' 상태가 평형상태인 것입니다.

혹자는 "겨우 십자 모양(+) 하나 그리기 위해 10년간 사서 고생한 것인가?"라며 비웃을지도 모르겠습니다. 그렇지만, 몬드리안은 이 보잘것없는 십자 모양(+)에서 놀라우면서도 일관된 (생각하면 할수록) 신비로운 회화 원리를 창조해냅니다.

그렇다면, 몬드리안은 고작 십자 모양(+)으로 어떻게 미의 진리를 회화에 표현한 것일까? 그는 하얀 캔버스 평면 위에 '여러 개'의 수직선과 수평선을 직각 대립시켜 그렸을 때 '자연스럽게' 사각형 평면(□)이 생성되는 것을 발견합니다. 수직선과 수평선을 많이 사용할수록 사각형 평면(□)의 수 역시 자연스레 늘어나는 것을 발견합니다. 더불어, 그 사각형 평면들이 놓인 '위치'와 '크기' 모두 제각각임을 발견합니다. 몬드리안은 화면 전체에 평형상태를 만들기 위해 수직선과 수평선을 이리저리 이동시키며, 사각형 평면(□)의 '위치 관계'와 '크기 관계'를 조율합니다. 그 목적은 캔버스 화면 전체가 어디에도 치우치지 않는 평화로움, 즉 평형상태에 도달하는 것입니다. 그 목적의 성취를 위해 필요하다면 사각형 평면(□)에 빨강, 파랑, 노랑, 흰색, 회색 등을 채워 '사각형 색 평면'을 만들어 '색채 관계'를 조율합니다.

"직사각형의 색 평면 구성은 가장 심오한 리얼리티를 표현한다. 이 색 평면들은 관계들을 조형적으로 표현한 것이며, 자연적인 외형에서 비롯된 것이 아니다. 그것은 회화가 항상 추구해왔지만, 숨겨진 방식이 아니면 표현할 수 없었던 것을 실현한다."[2]

"직선, 평면, 색채의 관계를 이리저리 조율하며 미의 진리를 찾는 지휘자."
피트 몬드리안, 〈구성을 위한 연구〉, 1940~1941

결과적으로 몬드리안은 그림을 그리고 있는 것이 아니었습니다. 마치 지휘자가 오케스트라를 지휘하듯 캔버스를 무대로 순수한 조형요소들의 관계를 조율하며 평형상태에 도달하기 위해 지휘하고 있던 것이죠. 그는 관계를 조율하는 지휘자가 된 것입니다. 바로 이것이 몬드리안이 창조한 신조형주의 회화의 핵심 원리입니다. 이렇게 자신의 회화가 창작되는 원리와 원칙을 문자언어로 명확하게 표명한 예술가는 참으로 드뭅니다.

자기만의 회화 이론을 문자언어로 체계화함과 동시에 회화 작업의 막바지 담금질을 지속한 몬드리안. 결국, 10년간의 인내와 탐구 끝에 자신만의 기념비, 신조형주의 회화를 창조하는 데 성공합니다. 그의 나이 49세 때 일입니다. 지금껏 세상의 그 누구도 창조는 물론이고 상상조차 하지 못했던 (미의 진리를 담았다고 주장하는) 기하학적 순수추상의 세계를 명확한 원리·원칙을 기반으로 표명하는 일에 성공한 것이죠. 17세기부터 이어져온 네덜란드 풍경화의 DNA. 그것은 20세기 초 몬드리안에 의해 자연 풍경 내부에 숨겨져 있는 보편적이면서도 불변하는 미의 진리를 순수 조형적으로 표현하는 단계로 진화하게 됩니다.

몬드리안 신조형주의의 핵심이 무엇인가 묻는다면 결국 '관계를 조율하는 것'이라 답할 수 있습니다. 오직 수직선과 수평선, 사각형 색평면만 존재하는 화면이지만, (정말 신기하게도) 화면 안의 모든 조형요소가 서로 관계하며 전체를 평화롭게 구성하고 있죠. 〈검정·빨강·노랑·파랑·연파랑의 타블로 I 〉을 보세요. 수직선과 수평선의 위치를

"신조형주의 회화의 탄생."

피트 몬드리안, 〈검정·빨강·노랑·파랑·연파랑의 타블로 Ⅰ〉, 1921

조율하며 자연스럽게 형성된 사각형 평면은 다른 위치에 있는 사각형 평면과 관계를 맺으며 존재하고 있습니다. 가장 작은 사각형은 그보다 큰 크기의 사각형과 상호작용하며 존재감을 드러내고 있습니다. 삼원색(빨강, 파랑, 노랑)은 다른 크기, 다른 위치에서 서로 관계하며 생동감 있게 존재하고 있습니다. 그와 동시에 삼무채색(흰색, 검은색, 회색)은 삼원색과 서로 대립하면서 서로의 존재감을 더욱 극대화하고 있습니다.

결론적으로 '사각형 색 평면'의 위치, 크기, 색채 관계가 동시다발적으로 서로 영향을 주고받으며 '역동감'이 느껴지는 동시에 구조적으로 단단한 '안정감'이 느껴지는 평형상태가 몬드리안의 회화에서 펼쳐지고 있습니다. 스스로의 힘으로 탐구한 끝에 발견하고 정립한 '미의 진리를 온전히 담아내는' 원리·원칙. 이를 바탕으로 몬드리안은 평생 자신의 전매특허 신조형주의 회화를 다채롭게 실험하며 진화시켜나갑니다.

몬드리안은 주장합니다. 지금까지 모든 자연주의 화가가 실패했던, 심지어 피카소와 브라크가 입체주의로 시도했지만 끝내 실패했던 예술의 근본적 미션(미의 진리를 회화에 온전히 표명하는 것)을 신조형주의 회화로 성취했다고 말이죠. 여러분은 어떻게 생각하나요? 정말 몬드리안의 회화에 '미의 진리'가 온전히 담겨 있다고 생각하나요? 그의 회화에서 자연이 품고 있는 미의 정수가 느껴지나요? 그 대답은 우리 모두 자유롭게 내릴 수 있습니다. 정답이 없으니까요.

"인간은 과거에는 자연의 아름다움만을 그리고 묘사했던 반면, 이제 새로운 정신을 통해 스스로 아름다움을 창조한다."[2]

확실히 말할 수 있는 것은 그가 신조형주의 회화로 '기존의 회화 규칙'을 완전히 파괴하고 '새로운 규칙'을 세웠다는 것입니다. 그는 '눈에 보이는 자연을 재현하지 않아도 예술가가 얼마든지 예술을 창조할 수 있다'는 새로운 규칙을 세웠습니다. 더불어, 그는 (자연을 재현하는) 자

"끝없이 진화하는 몬드리안 회화."

(왼쪽부터 순서대로)
피트 몬드리안, 〈노랑, 검정, 파랑, 빨강, 회색의 마름모 구성〉, 1921
피트 몬드리안, 〈빨강, 파랑, 노랑의 구성〉, 1930
피트 몬드리안, 〈구성 (No.1) 회색-빨강〉, 1935
피트 몬드리안, 〈뉴욕시 I〉, 1942

연주의에 머물러 있던 서양회화에 (자연을 재현하는 것에서 완전히 벗어난) 순수추상이라는 영역을 개척했습니다. 더 나아가 그는 회화에서 순수추상을 가능케 하는 대전제가 무엇인지 선구적으로 꿰뚫어 보았습니다.

"새로운 조형에서 회화는 자연주의적인 표현을 부여하는 물질적인 외양을 더 이상 사용하지 않고, 반대로 평면 속의 평면에 의해 조형적으로 표현된다. 삼차원적인 물질주의를 하나의 평면으로 감축시킴으로써, 회화는 순수한 관계를 표현하게 된다."[2]

　'평면 속의 평면', '하나의 평면으로 감축'되는 회화. 몬드리안의 10년간의 추상회화 탐구가 낳은 예리한 통찰. 이 통찰은 회화의 절대 강령이 되어 20세기 중후반 미국 뉴욕 미술계를 지배하게 되는데….

피트 몬드리안 Piet Mondrian

출생-사망	1872년 3월 7일 ~ 1944년 2월 1일
국적	네덜란드
사조	신조형주의
대표작	〈빨강, 파랑, 노랑의 구성〉

신조형주의가 낳을 새 시대를 꿈꾼 이상주의자, 몬드리안

"오늘날의 예술가는 모든 영역에서 자신의 시대를 이끌어야 합니다."[2) 자신의 시대를 올바르고 좋은 길로 이끌어야 한다는 것. 이것이 몬드리안이 믿은 예술가의 미션이었습니다. 그래서 신조형주의를 창안한 것입니다. 신조형주의를 미술에만 국한해서 보면 단순히 미술 사조 중 하나로만 보는 오판에 빠지게 됩니다. 사실 몬드리안에게 신조형주의는 회화에서 시작해 건축과 도시를 변화시키고, 더 나아가 인간, 사회까지 개혁하는 새로운 이념이었습니다.

몬드리안은 신조형주의 '회화'가 다가올 새 시대를 위한 준비라고 보았습니다. 즉, 새 시대에 주류가 될 신조형을 자신의 회화가 선구적으로 보여주는 것이었죠. 신조형이 회화를 넘어 모든 예술 분야에 적용될 것이라고 본 그는 음악 역시 기존 악기에서 벗어나 기계적 수단이 연구될 것이라 예언합니다. 궁극적으로 건축에서 신조형의 진정한 실현이 가능하다고 본 그는 "건축은 신조형주의 회화가 추상적으로 나타내는 것을 촉각적으로 실현해야"[2) 한다고 믿었습니다. 이를 통해, 미래에는 신조형주의 건축이 도시를 가득 채운 끝에 결국 추상적 아름다움으로 가득한 신조형주의 도시가 탄생할 거라 보았죠. 컵, 자동차, 비행기, 다리, 공장 등 20세기의 산물을 예로 들며 "사물의 기능으로부터 발현된 순수한 형태미를 추구해야 한다"고 주장했던 몬드리안의 앞선 생각. 그것은 고스란히 현대건축의 아버지 르 코르뷔지에에게 계승되며 현대건축으로 실현됩니다.

몬드리안의 시선은 예술에만 머물지 않고 사회를 향합니다. 신조형주의가 인간의 순수 조형적 시각을 발달시키리라 본 그는 진리를 꿰뚫어 볼 수 있는 진보된 인간이 사회에 많아지며 궁극적으로 '물질적으로 동등한 사회, 평형상태에 있는 관계들의 사회'[2)로 특징되는 새로운 사회가 열릴 것이라 보았습니다.

초현실주의의 대명사

살바도르 달리

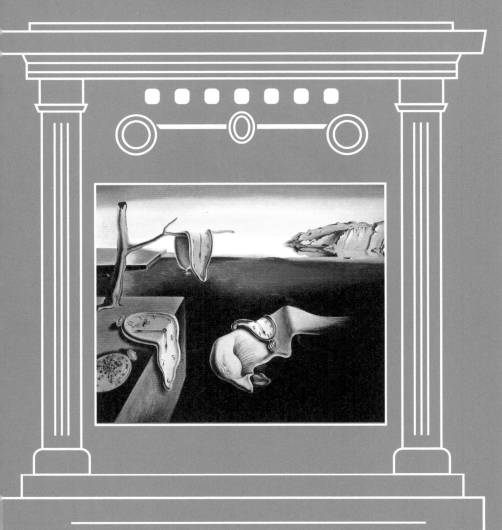

살바도르 달리, 〈기억의 지속〉, 1931, 캔버스에 유채

초현실주의의 대명사 　　　　　　　　　**살바도르 달리**

브레이크 없는
욕망이라는 이름의 전차였다?

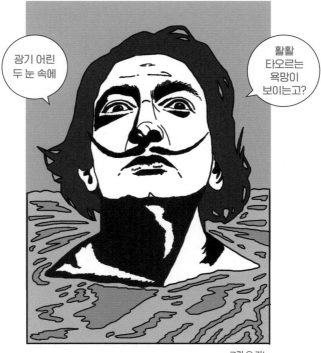

그림 © 리노

한껏 부라린 두 눈, 한껏 들어 올린 콧수염 끝에 초현실적(?) 꽃이 피었습니다. 그는 마치 포세이돈인 양 물속에서 등장하고 있군요. 정말 달리 아니면 할 수 없을 초현실적(?) 포즈입니다. 대체 어떤 욕망이 달리를 이렇게 만든 것일까요? 그리고 그는 왜 욕망이라는 이름의 전차가 된 것일까요?

초현실주의의 대명사. 사실 미술 사조 용어를 굳이 들먹이지 않더라도 우리는 '살바도르 달리'라는 이름을 알고 있습니다. 게다가 괴상한 '콧수염'으로 강렬히 각인되는 그의 얼굴까지 또렷이 알고 있죠. 보통 미술가는 그의 작품과 이름 정도만 알려지는데요. 달리는 예외적으로 얼굴까지 무척 잘 알려져 있습니다. 왜 그런 것일까요? (앞으로 글을 읽으면 알게 됩니다.)

이렇게 예외적인 살바도르 달리. 그는 예술가로서 꽤 예외적인 소명을 가지고 있었습니다. 무엇이었을까요?

"이름(Salvador)이 뜻하는바, 나의 소명은 무화 되어버린 현대 예술에서 회화를 구원하는 것."[1]

살바도르(Salvador)는 스페인어로 '구원자'를 뜻합니다. 자기 이름이 구원자이니 자신은 현대예술의 구원자가 되어야 한다는 밑도 끝도 없는 믿음. 벌써부터 그의 범상치 않은 광활한 자존감이 느껴집니다. 그런 구원자 달리. 알고 보니 '욕망이라는 이름의 전차'였다고 하는데요. 이게 무슨 소리일까요? 그리고 왜 현대미술이 무화되었다고 생각한 것일까요? 그는 어떻게 현대미술을 구원하려 했을까요? 그리고 그는 끝내 현대미술을 구원했을까요?

'살바도르 달리'가 되겠다는 욕망

지중해의 바람이 불어오는 곳, 스페인 카탈루냐 동북부에 있는 피게라스에서 1904년 한 아이가 태어납니다. 살바도르 도밍고 펠리페 하신토 달리 이 도메네크. 아이의 이름을 지을 당시 부모의 고민이 역력히 드러나는 장대한 이름. 그만큼 부모는 아이에게 아낌없는 사랑을 쏟았습니다. 아버지는 지역에서 명망 있는 유능한 법조인이자 공증인이었고, 어머니는 바르셀로나를 기반에 둔 성공한 상인 집안 출신이었습니다. 여름이 오면 달리 가족은 피게라스 근처 해변 마을, 카다케스에 마련한 가족 별장으로 향해 해수욕하며 시간을 보낼 만큼 풍요로웠죠. 부모는 어린 달리가 원하는 것이라면 무엇이든 해주었습니다.

그다지 부족한 것 없어 보이는 달리의 유년기. 그렇지만, 아이는 너무나도 '살바도르 달리'가 되고 싶어 했습니다. 이미 자기 이름이 '살

바도르'인데도 가슴이 터질 정도로 진짜 '살바도르'가 되고 싶어 했죠. 왜 그랬을까요? 그 원인은 달리 가족의 역사에서 찾을 수 있습니다. 달리가 태어나기 3년 전, 달리 부부 사이에 태어났던 첫 아이가 뇌막염으로 세상을 떠나고 맙니다. 그 첫 아이의 이름은 다름 아닌 '살바도르'. 한동안 슬픔에 빠져 있던 부부는 새로 태어난 둘째 아이에게 첫째와 같은 이름을 지어줍니다. 그리고 둘째 아이를 죽은 첫째가 부활한 것이라 감사히 여기며 애지중지 키우죠.

죽은 첫째의 이름을 고스란히 둘째에게 붙여준 것. 부모 입장에서 충분히 이해되는 대목입니다. 그러나, 당사자인 둘째 아이 입장에서는 그렇지 못했습니다. 자신은 둘도 없는 오직 하나뿐인 '살바도르'인데 자신을 죽은 첫째 아이가 부활한 것이라 여기는 부모 앞에서 달리는 자아에 혼란을 느낍니다. 그 혼란은 부모에 대한 짜증과 분노가 되었고, 죽은 첫째 형에 대한 질투와 원망이 되었죠. 이런 어린 달리의 피해의식은 '나는 죽은 형의 부활이 아닌 진짜 살바도르 달리'임을 주장하는 엽기적인 행동으로 나타나게 됩니다.

다섯 살 적 자전거 탄 꼬마를 일부러 다리 밑으로 떨어뜨려 다치게 하고, 여섯 살 적 세 살배기 여동생의 머리를 발길질하고 도망치는 등 엽기적 행각을 벌이죠. '어릴 때 흔히 하는 행동 아닌가?' 이런 생각이 드시나요? 다섯 살 적 어느 젊은 여인 앞에서 죽은 박쥐를 자기도 모르게 물어뜯어 두 동강을 내기도 했다는데 상상하고 싶지 않을 정도로 엽기적이죠? 주목받고 싶은 욕구를 참지 못해 일부러 계단에서 굴러떨어져 주변 사람들을 당혹스럽게 만들기도 합니다. 이뿐만이 아닙

니다. 밤마다 알몸에 망토를 걸치고 왕관을 쓰고 돌아다녔다고 하는데요. 이렇게 엽기적으로 튀는 변장만큼 '난 남과 다르다!'는 메시지를 쉽고 직관적으로 표현하는 방법은 없죠. (그래서 달리의 이런 변장 욕구는 평생 병적으로 이어집니다.)

'나는 죽은 형이 부활한 존재가 아니다! 나만의 매우 독특한 개성을 가진 오직 단 한 명의 존귀한 살바도르 달리다!' 이것을 부모에게 줄기차게 증명하고 싶었던 살바도르 달리. 그 강렬한 자기 인정 욕구는 어릴 적에는 앞뒤가 맞지 않는 엽기적 행각으로 나타났습니다. 그렇지만 시간이 흐르고 성장하며 달리는 죽은 형의 대리인이 아닌 온전한 '살바도르 달리'가 될 수 있는, 자기만의 특별한 개성이 될 대상을 발견하게 되는데요. 그것은 무엇이었을까요?

'화가가 되어 세상을 정복'하겠다는 욕망

"여섯 살 적 나의 꿈은 요리사였다. 일곱 살에는 나폴레옹이 되고 싶었고, 그 후에도 나의 야심은 과대망상적 광기처럼 멈출 줄 모르고 커져만 갔다."[1]

멈출 줄 모르고 커지는 야망과 높은 곳으로 오르고 싶은 욕망. 달리는 어릴 적부터 내면에서부터 펄펄 끓으며 주체할 수 없을 정도로 차오르는 이 욕망을 밖으로 분출하며 해소할 대상을 찾아내는데요. 그것

은 그림 그리기! 여섯 살 적부터 달리는 그림 그리기에 몰두하기 시작합니다. 그 외 학교 생활 등 다른 일에는 일체 무관심했죠. 그렇게 한곳에 몰두하는 어린 달리를 부모는 대견하게 여겼고, 다락에 달리만을 위한 작은 작업실을 꾸려주며 꿈을 펼치게 도와줍니다. 그렇게 달리의 미술 인생은 시작됩니다.

조금 그리다 말 법도 했지만 달리는 그림 그리기를 멈추지 않았고, 열 살 무렵 아버지의 친구이자 화가인 라몬 피초트를 만나 회화의 세계에 발을 내딛게 됩니다. 여기서 중요한 점은 피초트가 인상주의 화가였다는 것입니다. 1870년대 초, 프랑스 파리에서 모네가 창안한 인상주의 회화. 《방구석 미술관》 클로드 모네 편 참조) 이 회화 사조와 양식이 탄생한 지도 어언 40년이 지나 파리에서는 진즉 옛것으로 여겨지고 있었습니다. 그러나 여전히 고전주의 회화가 주를 이루던 1910년대 스페인에서는 매우 전위적이며 혁신적인 회화로 여겨지고 있었죠. 이렇게 열 살의 어린 나이에 달리는 스페인에서 가장 전위적으로 여겨지는 인상주의 그림을 그리는 피초트의 영향을 받으며, 인상주의 화풍을 따라 그리기 시작합니다. 보통 열 살 무렵에는 그저 자기가 그리고 싶은 걸 자유롭게 그리며 놀 나이 아닌가요? 그런데 달리는 '기존의 미술을 거부하고 새로운 미술을 창조'하겠다는 전위 정신을 뿌리로 하는 인상주의 회화를 그리게 된 것입니다. 참, 한 발을 넘어 두 발 빠른 조기 교육 아닌가요?

우연찮게 피초트를 만나 미술 조기 교육(?)을 시작한 달리. 회화를 향한 달리의 식을 줄 모르는 정열에 혀를 내두른 피초트는 열세 살 달

리를 후안 누녜스 페르난데스에게 보내 전문적인 소묘 수업을 받게
합니다. 누녜스는 유럽이 수백 년 동안 쌓아온 고전미술 기법을 가르
치는 아카데미 출신 판화가로, 당시 고전미술을 추구하던 화가에게 최
고의 영예였던 로마상을 수상했을 정도로 뛰어난 소묘 실력을 갖춘
화가였습니다. 달리는 무려 6년 동안 누녜스에게 배우며 동년배 화가
지망생들과는 비교하지 못할 수준의 소묘 실력을 갖추게 됩니다.

아주 어릴 적부터 미술 교육을 받아왔던 달리. 18세 무렵 그림 솜씨
는 어느 정도였을까요? 그것을 가늠할 수 있는 작품이 〈라파엘로풍의
목을 한 자화상〉입니다.

"나는 20세기의 라파엘로다!"
(왼쪽) 살바도르 달리, 〈라파엘로풍의 목을 한 자화상〉, 1921~1922
(오른쪽) 라파엘로 산치오, 〈아테네 학당〉 중 일부, 1509~1511

이 작품에서 우리는 달리에 대한 세 가지 비밀을 발견할 수 있습니다. 첫 번째 비밀, 이 그림을 볼 때 가장 강렬하게 눈에 띄는 것이 무엇인가요? 아마 전경에 있는 달리의 얼굴일 것입니다. 그림을 보는 우리를 당돌하게 노려보는 뇌쇄적 눈빛, 보살의 그것처럼 광채가 번뜩이는 광활한 이마, 그 어떤 타협도 없을 것 같은 오뚝한 콧날과 날카로운 턱선, 도도하게 오므린 붉은 입술, 평범치 않아 보이는 과도하게 기다란 눈썹과 풍성한 구레나룻, 거기에 돌처럼 단단한 나머지 단 1도도 숙이지 않을 것 같은 장대한 목. 이 기이한 자화상에서 우리는 "나 자신을 미친 듯이 사랑한다고 일기에 쓸 만큼 자아도취에 빠져"[2] 있던 나르시시스트 달리를 발견하게 됩니다.

어릴 적부터 집안에서 절대군주이자 우상처럼 떠받들어 키워진 달리. 코훌리개 시절부터 왕 옷을 입고 쏘다니던 아이는 십 대 후반에도 그 버릇을 못 고치고 한껏 뒤로 넘긴 포마드 머리에 구레나룻을 기르고, 검정 벨벳 정장에 지팡이를 들고 다녔습니다. 이때부터 이미 '자기 얼굴을 조형적으로 구성해 하나의 걸작으로 만들기 위한 절체절명의 사명감'[1]을 느끼고 있었다고 합니다. 약 400년 전 라파엘로가 〈아테네 학당〉 구석에 수줍게 그려놓은 자화상의 구도를 그대로 가져와 〈라파엘로풍의 목을 한 자화상〉을 그린 것을 보면 달리가 얼마나 자신을 특별하고 비범한 존재로 믿었는지가 명확해지죠. "내 정신의 풍차는 끊임없이 돌아가고, 나는 르네상스 시대의 라파엘로 같은 천재처럼 세상 모든 것에 대한 호기심을 가지고 있다."[2] 괜히 이런 말을 밥 먹듯이 한 게 아닙니다. 살바도르 달리, 그는 자기 자신을 가슴 벅차게 사랑했

고, 예술가로서 자신의 천재성을 믿어 의심치 않았습니다. 화가가 되어 세상을 정복하겠다는 야망을 품을 정도로 말이죠.

첫 번째 비밀마저 특별한데 두 번째 비밀은 무엇일까요? 전경을 봤으니 이제 배경을 봐야겠죠? 배경에는 어느 작은 해안가 마을 풍경이 신비롭고 오묘한 색채로 그려져 있습니다. 이곳은 달리가 평생 사랑했던 영혼의 고향, 카다케스입니다. 피게라스에서 약 30km 떨어진 곳에 자리하고 있는 작은 해안 마을, 그저 몇몇 어부만 살아가는 평범한 어촌. 그렇지만 카탈루냐 특유의 자연을 고스란히 품고 있던 그곳은 소년 달리의 미적 감수성을 한껏 흔들어 깨워주던 영감의 원천이었습니다. 달리는 틈만 나면 카다케스를 찾아 순수한 자연의 아름다움에 감동하며 그림을 그리고 또 그렸죠. 결국, 〈라파엘로풍의 목을 한 자화상〉은 달리가 세상에서 가장 사랑하는 '자기 자신'을 전경에, 세상에서 가장 사랑하는 '장소'를 배경에 그린 그림인 것입니다. (카다케스와 달리의 인연은 앞으로 어떻게 이어질까요?)

마지막 세 번째 비밀은 무엇일까요? 바로 달리가 어릴 적부터 최선을 다해 익혀왔던 '고전주의' 수법과 '인상주의' 수법을 융합하는 시도를 하고 있다는 것입니다. 전경에 그린 달리의 얼굴을 보세요. 해부학적으로 정확한 소묘를 기반으로 정밀하게 그렸습니다. 이렇게 달리는 자기가 오랫동안 훈련한 고전주의 기교를 한껏 과시하고 있습니다. 반면, 배경에 그린 카다케스 풍경은 어떤가요? 전체 풍경에서 보라색과 노란색의 보색 관계를 활용한 색채 대비가 도드라지는데요. 이것은 인상주의자들이 선호하는 색채 표현입니다. 그림 최하단에 그린 보랏빛

바다는 마치 모네가 말년에 그린 수련 연작을 연상케 하고, 그림 최상단의 노란빛 어촌은 인상주의자들이 창안한 점묘법을 사용해 그렸다는 것을 알 수 있습니다. 결론적으로 달리는 〈라파엘로풍의 목을 한 자화상〉에서 유럽이 수백 년간 축적한 고전주의 수법에 19세기에 탄생한 인상주의 수법을 융합하는 실험을 하고 있는 것입니다. 고작 열여덟 살의 나이에 말이죠. 조숙하고 비범했던 것은 인정해야겠습니다. (사실 이것은 달리의 회화 창작 원리에서 핵심이 되는 개념인데요. 이런 달리 특유의 회화 창작 원리는 앞으로 어떻게 진화할까요?)

"데생을 배우는 동시에 입체파 회화를 그려야 한다는 절대적 욕구를 느꼈다. 그러나 그것만으로는 나의 허기진 활동 욕구를 채울 수 없었다. 나는 발명가가 되고 싶었고 위대한 철학서를 저술하고 싶었다."[1]

대학 입학 전에 이러고 있었다던 살바도르 달리. 훗날 그는 〈라파엘로풍의 목을 한 자화상〉을 그릴 무렵 '바벨탑'이라는 제목의 철학서 집필을 시작한 것이 서론만 500페이지를 훌쩍 넘겼다고 주장했는데요. (현재 남아 있는 증거물은 없습니다.)

태아 시절 엄마 뱃속에서 본 것조차 기억한다고 주장했던 자칭 '천재' 달리. 스페인 최고의 미술대학인 마드리드 왕립미술학교에 진학하기로 결심합니다. 달리가 그저 취미로 그림을 그리는 줄로만 알았지 정말 화가가 되겠다고 할 줄은 몰랐던 그의 아버지는 당황했지만 결국 허락합니다. 이미 또래보다 월등한 실력을 갖춘 아들임을 알고 있

었기에 미래에 대학교수가 되리라 확신했던 것이죠. (그러나, 그것은 아들을 너무 모르는 생각이었습니다.)

'만인과 반대로' 행동하고 싶은 욕망

"항구적으로 그리고 체계적으로 만인과 반대로 행동하고 싶은 나의 욕망은 내가 괴짜 짓을 하도록 몰아갔다."[1)]

만인과 다르게 행동하고 싶었던 달리는 대학 입학을 위한 실기시험마저 다르게 치릅니다. 시험문제는 고대 조각상 소묘하기. 달리는 대학에서 정한 규격보다 훨씬 작게 그림을 그려 제출합니다. 원칙적으로는 기준 미달로 탈락이 당연했지만, 소묘는 너무 완벽했고 달리는 합격합니다.

이렇게 1922년 왕립미술학교에 진학한 18세 달리는 교수나 다른 학생들과 다르게 행동하고 싶은 욕망을 참지 못합니다. 당시 교수들은 (모네가 약 50년 전에 창안한) 인상주의를 가르치고 있었고, 학생들도 인상주의 그림을 따라 그리고 있었죠. 인상주의는 열두 살 적에 이미 통달했다고 여긴 달리는 그 모습을 비웃으며 (피카소가 약 10년 전에 창안한) '핫'한 입체주의를 혼자 그립니다. 《방구석 미술관》 파블로 피카소 편 참조) 파리의 최신 미술 트렌드를 가장 빨리 알아채 그리는 만큼 자신이 마드리드에서 가장 전위적인 화가라 여기면서 말이죠.

수업이 트렌드에 매우 뒤처져 있다고 여긴 달리가 대학 울타리 안에서 고분고분할 리 만무했습니다. 교수보다 전위적이며 다른 학생보다 훨씬 뛰어난 그림을 그린다고 자신한 나르시시스트 달리는 반바지에 망토를 걸치고 다니며 괴짜 짓을 일삼기 시작합니다. 신임 교수 취임식에서 교수가 마음에 들지 않는다며 취임식장을 박차고 나가 1년 정학 처분을 받습니다. 그 이후에도 괴짜 기질을 참지 못한 달리는 대학 미술사 시험 도중 심사위원인 교수들에게 "심사위원들을 합쳐놓은 것보다 내가 더 똑똑하고, 주어진 문제를 내가 너무나 잘 알고 있기 때문에 심사받기를 거부"[1]한다고 말하며 퇴학당합니다. 이렇게 착실히 학교 다녀 교수가 되리라 믿은 달리 아버지의 꿈은 산산조각이 됩니다.

언뜻 괴짜 짓만 일삼으며 허송세월 보냈을 것 같은 달리의 대학 생활. 그러나 회화에 대해서는 전혀 달랐습니다. 괴짜 생활 중에도 프라도 미술관에 가 벨라스케스, 고야, 엘 그레코 등 스페인이 자랑하는 고전미술 거장들의 작품을 면밀히 관찰하며 모사하는 훈련을 반복했죠. 특히 어릴 적부터 누녜스에게 배워온 소묘와 더불어 원근법, 해부학 등 유럽 고전미술의 근본을 완벽하게 체화하기 위해 고군분투합니다. 거기에 더해 파리의 최신 경향을 다양하게 섭렵하는데요. 피카소의 입체주의뿐 아니라 야수주의의 리더 마티스풍의 그림을 그려보고, 후기 인상주의의 대표자 세잔풍의 그림을 그려보고, 형이상학적인 조르조 데 키리코풍의 그림을 그려보며 '나 달리는 앞으로 어떤 회화를 그려야 할지' 탐색을 멈추지 않았죠.

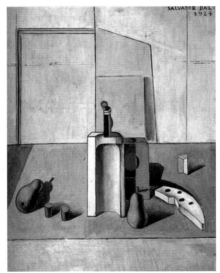

"대학생 달리의 전방위 회화 탐색."

(왼쪽 위부터 시계방향으로)
살바도르 달리, 〈입체파 자화상〉, 1923
살바도르 달리, 〈풍자적 구성〉, 1923
살바도르 달리, 〈정물화〉, 1924

대학에서 퇴학당하던 1926년. 처음으로 파리 여행을 떠난 달리는 파리 미술계를 휘어잡은 살아 있는 전설, 피카소를 만나며 최신 입체주의 회화를 직접 확인합니다. 어릴 적부터 좋아했던 장 프랑수아 밀레의 작업실을 찾아 가슴 설레어도 보고, 내친김에 벨기에 브뤼셀에 들러 요하네스 베르메르와 피테르 브뤼헐의 원작을 두 눈과 마음에 한껏 담아봅니다. 그렇게 대학 생활과 첫 파리 여행을 마친 달리. 의미심장한 그림 한 점을 그리는데요. 그것은 〈빵 바구니〉였습니다.

"사라진 전통을 다시."
살바도르 달리, 〈빵 바구니〉, 1926

어릴 적부터 지금까지 탐욕적으로 흡수하며 탐구해왔던 인상주의, 야수주의, 입체주의 등 동시대 미술의 흔적이 온데간데없이 싹 사라졌습니다. 대신 그 자리에 지극히 고전적 수법으로 〈빵 바구니〉를 그려 놓았습니다. 마치 17세기 북유럽에서 유행했던 '실물로 착각할 정도로 극사실적인 그림'인 트롱프뢰유(trompe-l'œil)를 연상케 합니다. 그렇지만, 〈빵 바구니〉에는 트롱프뢰유라는 전통을 넘어서는 달리만의 감성이 주입되어 있습니다. 구성은 극도로 단순합니다. 빵, 바구니, 흰 천. 그런데 광적 집착이 느껴질 정도로 치밀하고 정밀한 세부 묘사로 인해 결코 쉽게 보이지 않습니다. 새카만 배경이 새하얀 빛을 머금은 빵, 바구니, 흰 천과 극적인 대조를 이루며 무언가 말로는 표현하기 어려운 신비감을 자아내고 있습니다. 동시에 공중에 붕 떠 있는 듯 헝클어진 흰 천의 불안정한 상태와 토막 나고 뜯어진 빵의 정연하면서도 거친 상태가 야릇한(?) 긴장감을 뿜어냅니다.

〈빵 바구니〉로 달리는 자신이 어린 시절부터 쌓아온 탁월한 수준의 고전적 소묘와 회화 실력을 과시하고 있습니다. 동시대 유럽 화가들이 옛것으로 치부하며 무시하고 거부하고 있던 (그런 탓에 아무도 훈련하지 않고 있던) 고전주의 수법. 달리는 '전위'라는 미명 아래 소묘도 제대로 할 줄 모르는 화가들을 보며 분노를 느낍니다. 만인과 반대로 행동하고 싶은 욕망의 화신, 달리는 그런 동시대 화가들과 정반대로 가는 길을 택합니다.

"제1차 세계대전 후에 모던함을 추구하던 노력들은 모두 거짓이었고 마

땅히 죽어 없어져야 했다. 회화에서뿐만 아니라 모든 것에서 전통은 반드시 필요했다."[1]

앞으로 달리는 모네가 1872년에 창안했던 인상주의도, 마티스가 1905년에 창안했던 야수주의도, 피카소가 1907년에 창안했던 입체주의도, 1910년대 칸딘스키와 몬드리안이 선구하기 시작한 추상주의도 그리지 않기로 결심합니다. (특히 달리는 추상미술을 '추잡한 것'으로 비난하며, 몬드리안의 추상회화에 대해 '편집광적 마름모꼴 따위'라며 조롱합니다.) 대신 '아방가르드(전위)!'를 외치며 전통을 거부하고 오직 새로운 미술 창조에 몰두하고 있는 유럽 미술계에 '전통을 부활'시키는 괴짜다운 도발을 가하기로 합니다. 전통이 사라진 유럽 미술에 전통을 부활시키기! 자신을 '현대미술의 구원자(Salvador)'라 여긴 달리의 핵심 소명은 바로 이것이었습니다.

그렇지만, 20세기에 철 지난 옛 그림을 똑같이 따라 그리고 있을 수만은 없는 노릇. 달리는 예리하게 갈고닦은 고전주의 기술력을 사용해 그릴 (충격적일 정도로 혁신적인) '창작의 원천'을 찾아내야 했습니다. 그 창작의 원천과 고전주의를 융합해 '달리만의 전혀 새로운 회화'를 창안하고 싶었습니다. 〈빵 바구니〉를 그릴 당시 달리는 아직 그것이 무엇일지 전혀 알지 못했습니다. 그것은 대체 무엇일까? 얼마 후, 달리는 운명의 '그것'을 찾아내고야 맙니다.

'그것'의 발견!

파리 여행 후 달리는 〈빵 바구니〉를 포함해 그동안 그린 작품을 모아 바르셀로나에서 전시회를 엽니다. 그러던 어느 날, 한 사내가 전시장에 들어옵니다. 당시 듣도 보도 못한 기이하면서도 독창적인 회화를 선보이며 파리 미술계에서 떠오르는 스타로 거듭나고 있던 바르셀로나 출신의 화가였죠. 그는 달리의 그림을 보자마자 마음에 든 나머지 달리에게 파리에 와서 활동할 것을 권합니다. 이후 달리의 파리행을 돕는데요. 그는 바로 호안 미로였습니다.

달리를 파리로 초대한 미로는 자기가 긴밀하게 교류하며 '기이하면서도 독특한' 예술 운동을 함께 벌이고 있는 괴짜 친구들을 달리에게 소개하는데요. 그 친구들은 바로 '초현실주의' 예술가들이었습니다. 이렇게 달리는 당시 파리에서 가장 문제적이며, 가장 최신이며, 가장 전위적인 초현실주의를 만나게 됩니다. 그리고 단번에 광적으로 빠져듭니다. 대체 초현실주의가 뭐길래 피카소의 입체주의까지 거부한 달리를 흠뻑 취하게 만든 것일까요?

초현실주의를 한마디로 말하면 '무의식으로 예술하자는 생각'입니다. 그런데 이런 궁금증이 들지 않나요? "왜 굳이 1920년대 파리에서 다른 것도 아닌 '무의식'으로 예술하자고 주장한 것일까?" 그 원인은 제1차 세계대전에 있었습니다. 약 3천만 명의 생명을 앗아 간 유럽 역사상 최악의 전쟁은 1918년 막을 내렸습니다. 산업혁명 이후 이성(인간의 생각하는 능력)과 과학 기술을 이용한 끝없는 발전에 도취해 있던

유럽 대륙은 결국 만신창이가 되었죠. 전쟁 후 남은 것은 아무것도 없었습니다. 이 전쟁을 무기력하게 겪으며 자란 유럽의 청년들은 수년이 흘러도 정신적 상흔을 지울 수 없었죠. 그런 그들은 모든 것을 파괴하고 병들게 한 전쟁의 원인을 기성세대에게 돌립니다. 기성세대의 세계관과 가치관을 비판하고 거부하며 새로운 세대의 새로운 대안을 제시하려 했죠. 그들은 무엇보다 기성세대가 사회의 발전을 위해 절대적으로 신봉했던 '이성'을 비판적 시각으로 바라봅니다. 이성을 가진 인간은 원하는 무엇이든 실현할 수 있다는 믿음의 종착지가 모든 것을 파괴한 전쟁이었으니 그렇게 생각할 만도 합니다.

파리에 있던 젊은 시인 앙드레 브르통 역시 그런 생각을 공유하고 있었습니다. 브르통은 기성세대의 예술마저 차가운 이성의 논리에 극단적으로 매몰되어 있는 현실을 비판하며, 새로운 세대의 새로운 예술이 무엇이 되어야 할지를 머리 터지게 고민합니다. 그러던 끝에 브르통은 그 실마리를 발견하고야 맙니다. 프로이트의 '정신분석학'을 말이죠. 이성을 가진 인간은 무엇이든 해낼 수 있다고 확신하고 있던 유럽 사회에 대고 프로이트는 '알고 보니 그건 착각'이었다고 지적합니다. 사실 인간은 (정신의 깊숙한 곳에 잠재된 탓에) 자기 자신도 미처 알아채지 못하는 '무의식'에 지대한 영향을 받으며 행동하는 존재라고 주장하고, 특히 무의식에서 중요한 부분을 차지하는 것이 성 충동이라고 주장하죠. 그리고 이런 무의식을 밝히는 방법으로 꿈을 해석하거나, 머릿속에 떠오른 이미지를 (이성의 통제 없이) 자유롭게 그리고 이를 해석하는 '자유연상법'을 제시합니다.

'지금껏 우리는 인간이 모든 것을 이성적으로 생각하며 행동하는 능력을 지닌 우월한 존재라고 여겨왔다. 그런데 사실 우리 자신이 절대 알아챌 수 없는 무의식에 조종당하는 열등한 존재였다니?!' 프로이트의 사상은 유럽 지성계에 커다란 파장을 일으킵니다. 그리고 브르통은 바로 이 지점에 주목합니다. '인간의 본질은 이성이 아닌 무의식! 그러니 이제 인간이 진정한 예술을 창작하려면 (비본질적인) 이성이 아닌 (본질적인) 무의식으로 해야 한다!' 이런 이성적인(?) 논리를 바탕으로 브르통은 1924년 〈초현실주의 제1선언〉을 작성해 만천하에 초현실주의의 정의를 공표합니다.

"초현실주의 [명사]: 이것은 순수한 심령의 자동주의를 통한 말하기 또는 쓰기, 아니면 진정한 사고활동에 의한 표현을 목적으로 한다. 아무런 이성의 통제가 없는 가운데, 그리고 모든 미적 또는 도덕적 선입견에서 벗어나 사고를 구술한다. 초현실주의는 지금까지 무시되어온 연상 형식의 진실성, 꿈의 무한한 힘, 사심 없는 사고의 유희에 대한 믿음에 기초한다."[3]

정의가 길죠? 쉽게 말해 프로이트의 정신분석학을 가져와 (이성이 아닌) '무의식으로 예술하자'는 것입니다. 브르통은 특유의 리더십으로 자신이 창안한 초현실주의에 공감하는 10여 명의 예술가 친구들(한스 아르프, 막스 에른스트, 이브 탕기, 앙드레 마송, 호안 미로, 폴 엘뤼아르, 루이 아라공 등등)을 포섭해 세상을 초현실주의로 물들이는 운동(movement)을 시

작합니다.[*]

* 예술가들이 운동을 한다고? 20세기 초중반에는 뜻 맞는 예술가끼리 단
 체를 형성해 자신들의 생각을 담은 선언문을 공표하고 운동을 통해 세상
 에 널리 퍼뜨리려 했습니다. 이를 통해, 사람과 사회가 변화되길 꿈꾸었
 습니다. 예술로 세상을 변화시킬 수 있다고 믿었던 것이죠.

"자동기술법은 정말 무의식으로 그린 것일까?"
앙드레 마송, 〈자동적 드로잉〉, 1924

그럼, 초현실주의자들의 운동은 무엇이었을까요? 우선 무의식으로 예술할 수 있는 창작 방법과 형식을 창안하기 위해 '초현실주의 연구소'를 세웁니다. 그리고 잡지《초현실주의 혁명》을 창간해 자신들이 연구한 것과 주장하는 바를 세상 사람들에게 알립니다. 프로이트의 사상을 기반으로 초현실주의를 함께 연구하고 체계화하며 '무의식을 활용한 예술 창작 방법'을 창안해내기도 합니다. 대표적으로 '자동기술법(automatism)'이 있죠. 이성의 개입 없이 그저 떠오르는 대로 막힘없이 표현하는 것으로 이를 무의식의 발현이라 보았습니다. (정신분석학에서 프로이트가 창안한 자유연상법과 유사하죠?) 초현실주의 화가들의 작품을 보면 듣도 보도 못한 괴상한 물체나 기이한 형태가 자주 눈에 띄는데요. 바로 이런 것이 '뇌리에 떠오른 이미지를 (이성으로 막지 않고) 떠오른 그대로 가감 없이 표현'하려 했던 초현실주의자들의 '무의식이 반영된 표현'입니다. 그렇게 완성된 초현실주의 작품을 모아 전시회를 여는 것이 그들에게 가장 중요한 일이었습니다.

이런 기이하면서도 독창적인 예술 활동을 펼치고 있는 초현실주의자들을 만난 달리는 단박에 초현실주의에 광적으로 빠져들기 시작합니다. 자신이 그렇게 찾아 헤매던 '그것'이 바로 초현실주의였음을 직감하고 이내 초현실주의 그룹에 가입하고 싶은 강렬한 충동을 느낍니다. '어떻게 해야 파리에서 가장 문제적인, 가장 전위적인 예술가 그룹에 낄 수 있을까?' 그런데 화가가 되어 세상을 정복하고 싶은 달리의 욕망은 그 정도에서 멈추지 않습니다. 한술 더 뜬 나르시시스트 달리는 초현실주의 그룹에 가입하기 전부터 이런 야망에 부풀어 있었습니다.

"오직 나만이 유일한 초현실주의 화가가 되리라."[1]

초현실주의 가입 대작전!

25세가 되던 1929년. 이해는 달리의 인생이 거대한 변곡점을 맞은 매우 중요한 시기였습니다. 삶은 나 스스로 개척해 변화시키는 것! 그저 유망한 화가 중 한 명에서 파리 전위 예술을 선도하고 있는 초현실주의자가 되기 위해 달리는 가장 먼저 해결해야만 하는 미션을 실행합니다. 바로 '초현실주의 그룹 가입하기 대작전!'

먼저 초현실주의 그림을 그리기 위해 '초현실주의자의 경전'과 다를 바 없는 프로이트의 저작들을 씹어 먹듯이 읽으며 흡수합니다. 특히, 꿈을 해석해 인간의 무의식에 무엇이 잠재되어 있는지 밝히 수 있다고 주장한 《꿈의 해석》을 읽은 후 '인생 최대의 발견'이라며 흥분을 감추지 못한 달리. 프로이트의 열혈 팬이 되어 평생에 꼭 한 번은 그를 만나고 말겠다는 열망을 품습니다. (그 꿈은 정녕 이뤄졌을까요?)

더불어, 자신보다 앞서 초현실주의 회화를 창작 중인 화가들(이브 탕기, 막스 에른스트, 호안 미로, 한스 아르프, 앙드레 마송 등)의 작품을 살펴보며 '달리의 초현실주의 회화는 어떻게 그려야 할지'에 대한 영감을 얻습니다. 특히 끝 모른 채 펼쳐지는 지평선 위에 놓인 기괴하면서도 부드러운 무정형의 물체들을 그린, 마치 꿈속 한 장면 혹은 무의식의 한 부분을 포착해 그린 듯한 이브 탕기의 그림은 달리에게 지대한 영향을

미칩니다.

이렇게 모든 준비를 마친 달리. 마침 여름에 초현실주의자들이 달리를 만나러 카다케스에 방문하기로 합니다. 달리는 이때 초현실주의자들에게 보여줄 '회심의 역작'을 그리는 작업에 돌입합니다. 초현실주의 그룹에 들어가기 위한 시험과도 같은 관문! (대학 입학을 위한 실기 시험을 치를 때처럼) 심사위원이 될 초현실주의자들. 이미 파리의 문제작을 창작 중인 고수들을 놀라게 하기 위해선 그들의 예상을 깨는 초강수를 둬야 함을 직감한 달리.

달리는 자기가 어릴 적부터 갈고닦은 타의 추종을 불허하는 '고전적 회화 기술력'에 '초현실주의'를 '융합'하기로 합니다. 자동기술법 신공(?)을 활용해 뇌리에 떠오르는 이미지들을 이성의 통제 없이 끄집어낸 뒤 이를 화폭에 담기 위해 젖 먹던 힘까지 다합니다. 프로이트의 가르침을 기반으로 자신의 무의식에 잠재되어 있던 이미지, 꿈에서 본 이미지, 망상을 통해 본 이미지를 뇌리에서 모조리 끄집어내 화폭에 요리조리 배치합니다. 이를 통해, 자기 내면에 잠재된 '달리만의 무의식 세계'를 '마치 사진으로 찍은 것 같은' 정밀한 회화 기법으로 생생히 재현하려 하죠. 그림에 그릴 기묘한 이미지만 생각하다 잠들고, 아침에 일어나자마자 세수도 하지 않고 기괴한 이미지를 그리기 시작해 밤이 와 잠들 때까지 기이한 그림만 그립니다. 그렇게 고군분투 끝에 서서히 모습을 드러내는 작품! 달리는 자신의 그림 앞에서 광기 어린 회심의 미소를 짓습니다.

드디어 대망의 초현실주의자들이 카다케스에 오는 날! 르네 마그리

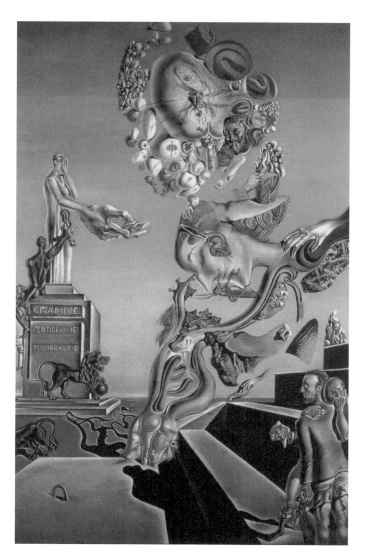

"이것이 내 무의식의 세계다!"

살바도르 달리, 〈음산한 놀이〉, 1929

트 부부, 폴 엘뤼아르와 그의 부인 갈라, 그리고 초현실주의 작품을 취급하던 화상 카미유 괴망스가 도착합니다. 방금 온 터라 아직 스페인 특유의 열광적 기후에 익숙해지기도 전이었을 초현실주의자들. 그들에게 달리는 회심의 역작을 공개합니다. 그림을 찬찬히 살펴보던 그들은 이윽고 자기 눈을 의심하기 시작하더니 이내 경악을 금치 못하는데요. 대체 무엇 때문에 그랬을까요? 바로 그림 속 남자가 '똥 싼 바지'를 입고 있었던 것!

초현실주의자들은 〈음산한 놀이〉를 보며 달리의 수준 높은 정밀한 회화 기술력을 인정합니다. 또, 그런 실력을 바탕으로 화가 내면에 잠재된 무의식의 세계를 다른 초현실주의 화가보다 또렷하고 생생하게 재현한 차별성을 높게 평가하죠. 그림 여기저기서 숱하게 발견되는 뜻 모를 기괴한 형상이나 성욕을 표현한 도발적 이미지는 프로이트의 정신분석학을 토대로 초현실주의자들이 이미 흔하게 표현하고 있는 요소인 만큼 문제로 여기지 않았습니다. '그런데 똥이라니? 굳이 똥까지 그릴 필요가 있었나? 그 지저분한 것을?!' 마그리트, 폴 엘뤼아르와 갈라, 괴망스는 고민에 빠집니다. 달리가 의도적으로 시각적 충격을 꾀하며 똥을 그린 것인지, 아니면 실제로 그의 무의식에 똥의 이미지가 잠재되어 있어서 똥을 그리게 된 것인지 의문을 품습니다. 또 한편으로는 기이한 콧수염과 구레나룻을 기른 채 괴짜 옷을 입고 정신 나간 듯한 행동을 한 치의 부끄러움 없이 하는 달리를 보며 정말 정신에 이상이 있는 사람이 아닌지, 혹시 식분증을 앓고 있는 환자가 아닌지 의심의 눈초리를 보냅니다. 초현실주의는 예술가들이 자기 내면의 무의

식을 탐색하며 그것을 작품으로 드러내는 예술이지 정신질환자의 일기장이나 칠판이 되어서는 안 된다고 생각한 것이었죠.

'이 도발적인 녀석을 초현실주의에 가입시키는 게 맞을까?' 고민하는 초현실주의자들에게 달리는 영리하게 변호합니다. "우리의 리더 브르통이 〈초현실주의 제1선언〉에서 정의했듯이 초현실주의는 이성의 통제와 모든 미적, 도덕적 선입견에서 벗어나 뇌리에서 떠오르는 이미지를 막힘없이 자유롭게 드러내 무의식을 표현하는 것 아닙니까? 저는 그렇게 했을 뿐입니다. 무의식의 세계에서는 똥이든 크리스털이든 위계 없이 모두 동등한 것입니다. 똥과 크리스털의 위계를 나누는 것은 미적, 도덕적 선입견일 뿐입니다." 논리정연한 달리의 주장에 초현실주의자들은 고개를 끄덕이며 수긍할 수밖에 없었습니다. 초현실주의자들은 달리와 그의 작품에 대한 긍정적 마음을 품고 파리로 돌아갑니다. 〈음산한 놀이〉로 몇몇 초현실주의자들의 환심을 얻는 데 성공한 달리. 이들은 파리에 돌아가 다른 멤버들에게 달리에 대한 좋은 평가를 해줄 것입니다.

달리의 초현실주의 가입 대작전은 여기서 끝이 아닙니다! 이제, 그는 모든 초현실주의 멤버들의 마음을 동하게 하며 가입에 쐐기를 박을 최후의 비밀병기를 공개합니다. 그것은 바로 초현실주의 영화의 고전으로 기억될 〈안달루시아의 개〉. 달리는 대학 친구 루이스 부뉴엘과 공동으로 시나리오를 쓰며 이 영화를 제작합니다. (부뉴엘은 추후 스페인을 대표하는 영화감독으로 성장하죠.) 이 영화에서 달리는 초현실주의 회화 창작 원리를 고스란히 영화 창작에 적용합니다. (무의식의 실체를 발견하

고자 프로이트가 고안했던) '자유연상'에 따라 이미지를 자유롭게 떠올린 것을 그 어떤 이성의 통제와 미적, 도덕적 선입견 없이 영상으로 표현한 것이죠. 그래서 이 영화는 그 어떤 서사도 없습니다. 회화 〈음산한 놀이〉처럼 해석 불가능한 괴상한 장면들이 그저 흘러갈 뿐이죠. 대체 달리의 무의식에 무엇이 잠재되어 있는지 모르겠지만, 영화에서는 상상하기 힘들 정도로 공포스럽고 혐오스러운 장면들이 다수 나옵니다. 예를 들어, 개미들을 움켜쥔 손, 피아노 위에 올려진 부패한 당나귀 등인데요. 정말 충격적이면서도 그로테스크한 장면은 영화의 첫 장면으로 눈동자를 면도칼로 가르는 장면입니다.

정말 엽기적, 충격적 그 자체죠? 이런 초현실주의자 달리의 초기 작품을 보면 한 세기 전 '악하고 추한 것'에서 미를 발견해 시를 써 충격을 안겼던 보들레르가 떠오르고, 그 미학을 전수받아 〈올랭피아〉를 그려 파리를 떠들썩하게 했던 '근대미술의 아버지' 에두아르 마네가 떠오릅니다. (《방구석 미술관》 에두아르 마네 편 참조) 이렇게 예술은 대를 이어 영향을 주고받으며 무한한 진화를 거듭합니다. 이런 '추의 미학'은 또다시 시대를 뛰어넘어 1980년대 후반 영국의 악동 미술가 그룹 yBa(데미안 허스트, 마크 퀸, 게리 흄, 채프먼 형제, 트레이시 에민, 사라 루카스, 제니 사빌, 크리스 오필리 등)에 의해 재해석되며 부활합니다. 그리고 21세기 현재도 전 세계 수많은 예술가들에 의해 '추의 미학'은 진화를 거듭하고 있습니다.

초현실주의 회화를 넘어 영화까지 만들다니! 초현실주의가 어디까지 표현될 수 있는지 그 끝을 찾기 위해 실험하고 탐험하고 있는 초현

실주의자들. 초현실주의 영화까지 창조해낸 달리는 이제 '얼른 모셔 오지 않으면 안 되는' 예술가가 되어버립니다. 초현실주의자들은 영화 〈안달루시아의 개〉에 찬사를 보냅니다. 1929년 11월, 파리에 있는 괴 망스의 화랑에서 열린 달리의 첫 전시. 〈음산한 놀이〉를 필두로 거의 모든 작품이 팔리며 대성공을 거둔 이 전시의 카탈로그에 초현실주의 그룹의 리더 브르통은 서문을 써줍니다. 다음과 같이 말이죠. "이것은 아마도, 달리와 함께, 정신세계의 문이 활짝 열리는 첫 번째 계기가 될 것이다."[4] 이렇게 달리의 초현실주의 그룹 가입이 승인됩니다.

초현실주의 사랑의 서막

1929년! 달리 인생에서 거대한 변곡점이 된 해였다고 언급했었죠? 초현실주의 그룹 가담이 그 변곡점이었지만, 알고 보면 그게 다가 아 닙니다. 그 변곡점을 기반으로 달리가 퀀텀 점프할 수 있게 해준 또 하 나의 인연이 있었으니까요. 그 인연은 무엇이었을까?

"○○를 향한 사랑을 통해 나는 훌륭한 화가가 될 수 있었다."

그해 여름, 카다케스에 온 초현실주의자들이 〈음산한 놀이〉를 보 며 경악하고 있을 때, 달리는 한 여인에게 흠뻑 반해 있었습니다. 그녀 는 다름 아닌 폴 엘뤼아르의 부인, 갈라였죠. 본명 엘레나 디미트리예

브나 디아코노바. 1894년 러시아에서 태어나 문학과 예술을 사랑하던 이 소녀는 제1차 세계대전이 발발하기 전 스위스에서 시인이 되길 꿈꾸던 17세 프랑스 소년 폴 엘뤼아르를 만납니다. 예술적 천재성을 꿰뚫어 보는 능력을 지닌 비범한 여인은 시인으로서의 엘뤼아르의 잠재성을 간파합니다. 예술가의 뮤즈가 되어 그 예술가의 성장과 성공을 함께하는 삶을 꿈꿨던 갈라. 엘뤼아르와 결혼해 그가 초현실주의를 대표하는 시인으로 자리매김하는 것에 지대한 영향을 미칩니다. 갈라 자신도 예술가적 재능이 넘쳤던 만큼 이미 초현실주의 그룹의 일원이기도 했죠. 그렇지만 둘의 사랑은 시간이 갈수록 흐려져만 갔고, 상호 동의하에 각자 다른 사랑에 골몰하고 있던 때였습니다.

이때 갈라는 〈음산한 놀이〉로 인해 '정말 미치광이가 아닌지' 의심받던 달리를 본 것이죠. 실제 당시 달리는 제정신이 아니었습니다. 〈음산한 놀이〉에 그려 넣을 기괴한 이미지들을 떠올리기 위해 과대망상에 가까운 상상력을 매일 쉼 없이 발휘해야 했는데요. 일상생활 중 시도 때도 없이 뇌리에서 괴상망측한 이미지가 통제할 수 없이 마구 쏟아져 나왔고, 그 이미지가 너무 웃겼던 달리는 시도 때도 없이 발작적 폭소를 터뜨리고 있었죠. 카다케스를 찾은 초현실주의자들과 대화하다가도 뜬금없이 혼자 박장대소를 터뜨리고, 밥 먹다가 갑자기 폭소를 터뜨리며 바닥에 나뒹굴고는 했습니다.

누가 봐도 정신과 진료가 시급해 보였던 달리. 그럼에도 갈라는 달리가 예술가로서 천부적 재능을 지니고 있음을 단박에 알아챕니다. 신기하게도 갈라는 달리의 발작적 폭소 증세를 치유해줍니다. 자기만의

세계에 갇혀 과대망상과 웃음을 통제하지 못하던 달리의 불안정한 정신을 회복시켜준 것이죠. 달리는 갈라를 평생 자신의 수호신으로 여기며 떠받들기로, 갈라는 달리의 뮤즈가 되어 '화가가 되어 세계를 정복'하겠다는 달리의 야망을 돕기로 합니다. 그렇게 둘의 초현실주의적(?) 사랑이 시작됩니다.

그러나 이 일을 계기로 달리 아버지는 달리에게 절교를 선언합니다. 그는 아들 달리에게 실망했고, 갈라도 탐탁지 않았던 것이죠. 이로써 지금껏 물심양면이었던 아버지의 경제적 지원은 모두 끊깁니다. 빈털터리 스물다섯 달리와 서른다섯 갈라의 산전수전 예술 인생. 이제, 시작합니다!

돈 걱정 병

피게라스 집에서 영영 쫓겨난 달리. 갈라와 함께 무작정 프랑스로 향합니다. 이따금 화상 괴망스가 작품 판매 명목으로 보내주는 돈으로 어떻게든 호텔 방을 전전하며 버텼지만, 머지않아 고난이 닥치기 시작합니다. 달리의 작품을 취급하던 괴망스의 화랑이 갑자기 파산하며 돈줄이 뚝 끊긴 것. 태어나 처음으로 돈이 없는 공포를 느낀 달리. 다행히 달리의 작품을 아끼던 수집가 노아이유 자작이 작품을 사며 재정적으로 도와주겠다는 연락을 보내옵니다. 한걸음에 자작의 저택으로 달려가 작품 판매 대금으로 29,000프랑 수표를 받아 든 달리. 지금껏

살아오며 몰랐던 한 가지를 강렬히 깨닫게 됩니다. "나는 그날 오후 내
내 그 수표를 쳐다보면서 보냈다. 세상에 나서 처음으로 돈이 중요하
다는 걸 내게 깨우쳐주었던 그 수표를."[1] 500프랑 동전이 1,000프랑
지폐보다 오래 쓸 수 있어 더 좋은 것이라고 믿고 있었을 정도로 돈에
대한 개념이 제로에 가까웠던 26세 달리. 난생처음 돈의 가치를 뼈저
리게 느낍니다.

이 돈으로 무얼 할까? 달리와 갈라는 달리가 가장 사랑하는 영혼의
쉼터, 카다케스로 향합니다. 하지만 이미 그곳 사람들도 달리를 '집에
서 쫓겨나서 결혼도 안 하고 러시아 여자와 동거하는 치욕스러운 아
들'로 치부하며 피하고 있던 터. 소외감을 느끼며 달리와 갈라는 카다
케스 근처 리가트 항구(Port Lligat, 포르리가)로 향합니다. 그리고 무너져
가는 오두막집을 헐값에 구입하죠. 어부들이 어망과 통발을 보관하던
4평 남짓 창고. 남은 돈을 그러모아 목수를 고용한 달리와 갈라는 창
고를 주방, 침실, 욕실, 작업실이 있는 보금자리로 탈바꿈시킬 핑크빛
계획을 세웁니다. 그런데 또 문제가 발생합니다. 목수에게 공사를 맡
기고 말라가를 여행하며 돈이 거의 떨어져가던 중 목수는 약속했던
견적의 2배가 넘는 청구서를 보내온 것이죠. 돈이 한 푼도 없지만, 이
미 진행 중인 공사를 중단할 수도 없는 노릇. (아무래도 목수의 수법에 당
한 듯하죠?) 계속해서 돈에 쪼들리는 상황에 치가 떨린 달리는 결단을
내립니다. "파리로 가자구. 난 파리에 가서 황금 빗줄기와 천둥을 쏟아
지게 하고 싶다구! 파리에 가야 포르리가 집수리를 끝내는 데 필요한
돈을 벌 수 있어."[1] 달리와 갈라는 다시 파리로 향합니다.

황금 빗줄기를 보고 싶은 욕망

　파리 남부 몽수리 공원 인근에 방 한 칸 딸린 좁은 집을 구한 달리와 갈라 커플. '오직 예술로 돈을 벌며 살 수 있는 삶을 세우고 말겠다'는 일념으로 검소하면서도 흐트러짐 없는 생활을 시작합니다. 그리고 '오직 단 하나의 뜻으로 한 몸이 된' 달리-갈라의 궁합은 절묘한 팀워크로 빛을 발하기 시작합니다.

　"나는 돈을 벌지는 못했지만 갈라는 우리가 가진 최소한의 것을 가지고 기적들을 만들어냈다. 우리는 그날그날 되는 대로 사는 범속함에 절대로 굴복하지 않았다. 아주 적은 돈으로 우리는 조촐하게, 그러나 반듯하게 먹었다. 외출도 하지 않았다. 갈라는 직접 옷을 만들어 입었고, 나는 그 어떤 화가들보다 백배나 더 열심히 작업했다."[1]

　갈라는 먹고 입는 일상생활의 모든 것을 책임지며 달리가 오직 예술 활동에만 전념할 수 있게 단단한 기반을 마련해줍니다. 그와 더불어 예술가 달리를 위한 사업관리자를 자처합니다. 달리의 작품 거래와 관련된 협상, 계약 등 모든 과정을 도맡아 합니다. 또, 그동안 폭넓게 쌓아온 인맥을 바탕으로 파리의 예술가들, 후원자들, 상류층 인사들을 달리에게 소개하는데요. 심지어 몰타섬의 왕자를 설득해 정기적으로 미술품을 구입·수집하는 일명 '조디악 모임'의 창설을 주도하며 달리의 작품이 안정적으로 판매될 수 있는 체계를 갖추는 수완을 발

휘합니다. 당시 달리를 후원했던 수집가들의 증언을 들어보면 갈라에 대한 호감과 칭찬을 확인할 수 있는데요. 갈라가 달리의 예술을 판 영업의 고수였음을 엿볼 수 있는 대목입니다. 그렇게 CEO로서 일을 마치고 집에 돌아와서는 달리가 작업 중인 그림을 보며 구성이 어떤지, 색채가 어떤지, 붓질이 어떤지 등 조언까지 해주었다고 하니 정말이지 달리의 수호천사가 아닐 수 없습니다.

도시에서 수많은 사람과 마주하며 정신없이 비즈니스에 몰두하다 보면 지치기 마련인 법. 한겨울이던 1931년 1월, 갈라와 달리는 공사가 완료된 리가트 항구의 오두막집, 포르리가로 향합니다. 꾸밈없는 자연을 고스란히 간직한 곳, 카다케스에서 둘은 무한한 평온과 안식을 찾습니다.

"금욕적이고 고적한 삶의 상징, 포르리가. 바로 그곳에서 나는 가난해지는 것을 배웠고, 한계 정하는 것을 배웠고 내 사고가 도끼보다 더 날카로워지도록 벼리는 것을 배웠다. 은유도 술도 없는 곤고한 삶이었고 영원의 빛으로 물든 삶이었다."[1]

도시에서는 흔한 전기도, 가스도 없는 불편한 집. 차디찬 한겨울 밤 가스등 아래, 카다케스 앞바다의 매서운 한기를 피하고자 갈라는 모닥불을 피웁니다. 아침에 일어난 갈라는 어망을 들고 바다에 나가 그날 먹을 생선과 갑각류를 잡습니다. 허탕 친 날에는 굶기가 다반사. 그러나 그들은 그렇게 살아갈 수 있음에 한없이 행복했고. 갈라의 헌신 속

에 숨겨진 진실한 사랑을 느낀 달리는 매일 12~15시간 그림 작업에 몰두합니다.

때때로 둘은 손잡고 크레우스만을 산책합니다. 달리가 지구에서 가장 사랑하는 풍경이 수놓인 곳. 달리는 그곳에 영겁의 시간 동안 놓여 있던 바위들을 지대한 관심을 가지고 바라봅니다. 건축가 가우디도 영감을 얻었다는 크레우스만의 바위. 분명 단단한 돌덩이임에도 그 독특한 질감과 형태 덕에 한없이 물렁물렁해 보이는 바위. 가까이 혹은 멀리, 이쪽 혹은 저쪽에서 볼 때마다 낙타에서 수탉으로, 수탉에서 독수리로 끝없이 변용하는 바위의 변화무쌍한 형태. '단단하면서 물렁한', '온갖 형태로 끝없이 변용하는' 크레우스만 특유의 바위에서 자기만의 형태 미학의 영감을 얻은 달리. 4평짜리 오두막에서 무의식, 꿈, 망상을 뇌리에서 한없이 끄집어내며 영원토록 자기 자신을 대변할 작품을 탄생시킵니다.

어릴 적 자화상을 그릴 때와 같이 달리는 그림의 배경에 자기 뇌리에 강렬하게 새겨진 리가트 항구 근처의 해 질 녘 풍경을 그립니다. 마치 잠에서 깰라치면 한순간 모두 사라져 잊힐 것 같은 꿈속 공간처럼. 전경에는 몸통이 거칠게 잘린 채 메말라 있는 올리브나무를 그립니다. 그 나무 위에 '아직은 무엇인지 전혀 모르겠는' 무언가를 그려 넣어야 하는데 두통과 피로에 찌들어 한동안 떠오르지 않던 찰나, 달리의 뇌리에 어떤 이미지 하나가 강렬히 차오르고, 대체 왜 떠올랐는지 그 연유를 알 수 없는 이미지(달리 입장에서는 자기 무의식에 잠재되어 있던 이미지. 그래서 자신도 그 이미지의 의미를 알 수 없는 이미지)를 미친 듯이 그리기

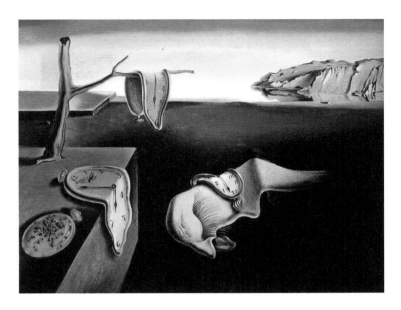

"한 번 보면 절대 잊을 수 없는 그림."
살바도르 달리, 〈기억의 지속〉, 1931

시작합니다. 흐물흐물 녹아내리는 시계를.

그림이 완성될 무렵 귀가한 갈라는 작품의 첫 관찰자가 되어 놀라움을 금치 못했고, 빛나는 눈빛으로 달리를 바라보며 단 한 문장의 평을 남깁니다. "누구라도 이 그림을 보고 나면 절대로 잊을 수 없어."[1] 〈기억의 지속〉은 이렇게 세상에 나옵니다.

살바도르 달리의 초현실주의 회화를 대표하는 작품. 화폭에 모든 것을 최대한 극사실적으로 정밀하게 그리고자 달리는 전통적 회화 도구(담비 털 붓, 돋보기, 팔 받침)를 사용합니다. 이렇게 달리는 (당시 대부분

의 전위 미술가가 거부를 넘어 혐오까지 했던) 고전주의 전통을 고집스럽게 계승합니다. 그렇지만, 고전 회화로 돌아가는 단순한 복고가 아니었죠. 수백 년간 이어온 유럽의 '고전적 수법'에 20세기 초 미술의 중심지 파리가 낳은 '초현실주의'를 절묘히 융합해 '혁신'이라는 근대미학의 핵심 가치를 획득하고 있습니다.

이 그림에 대한 해석? 훗날 달리는 저녁 식사 때 먹은 카망베르 치즈가 최상의 부드러움이라는 철학적 문제를 탐구하게 했고 그것이 흐물흐물 녹아내리는 시계를 그리게 했다며 너스레를 떨었지만, 사실 달리 자신도 이 그림의 의미를 정확히 모릅니다. 그의 주장에 따르면 자기 작품은 자기 무의식과 꿈에서 불쑥 튀어나온 이미지이기 때문에 그 의미를 정확히 아는 건 불가능하다는 것이었죠. 그는 이 주장을 대중 강연에서 공공연하게 말했습니다. (과연 프로이트는 달리의 그림을 어떻게 생각할까요?) 결국, 달리의 초현실주의 회화는 달리의 알 수 없는 무의식의 세계를 사진으로 찍은 듯 보여주는 것이고, 그에 대한 감상과 의미 부여는 순전히 그림을 보는 우리에게 달린 것입니다.

어쨌든 파리와 카다케스를 오가며 고생한 끝에 달리는 〈기억의 지속〉을 비롯해 〈눈에 보이지 않는 수면자와 말과 사자〉, 〈빌헬름 텔〉 등 달리만의 독창성이 돋보이는 작품을 모아 파리 피에르 콜 화랑에서 전시를 엽니다. 결과는 대성공! 평단의 호평과 함께 작품도 고가에 팔려나가며 달리와 갈라가 그렇게 꿈꾸던 바를 이룹니다. 초현실주의 그룹에 가담한 지 2년 만에 달리는 초현실주의 회화를 대표하는 화가로 입지를 굳히기에 성공한 것이죠. 달리는 이 모든 것을 가능케

한 갈라를 자신의 쌍둥이이자 수호신이라 찬양하며 작품에 '갈라-달리' 공동 서명을 하기 시작합니다. 더 나아가 작품에 갈라를 그려 넣기 시작하죠.

하지만 기쁨도 잠시. 달리는 머지않아 좌절합니다. 파리에서 활동을 거듭하며 달리의 명성은 확고해졌음에도 돈에 쪼들리는 건 여전했기 때문이죠. 작품을 팔아 번 돈은 생활비와 작업비로 금방 사라졌고, 새롭게 거래를 튼 피에르 콜 화랑마저 재정 상황이 나빠져 달리와의 거래를 중단합니다. 파리의 수집가들은 이미 달리의 작품을 많이 소장한 탓에 더 이상 구입하려 들지 않았죠. 1929년 미국발 세계 대공황의 여파가 파리 미술 시장에까지 악영향을 미치고 있었던 것.

> "명성이 최고의 절정에 이른 바로 그해에 나는 재정적 가능성에서는 몰락의 길을 걷고 있었다. 나는 분노를 품었다. 나는 돈을 많이 벌기로 결심했었는데, 아직도 그 꿈을 못 이룬 것이었다. 두고 보자! 나는 분노로 이를 갈았고, 치를 떨었다!"[1]

아무리 노력해도 부자가 되지 못하는 현실 앞에 달리는 분노까지 느끼는 지경에 이르고. 이 분노는 갈라 또한 느끼고 있었고. 이 분노는 그들을 어디로 데려갈 것인가?

새로운 손짓

피에르 콜 화랑에서 〈기억의 지속〉이 전시되던 어느 날, 한 이방인이 화랑에 들어옵니다. 달리의 작품을 보고 단번에 비범함을 알아챈 뉴욕의 화상 줄리앙 레비. 그는 달리가 미국에서 어쩌면 꽤 통할 수도 있겠다는 것을 직감하고는 기이한 매력을 풍기고 있는 〈기억의 지속〉을 250달러에 구입하며 달리와 관계를 맺습니다. 이후 달리-갈라의 미국 미술계 인맥은 빠르게 넓어집니다. 노아이유 자작의 디너 파티에서 뉴욕 현대 미술관(MoMA) 관장 알프레드 바를 만나고, 그를 통해 미국의 갑부이자 예술 후원자를 만나게 되죠. 이렇게 달리-갈라는 뉴욕 최고의 인맥을 자랑하는 화상, 미국 미술 최고 권위인 뉴욕 현대 미술관의 의사 결정권자, 그리고 작품을 무한정 구입할 최고의 후원자까지 황금 인맥을 맺습니다. 그리고 그들과 대화하며 유럽에서는 전혀 상상할 수 없는 신대륙의 이야기를 듣게 된 달리. 이내 가능한 한 빨리 유럽을 벗어나 미국에 가고 싶다는 욕망에 부풉니다. "나는 제1차 세계대전 후의 사조들에 전염되지 않은 새로운 나라, '새로운 살'의 촉감을 느껴보고 싶은 욕구가 점점 커져갔다. 미국! 나는 그곳으로 가고 싶었다. 내 지도를 가져가서 그 대륙에 내 빵을 내려놓고 싶었다."[1] 그날 이후 달리는 "미국에 가고 싶다" 노래를 부르기 시작했고, 그런 그를 "돈이 조금 생기면 가자"며 달랜 건 갈라였습니다.

미국에 갈 돈이 없어 가지 못하고 발만 동동 구르고 있던 달리. 시대는 그런 그가 미국에 갈 수밖에 없는 상황을 만들어줍니다. 파리

를 벗어나 포르리가 오두막에서 조용한 생활을 보내던 달리와 갈라. 1934년 10월 그 평안은 한순간 깨지고 맙니다. 정부의 부당한 노동 정책에 분노를 느낀 노동자들이 스페인 전역에서 봉기를 일으킨 것이죠. 오랫동안 스페인으로부터 독립하길 염원해왔던 카탈루냐는 이 혼란을 틈타 독립을 선포(1934년 10월 6일)했는데 프랑코 장군을 위시한 스페인 정부군이 카탈루냐 사람들을 무력으로 잔인하게 진압하며 많은 이들이 목숨을 잃게 됩니다. 순식간에 발생한 소요 사태 속에서 달리와 갈라는 정신없이 프랑스 국경을 넘어 도망칩니다.

갑자기 돌아갈 집이 없어진 달리-갈라 커플. 내친김에 미국에 가기로 합니다. 미국행 배를 타기 위해 필요한 비용은 500달러. 그러나 그 돈조차 없던 커플. 달리는 처음이자 마지막으로 피카소를 찾아가 돈을 빌려달라 부탁합니다. 절박한 달리의 눈빛을 본 피카소는 군말 없이 돈을 빌려줍니다. 갚지 않아도 된다는 말과 함께. (어차피 안 갚을 걸 알았다는 후문.) 이렇게 달리-갈라의 첫 미국행이 성사됩니다.

제1차 세계대전 이후 경제가 급속도로 성장한 미국. 유럽의 경제 규모를 따라잡는 것을 넘어 서서히 압도하기 시작하는데요. 경제적으로 부흥하기 시작한 국가는 자연스레 문화·예술적으로도 부흥하기를 열망합니다. 그 일환으로 미국은 유럽 미술, 그중에서도 유럽 현대미술의 중심지인 파리의 최신 미술을 들여오는 것에 매우 적극적이었죠. 1913년 〈뉴욕 국제 현대미술전(일명 아모리 쇼)〉을 시작으로 다양한 현대미술전을 열며 유럽의 최신 미술을 미국에 소개하는 노력을 지속하고, 1929년에는 뉴욕 현대 미술관을 열며 뉴욕 미술계라는 토양에 현

대미술이라는 씨앗을 심기 위한 제도적 노력에 박차를 가하는데요. 미국 현대미술의 빠른 성장을 가능케 하는 특효약은 뭐니 뭐니 해도 유럽의 뛰어난 예술가가 미국에 와서 활동하는 것이었습니다.

이런 시기에 '파리 아방가르드를 대표하는 초현실주의 예술가' 달리의 미국 방문은 뉴욕 미술계에 핫이슈나 다름없었죠. 괴상한 복장에 콧수염을 기른 채 2.5m의 기다란 빵을 들고 뉴욕에 나타난 달리. "양갈비만큼이나 갈라를 사랑하기 때문에 〈양갈비를 어깨에 걸치고 있는 갈라〉를 그렸다"는 밑도 끝도 없는 멘트를 날린 그는 다음 날 온갖 신문에 실리며 단숨에 유명세를 타기 시작합니다. 이어 뉴욕 현대 미술관 5주년 기념 강연 연사로 연단에 오르며 제도권의 권위까지 인정받은 달리. 줄리앙 레비가 연 뉴욕 개인전에서 작품 대부분을 고가에 판매하며 경제적으로 대성공을 거둡니다. '황금 빗줄기'를 보고 싶었던 달리와 갈라가 원하던 것이었죠. 이렇게 성공적으로 이뤄진 달리와 미국의 만남! 이내 달리의 작품에 의미심장한 변화가 감지됩니다.

달리의 작품에 나타난 변화란 무엇일까? 바로 미국에서 탄생해 가파르게 성장하던 대중예술 산업과 상업주의가 달리의 예술과 정신에 스며들기 시작했다는 것! 달리의 1934~1935년 작 〈초현실주의 아파트로 사용될 수 있는 매 웨스트의 얼굴〉에는 당시 할리우드에서 큰 인기를 구가하던 배우 매 웨스트(Mae West)의 얼굴이 등장합니다. 달리가 잡지를 보다 우연히 매 웨스트의 사진을 보게 되었고, 그 이미지로부터 촉발된 망상이 '초현실주의 인테리어'를 떠오르게 한 것이죠. 달리는 이 인테리어를 실제로 만들고 싶었나 봅니다. 곧바로 매 웨스트의

"유럽에 없는 새로운 것을 보았다!"

(위) 살바도르 달리, 〈초현실주의 아파트로 사용될 수 있는 매 웨스트의 얼굴〉, 1934~1935
(아래) 살바도르 달리, 〈매 웨스트 입술 소파〉, 1936~1937

입술을 본뜬 소파 〈매 웨스트 입술 소파〉를 만들어 팔기까지 했으니까요. 이로써 달리는 회화나 조각 형태의 작품에서 벗어나 가구로 쓸 수 있는 '상품이자 작품'을 처음으로 만듭니다. (1960년대 미국 뉴욕에서 탄생하는 팝아트의 뉘앙스가 피어오르기 시작하죠?)

멈추지 않는 시대의 혼란

뉴욕에서의 바쁜 비즈니스를 뒤로하고 다시 포르리가 오두막으로 돌아온 달리와 갈라 부부. 지친 심신을 내려놓고 평안을 찾고 싶었던 달리. 그러나, 그의 마음속 불안은 끊이지 않았습니다. 1934년 스페인 전역에서 일어났던 봉기 이후에도 스페인은 안정을 찾지 못했고, 오히려 사람들 사이에 정치적 이념 갈등이 더해지고 있었죠. 같은 나라의 국민임에도 민주주의, 파시즘, 무정부주의 등 정치적 입장이 다르다는 이유 하나만으로 서로 앙숙처럼 이를 갈며 다투고 있었습니다. 누군가 급소를 누르면 순식간에 폭발할 것 같은 상황에 스페인이 놓여 있음을 온몸으로 느끼던 달리. (늘 본능적으로 그렇게 표현해왔듯) 자기 내면에 잠재된 불안의 이미지를 끄집어내어 화폭에 물감으로 그려 시각화합니다.

〈삶은 콩으로 만든 부드러운 구조물-내란의 예감〉. 달리가 이 그림을 완성하고 6개월 후, 스페인에서는 지울 수 없는 참변이 일어납니다. 파시즘을 등에 업은 프랑코 장군이 쿠데타를 일으키며 스페인 국

민이 어렵게 세운 민주주의 공화정부를 무너뜨리고 권력을 잡습니다. 결국, 20세기 들어 켜켜이 쌓여왔던 정치적 갈등의 급소가 터진 순간. 스페인 내 공화정부 세력과 파시즘 세력 간의 전쟁이 시작됩니다. 내전으로 마무리되었다면 사태가 조금 더 빨리 진정될 수도 있었을 것입니다. 그러나 당시 유럽 대륙은 스페인을 넘어선 '국가 간 힘과 이념의 갈등'을 품고 있었으니. 히틀러의 독일, 무솔리니의 이탈리아 등 파시즘 진영이 프랑코 장군을 지원하고, 소련이 공화정부 세력을 지원하며 국제전으로 비화합니다. 1936년부터 1939년까지 약 3년간 지리멸렬하게 이어진 스페인 내전은 제1차 세계대전이 남긴 후유증을 확인

"달리식 전쟁의 참화."
살바도르 달리, 〈삶은 콩으로 만든 부드러운 구조물-내란의 예감〉, 1936

하려는 듯 잔인하고 폭력적으로 진행됩니다. 내전은 약 100만 명 이상의 사망자를 남기고, 스페인 전역이 초토화된 끝에 프랑코 반정부군의 승리로 마무리됩니다.

"커다란 사람 몸뚱이 안에 우글거리는 팔과 다리들이 서로 광란적으로 목 조르는 장면을 그린 것이다."[1] 달리의 그림을 하나하나 뜯어보면 스페인 내전의 잔인함과 참혹함이 시각적으로 가감 없이 드러나 우리 내면에 혐오감을 불러일으킵니다. 그렇습니다. 사람과 사람이 서로 총부리를 겨누고 서로의 생명을 잔인하게 앗아 가는 전쟁은 그렇게 혐오스러운 것입니다.

내전 중 스페인을 벗어나 타국을 전전하던 달리는 1936년 〈가을날 인육을 먹는 이들〉이라는 제목의 작품을 한 점 더 남기는데요. 이 작품의 그로테스크함은 〈삶은 콩으로 만든 부드러운 구조물-내란의 예감〉과 비교할 수 없을 정도로 더 과격합니다. 그런데 두 작품에는 공통점이 있습니다. 바로 정치적으로 어느 편도 들지 않고 그저 두 세력이 서로를 잔인하게 살육하고 있는 현상을 중립적으로 그리고 있는 화가의 시선입니다. 실제 달리는 항상 정치를 무관심으로 일관했고, 스페인 내전에 대해서도 무관심으로 일관해 지인의 비난을 듣기도 합니다. 1937년 스페인 내전 중 프랑코 진영의 독일 전투기가 게르니카를 불시에 폭격하며 무고한 시민 2,000여 명이 사망한 사건이 있는데요. 이에 분개한 피카소가 〈게르니카〉를 그린 것과는 사뭇 다른 행보였죠. (이렇게 작품을 잘 들여다보면 창작자의 관점을 꿰뚫어 볼 수 있습니다.)

한편, 피카소의 입체주의 대표작 〈게르니카〉를 살펴보면 자연스레

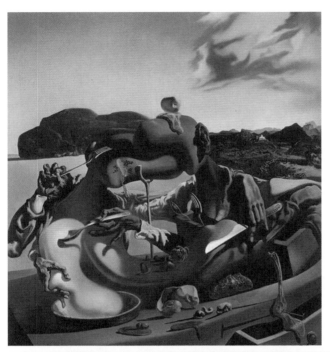

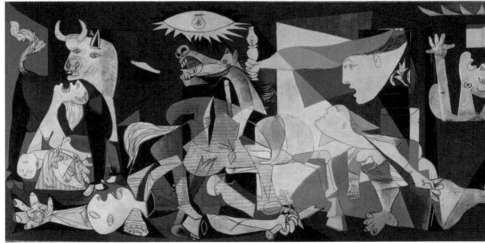

"같은 전쟁, 다른 시선."

(위) 살바도르 달리, 〈가을날 인육을 먹는 이들〉, 1936
(아래) 파블로 피카소, 〈게르니카〉, 1937

발견할 수 있는 예술적 사실이 있습니다. 바로 달리의 초현실주의 화풍이 피카소의 입체주의 화풍에서 직접적 영감을 얻어 창안되었다는 것을 말이죠. '대상을 다양한 관점에서 보고 분해해 화폭에 조립하듯 구성해 그리는' 피카소의 (입체주의) 그리기 방식은 직접적으로 달리의 그리기 방식에 영향을 미치고 있습니다. 삼각형, 사각형 등 '기하학적 도형'의 뉘앙스를 풍기는 피카소와 다르게 '단단하면서 물렁물렁한' 뉘앙스를 풍기는 달리의 그림. 이것이 둘의 그림을 전혀 다른 것으로 보이게 만드는 미적 차이라고 할 수 있겠습니다. (피카소가 1907년 입체주의 화풍을 창안하지 않았다면, 달리의 그림은 어떻게 되었을까요? 아마 전혀 다른 화풍이었을 것입니다.)

유럽의 혼란과 달리

조국이 내전으로 병들어 황폐해지고 있었지만, 그에 냉담했던 달리. 그런 달리는 미국에서 명성과 권위를 빠르게 더해가고 있었습니다. 내전이 시작되던 1936년, 뉴욕 현대 미술관은 〈환상 미술, 다다, 초현실주의〉라는 제목의 전시를 성대하게 엽니다. 그리고 이 무렵 달리는 미국의 대표 주간지 《타임》의 표지 모델이 됩니다. 이 잡지를 그저 몇 부 팔리는 문예지 정도로 여긴 달리. 알고 보니 모든 미국인이 읽다시피 하는 국민 잡지였고. 달리는 말 그대로 '자고 일어나 보니' 미국의 스타가 되어 있었습니다. "나는 순식간에 인기 스타가 되었다. 길에

서는 사람들이 나를 붙잡고 사인을 부탁했다. 가장 후미진 미국 시골 구석에서도 편지들이 쇄도했다. 터무니없는 액수의 제안들이 내게 물 밀듯 쏟아졌다."[1]

유럽에서의 달리는 파리 미술계 안에서만 유명했지만, 미국에서는 전 국민이 아는 '괴짜 예술가'가 되어 있었습니다. 괴짜 예술가의 일 거수일투족은 언론과 대중의 관심사가 되었고, 그가 참여한 백화점 쇼윈도 장식 작업은 스캔들을 일으키며 백화점과 달리를 더 유명하 게 만들었고, 스타가 된 달리의 작품은 하루가 다르게 신고가를 갱신 했습니다.

1939년 3월, 프랑코 장군이 권력을 쟁취하며 스페인의 기나긴 군사 독재 시대가 열립니다. 그러나 이것이 이후 찾아올 거대한 재앙의 전 초전이었음을 유럽은 몰랐습니다. 같은 해 9월 1일, 히틀러의 나치 독 일은 폴란드를 침공합니다. 이에 영국과 프랑스는 독일에 선전포고하 며 유럽은 제2차 세계대전의 화염 속으로 걸어 들어갑니다. 스페인을 넘어 유럽 대륙 전체가 전쟁터가 된 상황. 유럽에 발붙일 곳이 사라진 달리-갈라 부부. 이제, 갈 곳은 오직 한 곳뿐이었습니다.

American Dream

"산다는 것! 그것을 위해서는 인생의 반을 다 청산할 줄 알아야 한다. 경 험으로 풍성해진 나머지 절반의 인생을 계속하기 위해서 말이다. 나는 뱀

이 허물을 벗듯이 과거를 죽여서 벗어버렸다. 이 경우 나의 허물은 제1차 세계대전 이후에 내가 살아온 혁명적 무정형의 삶을 말한다. 새 껍질에 새 땅을! 가능하다면 자유의 땅, 바라건대 미국 땅을. 왜냐하면 그 땅은 젊고, 처녀이고, 전쟁의 그림자가 드리워지지 않았으므로."[1]

유럽에서 활동했던 자신의 과거를 청산하고, 미국에서 새로운 삶을 살겠다는 결심. 미국에 도착한 달리는 이렇게 선언합니다. 그리고 (그동안 유럽에서 해왔던) 회화나 조각 형태의 순수 미술 영역에서 벗어나 상업 미술 영역에 적극적으로 뛰어들기 시작합니다. 〈바카날(Bacchanale)〉, 〈미친 트리스탄〉 등 오페라와 발레 공연을 위한 시나리오를 쓰고, 무대와 의상 디자인에 참여합니다. 또, 알프레드 히치콕 감독의 영화 〈스펠바운드(Spellbound)〉에 등장하는 꿈속 장면을 디자인하기도 하죠.《보그》등 패션 잡지 표지를 디자인하고, 수많은 기업의 요청을 받아 광고 디자인에 참여합니다. 기이한 콧수염 외모에 아수라 백작 같은 복장을 한 채 대중매체에 나와 괴짜 행동을 일삼는 달리. 미디어는 그런 그의 일거수일투족을 보도했고, 대중은 그런 그를 좋아했습니다. 달리가 참여한 상업 프로젝트는 흥행을 보장했고, 이내 달리는 천문학적인 돈을 벌어들이기 시작합니다. 달리가 20대 때부터 그렇게 보고 싶었던 '황금 빗줄기'를 미국에 와서 보게 된 것이죠.

이렇게 순수, 상업의 경계 없이 활동하는 달리를 보는 순수 미술계 예술가들의 시선은 곱지 않았습니다. 예술적으로나 정치적으로나 서로 맞지 않아 이미 절교에 이른 초현실주의 예술가들의 비난이 이어

졌고, 특히 리더 앙드레 브르통은 '살바도르 달리(Salvador Dali)'의 철자 순서를 바꿔 'Avida Dollars(스페인어로 '달러에 굶주린 자')'라 부르며 조롱했습니다. 달리는 자신을 향한 그런 비난의 화살에 콧방귀를 뀌며 이렇게 말했습니다. "다른 화가의 시기와 질투가 나의 성공을 앞당겼노라. 화가들이여, 가난뱅이보다 부자가 돼라!"[2] 한술 더 떠 그는 순수미술계 화가들이 '순수한 자기표현이 아니며, 귀족과 왕족의 주문을 받아 그리던 고전미술의 산물'이라며 거부했던 초상화 의뢰 작업까지 마다하지 않습니다. 헬레나 루빈스타인, 이사벨 스타일러타스 등 부호의 초상화를 초현실주의적으로 그려 고가에 판매하죠. 달리의 이런 상업적 행보를 살펴보면 '만인(다른 모든 예술가)과 반대로 행동하고 싶은' 욕망이 이렇게 나타난 것이라는 생각이 들기도 합니다. 물론, 돈 걱정병에서 벗어나고 싶은 욕망과 함께 말이죠.

이제, 미국에서 살바도르 달리를 모르면 간첩이라 여겨질 정도로 유명인이 된 달리. 이에 발맞춰 1941년 뉴욕 현대 미술관에서는 달리와 호안 미로의 작품만을 내건 〈달리-미로〉전을 개최합니다. 이 전시는 1943년까지 미국 8대 도시를 순회합니다. 이것으로 달리는 '미국 최고 권위의 뉴욕 현대 미술관이 인정하는 동시대 최고의 예술가'라는 타이틀을 얻게 되죠. 이렇게 달리는 미국에서 서양미술사상 유래를 찾아보기 힘든 예술가이자 유명인, 한마디로 '예술가 셀럽'이 됩니다. 제2차 세계대전의 포화 속에 유럽은 쑥대밭이 되고 있었지만, 달리는 지구 반대편 미국에서 스타가 되어가고 있었고, 유명하다는 이유는 그를 더 유명하게 만들어주었습니다. 유명세가 더해감에 따라 그의 작품가

는 끝을 모르고 치솟았죠. 그의 모든 행보는 거액의 돈이 되어 호주머니 속으로 들어왔습니다. 날이 갈수록 달리와 갈라의 생활은 호화로움을 더해갔습니다. 최고급, 값비싼 것이 둘의 일상에 무한정 스며들어왔지만 절제하지 않았습니다. 달리와 갈라는 아메리칸드림을 이룬 최초의 예술가가 분명해 보였습니다. 그것은 분명 그들이 젊은 시절부터 간절히 원하는 것이었습니다.

미술가가 셀럽이 되어 순수 미술의 영역을 벗어나 상업적 행보를 벌이는 것. 이런 예술가상은 달리가 최초였고, 이는 미래의 예술가들에게 영감을 주며 영향을 미칩니다. 대표적으로 앤디 워홀, 그 이후 제프 쿤스, 이후 데미안 허스트, 무라카미 다카시까지 그 계보를 이어오고 있죠.

제2차 세계대전이 발발한 지 6년이 될 무렵인 1945년 8월 6일. 미국은 일본 히로시마에 원자폭탄을 투하합니다. 수십만 명의 민간인이 목숨을 잃은 이 사건에서 달리가 본 것은 폭발 이후 나타난 거대한 버섯구름이었고, 느낀 것은 원자핵분열이 초래하는 상상을 초월하는 파괴력과 공포였습니다. (지금껏 그래왔듯이) 그는 자신이 보고 느끼며 내면에서 떠오른 이미지를 (이성의 통제 없이) 있는 그대로 화폭에 옮기는데요. 바로 〈비키니섬의 세 스핑크스〉입니다.

미국이 비키니섬에서 원자폭탄 실험을 했다는 뉴스, 미디어에서 본 버섯구름 이미지, 달리가 느낀 공포가 다중적으로 섞여 있죠. '사람의 뒤통수와 버섯구름' 이미지를 조합해 '나무'의 이미지와 유사하게 그리고 있는데요. 마치 숨은그림찾기 같지 않나요? 〈나르시스의 변형〉

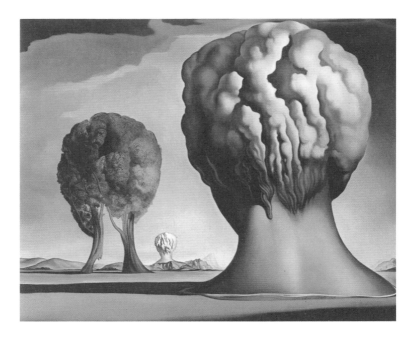

"원자폭탄! 새로운 발견!"
살바도르 달리, 〈비키니섬의 세 스핑크스〉, 1947

(1937), 〈백조와 코끼리〉(1937), 〈전화기가 걸린 해변〉(1938) 등 1930년
대 후반부터 이런 스타일을 반복하는 달리의 작품에 대해 브르통은
십자말풀이 수준으로 작품 수준이 떨어졌다고 일갈했는데요. 1930년
대 초 초현실주의 회화에 새로운 지평을 열었다며 달리에게 찬사를
보내던 브르통의 모습은 어느새 자취를 감추고 말았습니다.

　히로시마에 떨어진 원자폭탄의 폭발 이미지에서 크나큰 충격을 받
은 달리. 이제, 달리의 관심사는 프로이트가 말하는 무의식의 세계가
아니었습니다. 그의 관심사는 원자의 세계가 되었죠. 그는 세상의 모
든 물질이 원자로 이뤄져 있다는 사실, 그리고 원자 속 세계가 원자핵

"초현실주의 끝."

살바도르 달리, 〈잠에서 깨어나기 전에 석류 주위를 나는 벌 때문에 꾼 꿈〉, 1944

을 중심으로 전자가 둥둥 떠다니는 모습을 하고 있다는 과학적 사실에 흥분합니다. 그는 물질세계의 본질을 회화적으로 표현할 수 있는해답이 (물질의 최소 단위인) 원자에 있다고 여기며 원자물리학, 양자역학 공부에 빠져듭니다. 프로이트보다 하이젠베르크와 아인슈타인을신봉하기 시작하죠.

보통 우리는 달리를 초현실주의 화가라 기억하고 있습니다. 그러나, 엄밀히 말해 달리의 초현실주의 예술은 자신이 꾼 꿈을 재현한1944년 〈잠에서 깨어나기 전에 석류 주위를 나는 벌 때문에 꾼 꿈〉을그린 시기 이후로 작별을 고합니다. 무의식의 세계에서 원자의 세계로

전향한 슈퍼스타 달리는 전쟁을 마치고 기력이 쇠한 유럽으로 금의환향할 준비를 합니다.

욕망이라는 이름의 전차

제2차 세계대전 발발 이후 미국에서 예술가로서 전례 없는 예술적, 경제적 대성공을 일군 부부. 1948년 44세의 달리와 54세의 갈라는 젊은 시절 그들이 '영혼의 고향'이라 부르던 포르리가의 오두막집으로 그야말로 금의환향합니다. 그런데 무언가 달라져 있었습니다.

"나는 나의 태양이 내 몸을 관통하도록 내버려 두었고, 지중해의 빛을 느꼈다. 순간 내가 신과 교감하고 있다는 확신이 불타는 화살처럼 나의 뇌리 속에 박혔다. 나는 신으로부터 잘 골라져 뽑힌 창조물이 바로 나라는 사실을 의심치 않았다. 미국으로부터의 나의 귀환은 이러한 숭고한 사건을 알려주었다. 스노비즘(Snobbism, 속물근성)의 혁혁한 성공으로 모을 수 있었던 돈은 신이 나를 인정하는 표시였던 것이다."[4]

달리, 그리고 갈라의 정신이 달라져 있었습니다. 달리는 스스로 속물근성으로 성공했다며 자화자찬합니다. 더 나아가 신이 골라 뽑은 우월한 창조물이며, 부자가 될 수 있었던 것은 신이 자신을 인정한다는 표시라고 주장하기에 이릅니다. 그는 1955년 파리 소르본 대학 강연

중 성공의 비결이 무엇인지 묻는 학생에게 이렇게 답합니다. "먼저 그 전에 능력이 되어야 한다. 네가 지향하는 사회나 조직에 심한 발길질을 하고 속물행 급행열차를 타라."[2]

이렇게 변해버린 달리와 갈라에게 허름한 4평짜리 오두막은 살 수 없는 곳이 되었고, 그들은 오두막 주변 땅과 집을 매입해 오두막을 거대한 저택으로 개조합니다. 이곳에 수십 명의 수행원, 가정부를 고용해 사치와 (말로 담기 어려울 정도의) 향락이 넘치는 생활을 이어갑니다. 매년 여름 포르리가 저택에서는 광란의 파티가 열렸고, 이곳에는 스스로 괴짜라 여기는 사람들이 '괴짜 대왕' 달리를 만나기 위해 찾아왔고 (그중에는 앤디 워홀도 있었습니다), 왕처럼 등장한 달리는 왕좌에 앉아 왕놀음을 하다 그날 저녁 함께 만찬을 즐길, 즉 특권을 누릴 사람들을 골라내곤 했죠. 젊은 시절 검소하면서도 흐트러짐 없는 생활을 했던, 포르리가에서 금욕을 배우고 절제를 배우고 사고가 예리해지는 것을 배웠다던 달리-갈라 부부는 어느샌가 자취를 감추고 말았습니다.

이제는 돈에 압도되다 못해 중독된 달리와 갈라. 미국에서 시작한 상업적 행보는 끝 모르고 커지기 시작합니다. 황금, 다이아몬드, 루비 등 값비싼 보석으로만 제작한 〈시간의 눈〉, 〈천사 십자가〉, 〈우주 코끼리〉, 〈미슐랭 노예〉 등 초고가 장식품이자 작품을 디자인해 판매하죠. 더 나아가 너무 유명해 브랜드가 된 이름 'Salvador Dali'를 인쇄한 상품을 전 세계에 판매하는데요. 의류, 문구용품, 주방용품, 생활용품, 화장품 등 없는 게 없을 정도였습니다. 초콜릿 제조사, 항공사는 세계적 셀럽이 된 달리에게 광고를 제안했고 달리-갈라는 촬영 시간

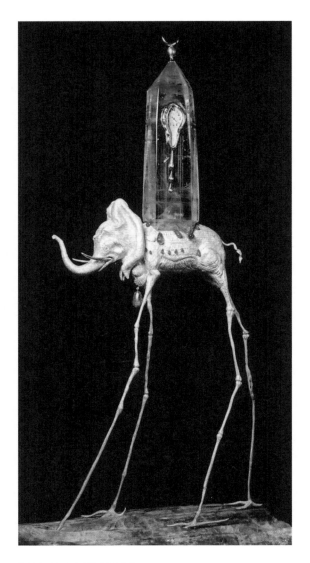

"비싼 작품에 비싼 재료를."
살바도르 달리, 〈우주 코끼리〉, 1961

이 1분 초과할 때마다 1만 달러를 요구했습니다. 달리의 유명세에서 상업적 기회를 본 출판업자들은《돈키호테》,《단테의 신곡》등 고전에 판화 삽화를 그려줄 것을 큰돈을 걸고 제안합니다. 총 102점의 판화 삽화를 그려야 하는《단테의 신곡》에 (사업 총괄 매니저) 갈라는 삽화 1점당 4만 달러로 계약합니다. 그 결과 달리-갈라의 부는 급속도로 커졌지만, 미술 시장에 100만 점이 넘는 가짜 판화가 유통되며 달리는 한동안 시장의 신뢰를 잃게 됩니다.

이런 상황에서 갈라 역시 과거와 다른 모습을 보이기 시작합니다. 젊은 시절 주변인들에게 호감과 좋은 평판을 얻던 갈라는 미술계 관계자에게 이런 평을 듣는 사람이 되었습니다. "달리의 부인이 악마와 같다는 소문이 예술 세계에서는 자명한 이치처럼 통했으며, 갈라는 실제로도 그러했다. 만약 그녀가 당신에게서 자신이 원하는 것을 얻지 못하게 되면, 그녀는 실제로 당신을 사정없이 때릴 수도 있는 여인이었던 것이다. 갈라가 유일하게 관심을 가지고 있었던 것은 오로지 권력과 돈과 사치뿐이었다고 나는 생각한다."[4] 주변인에게 매우 과격한 평을 들을 정도로 갈라는 변해 있었고. 달리의 사업과 관련된 모든 계약을 담당하던 갈라는 달리가 작업을 소화할 수 있는지와 관계없이 무리하게 계약을 체결하며 달리의 작업량을 과부하 상태로 몰고 갑니다. 또 사치스러운 소비와 함께 도박에 빠져 큰돈을 탕진하고 있다는 소문이 퍼졌죠. 갈라는 불로장생에 대한 욕망으로 인해 질병 예방과 노화 방지에 병적으로 집착하게 됩니다.

많은 것이 크게 변했지만, 달리의 마음속에 변함없는 한 가지 '믿음'

이 있었으니. 바로 갈라를 신으로 여기며 찬양하는 것. 달리의 '갈라
찬양'은 결국 성경 속 성모를 갈라로 그림으로써 정점을 찍습니다.

평생 최상의 연인이자, 뮤즈이자, 엄마이자, 사업관리자였던 갈라.
예술밖에 모르는 외골수인 달리가 오직 창작에만 몰두할 수 있게 해
주고, 나아가 '예술로 세상을 정복하겠다'는 그의 꿈을 실현해준 장
본인. 달리의 인생에서 그녀는 성모와 다를 바 없었기에 달리는 갈라
를 성모로 그립니다. 그는 그림 속 갈라가 '천국의 모습을 보여주는
살아 있는 육체의 신전'이라며 말 그대로 찬양합니다. 도상학적으로
보면 자연스럽게 갈라의 무릎에 앉아 있는 아기는 예수라고 볼 수 있
는데요. 달리의 논리대로라면 저 아이는 '달리 자신을 그린 것 아닐
까' 하는 추정이 가능합니다. (성모를 갈라로 그렸으니, 예수는 달리가 되는
것이죠.)

그림 전체를 보면 성모와 아기 예수를 중심으로 모든 사물이 둥둥
떠 있는 모양새입니다. 이것은 1945년 이후 달리가 원자물리학을 공
부한 결과를 담은 것입니다. 원자의 구조를 보면 원자핵(양성자+중성자)
을 중심으로 전자가 둥둥 떠서 주위를 돌고 있죠? 물질세계의 본질인
원자 구조를 고스란히 달리식 성화에 담아낸 것으로 '세계의 본질을
회화에 담아내겠다'는 달리 특유의 '과대망상적 사고 과정'에서 나온
결과물입니다.

이것을 어떻게 받아들여야 하나? 난감하죠? 달리는 초현실주의 회
화를 시작하던 1920년대부터 '과대망상을 절제 없이 발휘하며 떠오른
이미지'를 창작의 원천으로 삼아왔습니다. 달리는 이런 자신의 창작

방법을 '편집증적 비평 방법'이라는 정신분석학 용어처럼 보이는 개념어로 창안하기도 했는데요. 이 작품 역시 그런 달리의 '과대망상을 활용한 창작 방법(편집증적 비평 방법)'을 적용할 것이라 볼 수 있습니다.

사실 〈포르트 리가트의 성모〉에서 가장 크게 눈에 띄는 달리 예술의 변화는 달리가 서양 고전미술의 전통적 주제인 '가톨릭 종교화'를

"갈라는 나의 성모다! 찬양하라!"
(왼쪽) 원자의 구조.
(오른쪽) 살바도르 달리, 〈포르트 리가트의 성모〉, 1950

그렸다는 것입니다. 그렇습니다. 그동안 '고전주의 표현 기법'에 '초현실주의'를 융합해왔던 달리. 이제는 초현실주의를 버리고, '고전주의 표현 기법'에 '고전주의 주제'를 융합하기로 한 것입니다. 그런데 이렇게 하면 과거 수백 년간 숱하게 그려온 고전주의 회화와 별반 다를 게 없어지는 문제가 발생합니다. 그래서 달리는 '자신의 인생 경험을 고전주의화'하기로 한 것입니다. 즉, 자신의 인생을 종교화에 이입시킨 것이죠. 그래서 성모를 갈라로 그린 것입니다. 미국에서 포르리가로 금의환향하며 자신을 신이 점지하고 인정한 창조물이라고, 정말 그렇게 믿은 '과대망상이라는 창작 무기를 가진 나르시시스트' 달리라면 그럴 만합니다. 이 작품은 달리의 이런 사고의 흐름 끝에 완성된 것입니다.

종교화를 그리기 시작한 달리는 1948년 가톨릭 신자가 되었음을 선언합니다. 그리고 더 이상 자신을 초현실주의 예술가라 소개하지 않습니다. '고전주의 양식의 예술가'라 소개하죠. 그런 달리를 두고 브르통은 비꼽니다. "아비다 달러(Avida Dollars)는 얼마 전부터 가톨릭과 르네상스의 예술적 이상에 가담한 세속적인 초상화가의 모습을 하고 있었다. 그리고 이 초상화가는 오늘날 자신에게 용기를 북돋아 주는 교황의 치하를 몹시 자랑스럽게 생각했다."[4] 이미 절교한 지 10년이 훌쩍 지났음에도 브르통에게 달리는 여전히 눈엣가시였나 봅니다.

무엇이 잘못된 것일까?

갈라를 성모로까지 그리며 찬양하던 달리. 그렇지만, 둘의 관계는 삐그덕거리고 있었습니다. 누가 먼저랄 것도 없이 서로 외도하며 다른 사람을 만나고 있었죠. 20년간 항상 달리 곁을 지켰던 갈라. 이제는 달리에게서 가능한 한 멀리 떨어지려 했습니다. 그녀의 외도는 갈수록 절제할 수 없을 정도가 되어 20~30세 나이 차이가 나는 질 나쁜 어린 사내들과 사귀고 헤어지길 마치 중독된 듯 반복했습니다. 환갑을 넘긴 갈라는 그들에게 거액의 집을 비롯해 온갖 사치품을 무한정 사주며 재산을 탕진하고 있었는데 이미 주변인들은 둘의 괴팍한 행태와 무너진 관계에 수군거리고 있었습니다. 그럼에도 공개석상에서 둘은 언제나 함께 나타났고, 달리는 일관되게 갈라를 사랑한다며 찬양의 언어를 반복했습니다.

1969년 달리는 갈라에게 거대한 푸볼성을 사줍니다. 얼핏 부호가 아내에게 준 낭만적인 선물로 보일지 모르지만, 실상은 별거의 시작이었습니다. 갈라는 더 이상 포르리가에 가지 않고 푸볼성에 머물렀고, 달리는 갈라의 허가 없이는 절대 푸볼성에 출입할 수 없었습니다. 그곳에서 갈라는 아들뻘 되는 사내들과 끝 모를 외도를 이어갔고, 포르리가에 홀로 남은 달리는 모델 회사에서 고용한 수행원들을 곁에 두고 광란의 파티를 끝없이 반복했습니다. 사치와 낭비의 끝을 확인하려는 듯 방탕한 생활을 이어가고 있었음에도 돈은 끝없이 어딘가에서 물밀듯 들어오고 있었던 달리와 갈라. 그들의 재산은 당시 기준으로

약 천만 달러를 웃돌고 있었다고 합니다. 그들은 젊은 시절 그렇게 바라던 부뿐만이 아니라 명예까지 완벽하게 얻은 상태였습니다. 그렇지만 둘의 관계는 붕괴되어 있었고, 젊은 시절 포르리가에서 함께 누린 따뜻한 행복은 흔적도 없이 사라져 있었습니다.

'브레이크 없던' 욕망이라는 이름의 전차

무언가를 하고 싶고, 얻고 싶고, 이루고 싶은 욕망. 그것은 인간을 추동하는 원동력입니다. 그것을 적절하게 다룰 수 있는 인간은 원하는 바를 성취하면서도 충분한 만족감을 누릴 수 있습니다. 그러나, 그것을 어느 수준에서 절제하지 않고 무한정 추구하려 할 때 인간의 존재와 삶은 삐그덕거리며 고장 나기 시작합니다. 재물욕, 명예욕, 권력욕을 절제 없이 무한정 추구했던 달리는 끝내 자신의 말년을 불행하게 만들 오판을 하고 맙니다.

1948년 미국에서 스페인으로 금의환향한 뒤 가톨릭 신자가 되었다고 선언한 달리. 〈포트 리가트의 성모〉를 그려 교황에게 보여주며 자기 작품의 종교적 권위를 얻으려 했던 달리는 더 나아가 정치 권력과 손잡는데요. 그것도 군사독재로 장기 집권하며 국민의 공분을 사던 프랑코의 편에 서며 그를 지지하기 시작합니다. 프랑코는 세계적 예술가 달리의 지지를 통해 권력 유지에 도움을 얻고자 했고, 달리는 프랑코의 지지를 통해 피게라스 달리 미술관 설립에 필요한 자금 지원을

받는 등 예술가로서 명예를 더 드높이고자 했죠.

독재자와 손잡은 달리의 오판은 결국 부메랑이 되어 자신에게 돌아옵니다. 1975년 9월 프랑코가 군사정부에 반대하는 시위자 다섯 명을 처형하는 사건이 발생하는데요. 이때 달리는 프랑코가 부정을 일소했다며 지지하고 나섭니다. 이로써 달리는 스페인을 대표하는 국민 예술가에서 국민에게 비난받는 대상으로 전락하고 맙니다. 달리를 해치겠다는 협박 전화와 편지가 전국에서 날아들기 시작했고, 심지어 바르셀로나 식당에서 식사하던 중 폭탄 테러 대상이 되기도 합니다. 이 와중에 같은 해 11월 프랑코가 사망하며 달리의 정신은 완전히 무너지기 시작합니다. 지금껏 무력으로 자신을 지켜주던 권력자의 죽음은 자신의 유일한 보호막이 사라진 것을 의미했습니다. 지금껏 예술에서 극대치로 발휘되던 달리 특유의 과대망상. 이제 그것이 달리의 삶을 불시에 덮치기 시작합니다. 달리는 사람들이 자신을 죽이려 한다는 과대망상에 시달리기 시작합니다. 누군가 자신을 암살할지 모른다는 불안은 불면증을 야기했고, 누군가 독약을 탔을지 모른다는 의심은 식음을 전폐하게 만들었습니다. 그림을 그리다 갑자기 소금을 뿌리기도 했습니다. 급기야 신경쇠약이 찾아와 오른팔을 떨기 시작한 달리는 회화 작업에 큰 타격을 입습니다. 그는 심각한 우울증에 빠졌고, 수차례 전립선 수술을 한 이후에는 정신적으로나 육체적으로나 완전히 회복 불능의 상태가 됩니다.

달리의 불명예는 쉽사리 수그러들지 않았습니다. 1979년 파리 퐁피두 센터에서 열린 달리 회고전의 개막식. 생존 화가로서 누릴 수 있는

최고의 영예가 실현된 이벤트. 그러나, 프랑코를 지지한 것에 대한 비난과 야유를 퍼붓는 시위자들이 미술관 문을 막아서며 달리와 갈라의 출입을 금합니다. 결국 달리는 자신의 회고전조차 보지 못하는 예술가가 되고 말았습니다.

끝없이 달리던 전차의 종착역

인간이 쌓아 올린 욕망의 탑은 과하면 무너질 수도 있는 법. 도를 넘은 명예욕은 결국 모든 명예를 일시에 무너뜨리고 말았고, 갈라와 달리의 관계는 무정으로 인한 별거에서 점차 증오와 혐오로 인한 상호 공격으로 병들어가고 맙니다. 이미 심각한 히스테릭 증세를 보이던 갈라에게서 제정신일 때를 찾아보기는 점차 어려워졌고, 갈라는 하루 종일 과거에 헤어진 약 40세 나이 차의 연하남을 그리워하다 이 모든 것은 달리 때문이라면 욕을 퍼붓고 폭력을 행사하기에 이릅니다. 그럼에도 여전히 갈라를 사랑한다 말하던 달리는 처음에는 그녀의 모든 욕설과 폭력을 감내했지만, 결국 황혼에는 갈라와 서로 치고받는 싸움을 멈추지 않는 관계가 되고 맙니다.

1980년 육체적, 정신적 건강이 최악의 상태에 이른 76세 달리. 당시 부호들만 가던 초호화 병원에 입원합니다. 그러나 여기서도 86세 갈라는 "달리에게 무엇이 좋고 나쁜지는 오직 나 갈라만 알고 있다"며 달리의 치료를 거부합니다. 뼈쩍 말라 병들어가는 달리에게 손조차 쓸

수 없던 의사들은 한 달 후 퇴원을 권고합니다. 그렇게 리가트 항구로 돌아온 둘. 어느새 폭군이 된 갈라는 저택의 직원들을 일방적으로 해고합니다. 그리고 우울증 치료제, 신경 안정제 등 출처 불분명의 약들을 마구 섞어 달리에게 먹이는 비정상적인 행동을 보이죠. 그 결과 달리는 양손을 심하게 떨고 몇 걸음도 걷지 못하며 헛소리를 남발하는 심각한 지경에 이르고 맙니다. 갈라는 자신의 화를 참지 못하고 뜬금없이 폭발하는 분노조절장애에 빠졌고, 달리 역시 이보다 더 처참할수 없을 정도로 애처로운 존재가 되었습니다. 의사의 진단 결과 달리는 동맥경화, 무절제한 약물 복용으로 인한 독혈청, 그리고 우울증과 편집증을 겪는 상태였습니다. 달리의 질환 중 편집증이 의미심장합니다. 과대망상을 지속하는 정신병, 편집증. 당시 의사는 달리에게 이렇게 말했다고 합니다. "당신은 항상 인생을 조롱해왔으나 지금은 인생이 당신을 조롱하고 있다."[4]

1982년 88세의 갈라는 욕실에서 쓰러집니다. 대퇴골과 목 부위에 심각한 골절상을 입었는데 상처 난 피부는 아물지 못하고 감염되어 썩어갔습니다. 원인은 안티에이징을 위해 숱하게 받아온 성형수술에 있었고, 결국 갈라는 세상을 떠나고 맙니다. 그녀의 유언에 따라 크리스찬 디올의 레드 드레스를 입은 갈라는 푸볼성 납골당에 묻힙니다.

"갈라가 사라진 이후, 그 누구도 갈라의 자리를 차지하지 못할 것이다. 이것은 절대 불가능하다. 나는 혼자일 것이다."[4] 성모를 갈라로 그릴 만큼 그녀를 찬양했던 달리. 말년에 둘의 관계는 상상을 초월할 정도로 초현실주의적 막장 그 자체였음에도 달리에게 갈라는 정녕 영혼

"평생 추상미술을 비판하던 달리의 절필작은 추상화였다."
살바도르 달리, 〈제비 꼬리〉, 1983

깊숙한 곳부터 성모와 같은 존재였나 봅니다. 갈라의 사망 이후 달리는 숨만 쉬고 있을 뿐 이미 생을 다한 사람처럼 살았습니다. 음식물조차 목구멍으로 넘길 수 없어 의료 기구에 의존하며 영양을 채우던 그. 갈라가 머물던 푸볼성에 은둔한 채 외부와의 접촉을 끊고 살아갑니다. 혈육인 가족과도 연을 끊으며 자신은 고아라 선언한 그는 모든 재산과 작품을 국가에 위임한다는 유언장을 작성합니다. 이에 대한 답례로 1983년 마드리드와 바르셀로나에서 스페인 최초의 회고전이 성대하게 열리지만, 달리는 〈제비 꼬리〉라는 극도로 추상적인 그림을 뒤로하고 영영 붓을 내려놓습니다. 1989년 심장마비로 세상을 떠나기 전 달리는 내내 푸볼성에 있는 갈라 곁에 묻히고 싶다 말했지만, 피게라스 시장은 그의 소원을 들어주지 않았습니다. 달리는 피게라스 달리 미술관에 매장되었고, 둘은 영영 함께할 수 없게 되었습니다.

살바도르 달리 Salvador Dali

출생-사망	1904년 5월 11일 ~ 1989년 1월 23일
국적	스페인
사조	초현실주의
대표작	〈기억의 지속〉, 〈삶은 콩으로 만든 부드러운 구조물-내란의 예감〉, 〈잠에서 깨어나기 전에 석류 주위를 나는 벌 때문에 꾼 꿈〉

달리는 프로이트를 만났을까?

20대 때 달리는 오스트리아 빈에 있는 프로이트의 집을 세 차례나 찾아가 만남을 요청했지만, 돌아온 대답은 항상 '부재중'이었습니다. 그렇다고 자신의 우상이자 초현실주의의 정신적 지주인 프로이트를 만나고 말겠다는 집념을 꺾을 달리가 아니었습니다.

1938년, 작가 슈테판 츠바이크의 주선으로 마침내 달리의 꿈은 이뤄집니다. 7월 19일, 달리는 나치에게 점령된 빈을 떠나 런던에 망명해 있던 82세 프로이트를 찾아갑니다. (이때 달리는 프로이트에게 최신작 〈나르시스의 변형〉을 보여주고 싶었지만, 영국으로 작품을 옮길 운송 편을 마련하지 못해 불발됩니다.) 환대 속에 다양한 대화를 나누리란 기대와 다르게 달리를 노려볼 뿐 별말이 없던 프로이트는 "고전 회화에서 나는 무의식을 찾지만, 당신의 회화에서는 의식을 찾는다."[5]라고 말하며 무의식으로 예술을 한다는 초현실주의의 오류를 지적합니다. 어색한 만남이 마무리될 무렵 달리는 '편집증적 비평 방법'에 대해 쓴 글을 내밀며 일독을 요청하지만, 프로이트는 시종일관 달리를 노려볼 뿐 글에 무관심이었고, 그런 프로이트에게 달리는 글 제목을 반복적으로 외치며 히스테릭하고 집요하게 일독을 요청했고, 그 모습을 관찰하던 프로이트는 끝내 이렇게 말합니다. "지금껏 이보다 완벽한 스페인인의 전형을 본 적이 없다! 정말 광신자군!"[5] 이런 상황에서도 달리는 (달팽이를 닮았다고 여기던) 프로이트의 두상을 꿋꿋이 스케치해 남깁니다.

만남 이후 프로이트는 츠바이크에게 보낸 편지에 이렇게 씁니다. "어제 방문객을 데려와 소개해준 것에 대해 감사드릴 이유가 있습니다. 지금까지 나는 (듣자 하니 나를 수호성인으로 선택해온) 초현실주의자들을 확실히 괴짜라고 여겨왔습니다. 하지만 솔직하고 광신적인 눈빛과 부인할 수 없는 기술적 숙달을 갖춘 그 젊은 스페인 사람은 내 의견을 재고하게 만들었습니다."[5]

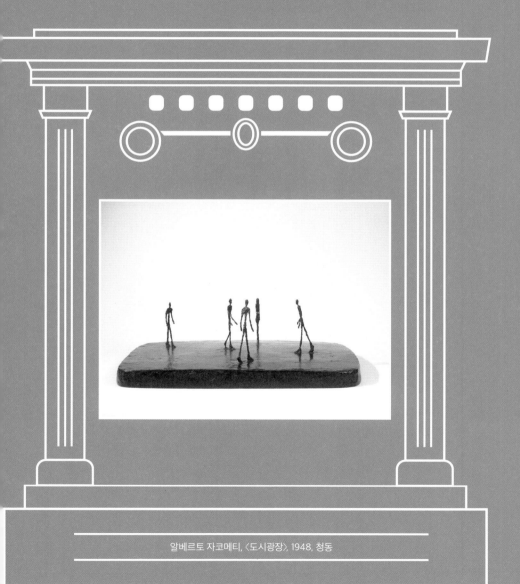

03

20세기 현대 조각의 거장

알베르토 자코메티

알베르토 자코메티, 〈도시광장〉, 1948, 청동

20세기 현대 조각의 거장 **알 베 르 토 자 코 메 티**

오지 않을 고도를
하염없이 기다렸다고?

그림 © 리노

구불구불 곱슬머리가 눈에 띄는 자코메티가 허름한 작업실에서 조각 작업 중입니다. 진지하게 몰입한 눈빛이 섬세하게 움직이는 손가락과 함께 춤추고 있는데요. 역시 현대 조각의 거장답습니다. 그런데 알고 보니 그는 조각을 하는 중에도 하염없이 고도를 기다리고 있다고 하는데요. 대체 고도는 누구일까요? 왜 고도를 기다리고 있는 걸까요?

"안 되겠어요, 무엇을 어떻게 해야 할지 하나도 모르겠어요."[1]

"30년 내내 시간만 버렸어요. 코의 뿌리 부분을 그리는 건 도저히 내 능력으로는 꿈도 꾸지 못할 일입니다."[1]

"어떻게 하면 코를 몸에 정확하게 수직이 되도록 그릴 수가 있을까요? 문제는 내가 아무것도 할 줄 모른다는 겁니다. 내가 이런 말을 하면 사람들은 공연한 소리라고 생각하는데 정말로 난 할 줄 아는 게 없다고요."[1]

이 말은 1964년 살아 있는 전설로 자리매김한 63세 자코메티가 초상화 작업 중 고통과 좌절에 몸부림치며 내뱉은 말입니다. 참 예상외의 모습 아닌가요? 자고로 거장이라 하면 한 분야를 완벽하게 통달해

"하염없이 고도를 기다리며."

1961년 파리에서 상영 중인 연극 〈고도를 기다리며〉 무대 위 자코메티가 제작한 '나무'.

한 치의 의문도 없이 명쾌하게 일을 처리하는 모습을 떠올리게 되는데요. 코를 어떻게 그려야 할지 모르겠다고, 할 줄 아는 것이 하나도 없다고 푸념하는 자코메티의 모습에서 '거장'에 대한 우리의 고정관념이 산산조각 나게 됩니다.

그런 자코메티는 1961년 연극 〈고도를 기다리며〉의 무대 장치로 사용될 '나무'를 제작합니다. 비쩍 마른 나무 아래에서 에스트라공과 블라디미르가 누구인지도, 언제 올지도 모르는 고도를 그저 (살짝 얼빠진 듯) 하염없이 기다리고만 있는 연극. 1953년 초연 이후 유럽 사회에 신선한 충격을 불러일으키며 명작의 반열에 오른 연극. 자코메티로서는

처음이자 마지막으로 연극에 사용될 무대 장치 제작에 참여한 것이었습니다. 자신의 조각과 회화 외에 다른 프로젝트에는 일절 관여한 적 없던 그가 〈고도를 기다리며〉의 무대 디자인에 참여했다는 사실. 그것은 그만큼 그가 이 연극의 내용에 큰 감명을 받고 공감했다는 뜻이 됩니다.

실제 자코메티의 예술을 깊이 들여다보면, 그가 하염없이 고도를 기다리고 있었음을 알 수 있는데요. 그가 생이 끝나는 순간까지 간절히 오길 기다린 고도는 무엇이었을까요?

어린 시절, 모든 역사의 시작

여러분의 생애 첫 기억은 무엇인가요? 알베르토 자코메티의 생애 첫 기억은 그림 그리기였습니다. 그만큼 예술은 그의 몸 깊숙한 곳에 마치 물과 공기처럼 각인된 것이었죠. 그것이 가능할 수 있었던 이유를 찾자면 환경을 무시할 수 없습니다. 그의 아버지 조반니 자코메티는 당시 스위스에서 호평받던 화가였습니다. 19세기 말 파리에서 세잔, 고갱, 반 고흐 등 일군의 화가들이 창조한 (후기인상주의) 회화 세계에 영향을 받아 스위스에서 그들의 작업을 계승·발전시키는 작업을 이어가고 있었죠. (세잔, 고갱, 반 고흐 등 후기인상주의 화가들의 이야기는 《방구석 미술관》 참조)

조반니 자코메티는 1901년에 태어난 첫째 자식인 알베르토 자코메

티에게 예술에 대한 자신의 애정과 경험을 전수하는 일에 한 치의 망설임도 없었습니다. 말도 떼지 않은 아주 어릴 적부터 알베르토는 아버지의 화실을 놀이터 삼아 놀았습니다. 아버지의 모델이자 조수가 되어 작품이 창작되는 모든 과정을 관찰하고, 화집에 실린 다양한 작품을 눈에 담고, 또 마음에 드는 그림은 베껴 그리며 몸과 마음 깊숙이 예술을 새긴 것이죠. 알베르토가 읽고 말하고 생각할 수 있을 때부터 아버지와 그는 세잔, 반 고흐, 앵그르, 들라크루아 등등 사랑하는 화가의 책을 함께 읽으며 서로의 생각을 나누었다고 합니다. 수많은 화가 중 특히 세잔의 작품과 예술관을 사랑했던 아버지와 아들은 세잔에 대한 탐구를 멈추지 않았죠. 축구계의 아버지 손웅정과 아들 손흥민의 관계를 예술계에서 찾아본다면 아마도 자코메티 부자가 아닐까요?

자식에 대한 사랑을 예술로 전한 아버지 조반니가 아들 알베르토 자코메티에게 특히 힘주어 강조했던 가르침이 있었습니다. 바로 화가는 제대로 볼 줄 아는 사람이 되어야 하기에 근본적으로 미술 공부란 '제대로 보는 법'을 배우는 것이라는 가르침. 화가는 '그리는 법'을 배워야 하는 것이 아니었나요? 우리의 일반적인 생각을 뒤엎고 아버지 조반니는 '보는 법'을 배우라고 강조하고 있습니다. 제대로 보는 법이라니? 대체 무슨 뜻일까요? 이 말의 뜻은 어느덧 중학생이 된 14세 알베르토가 교내 학생연합회에서 한 말을 살펴보면 더 명확히 이해할 수 있는데요. 그곳에서 알베르토는 "미술가는 타인이 아닌 자신이 사물을 보는 대로 표현해야 한다"고 주장합니다.

14세 소년 예술가의 조숙하고 비범한 발언. 표현하는 기교를 배우기 이전에, 타인의 시각을 모방하기 이전에, 자신이 사물을 보는 시각을 분명히 해야 한다는 예술관. 어릴 적부터 훌륭한 화가 아버지와 깊이 예술을 교류해온 자코메티는 분명 동년배 친구들보다 깊이 있는 예술에 대한 주관을 품고 있었습니다. 이렇게 주관이 뚜렷해질수록 자신의 호불호를 명확히 알게 되죠. 누군가는 자신이 좋아하지 않는 것도 적당히 타협하고 수용하며 살기도 합니다만, 자코메티는 더 이상 그럴 수 없는 사람으로 성장합니다.

자코메티는 진정 자신이 좋아하는 것을 선택하며 나아가는 모습을 보입니다. 공부도 좋아하고 독서도 좋아하던 소년이었지만, 학교의 구태의연한 교육 방식이 자신에게 맞지 않음을 알게 된 그는 다니던 중학교를 중퇴합니다. 그 이후 아들의 미술 재능을 알아본 아버지 조반니는 1919년 자코메티를 제네바에 있는 미술학교에 보내지만, 전통적인 수업 방식에 실망한 자코메티는 며칠 만에 학교를 떠나 자신에게 좀 더 적합한 미술공예학교에 입학합니다. 이 학교에서는 고분고분하게 생활했다고 생각한다면 오산! 누드모델을 데생하는 시간. 모든 학생이 한 치의 의문도 없이 모델의 전신을 조용히 그리고 있었습니다. 그러나, 자코메티는 모델의 발만 집요하게 반복해서 그리고 있었죠. 현재 자신이 관심 있는 부분은 모델의 전신이 아닌 발이며, 관심이 가는 것을 그리는 것이 화가로서 자신의 권리라고 말하면서 말이죠.

청소년 시절부터 고집스러운 예술가의 떡잎을 여실히 보여주고 있

는 알베르토 자코메티. 어느 날 아버지의 화실 탁자 위에 놓인 탐스러운 배를 보고 정물화를 그리기 시작한 그. 어느 때보다 '자신에게 보이는 그대로' 배를 그리고자 노력했습니다. 그 결과는 어땠을까요? 보통 화가가 배를 소재로 정물화를 그린다면, 화폭에서 배가 큰 비중을 차지하게 그리는 것이 당연하고 자연스럽죠. 그런데 자코메티가 그린 배 정물화는 뭔가 이상(?)했습니다. '정말' 자기 눈에 보이는 대로 그리고자 배를 지우고 그리기를 반복한 결과 (전체 화폭의 크기 대비) 배가 아주 작게 그려지는 이상한 일이 벌어지고 만 것이죠. 전체 화면과 배 사이의 비율이 조화롭지 못한 아들의 정물화를 본 아버지는 잘못을 바로잡고자 "있는 그대로, 네가 본 그대로 배를 그리라"고 조언해줍니다. 그럼에도 자코메티가 다시 그린 그림 속 배는 너무나도 작았습니다. 소년 자코메티의 눈에 보이는 배는 그것이 자신과 떨어져 있는 거리만큼 '정말로' 작게 보였기 때문입니다. 피사체인 배와 자코메티와의 거리가 살짝만 멀어져도 배는 기하급수적으로 작게 보였던 것입니다. 아버지가 "있는 그대로, 네가 본 그대로 그리라"고 조언했지만, 자코메티는 정말 '있는 그대로, 내가 본 그대로' 그리고 있었던 것입니다. 소년 자코메티는 사물을 '다른 화가들이 보는 대로가 아닌, 정말 자신이 보는 대로' 그리고 있었던 것이죠.

1920년 19세 자코메티는 처음으로 이탈리아 미술 여행길에 오릅니다. 베니스 비엔날레 스위스관 사절단원으로 선발된 능력자 아버지가 자코메티를 데려가며 이뤄진 일이었습니다. 태어나 처음으로 마주한 물의 도시 베니스. 그곳에서 자코메티는 그 어떤 화가보다 베니스

르네상스의 마지막 불꽃, 틴토레토에게 푹 빠지게 됩니다. 틴토레토의 회화가 '나를 둘러싸고 있는 세계의 실제 모습을 정확히 반영하는 새로운 세계를 볼 수 있도록 커튼을 젖혀주었다'[2]고 느낀 자코메티는 어딘가에 숨겨져 있을지 모를 틴토레토의 회화를 한 점이라도 더 보기 위해 베니스 이곳저곳을 탐험합니다.

그렇게 한 달간의 베니스 여행은 끝났음에도 이탈리아에 대한 미적 호기심으로 가득 찬 소년의 열정은 끝나지 않았고, 그해 11월 소년 자

"자코메티가 얻은 영감은 무엇이었을까?"
(왼쪽) 틴토레토, 〈성 마르코 유해의 발견〉, 1562~1566
(오른쪽) 조토, 〈예수를 배신함〉, 1304~1306

코메티는 홀로 이탈리아 여행길에 오릅니다. 먼저 피렌체와 로마로 향한 그는 곳곳에 있는 미술관을 찾아다니며 이탈리아 르네상스 거장들의 작품을 눈과 마음에 담습니다. 일반적으로 이탈리아 르네상스라고 하면 다 빈치, 미켈란젤로, 라파엘로 등을 가장 먼저 떠올리지만, 자코메티의 눈에 가장 큰 미적 충격으로 다가온 화가는 초기 르네상스의 터를 닦은 치마부에와 조토였습니다. 특히 조토의 작품을 보며 온몸에 전율이 흐를 정도의 감명을 받았다고 하는군요. 이렇게 이탈리아 르네상스를 온몸에 흠뻑 적신 소년은 곧장 남부 이탈리아로 향해 나폴리, 폼페이 유적, 파에스툼의 고대 그리스 신전을 둘러보며 미적 경험을 큰 폭으로 넓힌 후 고향 스위스로 돌아옵니다.

그렇게 청소년기의 여행을 매듭짓고 성인이 되는가 싶었습니다. 그런데 1921년 어느 날, 20세 자코메티는 우연히 신문에서 자코메티를 간절히 찾는 광고를 발견합니다. 누가 무슨 일로 자코메티를 수소문하고 있는 것일까요? 광고주는 61세의 네덜란드인 피터르 반 뫼르스. 알고 보니 파에스툼에서 나폴리로 향하는 기차 안에서 우연히 만나 대화를 나눈 인연이 있었는데 그가 자코메티를 찾고 있었던 것입니다. 그렇게 다시 연락이 닿게 된 둘. 반 뫼르스는 자코메티에게 특별한 제안을 건넵니다. 나이가 들어 혼자 여행하기 어려우니 함께 이탈리아 여행을 가자는 것이었죠. 여행에 필요한 비용도 일체 부담하겠다는 제안과 함께. 다시 여행을 떠나고 싶었지만 주머니 사정 때문에 가지 못하던 자코메티에게 반 뫼르스의 제안은 좋은 기회였습니다. 이렇게 61세 노신사와 20세 젊은이의 여행이 시작됩니다.

그해 9월 둘은 이탈리아 북부 산악지대에 있는 마을 마돈나 디 캄피글리오(Madonna di Campiglio)를 향해 갑니다. 오늘날에야 스키장으로 유명한 곳이지만, 당시에는 깊은 산중에 숨겨져 있어 찾아가기 힘든 작은 산촌이었던 곳. 9월임에도 쌀쌀한 날씨는 60대 쇠약한 노인이 버티기 힘든 것이었고, 이내 오한과 함께 급성 신장결석이 발병한 노인은 심한 고통을 호소합니다. 얼마 지나지 않아 침대에 무기력하게 누운 채 숨을 헐떡이며 사경을 헤매는 지경에 이른 반 뫼르스. 급히 달려와 진찰을 마친 의사는 노인의 심장 박동이 약해지고 있으며 오늘을 넘기기 어려울 것이라는 진단을 내리고 떠나버립니다. 우연한 기회에 미지의 노인과 여행길에 오르자마자 그가 죽어가는 과정의 전모를 보게 된 자코메티. 생애 처음으로 죽음을 목도합니다. 시간이 흘러감에 따라 점차 녹아 사라질 듯 수척해지고 얕은 숨을 들이쉬며 죽음과의 사투를 벌이던 노인. 어느 순간 모든 활동을 멈추며 무거운 정적이 엄습했고.

"일이 벌어졌을 때, 즉 그가 죽은 것을 안 바로 그 순간, 모든 것이 위협적이었다. 마치 매우 혐오스러운 함정에 빠진 듯한 느낌이었다. 몇 시간 후 그는 아무것도 아닌 하나의 사물이 되었다. 당시에 나는 언제라도 죽을 수 있다고 생각했다. 마치 경고와도 같았다. 우연히 그처럼 많은 일, 즉 기차에서의 만남, 신문 광고, 여행 같은 모든 일이 마치 내가 이 비참한 종말을 목격하도록 예정되어 있었던 듯이 일어난 것이다. 그날 한순간에 나의 일생이 변했다. 모든 것이 덧없이 느껴졌다."[2]

오로지 미술에만 몰두하던 순수한 열정의 스무 살, 소년과 청년 사이의 시점. 그다지 깊은 유대감도 없던, 누구인지도 모르던 노인이 숨 쉬며 말하던 생명에서 사물로 변해가는 전모를 보게 된 자코메티. 말로는 결코 표현할 수 없는 공포와 혐오, 그리고 위협적 감정에 휩싸이고. 반 뫼르스가 떠난 그날 밤, 잠이 들면 영영 깨어나지 못할 것만 같은 두려움에 불을 환하게 켜둔 채 밤을 지새웁니다. (이날 이후 알베르토는 평생 잠을 잘 때 불을 켜두고 자는 병적인 습관이 생깁니다.)

추후 그날의 사건은 자기 인생의 '구멍'과도 같은 것이며 모든 것을 변하게 했다고 고백할 정도로 당시 그가 받은 충격은 매우 큰 것이었습니다. 그는 인간의 생명이 너무나 허약하고 연약한 것임을, 삶이라는 것이 너무나 덧없다는 사실을 뼛속 깊이 체감합니다.

알베르토 자코메티의 어린 시절. 이 이야기에서 그에게 남겨진 44년의 모든 역사가 시작됩니다. 우리 삶은 태어나 죽는 그날까지 끊임없이 연결되어 있기 때문이죠.

20대 청년기의 문턱을 넘어서며 자코메티는 예술가로서 아주 중요한 결심을 합니다. 바로 조각을 할 결심을 말이죠. 10대 시절 내내 대부분의 시간과 노력을 회화에 쏟았던 그였습니다. 그런데 갑자기 웬 조각일까요?

"가장 이해하지 못한 영역이 조각이었기에 그것을 하기 시작했다. 도저히 이해할 수 없다는 것이 참을 수 없었기 때문이다. 선택의 여지가 없었다."[2]

조각을 이해할 수 없었기 때문에. 그것을 이해하기 위해 조각을 하기로 합니다. 20대 성인이 되었다면 자신이 가장 잘 이해하고 있고 자신 있는 것을 주력으로 택하는 것이 어찌 보면 당연하고 자연스러울 텐데 자코메티의 주관은 일반적인 사고방식과 역시나 달랐습니다. 그는 절대 쉬운 길로 가지 않습니다. 이렇게 조각의 길로 들어선 자코메티. 이제, 20세기 초 유럽 미술의 중심지 파리로 향합니다.

파리에 부는 유행

예술가로서 파리를 정복하는 것이 꿈이었지만 끝내 이루지 못했던 아버지 조반니. 미술에 재능을 보이는 아들이 미술가로서 한 단계 도약을 위해 파리로 향하니 얼마나 기쁘고 가슴 벅찼을까요? 아버지의 든든한 정신적, 경제적 지원과 함께 1922년 21세 자코메티는 파리에서 새로운 공부와 훈련을 시작합니다. 당시 파리에서 가장 인기 있던 미술학교, 그랑드 쇼미에르 아카데미에서 5년간 공부했죠. 하지만 그에게 가장 중요한 관심사는 파리 미술계의 상황이었습니다.

제1차 세계대전 종전이 얼마 지나지 않은 당시 파리 미술계는 어떤 상황이었을까요? 전열을 가다듬으며 유럽 미술을 선도할 새로운 흐름을 모색하고 있었습니다. 전쟁 전에 파리를 주름잡았던 파블로 피카소는 여전히 파리에 남아 '자신의 전매특허' 입체주의 회화와 '시대에 역행하는 듯 복고적인' 고전주의 회화를 동시에 선보이는 이중적 행보를

보이고 있었습니다. 한편, 피카소의 라이벌 앙리 마티스는 새로운 영감을 찾고자 모로코 탕헤르, 프랑스 니스 등 따뜻한 남국으로 향했지만, 여전히 슬럼프에서 빠져나오지 못해 시종일관 고전적 주제인 오달리스크를 (탕헤르 여행에서 얻어 온 색채 감각으로) 재해석하는 여성 인물화를 반복하고 있었습니다. 이렇게 파리의 기성 미술가들이 과거에 자신이 창조했던 예술 세계에서 더 도약하지 못하고 머물러 있을 때, 전쟁이 끝난 후 '다다의 발상지' 취리히에서 파리로 넘어온 다다이스트 트리스탄 차라는 '기성의 미술에 대한 모든 것을 회의하며 부정하는' 전위적이면서도 전복적인 다다의 정신을 파리 미술계에 불어넣으려 애썼지만, 그게 사실 생각만큼 큰 반향을 불러일으키지는 못했습니다. (그렇지만, 파리에서 다다는 그로부터 영감을 얻은 젊은 시인 앙드레 브르통의 주도하에 1924년 초현실주의 그룹의 탄생에 큰 영향을 미치게 되죠.) 전쟁 전 기성 미술은 당시의 성공에 안주하는 듯 보였고, 전쟁 후 새로운 미술은 아직 갈 길이 묘연해 보였습니다.

이런 상황에서 아직 자신의 예술에 대한 명확한 비전이 보이지 않던 20대 초반 자코메티가 택한 길은 무엇이었을까요? 파리에서 가장 핫한 동시대 미술을 흡수해 최대한 자기 방식대로 적용해보는 것이었습니다. 쉽게 말해, 파리에 부는 유행을 따라가는 것이었죠. 1926년 작품 〈인물상(입체주의 인물상 I)〉을 보세요. 입체주의의 조각 버전 같아 보이죠? 자코메티가 이런 조각 작업을 시도할 수 있었던 이유는 전쟁 전부터 이미 파리에서 주목받던 입체주의 조각가인 자크 립시츠와 앙리 로랑스가 있었기 때문입니다. 세 작가가 당시 비슷한 시기에 제작

"입체주의자 자코메티."

알베르토 자코메티, 〈인물상(입체주의 인물상Ⅰ)〉, 1926

했던 입체주의 조각 작품을 살펴보면, 각자가 가진 스타일의 미묘한 차이가 엿보이긴 하지만 근본적으로 피카소와 브라크가 창안한 입체주의 담론 안에 있다는 점에서 크게 달라 보이지 않습니다.

1년 뒤 제작한 〈숟가락 여인〉을 보면 입체주의 조각과는 또 다른 새로운 조형미가 눈에 띕니다. 입체주의 외에 자코메티가 지대한 관심을 가졌던 것이 원시, 고대미술이었는데요. 아프리카 부족 미술품부터 고대 이집트 조각, 더 나아가 선사시대 키클라데스 문명의 대리석상까지 광범위한 호기심을 갖고 있었습니다. 그런 만큼 기원전 3000~2000년

경 키클라데스인이 대리석으로 제작한 인물 조각상에서 느껴지는 특유의 부드러운 곡선과 질감의 미가 〈숟가락 여인〉에서 감지되죠. 마치 5,000년 전 키클라데스 문명의 조각가에게 바치는 오마주 같습니다. 이 작품은 그가 시도했던 입체주의 조각보다 참신하게 다가옵니다. 그러나, 고대 및 원시미술에서 표현의 영감을 얻어 오는 것(원시주의)도 이미 전쟁 전부터 파리의 수많은 미술가가 해오던 창작 방식이었습니다.

"원시주의자 자코메티."
(왼쪽) 키클라데스 문명 조각상 〈대리석 여성상〉, 기원전 2600~2400년경
(오른쪽) 알베르토 자코메티, 〈숟가락 여인〉, 1927

"브랑쿠시주의자(?) 자코메티."
(왼쪽) 콘스탄틴 브랑쿠시, 〈공간 속의 새〉, 1926
(오른쪽) 알베르토 자코메티, 〈바라보는 두상〉, 1928~1929

(마티스와 피카소가 원시미술로부터 표현의 영감을 얻은 것이 대표적이죠.) 다시 말해, 파리의 선배 미술가들이 창안한 원시주의 담론 안에서 창작된 작품이었던 것이죠.

　그로부터 2년 뒤 새롭게 제작한 〈바라보는 두상〉을 보면, 전작과 또 다른 새로운 조형미가 눈에 띕니다. 극도의 단순화 속에 두상이라는 주제를 추상화한 표현이 독특하죠? 이 작품 역시 키클라데스 대리석상에서 느껴지는 부드러운 곡선의 맛과 재료로 사용한 석고 특유의 질감이 느껴집니다. 그와 동시에 당시 파리에서 독창적인 추상 조각으로 이름을 날렸던 콘스탄틴 브랑쿠시의 영향이 느껴집니다. 브

랑쿠시는 그의 대명사로 기억된 기념비적인 작품 〈공간 속의 새〉를 통해 대상의 형태를 극단적으로 단순화시키며 재료가 가진 특유의 물질적 특성을 아름다움으로 승화시키는 새로운 추상 조각의 세계를 보여주었죠. 1926년 전시에서 이 작품을 본 자코메티는 자기 작품과 비교할 수 없을 만큼 강렬하고 독특하고 완벽한 작품이라며 혀를 내둘렀습니다.

결론적으로 자코메티의 〈바라보는 두상〉에는 20세기 초 파리 미술계에 유행하던 원시주의와 추상 조각의 대가 브랑쿠시의 영향이 담겨 있습니다. 그렇지만, 우리는 이 작품에서 외부의 새로운 경험을 빠르게 흡수하며 성장하는 젊은 조각가 자코메티의 창조적 잠재성을 엿볼 수 있습니다. 당시 이 작품은 유력한 비평가의 호평을 받았습니다. 그와 함께 '초현실주의'를 옹호하던 문학가이자 영화감독이었던 장 콕토의 눈에 들어 초현실주의 미술가들의 작품을 취급하는 피에르 화랑과 계약을 체결하는 성과를 만든 작품이기도 합니다. 살바도르 달리 등 초현실주의 미술가들의 작품을 수집하던 노아이유 자작이 자코메티의 작품을 구입하고, 비평가 카를 아인슈타인이 자코메티를 화상들에게 소개하며 28세 자코메티는 인기 있는 젊은 작가로 떠오르기 시작합니다. 그리고 이 과정에서 1924년 창설되어 1929년경 그 영향력과 위세가 정점에 오른 초현실주의 그룹과 자연스럽게 가까워지게 됩니다. 이는 자코메티의 조각이 초현실주의적으로 한 번 더 변화하게 됨을 의미하죠.

유행의 첨병에 서서

당시 파리에서 가장 전위적이고 핫한 초현실주의 그룹에 가입하기 위해선 그에 걸맞은 초현실주의 역량(?)을 독창적 작품으로 보여줄 수 있어야 했습니다. 1929년 살바도르 달리가 〈음산한 놀이〉와 〈안달루시아의 개〉로 보여준 것처럼 말이죠. (살바도르 달리 편 참조) '무의식으로 예술하자'는 통통 튀는 예술관으로 무장한 초현실주의 예술가들과 교류하며 그들의 생각에 공감하게 된 자코메티. 초현실주의적 냄새를 풀풀 풍기는 〈매달린 공〉을 제작합니다. 아니, 정확히 말하면 자코메티가 만든 게 아닙니다. 그가 한 일은 작품의 모형을 석고로 만든 후, 목수에게 나무로 만들어달라고 주문을 넣은 것이다죠. 미술가가 최종 완성 작품을 제작하는 과정에 손끝 하나도 대지 않은 것입니다. 이는 (미술가의 손 기술을 중시하는 기성 미술의 고정관념을 회의하고 부정하는 다다의 정신을 계승한) 초현실주의자들의 취향에 맞는 예술 창작 방식이었죠.

이 작품이 이야기하는 바(주제)는 무엇일까요? (정말) 정답은 없습니다. 작품을 보는 각자의 상상력에 따라 〈매달린 공〉이 이야기하는 바는 다양할 것입니다. 그렇다면, 당시 초현실주의 예술가들은 어떻게 보았을까요? 얼핏 '바나나'처럼 보이는 형태와 '복숭아'처럼 보이는 형태. 바나나는 바닥에 살짝 맞닿은 채 기우뚱 멈춰 서 있고, 실에 매달린 복숭아는 마치 거미처럼 바나나를 향해 주르륵 내려오는 중인 듯. 이렇게 서로 아슬아슬하게 닿을 듯 말 듯 한 바나나와 복숭아의 모습

"초현실주의자 자코메티."
알베르토 자코메티, 〈매달린 공〉, 1930~1931

이 자아내는 에로틱하면서도 야릇한(?) 긴장감! 무의식으로 예술하는 초현실주의자들의 시각에서 〈매달린 공〉은 무의식의 중요한 부분을 차지하는 성 충동을 참신하게 표현한 작품으로 보였을 것입니다. 초현실주의 그룹의 리더 앙드레 브르통과 1929년 그룹에 가입한 떠오르는 다크호스 살바도르 달리는 이 작품이 초현실주의 예술관을 잘 담아내고 있다는 것에 입을 모으고, 자코메티에게 초현실주의 그룹과 함께할 것을 제안합니다. 이렇게 자코메티는 입체주의자, 원시주의자, 브랑쿠

시주의자를 지나 파리 미술계의 유행을 선도하는 초현실주의 그룹의 일원이 됩니다.

이제 자코메티는 초현실주의자들처럼 사고하고 창작합니다. 자기가 꾼 꿈을 창작의 원천으로 삼고, 뇌리에 떠오른 이미지를 이성의 통제 없이 자유롭게 표현(자유연상법)하며 창작에서 우연의 개입을 중시하고, 이따금 내면에서 꿈틀거리며 올라오는 성 충동을 창작의 영감으로 활용하기 위해 노력하죠. 살바도르 달리의 창작관과 마찬가지로 자기 작품에 표현한 것이 무엇을 의미하는지 고려하지 않은 채 조각을 만듭니다. 이 모든 창작 방식은 초현실주의자들이 공유하고 있던 것이었습니다. 그렇게 자코메티는 〈새장〉, 〈새벽 4시의 궁전〉, 〈던져버려야 할 불쾌한 물체〉, 〈불쾌한 물체〉 등 이채로운 초현실주의 조각을 창작해 그룹원들과 함께 전시합니다. 더불어, 초현실주의 잡지에 글을 기고하며 열정적으로 초현실주의 운동에 참여합니다. 이런 노력 끝에 1932년에는 입체주의의 대가 피카소가 자코메티의 작품을 보기 위해 전시장을 찾고, 비평가로부터 '조각의 새로운 길을 개척했다'는 찬사를 받으며 자코메티는 초현실주의 조각을 대표하는 젊은 미술가로 자리매김합니다. 스위스에서 혈혈단신 파리에 온 지 10년 만에 이룬 쾌거였죠.

20대 초반 파리에 와 파리에 부는 유행을 좇다 30대 초반 파리 미술계 유행의 첨병에 선 자코메티. 그가 이렇게 유럽 미술의 중심지에서 전도유망한 젊은 작가로 성장해가던 그때. 스위스에서 예상치 못했던 비보가 들려옵니다.

출발점으로

1933년 6월 어느 날, 32세 자코메티는 아버지 조반니가 뇌출혈로 세상을 떠났다는 소식을 듣게 됩니다. 스위스 스탐파로 급히 달려가 이미 돌아가신 아버지의 주검을 목격한 어느덧 30대에 접어든 사내. 예술로 파리를 정복하고 싶었던 못다 이룬 꿈을 아들이 대신 이뤄가는 모습을 보며 무척이나 기뻐하던 아버지. 자신이 해줄 수 있는 모든 것을 아낌없이 지원해주던 든든한 아버지. 무엇보다 어릴 적부터 지금껏 예술의 동반자이자 정신적 지주였던 아버지. 그런 아버지의 죽음은 그의 예술적 영혼 일부가 생을 다한 것과 같은 아픔이었고, 슬픔과 함께 고열과 통증에 시달리던 그는 며칠간 침대에 누워 끙끙 앓습니다. 이후 몸을 추스른 자코메티는 아버지의 작품을 모아 회고전을 열고, 상속 문제를 처리하고, 묘비를 설계하며 조금씩 아버지를 보내드립니다. 지금껏 살아오며 단 한 번도 작업을 멈춘 적 없던 자코메티였지만, 이 시기만큼은 한동안 그 어떤 작업도 진행하지 않았습니다. 그의 손에 작업이 없던 것은 참으로 이례적인 일이었습니다. 대신 그는 무언가 생각하고 있었습니다. 파리에서 예술가로 자리 잡기 위해 모든 것을 쏟아부었던 11년. 그 멈춤 없던 작업에 잠시 스스로 휴식을 부여하며 자기 예술의 현주소를 숙고하는 시간을 갖습니다. 그 거짓 하나 없는 진실한 사색의 결과는 이것이었습니다.

"당시 내가 하고 있던 비구상적인 작품들이 일단 완전히 끝났기 때문이

다. 계속하면 같은 종류의 작품을 만들겠지만 모험은 이제 끝났고, 따라서 그것은 더 이상 흥미롭지 않았다."2)

가장 이해할 수 없는 것이 조각이었기에 스물한 살 파리에 와 조각을 파고들기 시작했던 자코메티. 그 이후 11년간 파리의 유행을 이끌던 전위 미술 사조를 두루 흡수하며 입체주의, 원시주의, 초현실주의 담론을 자기만의 비구상적(추상적) 조각으로 재해석하며 예술가로서 자신의 재능을 증명해 보였던 시간. 그 결과, 자코메티는 파리에서 새로운 조각의 가능성을 확장하는 전위적인 추상 조각가로 자리매김하게 되었죠. 그런데 그 도전과 모험의 시간 끝에 그에게 남은 것은 추상 조각에 대한 모든 흥미의 소멸이었던 것입니다. 자코메티는 자신이 할 수 있는 추상 조각을 이미 모두 다 했다고 느꼈습니다. 더 이상 그의 가슴을 펄떡펄떡 뛰게 할 궁금증도, 탐구 과제도, 목표도, 꿈도, 기쁨도, 즐거움도 추상 조각 작업에는 없었습니다. 그는 그것을 완전히 다 한 것이었습니다. 33세의 알베르토 자코메티. 그는 20대 내내 고군분투하며 어렵사리 쌓아온 커리어 전부를 쓰레기통에 버리려 하고 있습니다.

자코메티의 이런 생각과 행보는 예술가로서도, 인간으로서도 매우 이례적인 것입니다. 보통 예술가의 삶과 예술을 살펴보면, 젊은 날 고군분투하며 어렵사리 자기만의 예술 스타일을 창조해 제도권의 인정을 받게 된 예술가들이 그 이후에는 스타일에 큰 변화를 시도하지 않고 이미 인정받은 자기 스타일을 일관되게 유지하는 경향을 보인다는

것을 알 수 있습니다. (더불어, 우리 주변 사람들의 삶을 살펴봐도 비슷한 행동 양식을 보이는 것을 쉽게 발견할 수 있을 것입니다.) 파리에서 11년간 자신의 젊음을 쏟아부어 전위적인 추상 조각가로 인정받기 시작한 시점에서 추상 조각을 더 이상 하지 않겠다는 것, 그리고 그 이유가 더 이상 추상 조각에 흥미가 없기 때문이라는 자코메티의 생각과 행보는 주목할 필요가 있으며, 우리 모두 한번 생각해볼 지점이 아닌가 싶습니다.

어쨌든 추상 조각을 하지 않겠다고 결심한 자코메티. 그렇다면, 구상 조각을 하겠다는 말일 텐데요. 기원전 3000년경 키클라데스인, 그 이후 고대 이집트인과 그리스인, 로마인을 거쳐 완성형에 가까운 구상 조각을 한 이탈리아 르네상스인, 그리고 이를 거쳐 19세기 구상 조각에 새로운 생명을 불어넣은 로댕까지. 아니, 아무리 좁혀도 5,000년간 인류가 만들어온 구상 조각에 비집고 들어갈 '전혀 새로운 구상 조각'이 존재하기나 할까요? 전혀 새롭지 않다면, 다시 말해 그동안 인류가 해왔던 모든 구상 조각과 비교해 전혀 새로운 이야기와 표현, 감각과 느낌, 영감과 통찰을 제시하지 못한다면, 그 어떤 구상 조각도 인정은커녕 시선도 끌지 못할 것이 뻔한데 (당시 모든 조각가가 '전위'라는 명분으로 기피하고 있던) 이 부담스러운 도전이자 모험을 자코메티는 순순히 강행하려 합니다. 대체 무엇을 어떻게 하려고 그러는 걸까요? (제가 다 걱정되는군요.)

"내가 무슨 일을 했건, 무엇을 원했건, 언젠가는 별수 없이 모델 앞에 앉아 성공할 가능성이 없다고 해도 내가 본 것을 복제하려고 애쓰게 될 것임을

알았다. 그렇게 되리라는 것이 약간은 두려웠지만, 불가피하다는 것도 알고 있었다."[2]

'내가 본 것을 복제하기.' 자코메티는 자기 눈에 보이는 그대로를 '단 한 치의 거짓 없이' 그림으로 그리고, 조각으로 만드는 모험을 떠나기로 결심합니다. 그리고 이것이 자코메티 예술 인생의 유일한 목적이자 꿈이 됩니다. 이 꿈은 그에게 있어 새로운 것이 아닙니다. 어릴 적 그는 이 꿈을 꾸었었죠. 14세 때 그는 '미술가는 타인이 아닌 자신이 사물을 보는 대로 표현해야 한다'는 예술적 이상을 꿈꾸었습니다. 그렇기에 그때 아버지 화실 탁자 위에 놓인 배는 그가 그린 그림 속에서 '화가의 시선과 배 사이에 떨어진 거리만큼' 한없이 작아지고 있었죠. 그것이 진실로 그의 두 눈에 보이는 배의 진실한 모습이었으니까요. 그런데 그 이후 정신없이 세월이 흘러 30대 어른이 되고 보니 어릴 적 예술가로서 꿈과 이상은 잊힌 채 어디론가 사라져버린 것이었습니다. 그는 타인들이 보는 입체주의를 따라, 원시주의를 따라, 초현실주의를 따라 조각하고 있었던 것이죠. 근본적으로 말해 자코메티는 타인이 보는 시선을 벗어나 자신이 보는 시선으로 돌아온 것입니다. 어린 시절 그때의 마음으로, 자기 예술의 가장 순수했던 출발점으로. 자코메티는 어린 시절로 다시 돌아와 자신이 진정으로 하고 싶던 예술을 다시 시작합니다.

유행을 벗어나

화가는 제대로 볼 줄 아는 사람이 되어야 하기에 근본적으로 미술 공부란 '제대로 보는 법'을 배우는 것이라는 가르침. 어릴 적 아버지의 이 가르침이 어떤 의미와 의도였는지와 관계없이 자코메티는 아버지의 조언을 마음에 새기고 있었습니다. 무엇보다 그는 보는 법을 제대로 배워야 했습니다. 다시 말해, 자신이 두 눈으로 보는 것을 '이미 알고 있는 지식, 선입견, 고정관념에 따라 맞추거나 왜곡하지 않고' 보이는 그대로, 있는 그대로 순수하게 보는 법을 반복 훈련을 통해 익혀야 했죠. 그동안 그는 인물을 그릴 때 인물을 진실로 보지 않고 '인물에 대해 이미 알고 있는 지식, 선입견, 고정관념'에 따라 쉽게 보고 쉽게 그리거나 조각하고 있었음을 인정하고 반성합니다. 단 0.1%라도 그렇게 쉽게 작업하려 했음에 가슴 깊이 반성합니다. 이제, 그는 진실로 자신이 본 것을 있는 그대로 그림과 조각으로 복제하기로 합니다. 0.01%의 오차와 왜곡 없이 회화와 조각으로 형상화하는 것을 목표로 말이죠. 정말이지 높디높은 예술적 이상입니다. 그 누구도 그렇게 힘든 길을 가라 하지 않았습니다. 그러나, 그는 스스로 설정한 자기만의 이상을 향해 뚜벅뚜벅 걸어가기로 합니다.

'내가 본 것을 복제하기.' 이 미션에 처음 착수할 때, 사실 자코메티는 쉽게 생각했습니다. 모델을 세워두고 일주일 정도 조각하면 충분히 해낼 수 있는 일이라 넘겨짚었죠. 그러나 그것은 오산이었습니다. 일주일 동안 모델을 뚫어지게 보았음에도 그가 보길 원하는 것은 보

이지 않았습니다. 보면 볼수록 모델의 형상은 복잡해져 무엇을 어떻게 조각해야 할지 엄두가 나지 않는 막다른 길에 몰리게 되었죠. 모델의 전신을 조각하는 것은 현재 자기 능력으로는 너무 거대하고 버거운 작업임을 깨달은 자코메티. 결국, 범위를 좁혀 머리만 만들어보기로 합니다. 이렇게 그는 모델의 머리만 관찰하며 '자신이 본 머리를 조각으로 고스란히 복제하는' 작업을 끊임없이 반복하는 굴레에 불가항력적으로 빠져듭니다.

추상으로 초현실주의 조각의 새로운 가능성을 연 만큼 초현실주의 그룹원들의 기대를 한 몸에 받고 있던 자코메티. 그런 자코메티가 부친의 사망 이후 시종일관 뜬금없이 '평범한 머리 조각상'만 만들고 있는 행보에 초현실주의자들은 당황합니다. 모델을 보고 두상을 만드는 일은 고전주의 미술 아카데미에서나 고집하는 구닥다리 예술 아닌가? 초현실주의자 이브 탕기는 자코메티가 미쳤다고 일갈하고, 막스 에른스트는 자코메티가 자신의 뛰어난 점을 스스로 포기하고 있다며 충고합니다. 참다못한 초현실주의 그룹의 리더 앙드레 브르통은 머리가 어떻게 생겼는지는 모든 사람이 알고 있다며 자코메티를 비난하죠. '무의식으로 예술'해야 하는 초현실주의 강령을 따르지 않고 구태의연한 두상 조각에 골몰하고 있는 자코메티는 이제 초현실주의자들의 적이 됩니다. 그렇게 1935년 34세 자코메티는 초현실주의 그룹에서 탈퇴합니다. 그것은 10년간 파리에서 쌓아온 인적 자산과 커리어를 포기하는 것과 같았습니다. 그는 그들의 비난에는 관심 없었습니다. 다른 사람들이 원하는 예술이 아닌, 자신이 원하는 예술이 있기 때문이었습니다.

"나는 단지 보통의 두상을 만들고 싶었을 뿐이다. 그런데도 제대로 되지 않았다. 하지만 늘 실패했기 때문에 나는 언제나 새로운 시도를 하고 싶었다."[2]

자신의 진로를 찾지 못해 방황하다 결국 자코메티의 조수가 된 친동생 디에고. 이때부터 자코메티는 본격적으로 디에고를 모델로 기용하며 두상 만들기를 반복합니다. 현재 그 당시 제작했던 두상 작품은 거의 남아 있지 않습니다. 마음에 들지 않으면 가차 없이 부쉈기 때문이죠. 그렇지만 그것이 마냥 좌절만을 의미하는 것은 아니었습니다. 자코메티는 실패작에서 (진전을 이룰 수 있는) 새로운 가능성을 티끌만큼이라도 발견했고, 이는 새로운 시도를 이어갈 수 있는 희망이자 동력이 되었습니다. 그가 두상을 제작할 때 무엇보다 중요하게 여긴 것은 자신이 인간의 머리에 대해 이미 알고 있는 지식과 선입견을 제거하는 것, 평생 미술을 공부하며 외부로부터 흡수했던 모든 관습화된 제작 기법과 사고방식을 제거하는 것이었습니다. 오직 지금 이 순간 자기 앞에 있는 디에고의 머리를 '아무런 선입견 없이' 보고, 그 순간 발견한 실체를 '아무런 관습화된 기법과 사고방식 없이' 복제해내기 위한 행위에 몰두합니다. 한마디로 정말 자기가 본 것을 고스란히 (조각이나 그림 형태로) 물체로 복제하기 위해 애를 쓴 것입니다. 과거에 자신이 당연시하던 것, 남들이 옳다 가르쳐주었던 것, 남들이 해왔던 관습적 방식. 이 모든 것을 백지화하고 오직 현재 자신이 두 눈으로 순수하게 본 것을 고스란히 (조각과 회화의 형태로) 복제하려는 '불가능해 보

이는' 프로젝트를 이어간 것이죠. 온전히 자신의 시각만을 작품에 담아내려는 정직한 노력입니다. 이 프로젝트의 끝은 무엇이었을까요? 신기하게도 자코메티가 제작한 두상은 점점 작아지며 10cm에 불과한 장난감 같은 조각으로 귀결되고 맙니다.

> "진실한 작품일수록 자신의 스타일을 갖는다. 이상한 것은 스타일이 겉모습과 일치하지 않는다는 점이다. 그럼에도 거리에서 보이는 사람들의 두상과 가장 닮았다고 생각되는 두상은 전혀 현실적이지 않은 두상, 즉 고대 이집트, 고대 중국, 혹은 고대 그리스 조각들의 두상이었다. 내게 최고의 창의력은 최고의 유사성으로 통한다."[2]

약 3년간 머리만 뚫어지게 바라보며 조각한 결론은 장난감처럼 작아진 10cm짜리 두상. 이러다간 이도 저도 안 될 것 같다는 생각이 든 36세 자코메티는 인물 전신상을 만들어보기로 합니다. 전신상인 만큼 두상보다는 크기가 클 테니 회반죽을 이용해 약 50cm 크기로 시작한 전신 조각상. 그런데 이상하게도 작업을 해나갈수록 점점 작아지는 것이 아닌가? 신기한 것은 조각이 점점 작아지는 것을 조각가가 스스로 막을 수 없었다는 것이었습니다. 결국, 그가 만든 전신상은 또다시 10cm 크기로 작아지고 맙니다. 마치 거대한 지지대 위에 이쑤시개(?) 하나 세워둔 것 같은 전신상. 조각가 자신도 영문을 알 수 없는 어처구니없는 결과물에 당황하고. 이 막다른 길에서 벗어나고자 다시 만들어보았지만, 결과는 또다시 이쑤시개 크기의 전신상이 되었고. 수십 번

반복해도 결과는 역시나 마찬가지였습니다.

그렇게 2년간 이쑤시개 크기로 작아지는 전신상만 만들고 부수기를 반복하던 어느 날. 38세 자코메티에게 좋은 기회가 찾아옵니다. 고국 스위스에서 국가적 규모의 전시회가 열린 것이죠. 다행히 이 전시의 건축설계를 맡은 사람은 자코메티의 친동생 브루노. 건축가로 명성을 얻고 있던 브루노는 5년간 별다른 행보 없이 작업실에만 틀어박혀 있는 형의 작품을 전시관 중앙광장에 전시할 것을 추진합니다. 동생의 제안에 응한 자코메티는 전시 관계자들에게 작품을 미리 보여주는 자리에서 (이상하게도) 성냥갑을 꺼냅니다. 그리고 그 안에 들어 있는 5cm 크기의 석고 조각상을 전시하겠다며 소개하죠. 국가적 기념행사를 빛내기 위해 중앙광장에 전시할 작품이 고작 이쑤시개만 한 석고상이라니? 불쾌함을 느낀 전시 관계자들은 손사래를 치며 반대합니다. 거대한 중앙광장에서 이쑤시개만 한 조각상은 적합하지 않다는 것이 이유였죠. (당연히) 자코메티는 이에 지지 않고 전시해야 한다고 주장하고 나섭니다. 팽팽한 설전 끝에 결국 자코메티는 한 발 물러서 (소싯적 많이 제작했던) 청동으로 만든 추상 조각을 전시합니다.

1934년부터 1939년까지 6년 동안 자코메티가 한 것이라곤 조각가 자신도 어찌할 수 없이 이쑤시개 크기로 작아져만 가는 조각상을 보는 것이었습니다. 그의 전신상이 극단적으로 작아질 수밖에 없었던 이유는 무엇이었을까요? 그것은 자신의 두 눈에 인물의 전신이 모두 담길 수 있는 경우는 오직 '모델이 자신과 어느 정도 거리를 두고 멀리 떨어져 있을 때'밖에 없기 때문이었습니다. 모델이 자신과 가까이 있

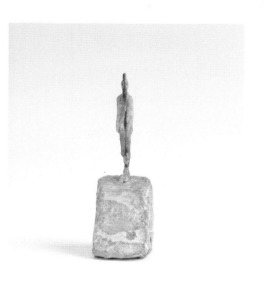

"한없이 작아지는 인물상."

(왼쪽 위부터 시계방향으로)
알베르토 자코메티, 〈인물상Ⅲ〉, 1945년경
알베르토 자코메티, 〈인물상Ⅴ〉, 1945년경
알베르토 자코메티, 〈인물상Ⅵ〉, 1945년경

으면 두 눈에 전신이 담기지 않는 탓에 이때 전신상을 제작한다는 것은 '팔, 다리, 머리 등 신체의 각 부분을 분리해서 관찰한 후 조립하듯 전신상을 만드는' 관습적 제작 방식을 따르는 것 이상이 될 수 없기 때문이었습니다. 그것은 자코메티 관점에서는 '내가 본 것을 복제'하는 것이 아니었습니다. 전신상을 만들기 위해서는 두 눈에 인물의 전신이 (왜곡 없이) 모두 들어와야 하고, 그것은 인물이 어느 정도 거리를 두고 떨어져 있을 때만 가능한 것이었습니다. 그렇게 한눈에 담기는 인물의 전신은 자코메티가 조각한 전신상처럼 작고 불분명한 형태를 띠고 있습니다. 자코메티는 자신이 '실제' 두 눈으로 볼 수 있는 인물의 전신을 고스란히 조각에 복제한 것입니다. 자신의 시각에 참으로 진실하고 정직하고자 애썼던 자코메티 특유의 예술관이 번뜩이는 지점이 아닐 수 없습니다. (그 이전에 어떤 예술가가 이렇게 보았을까요?) 그렇지만, 당시 그 누구도 자코메티의 이런 작업을 이해하거나 알아주지 못했습니다. 이쑤시개로 쓸 법한 크기의 볼품없는 석고 덩어리를 의미 있는 작품으로 볼 사람은 없었던 것이죠.

시대가 보여준 것

30대 시절 내내 자코메티가 하염없이 작아지는 조각상을 만들고 부수기를 수없이 반복하고 있을 때, 유럽에서는 전쟁의 폭풍이 휘몰아치고 있었습니다. 1939년 9월 1일, 나치 독일의 폴란드 침공에 대해 프

랑스와 영국이 선전포고하며 발발한 제2차 세계대전. 당시 프랑스 파리에 머물던 자코메티는 그런 전시 상황과 관계없이 여전히 '내가 본 것을 복제'하겠다는 일념으로 작아지는 조각상 만들기에 여념이 없었죠. 그렇지만 그 역시 전쟁의 여파를 피해 갈 수는 없었습니다. 1940년 5월, 프랑스가 독일 접경 지역에 길게 쳐놓은 방어선(마지노선)을 우회하는 전략을 꾀한 독일은 네덜란드, 벨기에, 룩셈부르크를 침공하며 프랑스 북부를 공략합니다. 그 결과 30만 명의 연합군을 덩케르크에 고립시키며 프랑스를 점령하는 데 성공하죠. 무자비한 독일군의 진격에 공포를 느낀 파리 시민들은 하나둘 피란길에 오르고, 이때 자코메티 역시 미국으로 향하는 배를 타기 위해 프랑스 남부 보르도로 피란합니다.

이 피란길에서 그가 본 것은 전쟁의 참화였습니다. 독일군 비행기는 연일 무고한 사람들을 향해 폭격을 퍼붓고 있었고, 길가에는 이름 모를 누군가의 잘려 나간 팔과 다리, 몸통과 머리가 놓여 있었습니다. 폭격된 버스 안의 아이들이 불에 타고 있던 길에서 들리는 건 비명, 보이는 건 붉은 피, 코를 찌르는 건 시체가 썩어가는 냄새였습니다. 사람들은 길 위에서 허무하게 죽어갔습니다. 자코메티는 그 길 위에서 자신이 죽더라도 전혀 이상하지 않음을 느끼며 몸을 바르르 떨었습니다. 독일군의 발 빠른 점령으로 보르도로 가지 못한 채 10일 만에 파리로 다시 돌아온 자코메티는 운 좋게도 죽음을 면했습니다. 그렇지만, 그는 다시 죽음을 보았습니다. 20세 때 처음 목도했던 네덜란드 노인의 죽음, 그 이후 아버지의 죽음, 1937년 출산하던 친동생 오틸리아의 갑

작스러운 죽음. 원치 않았음에도 숱하게 죽음을 볼 수밖에 없었던 그는 39세에 전쟁이라는 이름으로 수많은 생명이 사물로 허무하게 변하며 사라지는 혼돈의 참극을 두 눈으로 똑똑히 보게 된 것입니다. 마치 운명이 그에게 죽음을 보라는 듯이.

"나는 늘 생명체의 허약함에 대한 막연한 생각이나 느낌을 가지고 있다. 마치 계속해서 서 있으려면 엄청난 에너지가 필요해서 언제라도 무너져 내릴 것처럼. 그리고 바로 그 허약함이 내 조각들과 유사하다."[2]

자코메티가 '본 것'은 그의 마음 깊숙한 곳에 똬리를 틀고 앉아 그와 그가 조각하는 모든 사물에 서서히 스며들기 시작합니다.

전쟁의 참상을 본 이후에도 자코메티의 일상은 변치 않았습니다. 이쑤시개 크기로 작아지다 결국 부스러져 없어지는 조각상을 만들고 부수고 만들고 부수기를 셀 수 없이 반복하는 생활을 지속하죠. 생활비는 어떻게 마련했을까요? 전적으로 어머니에게 의존했습니다. 변변찮은 작품 하나 만들지 않고 30대 시절 내내 캥거루족으로 살아가는 아들을 보다 못한 어머니 아네타는 "네 아버지였으면 절대 그렇게 하지는 않았을 거야!", "그게 얼마나 불쾌하고 곤란하게 만드는 물건인지 너는 모를 거다"[2]라며 아들 자코메티와 그의 작업을 비난하고 말죠. 20대 시절 초현실주의 조각가로 파리에서 인정받으며 기쁨을 주던 아들이 아버지의 사망 이후 약 10년 동안 '점점 작아지다 부서져 없어지고 마는' 조각상만 만들고 앉아 있으니 그럴 법도 합니다.

그렇지만, 자코메티의 신념은 확고했습니다. 그는 자신이 가야 할 길을 가고 있고, 제대로 된 작업을 하며 매일 조금씩 나아지고 있으며 시간이 걸릴 뿐 결국 자신이 원하는 바를 성취할 것을 믿어 의심치 않았죠. 자코메티는 다른 누구도 아닌 자기 눈에만 보이는, 그래서 자기만이 복제할 수 있는 '미지의' 인물상을 10년이라는 시간을 온전히 바쳐 탐색하는 중이었습니다. 그것은 10년 동안 매일매일 티끌만큼 아주 조금씩 자코메티에게 실체를 드러내는 중이었습니다. 이를 위해 그가 할 수 있는 일은 작업을 향해 온전히 자기 몸을 던져 앞으로 나아가는 것뿐이었습니다.

우연히 불현듯

서로 침략하지 않겠다는 불가침조약을 깨고 소련을 침공한 끝에 패배하며 쇠약해진 독일. 1944년 6월 6일, 연합군은 이 틈을 타 프랑스 북부 노르망디 상륙작전을 펼치며 독일이 점령하고 있던 프랑스 영토 진입에 성공합니다. 이는 전세가 연합군 쪽으로 기우는 계기가 되었고, 1945년 나치 독일의 패배로 제2차 세계대전은 막을 내립니다. 이 역사적 순간에 44세 자코메티는 여전히 작고 허름한 작업실에서 점점 작아지다 부서지는 조각상을 만들고 있었습니다. 무려 12년 동안 무의미해 보일 정도로 똑같은 작업을 강박적으로 반복하고 있었죠. 내가 본 것을 복제해내겠다는 일념으로.

이 기나긴 탐구의 과정에서 그에게 불안감을 안겨준 것은 돈이었습니다. 10여 년간 변변찮은 작품 하나 내놓지 않는 작가에게 파리의 화상들은 관심이 없었습니다. 전후 미술 시장이 불경기인 상황에서 유일하게 관심받은 작품은 전쟁 전부터 유명했던 피카소의 작품이나 추상미술 작품이었죠. 자코메티는 그저 젊은 시절 반짝했던 한물간 미술가로 여겨졌습니다. 더 이상 어머니에게도 손을 벌릴 수 없었던 그는 주변 지인들에게 빌린 돈으로 하루하루를 연명하는 빈곤한 생활을 이어갑니다. 온전히 작업에 몰두하며 살다가도, 때때로 죽을 때까지 끼니도 제대로 챙기지 못하고 살면 어쩌나 하며 불안에 사로잡히기도 합니다. 그러나 강한 자기 확신 속에 자신의 모든 것을 던졌던 12년의 담금질은 그를 배신하지 않았습니다.

1946년 45세의 자코메티는 영화관에서 영화를 보던 중 우연히 불현듯 자신의 시각이 완전히 새롭게 개안(開眼)하는 말로 다 표현할 수 없는 기이하고도 신비로운 체험을 하게 됩니다.

"한 영화관에서 내가 보는 것을 표현하고 싶게 만드는 진실한 추진력, 즉 진실의 노출이 발생했다. (중략) 영화가 끝나고 몽파르나스 대로로 나오자 마치 처음 보는 곳 같았다. 놀랍게도 완전히 달라진 낯설어진 현실이었다. 게다가 『천일야화』의 아름다움까지 느껴졌다. 모든 것, 즉 공간, 사물, 색채가 달랐고, 그리고 침묵이었다. (중략) 완전히 새롭고 매혹적이고 변형되고 놀라웠다. 더 많이 보고 싶은 호기심이 들 정도였다. 내가 본 것을 그리거나 조각으로 만들고 싶은 마음이 간절했지만 불가능했다. 그러

나 적어도 시도해 볼 수는 있었다. 이것이 시작이었다."2)

이 일이 있은 뒤부터 자코메티는 자신이 보는 모든 사람과 사물이 살아 있는 동시에 죽은 것으로 보이는 '자코메티만의 시각'을 갖게 됩니다. 12년의 담금질. 결국 그것은 자코메티가 그동안 외부에서 흡수했던 미술에 대한 모든 지식, 기법, 관습 따위를 내면에서 말끔히 청소하는 과정이었습니다. 동시에 타인의 시각이 아닌 자코메티 자신이 세상과 사물을 보는 명료한 시각을 찾는 과정이었습니다. 결국, 그는 세계를 타인이 아닌 자신의 시각으로 볼 수 있는 눈으로 개안하는 일을 12년 만에 이뤄냅니다. 이제, 그가 해내야 할 마지막 과제는 자신의 시각을 타인도 볼 수 있도록 (그러거나 조각하는 행위를 통해) 사물로 복제하는 것입니다. 더 이상 조각이 이쑤시개처럼 작아지는 것을 용납하지 않겠다고 결심한 자코메티. 자기 눈에 보이는 것을 타인도 보고 생각하고 느끼며 공감할 수 있는 크기와 형상으로 복제하는 작업에 돌입합니다.

이렇게 전무후무한 자코메티 스타일의 인물상은 그의 나이 46세가 되던 1947년이 돼서야 그 모습을 드러냅니다. 그가 간절히 원하던 진정한 예술은 이때부터 시작된 것이죠. 그 시작을 알리는 작품은 〈밤〉입니다. 그의 작품은 군더더기 없이 심플합니다. 네모난 받침대 위를 홀로 걷고 있는 인물 하나가 보입니다. 인물인지 형체를 알아볼 수 없을 정도로 작아져만 가던 인물상이 이제는 정반대로 커지기 시작하는군요. 자코메티가 인물의 크기를 키우는 해법은 인물을 길고 가늘게

만드는 것이었습니다. 이것이 46년 동안 삶을 살며 자코메티가 보게 된 인간의 모습입니다.

자코메티의 오랜 친구이자 전쟁 후 실존주의 철학자로 유명 인사가 된 장 폴 사르트르는 자코메티를 "존재와 무 중간 지점에 있는 완벽한 실존주의 예술가"라 평하며 실존주의를 탁월하게 형상화한 것이 자코메티의 작품이라고 치켜세웠는데요.[3] 여러분은 〈밤〉을 보며 어떤 생각이나 느낌이 드나요?

"작품 〈밤〉을 바라보고 있는 자코메티."
알베르토 자코메티, 〈밤〉, 1946~1947(원작은 현재 대부분 파손됨)
Photo Émile Savitry courtesy Sophie Malexis.

잠시라도 방심하면 쇠약해져 허물어질 것 같은 가녀린 인물이 새카만 밤에 길을 찾아 영영 헤매고 있습니다. 잘 살펴보니 인물의 얼굴에는 눈이 없네요. 앞을 볼 수 없는지 두 팔을 탐침봉 삼아 휘저으며 허약하게 받침대 위를 걸어가고 있는 듯하군요. 좀 더 살펴보자니 인물은 길 위를 걷고 있다기보다는 줄 위에서 줄타기하고 있는 듯 위태위태해 보이기도 합니다. 엄연히 작품의 중요한 일부로 포함된 받침대를 볼까요? 받침대가 비어 있군요! 인물상의 발밑에 일정 수준 텅 빈 공간을 만들고 싶었던 자코메티의 의중이 드러나는 부분입니다. 이 허약하고 위태로운 인물을 바라보고 있으면 왜인지 내 모습을 닮은 듯, 네 모습을 닮은 듯, 우리 모습을 닮은 듯한 묘한 기분에 젖어듭니다. 뭔가 사색을 필요로 하는 가늘고 긴 인물상. 자코메티가 세상에 뱉어낸 인물상은 현대 사회를 사는 모든 이의 삶에 내포된 어떤 보편적 이야기를 품고 있습니다.

언제든지 무너져버릴 듯 허약하고 위태로운 인간상. 자코메티의 삶의 체험이 빚은 독특한 인간의 이야기. 변치 않을 또렷한 방향타를 잡은 자코메티는 10여 년간 억눌러왔던 내면의 창조력을 마치 꽃이 만개하듯 피우기 시작합니다. 극도로 정제된 제스처를 취하고 있는 인물상으로 인간 존재의 진실을 은유하는 작품 〈가리키는 남자〉, 〈쓰러지는 남자〉, 〈빗속의 걷는 남자〉, 〈전차〉 등을 보고 있으면 한 편의 연극을 감상하고 있는 것 같습니다. 〈도시광장〉, 〈숲〉 등 여러 인물 군상을 하나의 받침대 위에 조심스레 구성한 작품을 보면 만나고 헤어지고, 모이고 헤어지기를 반복하며 '홀로 되기와 관계 맺기를 반복하는'

인간이 행하는 삶의 뼈대를 불현듯 발견하게 되는군요. '양감을 최소화하는' 길고 가느다란 인물상 작업을 지속하면서도, 자코메티는 그와 반대로 뼈대에 작은 석고 덩어리를 붙이며 '양감을 최대화하는' 작업도 진행합니다. 신체 일부를 마치 클로즈업한 듯 강렬하게 표현한 〈손〉, 〈다리〉, 〈코〉, 〈장대 위의 두상〉 등이 대표적인 예죠. 양감을 최소화한 인물상은 인간의 삶에 담겨 있는 어떤 진실을 은유하는 느낌이 강하게 드는 반면, 양감을 최대화하며 신체 일부를 세밀하게 다룬 작품에서는 인간이라는 물리적 존재의 실체에 대해 더욱 직접적으로 생각해볼 수 있게 해줍니다.

5평 남짓의 허름한 작업실에서 갑자기 봇물 터지듯 쏟아져 나오는 독창적이면서도 매혹적인 조각상에 사람들은 놀라지 않을 수 없었습니다. 또한 반하지 않을 수 없었죠. 그의 작품의 진가를 가장 먼저 알아본 이는 파리가 아닌 미국에 있었습니다. 앙리 마티스의 아들이자 뉴욕에 화랑을 둔 화상 피에르 마티스입니다. 자코메티의 작품들을 보자마자 한눈에 반한 그는 미국 뉴욕에 전시를 추진합니다. 1948년, 1950년 두 차례에 걸쳐 열린 전시의 결과는 대성공! 상업적으로나 비평적으로나 성공을 거두며 순식간에 이름을 알린 자코메티는 1951년 파리에서 열린 전시에서도 성공을 거두며 당대를 대표하는 예술가로 자리매김하게 됩니다. 그의 나이 50세 때 일이었습니다.

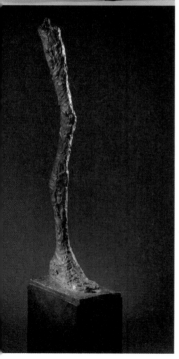

"창조력의 폭발."

(왼쪽 위부터 시계방향으로)
알베르토 자코메티, 〈쓰러지는 남자〉, 1950
알베르토 자코메티, 〈도시광장〉, 1948
알베르토 자코메티, 〈다리〉, 1958

작업실의 자코메티

　베니스 비엔날레 조각 부문 대상, 카네기상 조각 부문 대상 수상. 런던 테이트 갤러리, 뉴욕 현대 미술관에서 동시 대규모 회고전. 자코메티는 생존 작가로서 누릴 수 있는 최고의 영예를 누리며 살아 있는 전설의 반열에 오릅니다. 파리에서 가장 뜨거운 예술가가 된 자코메티를 앙리 카르티에 브레송, 아놀드 뉴먼, 어빙 펜 등 세계적 사진작가들은 카메라에 담고 싶어 했고, 《보그》와 《하퍼스 바자》 등 패션 잡지 기자들은 자코메티의 독특하고 자유롭고 신비로운 일상사를 보도하고 싶어 했죠. 그는 예술가를 넘어 유명 인사가 된 것입니다.

　미술계에서 얻은 최고의 사회적 성취와 명예, 그리고 대중적 명성까지. 그렇지만 자코메티의 일상은 변함없었습니다. 여전히 1927년부터 거주하며 작업했던 이폴리트 맹드롱가 46번지에 있는 5평 남짓의 누추한 작업실에서 자신의 작업과 씨름하는 일상을 보내고 있었죠. 1910년 이름 모를 목수가 폐자재를 그러모아 지은 작고 허름한 집. 전기도, 난방 시설도 갖춰져 있지 않은 폐허나 다름없는 곳에서 동생 디에고와 함께 잠을 청하며 작업한 지도 20여 년이 훌쩍 넘었지만, 자코메티는 왜인지 그곳을 떠나지 않았습니다. 처음에는 작은 구멍같이 느껴져 상황이 나아지면 빨리 떠날 생각이었지만, 신기하게도 머물수록 점점 공간이 거대하게 느껴졌다는 그. 자연스레 큰 부를 얻으며 그동안 고생한 아내 아네트와 동생 디에고에게 집을 마련해줬지만, 정작 본인은 작업실 근처 호텔에서 잠을 청하며 헐 때까지 같은 옷을 입고

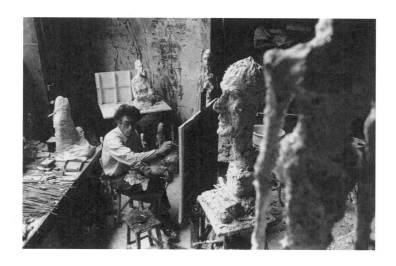

같은 구두를 신을 뿐 5평 작업실을 떠나지 않았습니다. "내일 빈곤해
진다 해도, 아무것도 바뀌지 않을 그런 방식으로 살고 싶다"[2]라고 말
했던 그는 그렇게 살았습니다.

자신을 보는 세상의 시선이 180도 달라진 것과 관계없이 그의 모든
희로애락은 여전히 5평 남짓의 작은 작업실 안에 있었습니다.

"젊음이란 큰 의미가 없는 것입니다. 스탐파에 사는 나의 동년배들은 늙
은이지만 난 젊어요. 그 친구들은 과거를 받아들인 거지요. 그들은 이미
과거가 되어 버린 삶을 삽니다. 그렇지만 나는 미래의 삶을 삽니다. 바로

지금 나는 나만의 작품을 시작할 수 있는 가능성을 보고 있거든요."[1]

젊음은 육체의 노화 여부에 있는 것이 아니라 정신의 노화 여부에 있다고 말하는 자코메티. 63세 나이에도 자기는 젊다고 말하는 그에게는 끝없이 활활 타오르는 꿈과 이상이 있었습니다. 바로 '내가 본 것을 회화와 조각 형태로 복제하겠다'는 꿈과 이상. 온 세상이 그에게 이미 모든 것을 성취했다며 찬사를 아끼지 않았지만, 그에게는 여전히 성취해야 할 예술적 이상이 끝없이 팽창하는 우주만큼 거대하게 펼쳐져 있었습니다. 그것은 그가 제일 좋아하고, 가장 하고 싶은 일이었습니다. 그렇지만 마냥 즐겁기만 한 것은 아니었습니다. '내가 본 것을 복제하기.' 참 단순하고 쉬운 말로 보입니다. 하지만, 자코메티에게는 그렇지 않았습니다.

자코메티에게 '내가 본 것을 복제하기'는 사물을 100% 완전히 이해해(사물의 진정한 모습을 발견해) 한 치의 오차도 없이 100% 베끼는 것을 의미했습니다. 그 역시 그것이 불가능함을 알고 있었었습니다. 흥미로운 점은 그가 불가능함을 알고 있음에도 그것을 포기하지 않고 평생 계속했다는 것입니다. 단 0.1%라도 자신의 이상에 가깝게 다가가기 위해서 말이죠.

아내 아네트, 동생 디에고, 일본인 철학과 조교수 야나이하라, 술집에서 만난 매춘부 카롤린, 방탕한 생활을 하던 사진가 로타르 등을 작은 작업실에 모델로 앉혀놓은 채 그는 아무리 해도 이룰 수 없는 일에 평생을 골몰합니다. 사물을 이해하는 유일한 방법은 모사하는 것이라

"독창적 인물상."
(왼쪽) 알베르토 자코메티, 〈앉아 있는 남자의 흉상(로타르 Ⅲ)〉, 1965
(오른쪽) 알베르토 자코메티, 〈아네트〉, 1962

고 믿었던 그는 모델이 된 인물을 완전히 이해하기 위해 자신이 관찰
하며 발견한 일거수일투족을 베껴 그리거나 조각하는 행위를 끝없이
반복합니다. 그 결과, 말년에는 (길고 가느다란 인물상과 달리) 꽉 찬 양감
을 띠며 인간성이 강렬히 느껴지는 매우 독창적인 인물상이 탄생하게
됩니다.

　작품을 본 사람들은 지금껏 단 한 번도 본 적 없던 구상 인물 조각상
이라며 찬사를 아끼지 않았지만, 자코메티는 자신의 작업을 그저 실
패작으로 여겼습니다. 사물의 진정한 모습을 100% 볼 수 없는 자신이

사물의 모습을 100% 베껴낼 리가 만무하니 실패작이라 여긴 것이죠. 나이가 들수록 자기 능력이 부족하다며 자책하던 그는 작업실에서 모델을 앞에 두고 코를 어떻게 그려야 할지 모르는 자신에게 분통을 터뜨리며 발을 동동 굴렀고, 무엇을 어떻게 그려야 할지 몰라 하며 외마디 비명과 함께 머리를 감싸 쥐고 좌절에 빠져드는 것이 일상이 되었습니다.

그럼에도 불구하고 그는 항상 기대와 희망을 품고 있었습니다. 매일 실패작을 만들고 있지만, 오늘의 실패작에는 어제의 실패작에서는 발견하지 못했던 '새로운 사물의 실체'와 그것을 복제할 수 있는 '새로운 표현'이 (티끌만큼이라도) 조금씩 담겨 있기 때문이었죠. 매일 작업을 마치며 "내일은 더 좋아질 거다. 진짜 시작은 내일부터다"라고 말하던 그는 매일매일 티끌만큼 조금씩 성취하며 작업을 진전시키고 있다고 믿었습니다. 그렇게 기대했고, 그렇게 희망을 품고 있던 낙관주의자였죠. '내가 완벽하게 이해한 사물의 실체를 조각과 회화 형태로 완벽하게 복제'하겠다는 목표가 실현하기 불가능한 꿈임을 알고 있지만, 그럼에도 언젠가는 그 꿈을 이룰 것이라는 희망을 품은 채 작고 허름한 작업실에서 자신과의 씨름을 벌인 자코메티.

"예술은 매우 흥미롭지만, 진실은 훨씬 더 흥미롭다. 작품을 많이 할수록 사물들은 점점 더 다르게 보인다. 즉, 모든 것이 매일 위엄을 얻고, 점점 더 미지의 것이 되며, 점점 더 아름다워진다."[2]

일상을 사는 우리는 짐작하기 어렵지만, 매일 숨 쉬듯 사물의 실체를 발견하기 위해 고군분투했던 자코메티의 두 눈에는 사물이 숨기듯 품고 있던 '미지의 아름다움'이 끊임없이 발견되었나 봅니다. 그러니 새롭게 발견한 미지의 것을 (회화와 조각 형태로) 어떻게 표현해야 할지 몰라 고민과 실패를 거듭할 수밖에 없었을 것입니다.

그렇게 늦은 저녁에 작업을 마친 자코메티는 몽파르나스의 바에 들러 술과 사람들로 새벽을 밝혔습니다. 늦은 새벽, 작업실에 돌아온 그는 또다시 날이 밝을 때까지 작업을 이어갔습니다. 체력이 완전히 소모되어 지칠 때쯤 잠이 들고 해가 중천에 뜬 오후에 일어나 카페에서 간단한 식사 후 또다시 작업실에 틀어박혀 작업에 골몰하는 일상을 매일같이 반복했습니다. 자기가 스스로 설정한 예술의 이상에 평생 온전히 몰두한 그의 일상은 작업실과 작업으로 점철되어 있었습니다. 이런 생활 방식은 건강을 급속히 악화시켜 만성 피로, 만성 기관지염, 식욕부진을 불러왔고, 위암 수술을 받으며 위의 절반을 제거하는 결과를 초래하고 맙니다.

'내가 본 것을 복제'하겠다는 불가능한 이상을 이루고자 끝없는 작업의 굴레에 빠져 있는 자코메티의 모습. 그 모습에서 누구인지도, 언제 올지도 모르는 고도를 하염없이 기다리는 에스트라공과 블라디미르의 모습이 데칼코마니처럼 겹칩니다. 심장이 쇠약해지며 세상을 떠나기 5년 전, 60세 자코메티가 연극 〈고도를 기다리며〉의 무대 장치로 사용될 '나무'를 제작한 연유는 바로 여기에 있는 것 아닐는지. 다시 말해, 자코메티는 이 연극을 보며 자기 역시 고도가 오기를 하염없이

기다리는 에스트라공, 블라디미르와 다를 바 없는 인간임을 깨닫게 된
것이 아니었을까? 그렇다면, '나무'는 자코메티의 작업실에 대한 비유
아니었을까?

알베르토 자코메티 Alberto Giacometti

출생-사망	1901년 10월 10일 ~ 1966년 1월 11일
국적	스위스
사조	분류되지 않음
대표작	〈걸어가는 남자〉, 〈도시광장〉, 〈디에고의 흉상〉, 〈아네트〉

자코메티의 남다른 모델들

평생 인간을 그리고 조각했던 만큼 자코메티의 작업에 꼭 필요했던 것은 모델이었습니다. 특이점은 모델을 고용하지 않고, 자신과 관계 맺은 사람들을 모델로 세웠다는 것입니다. 많은 모델이 있었지만, 그의 작업에 지대한 영향을 미쳤다고 평가되는 모델은 총 다섯 명입니다.

친동생 디에고는 1929년부터 자코메티의 든든한 조수 역할을 자임하며 평생 수만 번 이상 모델을 섭니다. 이를 통해, 자코메티가 독창적인 남성 인물상을 창조하는 데 일조합니다. 남성상의 기초가 된 모델이 디에고라면, 여성상의 기초가 된 모델은 아내 아네트입니다. 보수적인 가정환경을 벗어나 자유로운 삶을 꿈꿨던 아네트는 1943년 제네바에 있는 술집에서 자코메티를 만나 사랑에 빠집니다. 함께 살기 시작한 1947년부터 아네트는 모델을 서며 자코메티가 여성 인물상을 평생 탐구·심화하는 일을 돕죠.

디에고와 아네트가 남성·여성 인물상 탐구에 기초가 되었다면 야나이하라, 카롤린, 로타르는 자코메티가 새로운 영감을 발견해 전혀 새로운 창작의 세계로 내달리는 데 도움을 준 모델입니다. 오사카대학 철학과 조교수로 일하다 파리에 유학을 온 야나이하라는 1955년 우연한 기회에 자코메티를 만나 친분을 쌓다 모델을 서게 됩니다. 야나이하라와 작업하며 새로운 영감을 얻은 자코메티는 그가 일본에 돌아간 후에도 1961년까지 항공편, 체류비 일체를 대며 그를 수시로 파리에 초대해 작업을 이어가는데요. 이를 통해, 자코메티의 조각에 양감이 차오르며 인간성이 느껴지기 시작합니다. 1958년 술집에서 만난 매춘부 카롤린은 자코메티의 연인(?)이 되는데요. 카롤린과의 작업을 통해 자코메티는 살아 있는 인물 표현의 핵심이 되는 것이 시선임을 깨닫게 됩니다. 파탄의 삶을 살던 부랑자 로타르는 1964년 무렵부터 자코메티 최후의 모델이 되어 반신상 3점의 주인공이 됩니다. 이 작품에서는 평생 자코메티가 추구해온 인물 표현의 기초, 양감이 자아내는 인간성, 그리고 시선의 생명감이 종합됩니다.

04

미국 현대미술의 전설

잭슨 폴록

잭슨 폴록, 〈가을 리듬: 30번〉, 1950, 캔버스에 에나멜 페인트

사실은 모두가 인정했던
전설의 망나니?

그림 ⓒ 리노

"이게 그림 그리는 모습이라고?" 보통 우리가 상상하는 그림 그리는 모습은 무엇인가요? 안정적으로 어디에 앉아 붓을 놀리는 모습일 겁니다. 그런데 폴록은 벌떡 서서, 그것도 여기저기 뜀박질하듯 돌아다니며 그림을 그리고 있습니다. 마치 망나니가 칼춤을 추듯 폴록은 붓을 들고 춤을 추는 것 같군요. 그런데 그런 그가 정말 망나니였다니?

"그의 초기작들을 본 사람이라면 테니스 선수나 배관공이 되는 게 낫겠다고 말했을 것이다."[1]

　현대미술의 전설로 불리는 잭슨 폴록의 친형이 그의 초기작을 두고 한 말입니다. 좀 의외죠? 현대미술의 위대한 화가로 추앙받는 폴록이 그냥 배관공이 되는 게 낫다니 말입니다. 드로잉 실력이 부족하다는 말은 그가 한창 그림을 그리던 스물네 살 무렵 동료에게 들은 말입니다. 사실 많이 들었습니다. 드로잉은 회화의 기초가 되는 기술인데 화가로서 그 실력이 부족하다는 것은 치명적입니다. 그럼에도 잭슨 폴록은 20세기 현대미술사에서 절대 빠질 수 없는 화가이자 위대한 전설의 미술가로 불립니다. 어떻게 그럴 수 있는 걸까요?

　더불어, 위대하다 불리는 폴록의 회화 작품을 벗어나 그의 사생활

을 들춰보면 놀랍게도 '망나니', '난봉꾼' 같은 단어가 뇌리를 스칩니다. 저만의 착각일까요? 그를 둘러싼 숱한 주사 에피소드 중 비교적 얌전한 것만 살짝 풀어볼까요? 어느 날 만취 상태의 폴록은 동료 화가 아실 고르키의 집에 찾아갑니다. 조용히 대화를 나누다 별안간 흥분한 폴록은 고르키의 그림을 가리키며 똥 같다고 조롱합니다. 고르키의 호통을 뒤로한 채 폴록은 헐레벌떡 도망쳤다고 합니다. 또, 어느 날에는 친구의 전시회에 가서 작품을 무단으로 찢고 파괴했고, 심지어 그 친구의 집 앞에 찾아가 돌을 던져 창문까지 깨부수는 테러를 가했다고 합니다. (결국 친구한테 때려 맞으며 절교했다고 합니다.) 35세 무렵에는 자신과 특별히 관계없는 갤러리에 만취 상태로 나타나 "여기 걸린 그림을 그린 ××들보다 내가 더 뛰어나다!"고 소리치며 난동을 부렸다고 합니다.

술을 끼고 살며 주변에 민폐를 끼치는 일이 일상이었던 데다 드로잉 실력까지 부족했던 그가 어떻게 위대한 현대미술의 전설이 될 수 있었을까? 이제, 그 실체가 드러납니다.

떠돌이 잭슨

잭슨 폴록. 그의 삶은 시작부터 정처 없었습니다. 1912년 미국 서부 와이오밍주에 있는 작은 시골 마을 코디에서 태어난 지 1년도 채 되지 않아 그의 가족은 더 나은 삶을 찾아 애리조나주 피닉스로 이주합니

다. 그곳에서 별안간 소, 돼지, 닭 등 가축을 키우며 목장을 운영했으나 생활은 나아지지 않던 폴록 가족. 캘리포니아주 치코로 이주해 과일 농장을 운영하고, 제인스빌로 이주해 여관도 운영했지만, 형편은 나아지기는커녕 점점 나빠지기만 했죠. 형편이 어려워질수록 점점 더 술에 기대며 폭음을 일삼던 아버지 르로이 폴록은 무책임하게 가족을 버리고 도망치듯 떠나버리고, 그런 망나니 같은 남편을 잡기 위해 아내 스텔라는 남은 전 재산으로 중고차를 사 남편을 검거(?)하는 데 세월을 보냅니다. 이것이 거친 서부의 삶일까요?

그 이후로도 애리조나주와 캘리포니아주 등지에서 네 차례 이주하는 떠돌이 생활을 하다 보니 어느덧 16세 청소년이 되어버린 잭슨 폴록. 어린 시절 내내 불안정한 가정환경 속에서 이렇다 할 친구 하나 없이 정처 없이 떠돌아다닌 폴록은 사람들과 편안하게 섞이기 어려운 특이한 정서와 성격의 소유자로 성장합니다. 16세 무렵 입학한 매뉴얼 미술 고등학교에서 선생님을 조롱하며 퇴학당한 이력만 보아도 그가 얼마나 통제 불가능한 성격을 지녔는지 쉽게 짐작할 수 있죠. 비록 퇴학당했지만 학교에서 접한 '미술'이라는 것은 폴록에게 큰 자극이 되어주었습니다.

그렇게 시간이 흘러 폴록이 18세가 되던 1930년, 18년 동안 끊임없이 이어지던 떠돌이 생활도 종지부를 찍습니다. 폴록이 뉴욕으로 이주했기 때문이죠. 당시 그는 몰랐습니다. 뉴욕이 상상할 수 없는 거대한 운명을 안겨줄 도시가 될 거라는 사실을.

스펀지 잭슨

평생 서부의 광대한 평원을 정처 없이 떠돌다 장차 미국의 강력한 경제 중심지로 떠오를 뉴욕에 도착한 잭슨 폴록. 가장 먼저 한 일은 아트 스튜던트 리그에 입학하는 것이었습니다. 지금에야 세계적 예술가를 배출하는 명문 미술대학으로 불리지만 당시에는 매달 12달러만 내면 듣고 싶은 강의를 들을 수 있었습니다. 매우 싸게 좋은 교육을 받을 수 있는 축복과 함께 폴록의 구미에 딱 맞아떨어졌던 것은 학풍이었습니다. 듣기 싫어도 들어야 하는 필수 과목이 없는 것에 더해, 출석도 부르지 않고 성적도 평가하지 않는 자유로운 학교였던 것이죠. 어디에 매여 있거나 하기 싫은 것은 절대 할 수 없는 성격을 가진 폴록에게 더없이 좋은 곳이었죠.

그렇지만, 이 학교에서 공부한 지 얼마 안 되어 폴록은 크게 좌절합니다. 자신의 드로잉 실력이 동급생보다 형편없음을 알게 되었기 때문이죠. 매우 늦은 나이에 미술을 접했고 특별한 교육도 받은 적이 없었기에 그럴 만도 하지만 주변 학생들과의 현격한 실력 차이와 그들의 비웃음에 폴록은 주눅이 들며 깊은 좌절감에 빠져듭니다. 도대체 어느 정도였길래? 당시 그가 그린 〈무제(자화상)〉를 엿보면 짐작할 수 있습니다.

'이것이 정말 화가 자신을 그린 첫 번째 자화상일까?'라는 의문이 들 정도로 폴록은 자기 자신을 보기 싫을 정도로 혐오스럽고 어둡게 그리고 있습니다. 얼굴 전체에 도드라지는 물감의 거친 질감은 마치

"불안, 우울, 공포, 두려움이란 바로 나다!"
잭슨 폴록, 〈무제(자화상)〉, 1930~1933

자기 얼굴을 공격하며 상처 내는 듯한 뉘앙스를 풍깁니다. 이 그림을 완성할 무렵 폴록은 자신의 부족한 실력에 좌절하며 조각으로 전향을 꾀하기도 했습니다. 가족과 지인에게 자신은 미켈란젤로처럼 조각을 할 것이고 회화보다 조각을 선호한다고 말하며 조각가의 조수로 일하기도 했지만, 그것도 잠시일 뿐 결국 얼마 못 가 다시 그림을 그리죠.

〈무제(자화상)〉에서 우리는 당시 회화를 포기하려고 했던 폴록의 회화적 기본기가 얼마나 부족했는지를 엿볼 수 있습니다. 그럼에도 무딘

붓질로 거칠게 그린 화가의 얼굴에서 불안, 우울, 공포, 두려움의 정서가 강하게 뿜어져 나오고 있다는 사실을 거부할 수 없기도 합니다. 기술력은 부족하지만 자기 내면의 독특한 정서를 자기만의 방식으로 표현할 수 있는 잠재성을 스무 살 폴록은 보여주고 있는 것입니다.

이런 폴록만의 독특한 잠재성을 일찍이 알아본 이가 있었으니 바로 미국 지방주의 회화를 대표하는 화가 토마스 하트 벤턴입니다. 1920년대부터 그는 유럽의 추상미술을 거부하고, 자신의 조국인 미국을 주제로 한 회화를 시작하는데요. 그중에서도 자신이 나고 자란 중서부 지방의 풍토와 사람들의 생활상을 핵심 주제로 선정해 마치 역사화 같은 역동적이고 웅장한 그림을 그립니다. 이렇게 미국의 특정 지방의 풍토와 사람들을 사실적으로 그리는 지방주의는 1930년대까지 미국 미술계에서 주요한 흐름이었습니다. (토마스 하트 벤턴을 포함해 그랜드 우드, 존 스튜어트 커리를 두고 미국 지방주의 3대 화가라 부릅니다.)

당시 아트 스튜던트 리그에서 교수로 있던 토마스 하트 벤턴은 같은 서부 출신에 길들여지지 않는 야생마 같은 거친 성격의 제자 폴록을 아꼈습니다. 그만큼 폴록 역시 스승 벤턴을 따르며 그의 예술관에 큰 영향을 받는데요. 그 증거가 되는 작품이 〈서부로 가다〉입니다. 오밤중에 말을 타고 미국 서부로 향하는 카우보이의 모습에서 스승에게 이어받은 지방주의의 주제의식이 엿보입니다. 또, 풍경과 인물 등 대상을 어떻게 그렸나요? 마치 질척한 액체가 흐르는 듯 유동적이면서 역동적으로 표현하고 있는데요. 이 역시 스승 벤턴의 당시 작품에서 도드라지는 특징입니다. 여기서 중요한 점은 폴록이 미술을 배우며 외

"외부의 것을 흡수하기 시작하는 폴록."

(위) 토마스 하트 벤턴, 〈농가〉, 1934
(아래) 잭슨 폴록, 〈서부로 가다〉, 1934~1938

부의 것을 흡수하기 시작했다는 것입니다. 당시 대형 벽화를 즐겨 그리던 벤턴은 벽화에 대해 이런 말을 했습니다. "벽화는 나에게 일종의 한바탕 감정의 표출이다. 큰 공간을 생각하는 것만으로도 심리적으로 고양되어 에너지가 한껏 치솟는다. 어떤 거칠 것 없는 해방감이 갑자기 찾아온다. 어떤 것도 개의치 않게 된다. 일단 벽 앞에 서면 나는 더할 나위 없는 감각적 쾌락에 가득 찬 채로 그림을 그린다."[1] 벽화에 대한 이런 생각은 스펀지 같은 흡수력을 가진 폴록에게 어떤 영향을 미치게 될까요?

그런데 정작 벤턴이 폴록에게 정말 가르치고 싶었던 것은 예술이 아닌 다른 것이었습니다. 폴록은 타고난 예술가이기 때문에 가르칠 것이 없다고 말하던 벤턴. 그가 폴록에게 가르친 것은 괴팍하게도 '술'이었습니다. 어떻게 하루에 술 다섯 병을 마실 수 있는지 가르쳐주겠다며 벤턴은 허구한 날 폴록과 함께 술이 떡이 될 때까지 마셨습니다. 스펀지처럼 흡수력이 뛰어났던 폴록은 스승의 흡수하지 않아도 되는 면모까지 흡수하고 만 것이죠. 이렇게 음주에 (잘못) 입문한 폴록은 허구한 날 계단과 길바닥에 드러누운 채 발견되더니 머지않아 심각한 알코올 중독에 빠지게 됩니다. 이것이 폴록이 전설의 망나니가 되는 시발점이었습니다. (친형 샌디의 증언에 따르면) 쉽게 불안해하고 우울해하며 감정과 충동을 조절하지 못하는 신경증까지 앓기 시작하던 26세의 폴록. 정신병원에서 수차례 알코올 중독 및 정신 치료를 받았지만, 그는 술에서 손을 떼지 못했습니다.

제가 현대미술사에 기록되는 '위대한' 예술가를 '망나니'라고 표현

하는 것이 너무 심하다고 생각하는 분이 있을지 모르겠습니다. 그런데 그의 삶에서 숱하게 벌어지는 에피소드들을 살펴보면 아마 고개가 끄덕여질 겁니다. (정말 쓸지 말지 고민을 많이 했지만 잭슨 폴록의 진짜 면모를 허례허식 없이 전하기 위해) 한 가지 에피소드를 풀어보자면, 폴록은 자신을 아껴준 스승 벤턴의 아내 리타와 불륜을 저지릅니다. 한술 더 떠 25세 폴록은 술에 찌든 상태로 리타를 찾아가 청혼까지 하지만 리타는 거절하죠. 그녀의 거절에 화를 주체할 수 없었던 폴록은 벤턴을 찾아가 "빌어먹을 놈, 내가 너보다 더 유명해지고 말 것이다"[2]라고 말했다고 합니다. 역사에 기록되는 '위대한 인물'에 대한 우리의 고정관념이 깨지는 순간입니다. 어떤 한 사람이 역사에 기록될 위대한 업적을 이룬 것과 인간성은 별개의 문제인 것이죠. (앞으로도 하나씩 차근차근 풀어보겠습니다.)

벽화 시대

당시 폴록은 벽화에 관심이 많았습니다. 자신의 스승 벤턴이 미국을 대표하는 벽화가였다는 것도 영향을 미쳤지만, 그보다 1930년대 미국은 미술관, 학교, 정부 기관, 기업 등이 보유한 건축물 내벽에 기념비적인 초대형 벽화를 그리는 것이 유행처럼 번지던 시기였습니다. 그런데 알고 보면 이 유행은 1920년대 부흥했던 멕시코 벽화 운동에서 영감을 얻은 것입니다. 1910년 멕시코 민중의 주도로 일어난 멕시

코 혁명이 성공하며 새롭게 출범한 신정부는 (스페인의 식민 지배 이전부터 엄연히 존재했던) 멕시코의 유구한 역사와 민중의 힘으로 이룩할 찬란한 미래를 담은 초대형 벽화를 멕시코시티 곳곳에 그리는 프로젝트를 계획하는데요. 이 벽화 운동에 참여하며 멕시코의 국민 화가 반열에 오른 3대 화가가 있습니다. 바로 다비드 알파로 시케이로스, 호세 클레멘테 오로츠코, 그리고 프리다 칼로에게 뼈아픈 고통을 안긴 애증의 남편 디에고 리베라입니다. (디에고 리베라와 프리다 칼로의 이야기는 《방구석 미술관》 참조) 이 세 명의 화가가 멕시코시티 곳곳에 남긴 초대형 벽화는 그야말로 입이 떡 벌어질 정도로 웅장하고 기념비적이었던 만큼 대중에게 미치는 전파력과 영향력이 엄청났습니다. 이를 지켜본 미국에서도 1930년대 초대형 벽화를 화가에게 의뢰하고 제작하는 바람이 불었던 것입니다.

미술관, 학교, 정부 기관, 기업 등 미국의 벽화 의뢰자들은 벤턴 같은 미국 화가에게 벽화를 의뢰하기도 했지만, 벽화 운동의 원조라고 할 수 있는 멕시코 화가를 초청해 벽화를 의뢰하기도 했는데요. 디에고 리베라가 1930년부터 샌프란시스코 주식거래소, 캘리포니아 미술학교, 디트로이트 미술학교, 록펠러센터 등에서 벽화 작업을 한 것은 이러한 이유 때문이었습니다. 리베라처럼 미국의 기관으로부터 공식 초청을 받아 편안하게 간 것은 아니지만, 미국으로 향한 또 한 명의 멕시코 벽화가가 있는데요. 바로 다비드 알파로 시케이로스입니다. 시케이로스는 멕시코 3대 벽화 운동 화가 중에서도 가장 급진적으로 마르크스의 사상을 신봉하며 과격하게 활동했던 사회주의자였습니다. 반

정부적으로 보일 정도로 격렬하게 활동하며 멕시코 정부의 눈엣가시가 된 시케이로스는 끝내 멕시코에서 추방당하며 미국으로 흘러들어오게 됩니다. 이렇게 미국에서 미술 작업을 이어가던 시케이로스는 마침 조수가 필요했고, 그 소식을 들은 폴록은 무보수임에도 불구하고 바로 조수를 자처합니다. 그리고 이것은 폴록의 예술 인생에서 매우 중요한 선택이었습니다.

정치 이념 측면에서도 매우 급진적인 방향을 추구했던 시케이로스는 예술에서도 매우 급진적인 방향을 추구했습니다. 자신의 정치 이념을 예술 이념에도 고스란히 이입시킨 그는 '이젤 회화'를 부르주아를 위한 것으로 여기며 거부했고, 전통적으로 이젤 회화의 주재료로 사용

"정치 이념이 낳은 회화적 혁신."
다비드 알파로 시케이로스, 〈집단 자살〉, 1936

되어온 유화물감 역시 사용을 피했습니다. 대신 래커 스프레이나 공업용 페인트를 활용해 회화 작업을 했죠. (1970년대 미국에서 키스 해링, 바스키아 등이 거리의 벽에 몰래 그라피티를 그리며 사용한 래커 스프레이를 시케이로스는 40년이나 앞서 사용하고 있었군요. 그럼에도 시케이로스의 선구적이면서도 전위적인 작업 방식이 기억되지 않는 이유는 무엇일까요?) 또 이젤 회화의 전통적인 제작 도구 중 하나인 붓 역시 사용을 피하다 보니 작업 시 캔버스를 이젤에 세우지 않고 바닥에 깔아둔 채 페인트를 흘리는 방식을 취하기도 합니다. 더 나아가 매우 급진적으로 그림을 어떻게 그릴지 구상조차 하지 않고 페인트를 캔버스에 부어버리기도 하죠. 어디서도 들도 보도 못한 방식으로 작업하는 시케이로스의 모습을 직접 본 폴록은 큰 충격과 자극을 받고, 1936년 시케이로스처럼 캔버스를 바닥에 놓고 물감을 흘리는 방식을 처음으로 실험하게 됩니다. 물론, 이 실험은 오래가지 못했지만요.

용광로 뉴욕

폴록이 뉴욕에서 (술독에 빠진 채) 자유롭게 미술을 공부하고 있을 때, 지구 반대편 유럽에서는 또다시 전쟁의 어두운 그림자가 드리우고 있었습니다. 나치 독일의 히틀러는 1800년대 중반부터 1930년대까지 유럽에서 제작된 모더니즘 미술을 모조리 퇴폐 미술로 규정하며 금지했고, 미술 작품을 범죄인처럼 취급하며 색출될 시 파괴하는 빈도를

점차 높여갔습니다. 결국, 1939년 나치 독일이 폴란드를 침공하며 제 2차 세계대전은 시작됩니다. 이 시기를 전후로 유럽에서 활동하던 모더니즘 미술가들이 신변을 보호하며 예술을 지속하고자 미국 뉴욕으로 속속 건너가게 되는데요. (입체주의의 대부 피카소는 유럽에 남기를 고집했지만) 당시 유럽 모더니즘 미술의 최첨단에 서 있던 신조형주의 추상 미술의 창시자 피트 몬드리안은 물론 살바도르 달리를 포함한 초현실주의 미술가 대부분이 뉴욕으로 건너갔다는 것은 의미심장합니다. 이 것은 유럽 모더니즘 미술의 DNA가 순식간에 미국으로 넘어가게 되었음을 의미하기 때문이죠. 지금껏 유럽이 주도해오던 모더니즘 미술에 대해 아무런 유산을 갖고 있지 않아 유럽을 추종할 수밖에 없던 미국은 순식간에 새로운 미술을 창조하기 위해 뜨겁게 끓어오르는 용광로(Melting pot)로 변신합니다.

이런 상황에서 27세 폴록은 뉴욕의 한 전시에서 피카소가 최근에 제작한 기념비적 대작 〈게르니카〉를 목격합니다. 1937년 독일 전투기가 스페인의 도시 게르니카를 폭격하며 무고한 시민들의 생명을 앗아간 것에 분개해 제작한 작품. 전쟁의 잔혹하고 비극적인 면모를 피카소특유의 기하학적 표현으로 날카롭고 명쾌하게 담아낸 입체주의 회화 앞에서 폴록은 충격받습니다. 이렇게 입체주의 추상회화가 가진 풍부한 에너지와 독특한 미에 압도된 폴록은 스승 벤턴의 구상적이고 사실적인 묘사로 가득한 지방주의 회화에서 벗어나기로 합니다. 추상 화가 폴록이 되는 순간입니다. (이렇게 피카소가 조형적으로 후대 미술가에게 끼친 영향은 지대했습니다. 피카소가 현대미술의 거장으로 불리는 이유입니다.)

다양한 문화적 배경을 가진 사람들이 새로운 창조를 위해 모여 뜨겁게 끓어오르던 도시 뉴욕. 그곳에서 폴록이 만난 건 피카소의 회화만이 아니었습니다. 1940년, 28세 폴록은 그의 잠재성을 예술로 승화시킬 귀인을 만나게 됩니다. 그 귀인은 바로 우크라이나 키이우 출신의 화가 존 그레이엄. 1917년 러시아 혁명 이후 귀족 계급이라는 이유로 투옥되는 등 핍박받던 그레이엄은 1920년 미국으로의 이민을 결정합니다. 이후 아트 스튜던트 리그에서 미술에 입문하며 화가, 평론가, 큐레이터로 활동하던 그는 당시 '무의식으로 예술하기'를 추구한 초현실주의자였습니다. (초현실주의에 대한 자세한 이야기는 살바도르 달리 편 참조) 유럽 모더니즘 미술에 대한 해박한 지식과 안목을 갖추고 있던 그는 당시 뉴욕 젊은 예술가들에게 중요한 멘토였는데요. (아직 무명이지만 장차 뉴욕 미술계에 주요 화가로 떠오를) 윌렘 드 쿠닝과 아실 고르키도 그를 따르던 멘티였고, 폴록 역시 그의 충실한 멘티가 됩니다.

전쟁을 피해 프랑스에서 미국으로 건너온 살바도르 달리가 뉴욕에서 괴상야릇한 초현실주의의 매력을 한창 퍼뜨리고 있을 무렵, 폴록은 그레이엄으로부터 초현실주의 미학을 전수받습니다. 당시에도 폴록은 여전히 회화적 기본기가 부족한 무명 화가였지만, 그레이엄은 마치 야생에서 도시로 기어든 짐승처럼 동물적인 본능에 충실한 폴록 특유의 기질을 높게 평가하며 '정말 미쳤지만 뛰어난 예술가'라고 좋아했죠. 이렇게 그레이엄으로부터 무조건적인 지지를 받은 폴록은 (초현실주의자들이 숭배했던) 프로이트와 융의 이론을 배우며 무의식에서 창작의 영감을 끄집어내는 원리를 이해하게 됩니다. 그리고 (초현실주의자들

이 즐겨 사용했던 창작 기법으로서) 이성의 개입 없이 그저 떠오르는 대로 막힘없이 표현하는 '자동기술법'에 매력을 느끼죠. 이런 초현실주의자들의 사고 및 창작 방식은 웬일인지 폴록에게 찰떡같이 맞아떨어졌습니다. 비록 기본기는 부족했지만, 폴록은 정체를 알 수 없는 괴상한 이미지를 무한대에 가깝게 떠올리고 그것을 그림으로 그려내는 재주를 가지고 있었죠. 그레이엄은 폴록의 이런 괴이한 이미지가 그의 내면 깊숙한 곳에 잠재된 무의식으로부터 나온 것이라 보았고, 그런 이미지를 수도꼭지 틀면 수돗물이 콸콸 쏟아지듯 자유롭게 쏟아낼 수 있는 폴록을 천재라 부르며 혀를 내둘렀습니다.

18세에 뉴욕에 온 후 10년 동안 스펀지처럼 외부를 흡수하며 내공을 쌓아가던 폴록에게 마지막으로 결정적 영감을 준 것은 1941년 뉴욕 현대 미술관에서 열린 〈미국의 인디언 예술(Indian Art of the United States)〉 전시였습니다. 미국이라는 나라가 세워지기 아주 오래전부터 그곳에서 터를 잡고 살아온 원주민의 미술을 총망라하는 전시였죠. 이 전시에서 전시기획자는 미국 원주민의 미술이 미국 문화의 원천이라고 주장했는데요. 그레이엄과 함께 수차례 이 전시를 찾으며 큰 관심을 보이던 폴록의 시선을 강렬하게 사로잡은 것이 있었으니. 그것은 바로 '모래 그림'이었습니다.

인디언 화가가 바닥에 깔린 모래판 안으로 들어가 사방팔방으로 돌아다니며 상징성이 강한 모래 그림을 그리는 모습을 본 폴록은 신선한 충격을 받습니다. 그레이엄의 멘토링에 따라 서구적으로 문명화되기 이전의 미가 담겨 있는 아프리카 미술과 미국 인디언 미술 등에 깊

"모래 그림을 그리고 있는 나바호 인디언."
© Mullarky Photo

은 관심을 가지던 폴록은 샤먼이 초자연적 존재와 교류하며 주술 행위를 하는 샤머니즘에도 관심을 기울이게 됩니다.

전 세계의 다양한 사람, 정신, 문화가 유입되고 뒤섞이며 창조의 온도를 조금씩 높이고 있는 용광로 뉴욕. 그곳에서 오직 예술가로서 뭔가를 창조하고 싶다는 의지 하나로 스펀지가 되어 이것저것을 동물적 본능으로 흡수하던 잭슨 폴록. 그가 뱉어내는 것은 괴상하지만 어디서도 본 적 없던 야성적 냄새를 지독할 정도로 강하게 풍기고 있었습니다.

'거친 다이아몬드 광석'[2] 같은 화가. 그레이엄은 당시 폴록을 두고 이렇게 비유했는데요. 1942~1943년에 제작한 〈남성과 여성〉을 보면

잭슨 폴록, 〈남성과 여성〉, 1942~1943

그 말이 어떤 의미인지 짐작이 갑니다. 1930년 뉴욕에 온 후 약 12년
간 보고 배우며 흡수한 것들이 폴록의 내면에서 자기만의 숙성을 거
쳐 아직 세공되지 않은 거친 상태로 표현되고 있습니다. 화가의 내면
에서 불쑥 튀어나온 괴상한 이미지, 그리고 이성의 개입 없이 즉흥적
·육감적·자동적으로 튀어나온 색채, 문양, 선 등에서 '무의식으로 예
술하기'를 추구하는 초현실주의의 냄새가 납니다. 형상이 알아볼 수
없게 분열된 모습에서 피카소의 입체주의 영향이 엿보이고, 아프리카

와 인디언 미술 작품에서 볼 법한 형상이 곳곳에서 발견되죠. 시케이로스 회화가 품고 있는 난폭성 역시 폴록 특유의 난폭성이 되어 화면 전체를 지배하고 있습니다. 초대형 벽화에 많은 영향을 받아온 만큼 2m에 육박하는 거대한 작품 크기는 결국 작은 캔버스가 아닌 거대한 벽에 그림을 그리고 싶은 화가의 잠재 욕구를 드러냅니다.

그런데 〈남성과 여성〉에서 폴록이 그동안 받은 영향이 어떻게 반영되어 있는지를 (미술사학자나 평론가가 된 것처럼) 파악하는 것보다 중요한 것이 있습니다. 바로 잭슨 폴록이라는 화가가 특유의 동물적 본능으로 내뱉듯 표출한 정서와 에너지를 그림을 보며 느껴보는 것입니다. 그의 그림은 말로는 설명하기 어려운 자기 내면의 무언가를 거리낌 없이 표출하는 장이기 때문이죠. 평소 (술을 마시지 않을 때) 말수가 적던 그는 말보다 물감과 붓으로 자기 내면을 표현했습니다. 물론, 그의 그림에서 들리는 이야기는 밝거나 유쾌하지 않습니다. 어찌 보면 지저분하고 거북하고 혐오스럽고 괴상한 느낌이 보는 이를 괴롭히듯 자극하죠. 마치 요르고스 란티모스 감독의 영화를 볼 때 느껴지는 감정의 일부가 폴록의 작품에서 느껴집니다. (〈송곳니〉, 〈가여운 것들〉 등의 영화를 제작한 란티모스 감독은 영화에서 관객을 불편하게 만드는 특유의 연출을 선보이죠.)

더 나아가 〈남성과 여성〉을 보다 보면 흥미로운 점이 발견됩니다. 그림 좌측 상단을 잘 살펴보면, 화가의 격렬하고 즉흥적인 붓놀림 중에 물감을 '칠한 것'이 아닌 '뿌리고 흘린 것'이 보이는데요. 이런 표현법은 앞으로 그를 어디로 데려갈까요? 또, 작품 제목에서도 알 수 있

듯이 작품의 소재로 '여성'이 새롭게 등장했습니다. 정신질환과 알코올 중독에 시달리던 궁핍한 화가의 그림에 여성의 등장이라. 장차 그의 인생에 지대한 영향을 미치게 될 여인을 만난 것과 연관이 있는 것은 아닐는지?

폴록의 사생팬

태어나 지금껏 폴록은 단 한 번도 경제적으로 평안한 적이 없었습니다. 뉴욕에 온 지 10년이 넘었음에도 형편은 변함이 없었죠. 〈남성과 여성〉을 그릴 무렵에는 물감을 살 돈조차 없어 상점에서 물감을 훔치기도 했습니다. (그 모습을 상점 주인이 보았지만, 그냥 눈감아주었다고 합니다.) 그는 여전히 불투명하고 불안한 미래를 끌어안은 채 알코올 중독과 노이로제에 시달리는 무명의 화가였습니다.

"나는 잭슨에게 푹 빠져버렸고, 육체적으로 정신적으로 그를 사랑했다. 대단히 사랑했다. 그를 알고부터 그의 말은 내게 중요한 의미를 지니게 되었으며, 나의 그림들은 하찮았고 오직 그가 중요했다."[2]

그런 그에게 홀딱 빠진 여인이 나타납니다. 때는 1941년 11월. 한 여인이 폴록의 작업실을 찾아가고 있었습니다. 그녀의 이름은 리 크래스너. 폴록보다 네 살 연상이던 그녀는 우크라이나 출신 유대인 부모

가 미국으로 이민을 오며 뉴욕에서 태어났습니다. 어릴 적부터 미술을 좋아했던 크래스너는 착실히 미술을 배우며 당시 뉴욕 미술계에서 두각을 나타내기 시작했는데요. 그런 만큼 존 그레이엄이 기획한 〈미국과 프랑스 회화〉 전시에 참여 작가로 이름을 올립니다. 피카소, 브라크 등 유럽의 모더니즘 회화 대가들의 작품과 함께 전시되는 만큼 (그레이엄의 선정을 거쳐) 당시 미국에서 가장 눈에 띄는 작품을 선보이는 작가들이 이름을 올릴 수 있던 전시. 이 전시에 참여하게 된 미국 작가들이 누구인지 궁금해 명단을 살펴보던 크래스너는 한 번도 들어보지 못한 이름을 발견합니다. 그 이름은 바로 잭슨 폴록.

'대체 잭슨 폴록이 누구길래 그레이엄의 선택을 받았을까?' 궁금했던 크래스너는 직접 폴록의 작업실을 찾아갑니다. 폴록과 크래스너. 이 첫 만남의 순간부터 둘의 인생은 완전히 변하게 됩니다. "반했다는 말 정도로는 한참 부족했다. 보자마자 충격에 넋이 나갔으니. 그림들을 본 순간 바닥이 푹 꺼져버리는 것 같은 느낌이 들었다."[1] 누추한 작업실에 놓여 있는 폴록의 그림을 본 순간 강렬한 충격과 함께 (폴록의 그림에) 완전히 반해버린 크래스너. 폴록과 예술에 관한 대화를 나눈 크래스너는 폴록에게 홀딱 빠지고, 결국 둘은 연인이 되기에 이릅니다.

그날부로 자신의 작업을 중단하다시피 한 크래스너는 폴록의 성공을 위해 모든 것을 다하는 조력자로 변신합니다. 크래스너가 폴록에게 쏟아부은 셀 수 없이 많은 도움 중 빛나는 것은 그녀의 황금 인맥을 폴록과 이어준 것이었습니다. (만취했을 때만 빼고) 과묵하고 사람들과 어울리기를 즐기지 않던 폴록에게 부족한 것은 인맥이었습니다. 반면,

좋은 성격에 사람들과 어울리길 좋아한 크래스너는 이미 뉴욕 미술계의 마당발이었죠. 자신의 스승 한스 호프만을 소개하고, 허버트 매터를 소개하기도 하는데요. 나중에 매터는 뉴욕 현대 미술관 회화·조각 부문 책임자인 제임스 존슨 스위니를 폴록과 연결해줍니다. (스위니는 나중에 폴록에게 지대한 도움을 줄 '어떤 인물'에게 폴록을 추천하는 역할을 합니다.)

이 정도 도움만으로도 크래스너의 공은 큰 것이었으나 사실 더 지대한 것이 있었으니. 1942년 크래스너는 장차 '뉴욕 미술계를 이론적으로 지배했다' 평할 수 있을 정도로 엄청난 영향력을 끼칠 인물을 폴록에게 소개해주는데요. 그는 바로 미술 비평가 클레멘트 그린버그였습니다. 당시 세관에서 일하며 가끔 미술 비평을 하던 흔한 비평가 중한 명이었지만, 몇 년의 시간이 흘러 시대가 크게 변하며 그린버그는 폴록과 더불어 미술계에서 지워지지 않을 역사를 쓰게 됩니다. 그것은 무엇이었을까요?

구리 왕의 딸

"잭슨은 상대하기 어려운 성격을 가지고 있었다. 그는 술을 너무 마셨고 사람을 기분 나쁘게 대했으며 악마 같은 데가 있었다."[2]

구리 왕의 딸은 폴록을 두고 이렇게 말했습니다. 그녀는 세계 곳곳

의 구리 광산을 사들여 재벌이 된 탓에 '구리 왕'이라는 별명을 가졌던 벤저민 구겐하임의 딸이었죠. 그녀의 이름은 페기 구겐하임. 구겐하임은 당시 소설 한 편을 쓸 수 있을 정도로 화려한 연애사로도 유명했지만, 결국 전설의 미술 컬렉터로 역사에 남게 된 인물이죠.

1912년 4월 14일 영국에서 미국 뉴욕으로 향하던 타이태닉호가 침몰하던 날. 그 배에 타고 있던 아버지 벤저민 구겐하임이 46세 나이로 갑작스레 세상을 떠나며 250만 달러를 상속받게 된 구겐하임은 1920년 미국에서 프랑스 파리로 가 유럽에서 살다시피 했습니다. 모더니즘 미술의 꽃을 피우고 있던 파리에서 그녀는 자연스레 자유로운 전위 정신을 가진 젊은 예술가들(대표적으로 추상 조각가 콘스탄틴 브랑쿠시, 초현실주의자 만 레이와 막스 에른스트 등)과 친구가 되는데요. 그들 중 그녀가 가장 신뢰했던 미술가 친구가 있었으니. 바로 마르셀 뒤샹이었습니다. 명석한 두뇌로 유럽 전위 미술의 최전선에서 '다다'의 대표 예술가로 활동하며 당대 최신 미술 경향을 꿰차고 있던 뒤샹에게 구겐하임은 현대미술의 흐름과 수집에 대한 많은 조언을 얻습니다. (현대미술의 창조자 마르셀 뒤샹의 이야기는 《방구석 미술관》 참조) 이렇게 전위적인 유럽 동시대 미술의 매력과 가치에 눈을 뜬 그녀는 상속받은 재산으로 현대미술품 수집에 본격적으로 나서기 시작합니다. 구겐하임의 꿈은 가문의 이름을 건 미술관을 여는 것! 이때부터 1년에 옷 한 벌만 사고, 신발 한 켤레가 낡을 때까지 신으며 피카소부터 몬드리안을 거쳐 초현실주의까지 미술품 수집에 열을 올립니다.

작품 수집과 함께 런던에서 갤러리를 운영하며 전시를 열던 그녀

역시 제2차 세계대전의 혼돈을 피해 갈 수는 없었습니다. 전쟁을 피해 1941년 유럽을 떠나 미국 뉴욕으로 돌아온 그녀는 1942년 맨해튼 웨스트 57번가에 '금세기 예술(Art of this century)' 갤러리를 엽니다. 갤러리 이름에서도 알 수 있듯 '과거가 아닌 금세기(20세기)에 가장 실험적이고 전위적인 현대미술을 소개하겠다'는 포부를 가진 갤러리. 하루하루 생계를 위해 푼돈이라도 벌어야 했던 30세 폴록은 이 갤러리에서 관람객 수를 세고, 엘리베이터 운전을 보조하는 등 일용직 노동자로 일하고 있었습니다. 고용주와 일용직 노동자의 관계였던 둘. 이 둘의 관계는 어떻게 발전하게 되었을까요?

전쟁을 피해 어쩔 수 없이 미국에 돌아와 갤러리를 연 구겐하임은 미국 작가 중에 새롭게 거래할 전속 작가를 물색하기 시작합니다. 이를 위해 35세 미만 미국 화가를 대상으로 작품 모집 공고를 내고, 심사를 통해 전시작을 선정하겠다고 밝힙니다. 이 공고를 본 폴록 역시 작품을 제출하죠. 구겐하임이 처음 폴록의 작품을 보았을 때 반응은 부정적이었습니다. 괴기스러운 이미지에 난잡한 색과 선으로 가득 찬 그림에서 그녀가 느낀 것은 공포스러움이었죠. 그런데 이상하게도 (크래스너의 소개로 폴록을 알게 된) 뉴욕 현대 미술관 회화·조각 부문 책임자인 제임스 존슨 스위니가 구겐하임에게 폴록의 작품은 흥미롭다며 관심을 가지라 슬쩍 추천해줍니다. '이런 괴상한 그림이 흥미롭다고?' 구겐하임은 반신반의했습니다.

작품 심사 당일. 미술계 거물들이 심사위원으로 참여한 가운데 그 중에서도 거물 중 거물이 폴록의 회화에 유독 관심을 기울이기 시작

합니다. 그의 이름은 피트 몬드리안. 그 역시 전쟁을 피해 1940년 유럽에서 미국 뉴욕으로 이주해 온 참이었죠. 신조형주의 원리를 기반으로 기하학적 추상미술을 창조하고 선구한 몬드리안은 동시대 미술에 대한 가장 정확한 안목을 갖고 있었습니다. 그만큼 구겐하임은 그의 조언을 신뢰하지 않을 수 없었죠. 폴록의 작품 앞에서 반신반의하던 구겐하임에게 몬드리안은 미국에 와서 가장 흥미롭게 본 그림이니 이 그림을 그린 작가를 주목하라는 조언을 남기고 떠납니다.

'잭슨 폴록'이라는 화가가 대체 누구인지 궁금해진 구겐하임은 그를 만나기 위해 미팅 약속을 잡습니다. 미팅 당일, 약속 시간에 맞춰 폴록의 작업실에 도착한 그녀는 당황합니다. 그 자리에 폴록이 없었기 때문이죠. 알고 보니 전날 폭음을 해 술에 절어 뻗어 있었고, 그런 그를 크래스너가 간신히 데려와 화가 잔뜩 난 구겐하임 앞에 세워놓습니다. (이런 일은 폴록에게는 예삿일이죠.)

성숙하지 못한 행동으로 폴록에 대한 의구심이 생겼는지 구겐하임은 조금 더 신중을 기합니다. 뒤샹에게 한 번만 폴록의 작품을 직접 보고 의견을 달라고 부탁하죠. 그렇게 폴록의 작업실을 찾아 작품을 확인한 현대미술의 창조자 뒤샹은 '나쁘지 않다'는 의견을 남기고 사라집니다. 이렇게 해서 폴록은 마크 로스코, 클리포드 스틸, 아돌프 고틀리브 등과 함께 구겐하임의 갤러리에서 작품을 전시하게 됨과 동시에 정기적으로 단독 개인전을 열 수 있는 전속 작가로 계약을 체결합니다. 변변찮은 전시 기회 하나 얻지 못하던 무명의 화가 폴록의 인생에 처음으로 거대한 기회가 찾아온 것입니다.

진격의 작업

생애 처음으로 뉴욕 맨해튼 한복판에 있는 갤러리에서 단독 개인전 기회를 잡은 폴록! 아무리 술에 절어 살았어도, 그 중요성을 모르지 않았습니다. (초현실주의에 영향을 받아) 자신의 '무의식' 속에서 꿈틀대며 튀어나오는 추상적 이미지를 '이성의 개입이나 검열 없이' 즉각적으로 화폭에 표현하기 위해 노력하죠. 그런 폴록이 전시 전까지 성공적으로 작업을 마칠 수 있게 곁에서 도운 일등 공신은 크래스너였습니다. 먹을 걱정 없게 음식을 준비하는 것부터 전시 관련 준비를 도맡아 했고, 무엇보다 술 동무들이 폴록과 만나지 못하게 하는 등 폴록이 술을 마시지 않게 하기 위한 모든 노력을 다하죠. 이런 노력 속에서 〈암이리〉,

"제목은 랜덤."

잭슨 폴록, 〈파시패〉, 1943

〈파시패〉, 〈상처 입은 동물〉, 〈비밀의 수호자들〉 등의 작품이 탄생합니다. 얼핏 선사시대 동굴벽화를 보는 듯한 이 작품들로부터 폴록이 회화 창작의 영감을 어디에서 끌어오길 선호했는지 짐작할 수 있습니다.

〈파시패〉의 경우 원래 폴록이 지은 작품 제목은 '모비딕'이었습니다. 그런데 모비딕은 진부한 제목이니 그리스 신화에 등장하는 인물의 이름인 '파시패'로 하는 게 어떻겠냐는 스위니의 조언으로 바뀌게 되었습니다. 작가 스스로 정한 제목이 아닌 주변 사람이 바꾼 제목이라니 좀 의아합니다. 우리네 속담 중 '귀에 걸면 귀걸이 코에 걸면 코걸이'라는 명문이 떠오르는 건 어쩔 수 없네요. 더불어, 뉴욕 현대 미술관에서 폴록의 작품 중 처음으로 소장한 〈암이리〉에도 좀 이상한 에피소드가 있습니다. 〈암이리〉는 로마 건국 신화에서 로물루스와 레무스가 암이리의 젖을 먹으며 성장했다는 이야기가 떠오르는 제목인데요. 암이리를 그린 이유를 묻는 말에 폴록은 그저 "암이리가 그려지게 된 것은 내가 그렇게 그렸기 때문이다"[2]라는 황당한 대답을 했다고 합니다.

무엇보다 이 당시 작업한 작품 중 가장 눈에 띄는 것은 가로 길이 약 6m, 세로 길이 약 2.4m에 달하는 작품 〈벽화〉입니다. 자기 집 벽에 걸 벽화를 그려달라는 구겐하임의 의뢰로 착수하게 된 이 지리멸렬한 작업은 거대한 창작의 고통을 유발했습니다. 이제껏 벤턴, 시케이로스 등 스승들이 벽화를 그리는 것만 보았었지 단 한 번도 직접 해본 적 없던 폴록. 거대한 캔버스 위에 무얼 그려야 할지 영감을 찾지 못해 고통에 몸부림치며 술을 마시는 것도 하루이틀. 그렇게 무심한 시간은 자

꾸 흐르고 흘러 어느덧 작품을 보내기로 약속한 전날 밤. 시험 전날 벼락치기하는 심정이었을 폴록은 마치 신들린 듯 기이한 환영을 보게 됩니다.

"미국 서부의 온갖 동물들, 소, 말, 영양, 들소들이… 떼를 지어 우르르 몰려갔다. 모든 게 망할 캔버스 위를 돌격하고 있다."[1]

이런 환영 속에서 신들린 몸은 붓을 빌어 물감과 함께 무아지경의 춤을 추었고, 그 결과 〈벽화〉가 탄생합니다. 하룻밤 새 제작했다는 사실을 믿기 어려울 정도로 초록, 노랑, 빨강, 검정, 하양 각양각색의 색선이 만들어내는 거칠고 저돌적인 리듬감이 시각을 강타하며 압도하는 벽화. 폴록 특유의 절대 길들여지지 않는 야성적 에너지가 화면 전체에 넘실거리는 이 작품을 보면 화가 내면에 사정없이 휘몰아치는 심리 상태가 무엇이었을지 굳이 말로 설명하지 않아도 짐작이 갑니다. 그리고 폴록 특유의 내면은 폴록의 거칠 것 없는 붓질 행위를 통해 조형적으로 시각적으로 여지없이 드러나고 있습니다.

정말 폴록은 이 벽화를 작업하며 정신적으로 큰 고통에 시달렸나 봅니다. 작업 이후 알코올 중독 증세가 더욱 심해지더니 결국 정신분열 증세를 보이기 시작하는데요. 어느 날 한스 호프만이 그의 작업실에 방문했다가 이젤을 내던진 채 몸을 부들거리며 새파랗게 질린 폴록을 발견합니다. 호프만이 왜 그러는지 묻자, 폴록은 "이젤과 예술을 증오한다"고 말했다 합니다.

"고통의 산물."

잭슨 폴록, 〈벽화〉, 1943

비록 그림을 탄생시킨 창작자에게 크나큰 고통을 준 작품이지만, 〈벽화〉는 그 고통의 크기만큼 창작자에게 크나큰 무언가를 선물했습니다. 그것은 무엇이었을까요? 〈벽화〉를 과거 작품과 비교하며 잘 살펴보세요. 〈벽화〉에는 더 이상 시각적으로 알아볼 수 있는 자연물이나 사물이 없습니다. 〈파시패〉에서는 정확히 무엇인지 몰라도 '파시패'를 암시하는 대상이 어렴풋이 보였죠. 그렇지만 〈벽화〉에서는 그런 암시

적 이미지나 상징물 따위는 존재하지 않습니다. 대신 어디서 보지 못

한 아주 독특한 추상적 이미지가 폴록에게서 튀어나왔습니다. 다시 말

해, 구상회화를 그리던 폴록이 추상회화를 그리기 시작한 것입니다.

지극히 자신의 감정을 즉흥적으로 표현하는 방식으로 말이죠. 지리멸

렬한 창작의 고통을 안긴 〈벽화〉 작업은 앞으로 폴록이 무언가 새로운

방향으로 나아갈 수 있는 미지의 길을 빼꼼히 열어준 열쇠였던 것입

니다.

　물론, 이 작품에도 좀 유별난 에피소드가 있습니다. 완성된 〈벽화〉를 구겐하임의 집 벽에 설치하던 날. 그 설치를 도와주던 뒤샹은 작품이 벽의 크기보다 크다는 사실을 발견합니다. 이에 작품을 20cm 정도 자르면 어떨지 폴록에게 물었죠. 폴록은 아무런 반대 없이 그냥 자르라고 답합니다. 이후 그 자리에 구겐하임이 없다는 사실에 기분이 상했는지 설치하는 동안 술을 퍼마시다 결국 만취한 폴록. 구겐하임의 기분이 상해 화가 잔뜩 날 때까지 계속 전화를 걸고, 얼른 집에 오라며 그녀를 귀찮게 굽니다. (폴록만큼이나) 만만한 성격이 아니던 구겐하임은 결국 오지 않았고, 그날 오후 폴록은 만취 상태에서 알몸으로 구겐하임의 친구가 여는 파티에 나타납니다. 그 이후 폴록이 파티장 벽난로에 오줌을 쌌다는 소문이 흘러나왔는데요. 그것이 사실인지 아닌지는 그날 파티장에 있던 사람들만 알고 있습니다.

지리멸렬한 작업

　〈벽화〉, 〈파시패〉, 〈비밀의 수호자들〉 등 총 16점의 작품으로 구겐하임의 갤러리에서 연 폴록의 1943년 첫 번째 개인전은 소기의 성과를 얻습니다. 평단의 긍정적인 평가를 받은 가운데 그린버그 역시 "미국 화가들의 작업물 중 이렇게 힘 있는 그림은 본 적 없었다"는 호평을 남기며 폴록의 가치를 더해주죠.

세상이 돕는 이런 긍정적 상황에서 예술가로서 체면을 차리고 작업도 더욱 열심히 할 만했지만, 우리의 폴록은 전혀 그러지 않았습니다. 〈벽화〉 작업으로 창작의 고통을 느낀 것이 치유하기 어려운 큰 상처가 되었는지 알코올 중독과 그로 인한 난폭함은 점점 커져만 갔죠. 만취해 술집의 기물을 부수며 난동을 부리는 건 기본. 사람들과 싸우는 것도 예삿일. 급기야 술집에서 폴록의 출입을 제한하는 지경에 이릅니다. 이렇게 뉴욕 술집에서 블랙리스트에 오른 그는 눈이 오면 취한 채 도로를 나뒹굴며 차량의 통행을 방해하고, 눈 위에 오줌을 흩뿌리며 전 세계에 오줌을 싸겠다고 고성방가했습니다. 우리는 이런 사람이 주변에 있다면 보통 망나니라고 부르지요. 우리가 일반적으로 상상하는 위대한 예술가상과는 꽤 다른 모습입니다.

이렇게 화가의 상태가 지리멸렬하니, 작업 역시 지리멸렬할 수밖에 없었습니다. 1945년 두 번째 전시도, 이듬해 세 번째 전시도 기대 이하의 작품을 선보이며 작품은 팔리지 않았고, 평단으로부터 받은 건 무관심이었습니다. 오직 그린버그만이 '유럽 미술을 계승해 미국적으로 새롭게 창조하고 있다'며 폴록을 일관되게 호평했지만, 세 번째 전시 작품들은 너무 기대 이하였기에 그린버그조차 실망하며 함구했죠.

1945년 가을 어느 교회에서 청소부가 증인으로 선 가운데 폴록과 결혼식을 올린 크래스너는 폴록이 술을 멀리하고 작업에 집중할 수 있도록 뉴욕 맨해튼에서 약 180km 떨어진 시골 마을 스프링스에 작은 나무집을 사 폴록을 데려갑니다. 혼잡한 도시를 벗어나 자연 속에서 평안을 찾길 기대했던 그녀의 바람과 달리 폴록의 무기력과 게으

름은 나날이 깊어져만 갔습니다. 점심 무렵 일어난 폴록은 몇 시간 동안 죽치고 앉아 커피를 마시고 담배를 피우며 시간을 낭비할 뿐 새로운 작업을 시작하는 일은 묘연하기만 했죠. 그런 폴록에게 잔소리를 담당하는 건 크래스너였고, 그에 반항을 담당하는 건 폴록이었습니다.

술만 마셨다 하면 망나니가 되어버리는 기질도 변하지 않았습니다. 어느 날 (얼마 후 폴록의 회화에 멋들어진 의미를 부여해줄) 비평가 해럴드 로젠버그의 차를 탄 폴록은 바닷가로 향하고 있었습니다. 그런데 무슨 내막이 있는지는 모르겠으나 격앙된 폴록은 당장 차를 세우지 않으면 오줌을 싸겠다며 로젠버그를 위협했습니다. 그럼에도 차를 세우지 않자 폴록은 정말 로젠버그의 차에 오줌을 싸는 비매너를 시전했다고 합니다. 정말 믿기 어려운, 놀라운 일화가 아닐 수 없죠.

그러던 어느 날. 보다 못한 그린버그가 스프링스에 있는 폴록의 작업실에 찾아옵니다. 폴록의 최근 작업을 둘러보던 그는 캔버스를 이젤이나 벽에 걸어 작업한 것보다 '바닥에 놓고 작업 중인 것'에 흥미를 느낍니다. 그리고 폴록에게 그런 작업을 수차례 반복해보라고 귀띔하죠. 자신을 비평적으로 지지해줄 뿐만 아니라 당대 미술에 대한 해박한 지식과 안목을 갖고 있던 그린버그의 조언만은 꼭 귀담아들었던 폴록. 캔버스를 바닥에 내려놓고 작업하는 방식에 더욱 몰두하며 이렇게 저렇게 실험하기 시작합니다.

폴록이 캔버스를 바닥에 내려놓고 회화적 실험을 거듭하던 1947년. 구겐하임은 다시 유럽으로 떠날 준비를 하고 있었습니다. 제2차 세계대전 종전과 함께 뉴욕에서 활동하던 유럽 미술가들이 다시

유럽으로 돌아가는 모습을 보며 더 이상 뉴욕에서 미술 사업을 할 필요를 느끼지 못한 것이죠. 당시까지만 해도 미국 미술 시장을 주도한 것은 유럽 미술가들의 작품이었습니다. 미국 작가들의 작품은 미국에서도 관심받지 못했죠. 적자를 면치 못하던 금세기 예술 갤러리의 문을 닫은 구겐하임은 팔리지 않아 처분이 곤란한 폴록의 작품 〈벽화〉를 아이오와 대학교에 시원하게 기증합니다. (대학교에서도 당시 폴록의 작품을 기증받는 것을 그리 반기지 않았다는 후문.) 마지막으로 처치 곤란한 전속 화가 폴록을 베티 파슨스 갤러리에 시원하게 넘긴 구겐하임은 홀가분한 마음으로 이탈리아 베니스로 향합니다. 운하를 낀 저택을 구입한 그녀는 베니스를 유람하며 여생을 보내죠. (현재 이 저택은 페기 구겐하임 미술관으로 운영 중입니다. 그녀가 수집한 현대미술 컬렉션을 둘러볼 수 있습니다.) 그렇게 구겐하임은 한 끗 차이로 미국 미술 역사상 가장 놀라운 변화의 중심에 설 기회를 놓치고 맙니다.

최후의 진화

"아무도 폴록의 그림을 소개하는 위험한 투기를 하지 않으려고 하는데 페기가 그를 나의 무릎에 버렸다."[2] 당시 상황을 생생하게 묘사한 베티 파슨스의 말입니다. 폴록은 미국 미술계에서 여전히 반신반의한 화가였던 것이죠. 그런 화가가 술에 취해 갤러리에 찾아와 깽판을 칠 때면 파슨스는 도망치기 일쑤였다고 합니다. 이런 제어 불가능한

인성에도 폴록은 운이 좋았습니다. 유럽에서 10년간 예술가로 활동하다 화랑 사업을 시작한 파슨스는 정말 미술을 사랑했던 화상이었기 때문이죠. 그만큼 안목도 뛰어났던 그녀는 이미 (향후 색면회화의 대표자로 이름을 날릴) 마크 로스코, 바넷 뉴먼, 클리포드 스틸과 전속 계약을 맺고 있었습니다.

이런 와중에 폴록의 작업은 전혀 새로운 방향으로 무르익고 있었습니다. 캔버스를 바닥에 내려놓고 그림을 그리는 것에 익숙해진 그는 (회화의 전통적인 재료인) 유화물감을 사용하는 것에서 벗어나 에나멜 및 알루미늄 페인트, 모래, 깨진 유리, 각종 이물질 등 자신의 작업 방식에 더 적합한 물성을 가진 재료를 자유롭게 발굴해 사용하기 시작합니다. 또, 물감을 붓에 묻혀 캔버스에 '칠하는' 것이 아니라 막대기, 모종삽, 칼 등에 흥건하게 찍어 캔버스 위에 '뚝뚝 떨어뜨리거나, 팍팍 뿌리거나, 푹푹 튀기는' 방식으로 그리기 시작하죠. 그리고 (미국 원주민이 모래 그림을 그릴 때처럼) 캔버스의 상하좌우를 구분하지 않습니다. 바닥에 놓인 캔버스 주위를 자유롭게 사방팔방 돌아다니며 거침없이 물감을 뚝뚝 떨어뜨리는 '행위'를 하기 시작하죠. 폴록의 전매특허 드립 페인팅(drip painting)의 시작입니다. 드립 페인팅이 무엇인지에 대해서는 폴록이 자기 작업에 대해 직접 설명한 글을 읽어보는 것이 가장 좋습니다.

"바닥에서 나는 더 편해진다. 그림에 더 가까워지며 그림의 일부가 된 것 같은 기분이 든다. 바닥에 캔버스를 내려놓으면 그림 주변을 돌아다니며

사방에서 작업할 수 있고, 문자 그대로 그림 안에 있을 수 있기 때문이다. 이것은 서부의 인디언 모래 화가들의 방식과 유사하다."

"그림을 그릴 때, 나는 내가 무엇을 하고 있는지 알지 못한다. 일종의 '친숙해지는' 시기가 지난 후에야 내가 무엇을 했는지 알게 된다. 변화를 가하는 것, 이미지를 파괴하는 것 등에 대한 두려움은 없다. 그림은 그 자체로 생명력을 갖고 있기 때문이다. 나는 그것을 드러내려 노력한다. 오직 그림과의 접촉을 잃었을 때만 결과가 엉망이 된다. 그런 일만 없다면 온전한 조화와 수월한 주고받음 속에 좋은 그림이 나온다."

– 〈나의 그림〉, 《가능성》, 1947~1948[3]

(서양 회화의 전통적 그리기 방식을 완전히 벗어난) 이런 전위적 '행위'를 하면 할수록 그는 자신이 그림 안에 들어가 '그림의 일부'가 된 것 같은 기분을 느끼고, 어느새 자기 존재를 잊어버리는 무아지경에 빠지게 됩니다. '어떤 형상을 그려야 한다'는 관념이 완전히 사라진 시공간 속에서 무아지경에 빠진 행위자는 그저 몸과 마음이 가는 대로 한바탕 본능적인 행위를 그저 행합니다. 폴록은 이 모든 행위가 자신의 무의식에서부터 나온 것이라 믿었습니다. 그림과 화가의 육감적 교류의 과정 끝에 폴록이 궁극적으로 성취하고 싶었던 것은 그림이 자기 나름의 생명력을 갖고 자기만의 삶을 살아가게 해주는 것이었습니다. 이렇게 서양회화 역사상 존재한 적 없던 매우 독특한 창작 방식으로 제작

"드립 페인팅의 탄생."
잭슨 폴록, 〈다섯 패턴 바닷속에〉, 1947

된 매우 독특한 스타일의 회화가 폴록과 그림의 육감적 대화 속에서 탄생하게 됩니다.

폴록의 회화를 살펴보면 여전히 초현실주의 영향이 지대함을 알 수 있습니다. (무의식을 활용해 예술 창작을 하고 싶었던) 초현실주의자들이 '작은 종이' 위에 이성의 통제 없이 자유롭게 '손을 써서' 그림을 그리는 자동기술법. 그것을 폴록은 '거대한 캔버스'를 바닥에 놓고 손만이 아닌 '몸 전체를 써서' 행하고 있는 것입니다. 그럼에도 초현실주의자들과는 꽤 다른 점이 발견됩니다. 화가가 그림 안으로 들어가 '그림의 일부'가 된다는 느낌을 받고 싶어 한다는 것, 그림이 생명력을 가지고 있다고 느끼며 화가가 그림을 그림으로써 그림이 자기만의 삶을 살아갈 수 있게 해준다고 믿는 것. 폴록이 창작 과정에서 중시하는 이런 생각과 느낌은 폴록이 스스로 일종의 샤먼이 되어 그림과 교신하는 행위를 하고 싶어 한다는 것을 알 수 있는 대목입니다. 이런 점은 초현실주의자들에게 발견되지 않는 폴록의 특징이죠.

베티 파슨스 갤러리에 공개된 폴록의 최신작을 본 사람들을 화들짝 놀랍니다. 이제껏 한 번도 보지 못한 기법으로 제작된 기이한 스타일의 회화 앞에서 평론가 대다수는 고개를 갸우뚱하며 넥타이 디자인으로 좋겠다는 둥, 나도 그렇게 그릴 수 있겠다는 둥, 벽지 같다는 둥 비웃었습니다. 그 와중에 줄곧 폴록에게 지대한 관심을 보이던 그린버그는 (유럽에서 피카소와 브라크의 입체주의로 촉발되어 몬드리안의 기하학적 추상으로 이어진) 추상회화의 새로운 역사를 여는 작가가 (유럽 화가가 아닌) 미국 화가 잭슨 폴록이라며 극찬을 아끼지 않았죠. 그러면서 폴록이

20세기 가장 위대한 미국 화가가 될 거라 공언합니다.

캔버스를 이젤이 아닌 바닥에 내려놓고, 물감을 칠하는 것이 아닌 뚝뚝 떨어뜨리는 폴록의 회화 혁신은 강력한 것이었고, 사람들은 그런 폴록의 회화를 두고 '드립 페인팅'이라 부르기 시작합니다. 그리고 (비록 자기 차에 폴록이 오줌 테러를 가했던 전적이 있음에도) 평론에는 진심이었던 로젠버그는 (비록 폴록의 이름을 직접 언급하지는 않지만) 결국 폴록의 회화에 대한 또 하나의 멋들어진 의미가 될 글을 씁니다.

> "화폭에서 진행되는 것은 그림이 아니라 사건이다. (…) 형태나 색채, 구성, 드로잉 중 하나는 버려도 상관없는 보조물에 불과하다. 중요한 것은 행동에 포함된 계시다. (…) 행동 회화(Act-painting)는 미술가의 실존과 마찬가지로 형이상학적 실체에 속한다. 이 새로운 회화는 예술과 삶 사이의 모든 차이를 소멸시켜버렸다."[4]

이렇게 폴록의 회화는 (완성된 작품에만 관심을 두었던 전통적 관점이 아닌) 화가가 작품을 창작하는 '행위'에 초점을 둔 '액션 페인팅'이라는 또 하나의 멋들어진 의미를 부여받게 되고, 이후 1960년대에 태동한 행위예술(performance)의 선구로 여겨지게 됩니다. 당대 미국에서 가장 유력한 비평가인 그린버그가 가장 위대한 미국 화가라 부르고, 로젠버그가 액션 페인팅의 선구라 부르고, 사람들이 드립 페인팅이라 불러도. 여전히 폴록은 작품 제목을 짓기 위해 동네 이웃들에게 묻고 있었습니다. 일례로 작품 제목 〈다섯 패텀 바닷속에〉는 어느 이웃이 셰익

스피어의 희곡 《템페스트》에 나오는 구절 "다섯 패텀 바닷속에 그대 아버지 잠들어 있네(Full fathom five thy father lies)"에 착안해 제안한 제목이죠. (패텀fathom은 물의 깊이를 재는 측정 단위로 6피트 혹은 1.8미터에 해당.) 또, 작품에 죽은 벌레와 담뱃재가 끼어 있는 것을 발견한 사람이 그 이유가 궁금해 묻자, 폴록은 설명은 안 해주고 버럭 화를 냈다고 합니다.

팍스 아메리카나(Pax Americana)

"충격적으로 혁명적인 순간."[1] 이 말은 추후 폴록과 함께 미국의 추상표현주의를 이끈 화가 바넷 뉴먼이 1940년대 미국을 묘사한 한 문장입니다. 항상 유럽 미술을 추종하기 바빴던 현대미술 불모지 미국에서 추상표현주의라는 새로운 사조가 1940년대 뉴욕에서 탄생했으니 그렇게 말할 법도 합니다만, 사실 그 내막에는 더 충격적으로 혁명적인 변화가 깔려 있었습니다. 그 변화는 무엇이었을까요?

그것은 바로 시대의 대전환 속 미국의 변화였습니다. 제2차 세계대전은 유럽을 쑥대밭으로 만들었습니다. 정치, 경제, 사회적 기반을 잃어버린 유럽은 비틀거리고 있었죠. 반면, 전쟁 중 군수물자를 생산하며 급속도로 경제력을 키움과 동시에 승전국이 된 미국은 1945년 종전 이후 정치, 경제, 군사적으로 막대한 영향력을 행사하는 초강대국으로 급부상합니다. 당시 전 세계 공산품의 절반을 생산하고 있던 미국은 서유럽 16개국에 막대한 경제적 원조, 마셜플랜(Marshall Plan)을

실행하며 경제적으로 유럽을 미국의 영향권 안에 두게 됩니다. 전쟁을 겪으며 미국의 위치가 혁명적으로 변했음을 피부로 느낀 미국 미술계에서는 '피카소의 입체주의를 뛰어넘는 새로운 미술을 미국 미술가가 창조해야 한다'는 주장이 나오기 시작합니다. 1948년 그린버그가 쓴 글을 보면 당시 분위기를 명확히 알 수 있습니다. "서양 미술의 주된 전제들은 마침내 산업 생산과 정치 권력의 중심점을 따라 미국으로 건너왔다."[5] 1940년대 후반 미국은 그 어느 때보다 높아진 자신감을 바탕으로 정치, 경제, 군사뿐 아니라 미술까지 세계의 중심으로 우뚝 설 열망을 품고 있었습니다.

이와 동시에 제2차 세계대전 이후 미국의 반대 진영에서 정치, 경제, 군사적으로 막대한 영향력을 행사하기 시작한 국가 역시 등장했으니, 바로 소련이었습니다. 이렇게 민주주의와 자본주의 진영의 대표국 '미국'과 사회주의와 공산주의 진영의 대표국 '소련'의 눈에 보이지 않는 경쟁이 시작되는데요. 우리는 이 시기를 냉전(Cold War)이라고 부릅니다. 정치, 경제, 군사 등 모든 면에서 상대국보다 우월함을 과시하려 했던 이 시기에 문화 역시 빠질 수 없는 경쟁 요소였습니다. 미술 분야에서 '사실적 묘사를 기반으로 정치적 선전(사회주의적 사실주의)'을 강제하며 그 외 다른 표현의 자유를 억압했던 소련과 달리, 자유로운 붓질이 눈에 띄는 폴록의 추상화는 미국이 전 세계에 '자유'라는 가치를 (고급스럽게) 선전하는 데 매우 효과적인 수단으로 보였습니다.

전쟁 후 헤게모니를 장악한 미국의 '문화예술의 새로운 선도국'이 되려는 열망과 '소련과의 경쟁에서 승리'하려는 열망이 합쳐진

1940년대 후반. 그 중심이 된 뉴욕에서 폴록은 캔버스를 바닥에 깔고 물감을 뿌리고 있었습니다. 이렇게 폴록을 포함해 뉴욕에서 추상화를 그리고 있던 미국 화가들의 작품이 국무부 산하 미국해외공보처(USIA)의 주관으로 해외에 적극적으로 소개되기 시작합니다. (당시 미국 의회에서도 이 활동에 대해 '사상 영역의 범세계적 마셜플랜'이라고 불렀습니다. 폴록의 드립 페인팅과 유사한 스타일이 눈에 띄는 한국화 〈생맥〉을 이응노가 1950년대 한국에서 제작한 것은 우연이 아닙니다.) 이렇게 세상의 기운이 도움을 주는 가운데 폴록의 드립 페인팅은 1948년(제24회)과 1950년(제25회) 베니스 비엔날레에 연속으로 출품됩니다. (24회는 페기 구겐하임 컬렉션 자격으로, 25회는 미국관 작가 자격으로 출품.) 드립 페인팅이 폴록의 작업실에서 나온 지 1년도 채 되지 않아 베니스 비엔날레 입성이라니. 전 세계 미술가들이 부러워할 만한 일입니다.

이런 흐름 속에 뉴욕 현대 미술관은 1948년 습작에 가까운 폴록의 초기 드립 페인팅 〈4번〉을 구입했다가 1년 후에 더 큰 금액을 지급하며 대규모 드립 페인팅 〈1A번〉을 구입해 소장합니다. 이 시기부터 폴록의 캔버스는 벽화 수준으로 커지기 시작합니다. 〈1A번〉이 가로 2.6m, 세로 1.7m에 육박하는 것을 보면 알 수 있죠. 또, 무언가를 연상시키는 제목 대신 작품명에 번호를 매기기 시작하죠. 왜 그랬는지에 대한 이유는 화가가 직접 설명하지 않아 알 수 없지만, 그의 아내 크래스너의 의견을 참고할 만합니다. "숫자는 중립적이다. 그것은 사람들이 회화를 순수하게 있는 그대로 볼 수 있게 해준다."[6] 〈1A번〉에서 폴록은 붓과 막대기 등에 물감을 잔뜩 묻힌 후 바닥에 놓인 캔버스에 물

감을 뚝뚝 떨어뜨리거나 팍팍 뿌리는 방식으로 작업하고 있습니다. 아예 통에 담겨 있는 페인트를 그대로 붓기도 하죠. 그가 페인트를 선호하게 된 이유는 유화물감보다 묽고 점성이 낮아 작업하기 편했기 때문입니다.

알코올 중독의 무명 화가에서 단숨에 뉴욕 미술의 중심에 선 폴록의 대운은 여기서 끝나지 않습니다. 1949년 8월 8일 37세 폴록은 당시 500만 명의 애독자를 가진 세계적 잡지 《라이프》에 대문짝만하게 실리게 됩니다. "잭슨 폴록 : 그는 미국에서 가장 위대한 생존 화가인가?"라는 제목과 함께 말이죠. 작품 도판과 함께 폴록이 캔버스를 바

"점점 커지는 드립 페인팅."
잭슨 폴록, 〈1A번〉, 1948

닥에 놓고 드립 페인팅을 시전 중인 사진이 담긴 잡지가 미국 전역에 퍼져나가며 폴록은 하룻밤 사이 유명 인사가 되어버립니다. 이렇게 뉴욕 미술계를 넘어 대중적 명성까지 얻은 후 폴록의 작품은 평단의 극찬과 함께 날개 돋친 듯 팔려나가기 시작합니다. 1947년 그가 최초로 드립 페인팅 작업을 시작한 지 2년 만에 벌어진 일입니다. 그는 작품을 판 돈으로 중고 스포츠카를 구입해 뉴욕을 누비고 다닙니다. 이 시기가 그의 인생에서 결코 잊을 수 없는 최전성기였고, 이때만큼은 술한 방울도 입에 대지 않았습니다. 그리고 폴록의 대성공을 베니스에서 뒤늦게 전해 들은 구겐하임은 아이오와 대학교에 연락해 〈벽화〉를 다시 돌려주길 요청했지만, 대학은 거절했습니다.

What's wrong?

"난 위대한 예술가야. 내가 잭슨 폴록이고 위대한 예술가야!"[2]

1950년 38세 폴록이 친구에게 한 말입니다. 삽시간에 뉴욕 미술계에서 가장 뜨거운 화가로 떠오른 폴록은 겸손한 마음으로 고개를 숙이지 않았습니다. 그는 자기 자신을 그 누구보다 위대한 화가라 여기고 있었죠. 어느 날 그린버그가 루벤스의 그림을 보여주었는데 그것을 살펴보던 폴록은 "내가 더 잘 그릴 수 있다"고 말하며 무시했다 합니다. 또, 그린버그가 왜 미술관에 가서 거장들의 작품을 보지 않느냐고

묻자 "그들이 저지른 실수를 반복하기 싫어서"라고 말했다 하죠. 어느 때부터인가 폴록은 더 이상 미술 관계자들의 연락을 직접 받기를 거부하며 크래스너를 통해 용건을 전달하라고 요구하기 시작합니다.

커져만 가던 그의 '위대한 예술가' 병은 급기야 전설적인 에피소드를 남기기에 이릅니다. 어느 날 드라이브 중 폴록은 부유한 사업가의 저택에 펼쳐진 1만 평의 광대한 잔디밭을 발견하고 이렇게 외칩니다. "빌어먹을 푸른 캔버스구만! 신이여, 나로 하여금 저 잔디 위에 그림을 그리게 하소서!"[2] 비가 내린 어느 날, 폴록은 스포츠카를 타고 그 잔디밭으로 향합니다. 그리고 잔디 위에서 '드립 페인팅을 하듯' 이리저리 난폭하게 운전하며 잔디를 엉망진창으로 만들어버리죠. 경찰에 붙잡혀 집주인을 대면한 폴록의 입에서 나온 말은 사죄가 아니었습니다. 예술가로서 세계에서 가장 거대한 그림을 그렸다는 당당한 주장이었죠.

그러던 어느 날 사진작가 한스 나무스가 폴록의 작업 모습을 사진에 담고 싶다는 제안을 해옵니다. 이미 다양한 매체와 사진 촬영을 했던 경험이 있는 폴록은 대수롭지 않게 여기며 응하는데. 여기서 일이 벌어집니다. 작업실에 도착한 나무스는 마침 〈가을 리듬: 30번〉을 작업 중인 폴록의 모습을 사진에 담는 기회를 누립니다. 오랫동안 촬영하며 무려 500장이 넘는 사진을 찍었음에도 결과물이 마음에 들지 않았던 나무스는 야외에 나가 영상 촬영을 하는 게 더 좋겠다는 아이디어를 떠올리고, 폴록은 흔쾌히 응합니다. 야외에서 폴록이 그림 그리는 모습을 다양한 방식으로 지시하며 촬영하던 나무스는 기발한 아이

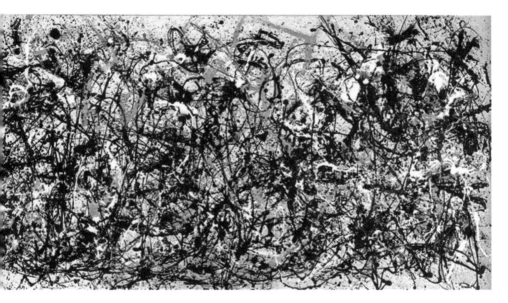

"무엇이 문제였을까?"
잭슨 폴록, 〈가을 리듬: 30번〉, 1950

디어를 떠올리는데요. 바로 구덩이를 파 그 안에 나무스가 들어가고, 구덩이 위에 유리판을 올려 폴록이 그 유리판 위에서 드립 페인팅을 하는 모습을 촬영하는 것이었습니다.

"유리 위에서 그린 첫 번째 그림과는 접점을 잃게 되었고 그래서 다른 것을 그리기 시작했다."[1] 별일 아닐 것 같았던 유리판 위의 연출된 작업. 그것은 가뜩이나 예민한 폴록의 신경을 건드리고 말았습니다. 폴록이 유리판을 바라보며 그림을 그리고 있을 때 구덩이 속 나무스는 카메라 렌즈를 통해 폴록의 일거수일투족을 촬영하고 있었고, 폴록역시 그 모습을 보고 있는 부자연스러운 상황. 나무스는 촬영을 위해 폴록에게 이래저래 지시를 내리며 화가가 작업을 자연스럽게 이어가기 어렵게 했고, 화가인 폴록은 그림과 접점을 잃고 혼돈에 빠져들었습니다. (이 영상물은 현재 〈잭슨 폴록 51〉이라는 제목으로 남아 있습니다.) 당시 촬영 중 폴록과 나무스 사이에 추가로 또 어떤 일이 있었는지는 정확히 알 수 없습니다. 그곳에 있던 폴록과 나무스만이 알고 있을 뿐입니다.

해 질 녘이 되어서야 촬영을 마친 폴록과 나무스는 폴록의 집에서 저녁 식사를 하기로 합니다. 이때 2년 만에 처음으로 위스키를 입에 댄 폴록은 멈출 줄 모르고 계속 술을 마셔대기 시작했고, 사람들이 말렸지만 소용없었습니다. 어느새 거나하게 취한 폴록은 나무스에게 "너는 사기꾼"이라고 쏘아붙이며 화내기 시작했고, 이에 나무스 역시 폴록에게 "당신이 사기꾼"이라고 응수합니다. 그렇게 서로 사기꾼 논쟁을 이어가던 끝에 화를 참지 못한 폴록은 결국 식탁을 들어 엎어버

리고 맙니다. 대체 무엇이 문제였을까요?

　나무스와의 사기꾼 논쟁으로 정신이 쇠약해진 상태에서 열린 1950년 11월 폴록의 신작 개인전. 〈1번: 라벤더 안개〉, 〈가을 리듬: 30번〉, 〈하나: 31번〉, 〈32번〉 등 폴록의 한껏 무르익은 초대형 드립 페인팅 작품들이 웅장하게 전시됩니다. 화가의 유명세에 걸맞게 많은 인파가 몰렸죠. 하지만 그뿐이었습니다. 구경하는 이는 많았으나 정작 작품을 사는 이는 없었습니다. 문제 원인은 터무니없게 높은 작품 가격. 폴록이 유명한 화가인 건 알겠지만, 그렇게까지 높은 금액을 지불할 컬렉터는 없었던 것이죠. 〈1번: 라벤더 안개〉만이 대폭 할인된 가격에 판매될 뿐이었습니다.

　워낙 사이즈가 대형인 데다 고가의 작품인 만큼 팔리지 않을 수도 있는 일인데 (1년 전 전시에서 대량 판매한 전력이 있어서인지) 폴록은 충격과 혼란에 빠집니다. 그리고 그린버그에게 전화를 걸어 소리를 지르며 이렇게 말합니다. "당신이 나에 대하여 여태까지 쓴 것들이 나에게는 빌어먹을 이익이 되지 않았다. 난 어리석게도 당신의 말을 그대로 믿었다."[2] 자의든 타의든 어쨌든 시작하게 된 드립 페인팅이 (폴록의 마음속에서) 막다른 길에 다다른 것입니다. 갑자기 당도한 예술적 낭떠러지 앞에 선 그에게 엄습한 건, 바닥이 어딘지 알 수 없는 깊디깊은 두려움.

걷잡을 수 없는

"정말 사상 최악의 상태야. 우울증과 술 문제로 말이야. 뉴욕은 무자비해."[1]

술을 마시면 난폭한 짐승처럼 과격해졌지만, 그것은 결국 여리디여린 내면의 상처를 피하기 위한 자기방어 아니었을까? 심약한 폴록은 다시 알코올 중독과 우울증에 빠져듭니다. 매주 월요일 뉴욕에서 알코올 중독 치료를 받은 후 다시 술집을 찾아 폭음을 멈추지 못하던 폴록. 그는 (지인의 증언에 따르면) 술 마시기 전에는 귀여운 곰 인형이었다가 술을 마시기만 하면 야생 곰이 되어 소리를 지르고, 사람들과 치고받고 싸우고, 문과 탁자를 부수는 난봉꾼이 돼버립니다. 만취 상태로 집에 돌아와서는 담배를 입에 문 채 소파에서 잠든 탓에 소파에 불이 붙어 집을 홀라당 태울 뻔하기도 했다 합니다. (정말 크래스너는 어떻게 이런 위인과 같이 살았을까 싶습니다.) 당시 우울증과 신경쇠약 역시 극심한 상태였던 만큼, 폴록은 개로 변한 전기 청소기가 자신을 공격해 배에 구멍을 내는 꿈, 형들이 높은 곳에서 밀어 떨어뜨리려는 꿈을 꾸었다고 합니다.

이런 혼란한 정신 상태에서 제대로 된 작업이 가능할 리 만무했습니다. 폴록은 갑자기 1947년부터 해왔던 완전추상 형식을 버리고 과거로 회귀해 형상이 드러나는 구상적 흑백 회화를 그리기 시작합니다. 작품 〈14번〉에는 당시 걷잡을 수 없는 혼돈에 휩싸여 있던 폴록의 어

두컴컴한 내면이 적나라하게 드러납니다. 자신이 지금껏 해왔던 작업 중 어디에서부터 새로운 길을 찾아야 할지 알 수 없어 혼란스러운 화가의 마음이 느껴집니다. 화가로서 나아갈 방향을 잃은 것이죠. 여러분은 어떤 생각과 느낌이 드나요? 오로지 번호만 매겨진 제목의 작품에서 나올 수 있는 의미는 여러분의 생각과 느낌뿐입니다.

자신의 전매특허 드립 페인팅을 포기하고 과거의 흑백 회화로 돌아간 폴록의 작품을 보며 사람들은 실망을 감추지 못합니다. 일 보 전진이 아닌 이 보 후퇴라니. 오랫동안 그를 지지했던 그린버그 역시 이제는 더 이상 편을 들어줄 수 없는 상황이었죠. 깊은 좌절감에 사로잡힌 폴록은 작업을 이어가는 것에 심리적으로 큰 어려움을 느끼고, 결

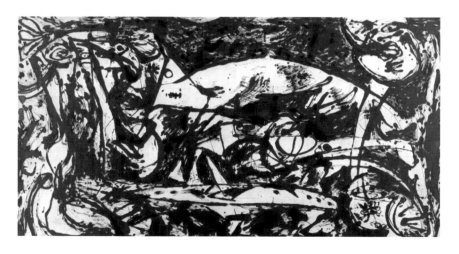

"혼란스럽다!"
잭슨 폴록, 〈14번〉, 1951

국 거의 작업을 하지 못하는 상태에 처합니다. 전시는 해야 하는데 완성된 작품은 거의 없고, 그나마 완성되었다는 작품의 수준도 엉망이다 보니 매달 생활비를 보내줘야 했던 베티 파슨스는 결국 전속 계약을 해지합니다. 이런 최악의 상황에서 술 좀 그만 마시라고 조언한 그린버그에게 폴록은 "넌 바보야"라는 모욕적인 말을 내뱉으며 그린버그를 화나게 만듭니다. 이렇게 폴록은 무명 시절부터 자신을 이론과 비평에서 물심양면 도왔던 친구를 잃습니다.

아내 크래스너의 갖은 영업을 통해 겨우겨우 다른 갤러리와 전시를 이어갈 수 있게 되었지만, 나아갈 방향을 잃은 작품은 여전히 팔리지 않았습니다. 그린버그는 폴록의 전성기가 끝났다는 혹평을 남기며 그의 뒤를 이을 새로운 추상 화가를 찾고 있었죠. 세상의 온갖 스포트라이트를 받으며 뉴욕 미술계 정상에 선 기쁨을 누린 지 얼마 되지 않아 순식간에 곤두박질친 폴록. 극심한 우울증과 함께 자존감을 상실하며 그야말로 바닥으로 떨어지고 맙니다. 아내 크래스너에게 자기 그림을 보여주며 "이게 그림이냐?"[2]고 자조 섞인 물음을 던지던 폴록은 그에 관한 책을 쓰고 싶다고 찾아온 작가 앞에서 울음을 터뜨리며 이렇게 말했다고 합니다. "내가 드로잉할 줄 알았다면 이따위 형편없는 그림들을 그렸겠어요?"[2] 폴록을 무너지게 한 건 바깥세상이 아니라 자기 자신 아니었을지.

이 시기에 남긴 인상적인 작품 〈심연〉입니다. 1951년 이후 구상적인 흑백 회화를 그리던 폴록은 1953년 별안간 흑백의 추상화를 내면에서부터 불쑥 끄집어냅니다. 노란빛 무리가 일렁이는 새하얀 바다

깊은 곳으로 헤엄쳐 파고들던 사내. 깊디깊은 심해저에 들어차 있던 것은 시커멓게 그을린 어둠뿐이었나. 페인트로 온통 검게 칠한 평평한 캔버스 위에 노란색과 하얀색 페인트가 거칠고 즉흥적인 붓질 아래 한없이 일렁이고 있습니다. 결론적으로 흑과 백의 격렬한 대조 속에 우리의 시선을 사로잡는 것은 평평한 캔버스 안으로 모든 밝음을 강렬하게 빨아들이고 있는 시커먼 블랙홀입니다. 말로는 다 표현할

"내면 깊숙한 곳, 시커멓게 들어찬 어둠."
잭슨 폴록, 〈심연〉, 1953

수 없는 화가의 내면을 빼닮은 추상화가 아닐 수 없습니다. (화가가 스스로 고백하듯) 설령 드로잉을 못하는 화가였을지라도, 비물질적인 자기 내면을 추상의 언어로 물질화시켜 시각화할 수 있는 잠재 능력을 지닌 화가가 폴록이었다는 것을 부정하기는 어렵습니다.

승전국이 되며 미술에서 역시 중심이 되고자 했던 미국의 열망, 유럽 미술가를 뛰어넘는 미국 미술가를 배출하고자 했던 뉴욕 미술계의 열기. 나아가 모더니즘 미술의 종착지로 '평면성(flatness)의 원리(원근법으로 가짜 공간을 만드는 환영을 제거한 끝에 물감이 평평한 캔버스에 평평하게 달라붙으며 평평한 회화가 되었다는 것)'를 주장하며 미국이 미술의 주도권을 갖게 되었다고 주장한 그린버그의 열정. 그렇게 뜨겁고 빠르게 돌아가는 세상 속에서 '살짝 건들면 와장창 깨지며 날카로움을 드러내는 얇디얇은 유리 같은 내면을 가진' 화가 폴록이 하고 싶었던 건 그저 물감으로 자기 내면을 표현하고 싶었던 것 아니었을지. 그런 그에게 세상만사는 다루기에 너무 버거운 것 아니었을지.

돌이킬 수 없는

망가지고 있는 것은 폴록의 예술만이 아니었습니다. 그와 크래스너의 부부 관계도 서서히 망가지고 있었죠. 폴록을 예술가로 성공시키길 열망했던 크래스너는 자신의 기대와 달리 알코올 중독과 우울증, 무기력에 시달리며 백수처럼 생활하는 폴록을 더 이상 두고 보기 어려워

합니다. 작업 좀 하라는 크래스너의 잔소리는 갈수록 늘어났고, 그만큼 폴록의 반항과 막말도 늘어났죠. 크래스너가 자신을 엄마처럼 지켜준 소중한 사람이라는 것을 폴록도 속마음으로는 알고 있었지만, 겉으로는 그녀에게 폭언과 괴롭힘을 쏟아붓기 일쑤였습니다.

점점 격화되는 갈등 속에 1955년 47세 크래스너는 폴록을 만난 이후 처음으로 개인전을 엽니다. 예술가로서 거의 포기 상태에 있는 폴록만을 바라보는 것에서 벗어나 다시 예술가로서 자신의 길을 가기위한 재기를 시작한 것이죠. 이 전시는 그린버그의 호평 속에 많은 작품이 판매되며 크래스너에게 희망과 자신감을 안겨주었습니다. 반면, 한 달 뒤 단 2점의 신작이 포함된 폴록의 전시는 평단의 무관심 속에 의미 없게 끝나게 되죠. 폴록에 대한 희망을 잃고 지친 크래스너는 이혼 얘기를 꺼내기 시작합니다.

이 당시 폴록의 정신 상태는 최악으로 치달아 연약하기 그지없었습니다. 당시 폴록이 깊은 공감대를 느껴 세 차례나 관람했던 연극이 있습니다. (자코메티와도 인연이 있는) 사무엘 베케트의 연극 〈고도를 기다리며〉였죠. 이 연극을 보며 폴록은 완전히 정신줄을 놓고 오열했다고 합니다. 연극을 함께 봤던 루스 클리그먼은 당시 폴록의 모습을 이렇게 증언합니다.

"그는 울기 시작했다. 진짜로 엉엉 울었다. 그러다 울음은 흐느낌으로 바뀌었고 이윽고 애끓는 신음 소리로 변했다. 그는 눈을 꼭 감고 있었다. 넋이 나간 그는 우리가 극장에 있다는 사실조차 깨닫지 못했다."[1]

보편적 인간의 삶 속에 숨겨져 있는 불편한 진실을 은유와 풍자로 드러내는 연극을 본 폴록. 아마도 자기 삶 속에 숨겨져 있던 불편한 진실을 깨달으며 하염없는 눈물을 흘린 것이 아니었을까.

비극 속으로

아, 그런데 폴록과 연극을 같이 봤다는 루스 클리그먼은 누구일까요? 그녀는 폴록이 바람피우며 사귀기 시작한 열아홉 살 연하의 화가 지망생이었습니다. 유명한 예술가의 짝이 되어 주목받고 싶었던 그녀는 폴록이 자주 다닌다는 술집을 찾아다니며 폴록을 의도적으로 찾았고, 결국 그를 유혹하는 데 성공합니다. 클리그먼에게 정신이 팔려 물 쓰듯 돈을 쓰며 절제를 못 하던 폴록은 아내 크래스너와 사는 집에 클리그먼도 함께 사는 괴상한 아이디어를 떠올립니다. 이에 화가 난 크래스너. 그러나 적반하장이던 폴록은 오히려 크래스너에게 이해심이 부족하다며 화를 냅니다. 그러고는 크래스너가 보는 앞에서 클리그먼과 전화 통화하고, 집으로 데려와 술을 마시며 데이트를 즐기는 막장극을 연출합니다.

극심한 스트레스에 시달리며 위궤양과 대장염에 고통받던 크래스너는 유럽 여행을 떠나기로 합니다. 관계를 회복하고자 함께 가자고 제안했지만 폴록은 거절했고, 1956년 7월 크래스너는 폴록을 두고 유럽으로 향하고 맙니다. 호시탐탐 아내의 자리를 노리던 클리그먼은 이

때가 기회라고 여기며 폴록과 동거를 시작하지만, 그의 난폭한 성격에 몇 주 버티지 못하고 결국 도망쳐버립니다.

홀로 남겨지고 나서야 아내의 빈 자리가 사무치게 그리워진 폴록. 유럽으로 가 크래스너와 재회할 생각으로 전화를 걸어보지만, 안타깝게도 이미 다른 여행지로 떠나 연락이 닿지 않았고. 커다랗게 들어찬 상실감을 견딜 수 없던 그는 그린버그의 집에 찾아가 항상 손톱을 깎아주던 크래스너가 떠나버렸다며 엉엉 울고 맙니다. 그렇게 잠 못 이루던 어느 날 밤, 친구 집에 찾아간 폴록은 밤하늘을 바라보며 이런 말을 남깁니다.

"인생이 아름답고, 나무들이 아름다우며, 하늘이 아름답다. 왜 나는 고작 죽음에 대해서만 생각하는가?"[2]

그로부터 며칠이 지난 8월 11일. 한 명의 친구와 함께 놀러 온 루스 클리그먼을 맞은 폴록. 그는 술을 마신 채 차를 운전하고 돌아다니는 위험천만한 행동을 벌입니다. 시간이 흐를수록 폴록은 만취 상태에 이르렀고, 차를 과격하게 몰기 시작합니다. 동승자들이 겁에 질려 비명을 지를수록 폴록은 더욱 사납게 달렸고, 결국 나무에 들이받으며 차 밖으로 튕겨 나가고 맙니다. 폴록이 숨을 멈춘 순간이었습니다. 다음 날, 파리에서 소식을 전해 들은 크래스너는 비명과 함께 그의 이름을 부르짖다 하염없이 눈물을 흘리는 수밖에 없었습니다.

폴록이 세상을 떠났어도 그의 작품은 여전히 세상에 남아 있고.

1950년대부터 미국의 현대미술을 세계에 알리는 중심적 역할을 맡은 뉴욕 현대 미술관은 폴록이 떠난 해인 1956년 말에 대대적인 폴록의 회고전을 엽니다. 이후 1958년 로마를 시작으로 폴록의 회고전은 유럽 전역을 순회합니다. 이와 동시에 뉴욕 현대 미술관은 폴록을 포함해 미국에서 탄생한 추상표현주의 작가들에게 초점을 맞춘 〈새로운 미국 회화(The New American Painting)〉 전시를 기획해 유럽 전역을 순회합니다. 1959년 카셀 도큐멘타에 추상표현주의 작품이 전시된 것은 물론입니다. 이렇게 추상표현주의가 알려짐과 함께 잭슨 폴록은 20세기에 절대 잊힐 수 없는 예술가로 각인됩니다. 전설의 망나니가 전설의 예술가로 떠오른 순간입니다.

잭슨 폴록 Jackson Pollock

출생-사망	1912년 1월 28일 ~ 1956년 8월 11일
국적	미국
사조	추상표현주의
대표작	〈1번: 라벤더 안개〉, 〈가을 리듬: 30번〉, 〈하나: 31번〉, 〈32번〉

폴록의 유일한 라이벌, 윌렘 드 쿠닝

"다른 화가들은 전부 개똥 같고 나와 드 쿠닝만 대단하다."[2] 자신이 가장 위대한 화가라 주장했던 폴록. 그럼에도 유일하게 인정했던 단 한 명의 동시대 화가가 있었으니. 바로 윌렘 드 쿠닝(Willem de Kooning). 1904년 네덜란드에서 태어난 그는 젊은 시절 로테르담 아카데미에서 순수 미술과 상업 미술을 배우며 간판을 그리는 상업 미술가로 생계를 이어갑니다. 1926년, 더 많은 일거리를 찾아 미국으로 향한 22세 드 쿠닝은 광고 삽화 등 상업 미술가로 일을 시작합니다. 그렇지만 예술의 꿈을 포기하지 않았던 그는 (추후 추상표현주의 대표자가 될) 뉴욕 미술가들과 관계를 맺으며 화가의 꿈을 키워갑니다. 1936년부터 오직 회화에만 몰두하기 시작한 드 쿠닝은 10여 년의 탐구 끝에 자기만의 독창적인 회화 세계를 내보이기 시작하는데요. 그 대표작은 1950~1953년 제작한 총 6점의 '여인을 주제로 한 그림들' 연작입니다.

"나는 우연에 따르는 절충주의적 화가이다. 어떤 화집을 열어도 내게 영향을 줄만한 그림은 있게 마련이다."[7] 드 쿠닝의 말처럼 그는 자신이 매력을 느끼는 것이라면 어떠한 이론, 유행, 관습에 관계없이 회화에 가져와 절충했습니다. 예를 들어, 〈여인 I〉을 보면 (즉흥적 붓놀림에서 유발되는 우연적 요소를 창작에 적극 반영한 것에서) 초현실주의와 (사물의 형태가 부서지고 쪼개진 조형성에서) 입체주의가 절충된 것이 눈에 띄죠. 물감의 거친 물성을 의도적으로 드러낸 표현에서 (그가 존경했던) 샤임 수틴의 붓질이 엿보이고, 파스텔 톤의 무지갯빛 색채의 대범한 사용에서 (그가 좋아했던) 아이스크림 가게의 28가지 색이 엿보입니다. 더 나아가 구상과 추상마저 도발적으로 절충되어 있죠.

당시 뉴욕의 화가와 평론가들은 시대에 뒤떨어진 인물화를 그렸다며, 추상이 아닌 구상화를 그렸다며 드 쿠닝을 비난했습니다. 그럼에도 드 쿠닝은 자신은 추상에 흥미가 없으며 예술에 특정한 방식이 있는 것이 아니라고 일축하며 자신이 하고 싶은 예술을 평생 추구합니다.

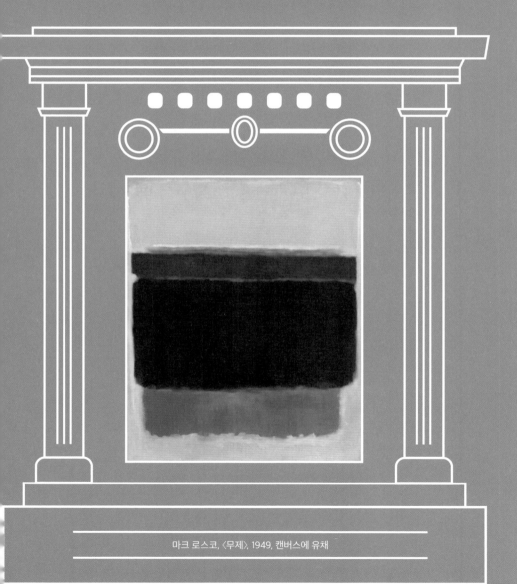

05

색면회화의 선구자

마크 로스코

마크 로스코, 〈무제〉, 1949, 캔버스에 유채

알고 보니
영원한 아웃사이더였다고?

그림 © 리노

붉은빛을 머금은 채 활활 타오르는 거대한 색면회화. 그 앞에 창조자 로스코가 우뚝 서 있습니다. 가슴을 활짝 편 당당한 자세와 강렬한 눈빛에서 느껴지는 자신감이 우리에게까지 전해져오는데요. 그런 그가 사실 영원한 아웃사이더였다니?

　　뉴욕 추상표현주의 그룹의 대표 화가 중 한 명으로 색면회화의 선구자라 불리는 마크 로스코. 그의 회화를 직접 보지 못했을지라도, 우리는 수많은 매체를 통해 그의 추상회화 특유의 스타일을 익히 알고 있습니다. 생전에도 그의 전매특허 양식은 사람들을 끌어당기며 높이 평가받았습니다. 그만큼 생존 당시 쌓아 올린 업적 또한 높고 거대한 것이었죠.

　　제29회 베니스 비엔날레 미국 대표 작가
　　뉴욕 현대 미술관에서 단독 개인전
　　런던 화이트채플 미술관에서 단독 개인전
　　런던 테이트 갤러리에서 로스코 작품을 위한 단독 공간 헌정

유수의 미술관에서 단독 개인전을 넘어 아예 한 명의 화가를 위한 영구 전시 공간을 헌정하다니. 그것도 생존 작가에게 말이죠. 이런 업적을 통해 당시 미술계가 로스코를 얼마나 높이 평가했는지를 넘어 추앙했는지 쉽게 알 수 있습니다. 그는 미술계 가장 중심부에 있는 인사이더 중에서도 가장 핵심 인사이더였습니다.

그런데 속속들이 파헤쳐 알고 보니, 사실 로스코는 영원한 아웃사이더였다고 합니다. '이런 아웃사이더가 또 있을까?' 싶을 정도로 말이죠. 이 모순적 이야기 속에서 우리는 로스코와 그의 예술에 대한 새로운 통찰을 얻게 될 것입니다. 준비되셨나요? 이제, 그의 삶과 예술의 세계로 들어가볼까요?

날 적부터 아웃사이더

태어날 때부터 아웃사이더. 마크 로스코는 그랬습니다. 1903년에 그가 태어난 곳은 러시아(현재 라트비아)의 작은 마을 비테프스크였습니다. 《방구석 미술관》 독자 여러분은 기억하겠지만) 1887년에 마르크 샤갈이 태어난 곳이기도 하죠. 샤갈까지 언급하며 고향을 거듭 강조하는 이유는 당시 비테프스크가 게토(Ghetto)였기 때문입니다. 게토는 유대인 한정 거주 지역입니다. 1791년 러시아는 500만 명의 유대인을 게토에서만 거주하도록 법적으로 강제하기 시작했습니다. 게토는 모두 변방 지역에 있어 사실상 유대인을 러시아의 사회·경제 활동에서 추

방한 것이나 다름없었습니다. 그렇습니다. 로스코의 본명은 마르쿠스 로스코비치, 유대인이었습니다.

게토가 지정된 이후 1세기 동안 러시아 내 반유대주의 정서는 점차 고조되었습니다. 특히, 로스코가 어린 시절을 보낼 무렵 러시아는 경제 상황이 매우 나빴고, 빈부격차가 심했는데요. 대다수 러시아인은 자신이 겪는 고통의 원인이 유대인에게 있다는 왜곡된 생각을 공유하기에 이르렀고, 그것은 이내 유대인에 대한 혐오와 분노가 되어 학살로까지 이어집니다. 로스코가 태어난 1903년, 게토에 살고 있던 유대인들이 무차별적으로 살상됐음에도 경찰이 아무런 조사도 하지 않고 막을 내렸던 키시뇨프 대학살을 시작으로, 매년 수백 건의 유대인 학살이 게토에서 일어나며 수천 명의 무고한 사상자가 발생하죠. 어린 로스코도 차별과 박해를 피하는 건 어려웠습니다. 길을 걷다 군인에게 이유 없이 채찍을 맞고, 같은 또래의 아이들에게 돌멩이를 맞으며 놀림을 당했다고 합니다.

유대인에 대한 차별과 박해가 줄어들기는커녕 오히려 격해지는 상황. 점차 가족의 생존이 걱정되기 시작한 로스코의 아버지는 가족과 함께 미국으로의 이민을 결심합니다. 유럽에서 차별과 박해를 받은 수백만 명의 유대인이 이미 고향을 떠나 미국에 터를 잡고 있었습니다. 그렇게 1913년 10세 로스코는 가족과 함께 비테프스크를 떠나 미국으로 향합니다.

희망을 찾아서

　미국 오리건주 포틀랜드에 정착한 후 마르쿠스 로스코비치의 성명은 영어식인 마커스 로스코위츠로 바뀝니다. 도망치듯 고향을 떠나 어쩔 수 없이 맞닥뜨린 생경한 환경이 내키지 않았지만, 이민 온 지 6개월 만에 아버지가 대장암으로 돌아가시며 불평할 여유 따위는 없었던 소년 로스코. 의류 회사에서 허드렛일을 하며 신문을 파는 등 생계를 이어가며 정말이지 열심히 공부합니다. 그렇게 1917년 14세 로스코는 링컨고등학교에 입학합니다.

　고등학교 때부터 창작 및 표현 욕구를 발산했던 로스코는 다수의 글을 남깁니다. 주로 문학과 정치에 관심이 있던 소년은 제1차 세계대전을 배경으로 피난민의 이야기를 다룬 단편소설, 사형 선고를 받은 자식을 둔 아버지의 비극적 이야기를 다룬 단막극, 그리고 자기주장을 담은 사설을 교지나 동인지에 실으며 창작자로서의 잠재성을 보이죠. 지적 호기심과 자기 성장에 대한 열망이 커 독서와 토론을 즐겼고, 명석함으로 매우 뛰어난 성적까지 거두며 순탄한 학창 시절을 보내는 듯 보였지만, 속을 들여다보면 그렇지 못했습니다.

　토론을 워낙 좋아했던 로스코는 교내 토론 동아리에 가입하고 싶었지만 그럴 수 없었습니다. 그가 유대인이었기 때문이죠. 전체 학생 중 90% 이상의 주류가 앵글로 색슨계 미국인이었던 링컨고등학교에서 유대인 로스코는 그들의 무리에 낄 수 없는 비주류였습니다. 그러나 학내의 불합리한 차별에 굴하지 않고 로스코는 학교 밖에서 유대

인 친구끼리 토론 동아리를 만들어 자기가 하고 싶은 토론 활동을 이어갑니다. 청소년기에 접어들며 사회의 불합리한 점에 대해 굴하거나 순응하는 것이 아니라 자기만의 세계를 개척하려는 로스코의 당찬 기질이 엿보이는 대목입니다.

자신이 처한 상황을 긍정적으로 개선하려는 소년 로스코의 의지에도 불구하고 국가 단위로 일어나는 현상은 어쩔 도리가 없는 것이었습니다. 1919년 제1차 세계대전이 발발하며 미국 사회 역시 흉흉해졌고, 앵글로 색슨계 미국인이 아닌 이민자들을 차별하고 배척하는 경향이 커지기 시작합니다. 유대인에게 폭행을 가했다는 뉴스가 심심찮게 들려오고, 이민에 우호적이던 미국 정부가 태도를 바꿔 이민 제한법을 제정하면서 이방인에게 배타적인 사회 분위기를 대변하기에 이릅니다.

저 원시적이고 야만적인 인간들
그들이 나의 피 속에서 다시 살고 있다
보이지 않는 사슬로
나는 과거에 묶여 있는 것만 같다[1]

당시 소년 로스코가 쓴 시입니다. 일상에서 겪은 민족 차별이 그를 얼마나 고통스럽고 분하게 했는지를 짐작할 수 있죠. 차별과 박해를 피해 고향을 떠나 타국으로 도망쳐 왔지만, 그는 여전히 미국 사회에서 멸시의 시선을 받는 아웃사이더임을 확인하며 그저 이 악물고 버

틸 수밖에 없었습니다.

어려운 상황일수록 소년 로스코는 이를 더 악물었습니다. 사회가 가진 보이지 않는 장벽도 자신의 힘으로 부수며 앞으로 나아가겠다는 의지를 불태웁니다. 그 결과 매우 뛰어난 성적으로 링컨고등학교를 1년이나 빨리 졸업하며 예일대 장학생으로 입학하는 쾌거를 이룹니다. 1921년 18세에 전액 장학금 혜택을 받으며 명문대에 입학한 로스코는 심리학과 철학사를 공부합니다.

대학에 입학하면 무언가 달라질 것으로 기대한 로스코. 하지만 당시 상황은 그렇지 못했습니다. 청년 로스코는 다른 민족, 다른 인종에 대한 더욱 심한 차별을 겪습니다. 학교에서 주류를 차지하고 있던 앵글로 색슨계 미국인 학생들은 그들만의 그룹을 형성하며 비주류 유대인이었던 로스코를 멸시하며 따돌렸죠. 게다가 유대인 입학생이 해마다 빠르게 늘어나는 것과 더불어 미국인 학생보다 월등한 성적을 내는 현상에 이르자 대학까지 배타적 입장을 취하기 시작하는데요. 당시 예일대 총장의 주장을 살펴보면 유대인에 대한 부정적 감정과 배척의지가 어느 정도였는지 짐작할 수 있습니다. "우리는 유대계 학생들에 대한 견해를 바꿔야만 합니다. (중략) 그들은 빠른 속도로 이곳으로 오고 있습니다. 그들을 훈계하지 않는다면 이곳은 그들 천지가 될 것입니다. 몇 년 전 한 유대인 학생이 장학금을 모두 휩쓴 일이 있었습니다. 우리는 유대계 학생들을 저지해야 합니다."[1]

로스코가 입학하고 얼마 지나지 않아 대학은 유대인 학생들을 시스템적으로 차별하고 배척하기 시작합니다. 청년 로스코 역시 그 피해

를 직접적으로 받습니다. 장학생의 기숙사 이용 금지 규정은 그가 학교 밖에서 월세 비용을 마련해야만 하는 압박이 되었고, 더 나아가 입학 시 혜택이었던 전액 장학금은 돌연 학자금 대출로 전환되며 그에게 경제적으로 큰 부담을 줍니다. 높은 수준의 학비를 감당하기 위해 돈을 벌어야 했던 로스코는 식당, 세탁실 등에서 일하며 짬짬이 공부를 병행할 수밖에 없었고, 그 결과는 저조한 학업 성적으로 돌아왔습니다. 유대인과 자신에 대한 차별에 더 이상 참을 수 없었던 로스코는 《예일 토요 저녁 페스트(Yale Saturday Evening Pest)》라는 교지를 만들어 대학과 주류 미국인 학생들을 향해 비판의 목소리를 높이며 개혁을 요구합니다.

"이 교육 기관 전체가 허위이며 사교 클럽과 운동부의 품위를 지키기 위한 장식품으로 전락했다. (중략) 다수가 신봉하는 관습과 평균을 맹목적으로 따름으로써 모든 학생은 평범해지고 천재성이 파괴되고 있다. (중략) 미래에는 개성과 개인주의가 존중될 것이다. 군대식 분위기가 아닌 다채로운 관심사가 공존하고 모두가 목소리를 낼 수 있는 소통의 장으로 변화할 것이다."[1]

대학의 현재를 비판하며 미래를 위한 제언으로 마무리한 날카로운 글. 로스코의 이런 저항에도 불구하고 대학과 주류 미국인 학생들은 무관심으로 일관했고, 결국 명석한 유대인 청년 로스코는 주류 시스템의 차별과 박해에 처음으로 좌절하며 무너지고 맙니다. 전액 장학금을

받으며 예일대에 입학한 지 2년도 채 되지 않아 자퇴하며 제도권에서 이탈합니다.

좌절의 밑바닥에서

다수의 주류 세력에게 항상 차별과 박해를 받아온 소수의 비주류, 마크 로스코. 그는 자신이 원치 않았음에도 항상 제도권 사회에서 아웃사이더였습니다. 그 차별의 장벽을 스스로의 힘으로 부수어 새로운 세상을 열고자 노력했지만, 한 명의 개인이 부수기에는 너무 높고 단단한 철벽이었습니다. 와르르 무너진 자존감과 자신감을 질질 끌고 뉴욕 할렘가로 흘러들어간 20세 로스코는 방향성 없이 재단사, 경리 등으로 전전하며 쥐꼬리보다 못한 급여로 하루하루를 그저 연명하는 생활을 보냅니다.

한동안 의미 없는 방황을 지속하던 어느 가을날, 미술학교에서 공부 중인 친구의 집을 찾은 로스코는 친구와 대화를 나누던 중 큰 영감과 깨달음을 얻고 이런 말을 뱉습니다.

"이게 내가 살아야 할 삶이야."

자신에게 맞지 않는 옷을 입은 것처럼 불편한 삶을 살다 우연히 병상에서 그림을 그리며 화가의 삶을 살기로 결심한 21세 앙리 마티스

처럼 로스코 역시 스무 살 무렵 자신에게 꼭 맞는 행위인 '그리기'를 발견하게 됩니다. "물감이 가득 들어있는 박스를 손에 들자마자, 나의 운명이라고 느꼈다. 마치 먹잇감을 향해 돌진하는 맹수처럼 내 자신을 내던졌다"[2]라고 말한 마티스처럼 이날 이후 로스코는 회화의 세계를 향해 맹수처럼 앞뒤 가리지 않고 달려듭니다.

뉴 스쿨 오브 디자인, 아트 스튜던트 리그, 교육 연합 미술학교 등 다양한 교육 기관에서 회화를 위한 기본기를 익히고, 화가 밀턴 에이버리의 집에서 열리는 누드 데생 모임에 참여하며 그의 멘토링과 함께 소중한 동료가 될 아돌프 고틀리브를 만납니다. 또 뉴욕에 있는 미술관을 수시로 찾아 선배 화가들의 작품을 직접 보며 견문을 넓히는 과정을 거치는데요. 그중에서 눈에 띄는 경험은 포틀랜드에 있는 극단에 들어가 몇 달 동안 연극을 공부한 것입니다. 추후 로스코는 이 극단에서 '최초로 색채와 구성의 세계'[3]를 만났다고 회고했는데요. 회화와 전혀 관계없어 보이는 연극에 대한 경험이 앞으로 그의 회화에 어떤 영향을 미치게 될까요?

변치 않는 숙명

이렇게 약 4년 동안 예술과 회화에 대한 칼을 갈고닦은 화가 로스코는 1928년 첫 그룹 전시에 참여하며 본격적으로 작가 활동을 시작하는데요. 그가 활동을 시작할 무렵 뉴욕 미술계는 어떤 상황이었을까

요? 제1차 세계대전 이후 높은 산업 생산력을 기반으로 전례 없던 경제 성장을 일구고 있던 미국은 넘치는 잉여 자본을 예술 산업에도 투자하는 움직임을 보이기 시작합니다. 대표적으로 1929년 뉴욕 현대 미술관을 개관합니다. 초대 관장 알프레드 바는 (19세기 중반부터 진화를 거듭하며 서양미술의 흐름을 주도하고 있는) 유럽의 모더니즘 미술을 미국에 체계적으로 소개하는 것을 중시했습니다. (유럽 모더니즘 미술의 전반적 진화 과정에 관한 이야기는 《방구석 미술관》 참조) 1936년에 〈입체파와 추상미술〉 전시가 열리고, 뒤이어 〈환상 미술, 다다, 초현실주의〉 전시가 열린 것은 그런 이유에서였죠. 미술의 중심지 파리에서 창조된 최신 미술 경향을 굳이 파리에 가지 않아도 뉴욕의 미술관에서 체계적으로 접할 수 있다는 것! 그것은 뉴욕에서 활동하던 미국 미술가들에게 엄청난 혜택이었습니다. 실제로 〈환상 미술, 다다, 초현실주의〉 전시는 로스코에게 깊은 인상을 주었습니다. 특히 연극적인 화면 속에서 은근히 피어오르는 기괴함과 음산함을 특징으로 하는 조르조 데 키리코의 회화를 알게 되는 기회였죠. 또, 뉴욕 현대 미술관 개관에 이어 1931년에는 휘트니 미술관이 개관합니다. 로댕과 함께 조각을 공부했던 예술가 이력의 소유자 거트루드 반더빌트 휘트니는 미국 미술 애호가이자 후원자였습니다. 휘트니의 소장품으로 시작된 미술관은 더욱 급진적으로 미국 미술가들의 작품을 수집하고 소개하는 것에 방점을 찍으며 미국 미술 부흥에 목적을 두기 시작하죠.

뉴욕 현대 미술관, 휘트니 미술관 등 굵직한 미술관들이 속속 들어서는 것을 보면 당시 뉴욕 미술계 상황이 장밋빛이었던 것처럼 보이

지만, 사실 미술가들에게는 그렇지 않았습니다. 막상 미국 미술 시장에서 미국 미술가들은 철저히 찬밥 신세였기 때문이죠. 1930년대 뉴욕에서 미술 작품을 판매하는 갤러리는 겨우 16곳에 불과했는데요. 그들의 관심은 미국이 아닌 유럽 미술가의 작품에 있었습니다. 대중의 관심도 처음 보는 생소한 추상미술보다는 눈에 보이는 것을 예쁘게 잘 재현한 전통적인 작품에 머물러 있었죠. 미국에서 미국 미술가들이 비주류로서 차별받고 있던 것입니다. 그렇습니다. 로스코는 미술가가 되어서도 제도권으로부터 차별받는 아웃사이더였습니다. 그리고 이런 찬밥 대우에 가만히 있을 그가 아니었습니다.

로스코는 뜻이 맞는 여덟 명의 예술가 동료와 함께 텐(The ten)이라는 이름의 소모임을 결성합니다. 유럽 미술가의 작품만 취급하는 미국 뉴욕의 미술관과 갤러리 등 제도권에 저항하기 위한 움직임이었죠. '회화는 탐구이며 실험'이라는 피카소의 말에 따라 실험정신으로 불타올라 있던 그들은 (어쩔 수 없지만 유럽으로부터 흘러들어온) 입체주의, 표현주의 등의 회화관에 영감을 얻으며 자기만의 새로운 회화 세계를 창조하기 위해 고군분투합니다. 그리고 그 작품을 텐 그룹의 이름으로, 독자적으로 전시하는 행보를 보이죠. 회화를 시작한 지 10여 년이 흐른 1930년대 중후반 무렵 로스코는 어떤 그림을 그렸을까요?

당시 로스코는 지하철의 다양한 풍경을 다각도에서 포착해 연작을 그리고 있었습니다. 작품 〈무제(지하철)〉를 보면 알 수 있죠. 그림에서 딱딱하고 음산하고 어두운 분위기가 엄습합니다. 개성 없이 깡마른 인물과 더불어 보라와 황토 계열의 색채가 화면 전체를 지배해 마치 가

"이 서툰 회화에 숨겨진 새로운 회화의 씨앗은?"
마크 로스코, 〈무제(지하철)〉, 1937년경

몸으로 메말라버린 도시의 풍경을 보는 듯한데요. 당시 비평가들은 로스코의 지하철 연작에 대해 1929년 이후 발생한 심각한 대공황으로 인해 암울해진 도시 풍경을 표현한 것이 아니냐는 의견을 제시하기도 했습니다. (화가의 회화 실력이 부족하다는 의견과 함께 말이죠.) 여러분은 어떤 생각이나 감정이 드나요?

로스코의 지하철 연작을 살펴보면 먼저 깡마르고 길쭉한 인물들이 눈에 띕니다. 더 가까이 들여다보면 그들의 얼굴이 없다는 것을 알 수 있습니다. 새하얗게 혹은 누렇게 질린 얼굴이 마치 도시를 배회하는 유령들처럼 보입니다. 인물들은 서로 연결되지 않은 채 분리되어 각자 갈 길을 터벅터벅 걸어가고 있습니다. 더불어, 인물은 기둥에 대부

분 가려져 있는데요. 마치 자신을 드러내길 꺼리고 숨어 있는 듯 보입니다. 개성이 상실된 인물들이 어두운 에너지에 압도되어 서로 소외된 느낌이 팽배한 화면입니다. 암울함, 우울함, 소외감, 좌절감 등 어두운 정서로 가득 찬 회화입니다. 어찌 보면 길고 가느다란 인물상이 여기저기 배회하고 있는 자코메티의 조각 작품 〈도시광장〉이 오버랩되어 떠오르기도 합니다.

그런데 〈무제(지하철)〉에서 당시 시대상과 인물에 대한 묘사보다 더욱 눈길을 끄는 요소가 있는데요. 바로 평평한 캔버스 전체 공간에서 부자연스러우리만치 명백하게 도드라지는 '색면 구성'입니다. 〈무제(지하철)〉를 보세요. 화면 위 승강장 천장을 회색으로, 화면 아래 승강장 바닥을 적갈색으로 칠하며 화면 위·아래 가로축을 폐쇄적으로 막고 있습니다. 그리고 승강장 벽에 해당하는 배경을 원색에 가까운 황토색으로 (일부러) 평평해 보이게 발랐습니다. 화면의 70~80%를 차지하는 칙칙하고 평평한 황토색의 범람에 공간의 답답한 느낌은 더욱 가중됩니다. 마지막으로 청록색과 암갈색으로 칠한 네 개의 기둥이 가뜩이나 답답한 황토색 화면의 우측을 수직으로 가로지릅니다. 얼핏 겉보기에는 지하철 승강장 풍경을 그린 그림 같아 보입니다. 그러나, 그림을 뚫어지게 살펴보면 볼수록 지하철 풍경은 그저 껍데기였음이 드러납니다. 화가는 〈무제(지하철)〉를 그리며 황토색, 청록색과 암갈색, 회색과 적갈색의 색면 구성에 골몰하고 있던 것입니다. 색면이 자아내는 시각적, 정서적 효과에 일찍이 관심을 가지고 있던 로스코. 이런 잠재적 관심은 그의 예술 세계를 어디로 데려갈까요?

서툰 실력의 신입 무명 화가였음에도 색면 구성 효과에 몰두하며 텐 그룹을 결성해 거대한 미술 제도권에 저항하고 있던 로스코. 일반적으로 생각해도 한 명의 개인이 소모임을 만들어 거대한 사회 제도권의 부조리함에 반기를 들며 저항의 행동을 실천하기는 쉬운 일이 아닙니다. 비주류 아웃사이더 로스코의 이런 노력은 세상을 변화시켰을까요? 미술관과 갤러리는 무명 화가 몇 명의 목소리에 귀 기울이지 않았습니다. 약 5년 동안의 활동 후 텐 그룹은 유의미한 변화를 만들지 못하며 조용히 해체됩니다. 그럼에도 주류의 차별과 부당함에 실천으로 저항하는 정신이 꺾이지 않은 로스코의 기개를 엿볼 수 있는 대목입니다.

일시정지(PAUSE)

미술 황무지와도 같던 미국에서 암묵적인 저평가와 차별을 받고 있던 미국 미술가들. 로스코 역시 아무리 노력해도 변하지 않는 암울한 상황에 힘겨워하고 있었습니다. 그런데 1939년 제2차 세계대전이 발발하며 상황이 변하기 시작합니다. 유럽이 온통 전쟁으로 쑥대밭이 된 사이 수많은 유럽의 미술가들과 미술 관계자들이 미국 뉴욕으로 온 것이죠. (앙리 마티스의 아들이자 화상이었던) 피에르 마티스와 (구리 왕의 딸로 불렸던) 페기 구겐하임이 뉴욕 한복판에 갤러리를 열고 초현실주의부터 추상미술까지 당시 유럽에서도 가장 전위적인 작품을 소개하며

시장의 분위기를 바꾸기 시작합니다.

무엇보다 미국 미술가들에게 가장 큰 영향을 미친 것은 전쟁을 피해 미국으로 흘러들어온 유럽 미술가들과의 교류였습니다. 추상에서 초현실주의까지 당시 유럽에서도 가장 전위적인 미술 작품을 창작하던 미술가들과의 직접적인 만남과 대화는 미국 미술가들에게 엄청난 지적 자극이자 영감이 됩니다. 로스코도 유럽에서 온 예술가들과 많은 시간을 보내며 유럽의 유산을 흡수하는 시간을 갖죠. 그리고 이 시기부터 그림 그리기를 잠시 중단합니다. 붓 대신 펜을 들어 글을 쓰기 시작하죠. 이 글쓰기에서 로스코는 그동안 그림을 그리고 사색하며 탐구해온 예술에 대한 자기만의 철학을 문자언어로 체계화하는 시간을 가집니다. 약 15년간 회화를 탐구하며 쌓아온 자기만의 예술관을 외부로 표현하는 행위이자 스스로 정리하는 행위이기도 했던 집필 작업에서 그가 말하고 싶었던 핵심은 무엇이었을까요?

"그림이란 조형적인 표현 언어를 사용해 예술가가 생각하는 리얼리티 개념을 표현한 것이다."[3]

예술가는 자신이 생각하는 '리얼리티'를 표현하는 사람. (로스코의 글을 통해 유추해보면) '진실, 진리' 등으로 해석이 가능한 리얼리티라는 개념. 그는 예술 작품에서 핵심이 되는 것이 바로 '(예술가가 생각하는) 리얼리티'라고 주장합니다. 예술가는 "각각 다른 시대가 가지는 저마다의 리얼리티 개념을 창조"[3]하고, "그 리얼리티 개념은 예술가가 당대

를 살아가는 한 사람으로서 동시대의 다른 지식인들과 함께 선대에게서 전수받고, 발전시키고, 사색하여 만들어 낸 것"[3]이라고 말하며 자신이 창안한 리얼리티라는 개념을 구체적으로 설명합니다. 또, "예술가의 리얼리티는 예술가가 자신의 시대를 어떻게 이해했는지를 반영"[3]한다면서 예술가는 자신의 "조형 수단을 이용해 그 시대의 리얼리티를 형상화"[3]해 작품으로 만든다고 말하죠. 그러므로 작품의 주제는 결국 예술가의 리얼리티가 되는 것이라 말합니다.

> "위대한 예술가는 그 시대와 역사 안에서 끊임없는 탐색을 통해 영속하는 가치를 찾아낼 것이다."[3]

더불어, 로스코는 위대한 예술가의 조건을 시대와 역사 안에서 끊임없는 탐색을 통해 시대를 초월하며 영속하는 '보편적 리얼리티'를 찾아낸 뒤, 이를 구체적인 형태로 표현하는 것이라고 제시하고 있습니다. 위대한 예술가의 야망을 품고 있던 로스코는 (리얼리티 중에서도 가장 본질적인) '보편적 리얼리티'를 찾고 있었던 것입니다. 로스코와 예술에 대해 밤샘 토론을 벌이던 동료의 증언처럼 말이죠. "그(로스코)의 관심을 사로잡는 것은 언제나 똑같았습니다. 그는 본질적인 것의 가장 중요한 본질을 찾고 있었습니다. 그것이 그의 목표의 전부였습니다."[1]

본질 중에서도 가장 본질주의자, 마크 로스코. 그는 1940년대 미국에서만 의미 있다 잊힐 리얼리티를 그리고 싶지 않았습니다. 과거, 현재, 미래를 관통해 인류의 공감을 얻으며 영원히 존재하는 (즉, 작품의

영원한 생명을 담보하는) 가장 본질적인 '보편적 리얼리티'를 통찰해 그려내고 싶었던 것입니다. 시대, 국가, 민족, 인종, 종교 등 인간을 구분하는 모든 장벽을 초월해 인류의 보편적 공감대를 형성하는 '보편적 리얼리티'. 로스코가 찾아낸 그것은 과연 무엇이었을까요?

시작(PLAY)

시대를 초월해 전 인류의 심금을 울릴 수 있는 '보편적 리얼리티'에 대한 자기만의 해답을 찾던 로스코. 고대 그리스 철학자 플라톤의 철학을 시작으로 니체의 《비극의 탄생》, 제임스 프레이저의 《황금가지》, 비극의 개척자라 불리는 아이스킬로스의 비극을 탐독하며 사색을 거듭하던 중 단 하나의 거대한 영감이자 깨달음을 얻게 됩니다.

"인간 감정의 보편화를 실현할 수 있는 것은 대개 비극적 요소를 통해서
이지 않은가."[3]

고대 그리스에서 태동한 비극. 그리고 세계 곳곳에서 자연발생적으로 탄생한 고대 신화에서 보편적으로 발견되는 이야기 요소인 '비극적 요소'. 다시 말해, 인간의 가장 원초적 이야기라 할 수 있는 신화에서 비극적 요소가 발견된다는 사실. 그것은 시대, 국가, 민족, 인종, 종교를 초월해 인간이 비극적 요소에 본능적으로 끌려왔다는 진실(리얼

"머리 세 개 달린 괴물?"
마크 로스코, 〈독수리의 징조〉, 1942

리티)을 증명합니다. 더불어 인간은 그런 비극을 보고, 듣고, 읽으며 비극적 감정의 카타르시스를 느끼는 체험을 영원히 이어갈 것이라는 진리(리얼리티)를 증명합니다. '고통, 좌절, 죽음의 공포' 등의 비극적 요소가 가장 오랫동안 인간을 결속시킨 요소라는 모순적 진실을 깨달은 로스코. 자신의 회화에 담아낼 보편적 리얼리티를 '비극적 요소'로 결정합니다. 이런 결론에 도달한 화가 로스코가 그린 초기 회화는 무엇이었을까요?

〈독수리의 징조〉입니다. 세 개의 노란색 머리, 그 아래 얼핏 독수리 두 마리로 보이는 줄무늬 형체, 그 아래 그리스 신전 기둥 같아 보이는 형상과 그 아래 얼기설기 엮여 있는 여러 개의 발. 마치 어느 신화에 나올 법한 머리 세 개 달린 괴수의 상상도를 그린 것 같은 그림. 1940~1942년 로스코가 여러 작품에서 즐겨 그리며 탐구한 제재입니다.

대체 이 기이한 형상은 무엇인가? 로스코는 〈독수리의 징조〉의 주제가 아이스킬로스의 비극 〈아가멤논〉에서 유래했다고 말합니다. 그러나, 이 그림은 "특정 일화를 다루고 있는 것이 아니라 모든 시대의 모든 신화를 포괄하는 신화의 정신을 다루고 있다"고 말하죠. 또, 그가 말하는 '신화의 정신'은 범신론과 관련이 있다고 말하며 범신론에서는 "인간, 새, 짐승, 나무가 하나의 비극적 발상으로 서로 구분이 안 되게 합쳐진다"[4)]고 설명하죠. (참 작품만큼이나 난해한 설명이지만) 작품의 주제에 대한 영감은 그리스 비극에서 얻어 왔으며, 작품의 제재에 대한 영감은 '모든 자연이 곧 신'이라는 범신론적 세계관을 가진 그리스 신화에서 얻어 왔음을 알 수 있습니다. 그렇습니다. 로스코는 이집트, 메소포타미아 등 다양한 고대 신화를 탐구하며 작업했지만, 특히 그리스 신화에서 얻은 영감을 바탕으로 '비극의 정수를 담은 궁극의 이미지'를 창작하기 위해 탐구 중이었습니다. 당시 그의 작품에서 오이디푸스와 안티고네, 아가멤논과 이피게네이아 등 그리스 신화에 등장하는 인물이 언급되는 이유입니다.

이렇게 로스코는 자신의 회화에 비극의 정수를 표현하기 위해 주로

그리스 신화로부터 영감을 얻은 이미지를 상징으로 활용합니다. 그런데 왜 그는 1940년대 미국에서 굳이 고대 그리스 신화적 상징으로 비극의 정수를 회화에 표현하려 했던 것일까요? 그는 이렇게 말합니다.

"오늘날의 세계가 (매우 강력한 원초적 열정으로 가득한) 신화보다 덜 잔인하고, 덜 배은망덕하다고 믿는 사람은 현실을 모르는 것이거나 예술을 통해 현실을 보는 것을 원치 않는 것입니다."[4]

야만적인 전쟁과 핍박, 잔인한 살육과 고통, 배신과 복수, 좌절과 죽음의 공포로 가득한 고대 그리스 신화. 그리고 로스코는 직시합니다. 세계대전이 한창인 오늘날의 세계 역시 전쟁과 핍박, 살육과 고통, 배신과 복수, 좌절과 죽음의 공포가 넘쳐흐르고 있다는 사실을. 20세기 오늘날의 세계가 오랜 옛날 신화의 세계와 다르지 않다는 그 비극적 리얼리티를. 로스코는 그런 현실의 리얼리티를 자기 삶 속에서 체험하며 직시했습니다. 그렇기에 자신의 회화를 통해 신화와 현실의 비극적 공통점을 꿰뚫어 연결하려 한 것입니다.

"아무것도 말하지 않는 좋은 회화란 있을 수 없다. 우리는 주제가 결정적이며, 비극적이고 시대를 초월한 주제만이 타당하다고 주장하고자 한다. 그것이 우리가 원시나 아득한 옛날 예술과 영적 혈연관계를 맺고 있다고 고백하는 이유다."[1]

이제, 로스코가 왜 이렇게 말했는지 이해를 넘어 공감될 것입니다. 오랫동안 회화를 탐구한 끝에 1940년부터 일어난 회화의 큰 진전에 로스코는 매우 고무됩니다.

〈독수리의 징조〉 우측 하단을 보면 '마크 로스코(Mark Rothko)'라고 서명한 것을 확인할 수 있습니다. 1913년 미국으로 이민을 오며 자신의 유대인 성명(마르쿠스 로스코비치)을 영어식인 마커스 로스코위츠로 바꿨던 그가 1940년 '마크 로스코'라는 더욱 미국적인 성명으로 바꾸며 작가 활동을 재개한 것은 의미심장합니다. 1938년이 되어서야 정식으로 미국 시민이 된 그. 이제부터는 자신의 정체성을 명확히 미국의 예술가로 규정하겠다는 의지가 엿보입니다.

예술은 미지의 세계로 가는 모험

그런데 얼마 지나지 않아 로스코의 회화 스타일이 확 변합니다. 그의 1944년 작 〈연안의 느린 소용돌이〉를 보면 정체를 알 수 없는 괴생물체가 등장하는 것을 알 수 있습니다. 원시 생물, 곤충, 식물의 형상이 융합된 것처럼 보이는 괴생물체가 등장하는 호안 미로의 회화가 떠오르는데요. 그렇습니다. 로스코가 초현실주의의 영향을 받은 것입니다. 유럽에서 활동하던 초현실주의 예술가들이 제2차 세계대전의 위험을 피해 대거 미국 뉴욕으로 건너오며 로스코는 그들과 교류하는 기회를 얻습니다. 앙드레 브르통, (당시 페기 구겐하임의 남편이었던)

"괴생물체의 등장?"
마크 로스코, 〈연안의 느린 소용돌이〉, 1944

막스 에른스트, 이브 탕기, 마타 등 초현실주의자들을 만나 대화를 나누며 초현실주의 예술관과 기법을 흡수한 끝에 로스코는 이런 말을 남깁니다.

"초현실주의는 신화의 주요 용어를 발굴했고, 무의식의 번뜩이는 섬광과 일상적인 사물들 사이의 일치점을 밝혀냈다. 이 일치점은 환희에 찬 비극적 경험을 구성하며 그것은 나에게 있어 예술의 유일한 참고문헌이라고 할 수 있다."[1]

1940년부터 신화적 상징으로 비극의 정수를 표현하려 했던 로스코. 1944년 무렵부터는 무의식으로부터 이미지를 자유롭게 끄집어내어 비극의 정수를 표현하는 실험을 하는 중입니다. 〈연안의 느린 소용돌이〉를 보세요. 캔버스 화면 전체에 옅고 투명한 물감을 발라 바닷가 연안으로 보이는 배경을 만들었습니다. 그리고 그 위에 자유로운 곡선과 문양으로 기이하게 어우러진 두 개의 소용돌이 형체를 세워놓았죠. 이 괴상한 형체는 무엇일까요? 로스코는 이 형체가 "어떤 특정한 시각적 경험과 직접적 연관은 없다"고 말하며, 이 형체를 통해 "유기체의 원리와 열정을 인식하게 된다"[5]고 설명했는데요. 솔직히 관객 입장에서는 공감뿐만 아니라 이해마저 쉽지 않을지도 모르겠습니다. "예술은 미지의 세계로 가는 모험"[1]이며 "예술가로서 우리의 역할은 감상자들로 하여금 그들의 방식이 아닌 우리의 방식으로 보게 만드는 것"[1]이라 생각했던 고집스러운 화가 로스코의 회화답다고 말할 수 있겠습니다.

　　유기체의 원리와 열정을 인식하게 해주는 두 개의 괴상한 소용돌이 형체. 이것의 정체는 로스코를 제외하고는 누구도 정확히 알 수 없을 것입니다. 다만 그의 아들 크리스토퍼 로스코의 의견이 흥미롭습니다. 로스코에게 아들이 있었다고? 그렇습니다. 로스코는 보석 디자이너였던 첫 번째 아내 이디스 자하르와 이혼 후 1944년 열아홉 살 연하의 일러스트레이터 메리 앨리스 바이스틀을 만나 이듬해인 1945년 결혼하는데요. 크리스토퍼는 로스코와 멜(Mel, 아내 메리 앨리스 바이스틀의 애칭) 사이의 자식입니다. 그런 아들이 기억하는 아버지의 첫 작품이 바로 〈연안의 느린 소용돌이〉입니다. 로스코가 이 작품을 거실 소파 위

에 걸어놓았다는 점에서 특별히 의미 있게 여겼음을 짐작할 수 있는 데요. 다름 아닌 작품의 부제가 '황홀한 멜(Mel Ecstatic)'이었다고 합니다. 1944년 12월 멜을 만나 사랑에 빠졌는데 '황홀한 멜'이라는 부제를 가진 그림을 1944년에 그렸으니. 사랑으로 가장 뜨겁게 달아올랐던 시기에 '로스코와 멜의 원리와 열정'을 담아 그린 그림이라고 유추할 수 있습니다. 아들 크리스토퍼는 그림 속 두 소용돌이 형체를 자신의 부모, 로스코와 멜이라고 추측하고 있답니다.[6] 부부의 사랑을 표현했음에도 로맨틱한 느낌이 들지 않는 회화. 로스코식 초현실주의 사랑인가요?

이렇게 로스코는 자신의 무의식으로부터 괴상하고 기이한 형체를 (이성의 통제 없이) 끄집어내어 캔버스 위에 구성하는 초현실주의 작업을 몇 년간 실험하는데요. 이제부터 '그림의 배경'에 주목할 필요가 있습니다. 〈연안의 느린 소용돌이〉의 배경을 잘 보세요. 동일한 색상의 물감을 평평하게 발라 '화면의 평면성'을 강조하고 있습니다. 다시 말해, '평평한 2차원' 캔버스 화면에 (15세기 르네상스 시대부터 20세기 현대까지 암묵적으로 회화의 절대 법칙으로 여겨져왔던 원근법을 활용해) '3차원 가짜 공간(배경)'을 만드는 것을 거부한 것입니다. 다시 말해, (눈앞에 없는 것을 마치 실제 있는 것처럼 보이게 만드는) '환영 만들기'를 회화에서 거부하고 있는 것이죠. 캔버스 화면의 물리적 평면성을 인정하며 새로운 평면적 회화를 개척하겠다는 의지는 로스코의 주장에서도 명확히 드러납니다.

"우리는 평면적인 회화를 재천명하고자 한다. 우리는 평평한 형태를 지지한다. 그것은 환영을 파괴하고 진실을 드러내기 때문이다."[1]

그렇지만, 평평한 배경과 달리 전경은 어떤가요? 여전히 괴상한 형체들이 전경에 둥둥 떠 있습니다. 그런 탓에 회화가 평면적으로 보이지 않고 입체적으로 보입니다. 그렇다고 작품의 주제를 표현하는 형체를 없애버릴 수는 없었던 로스코. 그는 아주 가는 선, 배경과 유사한 색상을 사용해 '형체를 최대한 평평하게 그려' 최대한 평면적 회화를 만들려 하고 있습니다. 당시 '신화든 초현실주의든 어떤 형체를 그려야 화가가 전하려는 주제를 표현할 수 있다'고 믿고 있었기에 도달한 결과죠. 환영을 제거한 '평면적 회화'와 주제를 표현하기 위해 형체를 그려야 하는 '환영적 회화' 사이의 딜레마. 이 딜레마 속에서 로스코는 또다시 '어떤 미지의 세계로 모험을 떠나야 할지' 고민을 거듭하는 중입니다.

평면적 회화에 대한 로스코의 고민은 당시 뉴욕 미술계에서 영향력이 커지고 있던 비평가 클레멘트 그린버그가 주장한 평면성의 원리와 궤를 같이하고 있습니다. 그린버그는 19세기 중반부터 20세기 현재까지 이어져온 모더니즘 미술의 역사가 '캔버스는 물리적으로 평평하다'는 전위적 화가들의 혁명적 관점 전환을 시작으로 '회화에서 환영을 제거하며 점점 평평해진 역사'라고 주장했습니다. 또, 이런 모더니즘 회화의 역사적 발전 과정에 부합하는 (환영을 제거한 평면적 회화인) '추상회화'를 권장했죠. 결론적으로 지금은 바야흐로 구상이 아닌 추상회화를 그려야 하는 시대라는 것입니다. 이 주장에 힘을 보태듯 1943년 잭슨 폴록

은 거대한 추상회화 〈벽화〉를 선보이며 처음으로 주목받기 시작합니다. 로스코 역시 뉴욕 미술계의 이런 거대한 흐름에 영향받지 않을 수 없었습니다. 로스코가 또다시 떠나야 하는 '미지의 세계'는 어디일까?

이끌어주는 친구

1945년 제2차 세계대전이 종전을 알리며 미국은 정치적, 군사적, 경제적으로 명확히 헤게모니를 잡게 됩니다. 그때 뉴욕 미술계의 상황은 어땠을까요? 전쟁을 피해 미국에 왔던 유럽 미술가들은 다시 유럽으로 돌아가버렸고, 미술관과 갤러리 등 제도권에서 미국 미술가들을 차별하는 분위기는 여전했습니다. 그러나, 눈에 보이지 않는 내부 상황은 크게 달라져 있었습니다. 유럽의 전위 예술가들과 수년간 교류했던 미국 미술가들의 예술 세계가 크게 성숙한 것이죠. 더불어, 승전국이자 세계의 패권을 잡은 국가의 국민으로서 생긴 자부심은 미국 미술가들 사이에 '유럽의 예술을 추종하던 기성 사고방식에서 벗어나자. 그리고 독자성을 가진 진정한 미국적 예술을 창조하자!'는 공감대를 형성합니다.

겉으로는 아직 눈에 띄지 않지만, 속에서는 거대한 변화의 에너지를 조금씩 축적하고 있던 뉴욕 미술계. 1945년 여름, 로스코가 손꼽아 기다리던 소중한 친구가 샌프란시스코를 떠나 뉴욕에 도착합니다. 그의 이름은 클리포드 스틸. 로스코보다 한 살 어린 그의 이력은 독특합

"거친 색면의 완전추상."
클리포드 스틸, 〈PH-945〉, 1946

니다. 회화를 거의 독학하다시피 했기 때문이죠. 어릴 적부터 그림 그리기를 좋아해 빠져들었던 그는 스무 살 무렵 처음으로 뉴욕에 와 메트로폴리탄 미술관에 전시된 유럽 거장들의 작품을 둘러본 후 실망합니다. 그들의 작품에 자신이 중요하게 생각하는 무언가가 빠져 있다는 것이 이유였죠. 그 후 미술 공부를 위해 아트 스튜던트 리그에 입학하지만, 첫 강의를 들은 지 45분 만에 교실을 박차고 나가 영영 돌아오지 않았습니다. 이미 알고 있는 것을 다시 배우는 건 시간이 아깝다는 이유였죠. 그렇게 뉴욕을 떠나 미술계에서 멀리 떨어져 홀로 회화를 탐구한 강력한 개성과 고집의 소유자 스틸. 한창 미국 미술계가 유럽 미

술을 추종하기 바쁘던 1935년에 유럽 미술의 영향에서 벗어나 나만의 방식으로 회화를 하겠다고 (선지적으로) 결심한 그는 1940년 초부터 '거칠게 찢어진 조각 같은', '활활 타오르는 불꽃 같은', '벼락의 섬광 같은' 색면들의 격렬하고도 거친 조합이 강조된 독자적인 완전추상 회화 형식을 발전시키고 있었습니다. 스틸의 작품 〈PH-945〉를 보세요. 마치 평면인 캔버스가 갈색 면, 검정색 면, 흰색 면으로 갈기갈기 찢기고 있는 것 같은, 활활 타오르고 있는 것 같은 느낌이 들지 않나요? 당시 스틸의 회화에 대해 로스코는 "대지의 그림이자 저주받은 자와 재창조된 자의 그림", "미증유의 형태들과 완전히 개성적인 방식"[1]이라며 극찬을 아끼지 않았습니다.

1943년 스틸을 처음 만난 로스코는 어떤 형체도 그리지 않고 오직 색채와 색면의 힘만으로 독자적인 의미와 에너지를 발산하는 스틸의 완전추상 회화에 큰 영감을 얻습니다. 더불어, 예술에 대해 많은 부분에서 같은 생각을 공유하고 있던 만큼 둘은 소울메이트가 될 수밖에 없었죠. 떨어져 지낼 때도 서로 편지를 주고받으며 예술을 논하고 우정을 쌓아가던 끝에 드디어 1945년 스틸이 뉴욕에 입성한 것입니다. 이후 스틸과 '진정 미국적 회화가 무엇인지' 토론을 거듭하며 생각을 주고받던 끝에 로스코는 자연스럽게 유럽에서 넘어온 초현실주의를 벗어나 미지의 완전추상을 향한 모험을 떠나기 시작합니다.

1945년부터 1946년 사이에 작업한 〈무제〉 작품들을 작업한 시간 순서대로 살펴보세요. 화면에서 주제를 표현하던 괴상한 형체들이 조금씩 아주 조금씩 녹으며 사라지고 있습니다. 추후 이 시기의 작품들

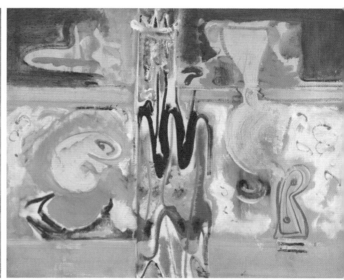

"서서히 녹아드는 형체."
(왼쪽 위부터 시계방향으로)
마크 로스코, 〈무제〉, 1945
마크 로스코, 〈무제〉, 1945~1946
마크 로스코, 〈무제〉, 1946

에 대해 로스코는 '과도기적'이었다고 설명했는데요. 마치 엄마 뱃속에서 태아가 꿈틀거리며 서서히 얼굴과 몸통, 팔과 다리를 형성해가는 과정이 로스코의 캔버스 안에서도 일어나고 있습니다. 과연 로스코가 캔버스 위에서 출산하게 될 아이는 어떤 모습을 하고 있을까요?

1947년 캘리포니아 스쿨 오브 파인 아츠(현재 샌프란시스코 아트 인스티튜트)에서 여름학교 초빙 교수로 일하게 된 로스코와 스틸은 샌프란시스코로 향합니다. 초고층 빌딩과 교통 소음으로 번잡한 대도시 뉴욕을 벗어나 샌프란시스코의 여유로운 도시 환경과 날씨의 아름다움을 만끽하게 된 로스코. 뉴욕에서와는 다른 새로운 생활양식과 체험, 그리고 학생들과의 자유로운 토론 속에 신선한 영감이 쑥쑥 자라난 로스코는 "앞으로 발전시켜야만 하고 내 작업에 새롭게 도입될 것들, 최소한 얼마 동안 나에게 긍정적인 자극제가 될 것들"[1]을 발견하게 됩니다. 그것은 무엇일까요?

1947년부터 1949년 사이에 작업한 〈무제〉 2점과 〈No. 19〉를 보세요. 이제, 로스코의 화면에서 식별 가능한 형상은 모두 사라졌습니다. 그 대신 독특한 색상과 색조를 띄는 크고 작은 색면들이 화면에 등장합니다. (그래서 이 시기 회화에 '멀티폼multiform'이라는 명칭이 붙습니다. 분류상 편의를 위해 말이죠.) 화가의 관점에서 정확히 말하면 형상이 색면으로 대체된 것입니다. 당시 스틸의 작품을 작업실에 걸어두고 작업했던 로스코. 색면 구성을 통해 주제의식을 드러내려 했던 스틸의 회화 세계로부터 직접적 영감을 얻은 것이 엿보입니다. (작품 제목에 '번호 붙이기'를 하는 것 역시 스틸의 영향입니다.)

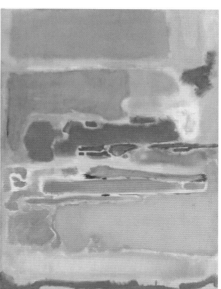

"형상이 색면으로."

(왼쪽 위부터 시계방향으로)
마크 로스코, 〈무제〉, 1947
마크 로스코, 〈무제〉, 1948
마크 로스코, 〈No. 19〉, 1949

시대를 초월하는 보편적 리얼리티인 비극의 정수를 회화에 담아내 겠다는 로스코의 주제의식은 여전합니다. 변화된 것은 신화적 상징과 초현실주의적 상징 대신 순수한 색면을 사용해 그것을 달성하겠다는 것입니다. 1947년부터 1949년까지 시간이 지남에 따라 '일정한 모양 이 없는 다수의' 색면이 점차 '소수의 사각' 색면으로 차분하게 정돈되 고 있는 것이 눈에 띄는군요. 그렇다면, 이 색면은 무엇인가? 1947년 단 1권만 발행하고 사라진 전설의 잡지《가능성》에 실린 로스코의 글 이 결정적 힌트입니다.

"나는 내 그림을 드라마라고 생각한다. 그림 속의 형태들은 연기자들이 다. 그들은 당황하지 않고 극적으로 움직이며, 부끄러워하지 않고 동작을 행할 수 있는 연기자들이 필요하기 때문에 창조되어왔다. 연기자나 그들 의 행동은 절대로 미리 예상하여 묘사할 수 없다. 그들은 알려지지 않은 공간 속에서 알려지지 않은 행동으로 시작한다."[3]

로스코의 화면 안에서 색면은 배우가 됩니다. 로스코가 연출한 비 극을 당황함이나 부끄러움 없이 가장 훌륭하게 연기하는 배우 말이 죠. 더욱 의미심장한 부분은 (연출자이자) 화가인 로스코가 (배우인) 색 면들의 행위를 예상할 수 없다는 것입니다. 미지의 공간 속에서 미지 의 행위로 시작되는 어떤 색면의 색채, 색조, 모양, 위치와 움직임에 따라 그다음 색면의 색채, 색조, 모양, 위치와 움직임이 그때그때 결 정되는 과정이 반복되며 하나의 회화가 완성된다는 의미죠. 마크 로

스코. 결국 그는 캔버스라는 평면 무대 위에서 색면이라는 배우들이 자아내는 비극적 감정을 구성하는 연출자가 된 것입니다. 회화에 입문하던 1924년, 얼핏 회화와 관계없어 보이는 극단에서 생활하며 '최초로 색채와 구성의 세계'를 체험했던 로스코. 이렇게 스물한 살 청년의 눈부신 체험은 마흔네 살 화가에게 이어져 '색면이 자아내는 캔버스 위의 비극'을 가능케 합니다. 우리의 모든 체험은 이렇게 소중한 것입니다.

더불어, 로스코는 캔버스 위에 색면을 등장시키며 회화적으로 이보다 더 평면적이기 어려운(평평한 색면이 평평한 캔버스 위에 착 달라붙어 있는) 완전 평면적 추상회화에 도달하고 있습니다. 이것은 당시 뉴욕 미술계에서 (뉴욕 미술계를 휘어잡던 비평가 그린버그의 주장에 따라) 모더니즘 회화의 발전 과정에 부합하는, 즉 이 시대에 걸맞은 형식을 가진 회화로 평가받을 수 있는 강력한 명분으로 작용했습니다. 그렇습니다. 당시 뉴욕 미술계의 핵심 관계자들은 1944년 사망한 표현적 추상회화의 선구자 칸딘스키, 같은 해 뉴욕에서 사망한 기하학적 추상미술의 선구자 몬드리안, 그리고 사실 몬드리안보다 몇 년 앞서 기하학적 추상회화를 창조했던 말레비치, 이들의 뒤를 이어 추상회화를 혁신해줄 미국 미술가를 기다리고 있었습니다. 이를 통해, 뉴욕을 파리에 이어 미술을 혁신하며 선도하는 새로운 중심지로 도약시키려는 열망을 키워가고 있었습니다.

대단원

"부드럽게 표면 위를 부유하거나 캔버스의 얇게 코팅된 표면에서 격렬하게 방점을 찍은, 선명한 색 조각들이 빚어낸 마술." 〈뉴욕 타임스〉는 향후 멀티폼이라 불린 로스코의 신작에 대해 이런 찬사를 보냅니다. (그동안 폴록을 주목해온) 비평가 그린버그 역시 미국에서 새로운 상징주의 화파가 등장했다며 마크 로스코, 클리포드 스틸, 바넷 뉴먼, 아돌프 고틀리브 등 네 명의 화가를 주목하기 시작합니다.

나아가 뉴욕 미술계를 누구보다 예리하게 관찰해온 그린버그는 프랑스, 영국 등 유럽에도 존재하지 않던 참신한 추상회화가 미국에서 탄생하고 있다고 말하며 그런 혁신이 1947~1948년 사이에 일어났다고 주장합니다. 그렇게 주장할 만합니다. 1947년부터 잭슨 폴록은 드리핑 기법으로 신개념 추상회화를 선보이기 시작했고, 1948년 바넷 뉴먼은 (추후 자신의 전매특허가 될) 전대미문의 강렬한 수직선 '지퍼(zip)'를 핵심 제재로 등장시켜 인간의 실존적 비극을 추상회화로 선보이기 시작하죠. 1947년부터 마크 로스코는 각양각색의 부드러운 색면이 화면 위에서 둥둥 떠다니는 추상회화를 시도하고 있었고, (일찍이 추상회화를 실험하고 있었지만 1946년이 되어서야 뉴욕 미술계에 공개된) 클리포드 스틸 역시 독자적인 추상회화를 발전시키는 중이었죠. 이들의 추상회화는 몬드리안이 피카소의 입체주의를 돌파해 창조했던 기하학적 추상회화를 다시 한번 돌파한, 새로운 추상회화의 가능성으로 보였던 것입니다.

"수직선 하나로 모든 것을 말한다."

바넷 뉴먼, 〈유일성 I〉, 1948

"화가의 작품은 제때에 하나하나 차례로 진행되어 명료함으로 나아갈 것이다. 화가와 사상, 사상과 관람자 사이의 모든 장애물들을 제거함으로써…"3)

전쟁 이후 일어난 뉴욕 미술계의 혁명과도 같은 변화. 그 문턱에서 로스코는 여기저기 흩어져 있는 각양각색의 색면을 절제하며 최상의

명료함에 도달하기 위한 최후의 담금질을 지속합니다. 화가가 품고 있는 사상의 정수가 담긴 작품을 매개로 화가와 관람자 간의 완전한 소통을 실현하기 위해서 말이죠.

이 과정에서 유럽 모더니즘 미술의 보고로 성장한 뉴욕 현대 미술관은 그에게 큰 도움이 됩니다. 타의 추종을 불허하는 방대한 유럽 모더니즘 미술 컬렉션을 체계적으로 갖춘 이 미술관 덕분에 미술가들은 유럽을 굳이 가지 않아도 유럽 모더니즘 미술의 발전 과정 전체를 조망할 수 있었죠. (구상이 기하학적 추상의 조형언어로 점진적으로 전환된) 몬드리안과 테오 반 두스뷔르흐의 신조형주의 회화 진화 과정, 그리고 최종적으로 완성된 신조형주의 회화 양식은 두말하면 잔소리로 로스코에게 지대한 영감이 됩니다. (몬드리안과 로스코의 회화 진화 과정의 유사성을 탐구하고 싶다면? 피트 몬드리안 편 참조) 그런데 최상의 명료함으로 나아가기 위해 최후의 담금질을 하던 1949년 로스코에게 가장 지대한 영향을 미친 화가의 작품은 무엇이었을까요? 바로 앙리 마티스의 〈붉은 화실〉이었습니다.

〈붉은 화실〉을 그릴 무렵 마티스의 핵심 연구 과제는 무엇이었을까요? 바로 '색'이었습니다. 마티스는 '에너지로서의 색', '빛으로서의 색'의 효과를 어떻게 회화에 극대치로 담아낼 수 있는지에 대해 연구하고 있었습니다. 그 연구 결과가 담긴 거의 최초에 해당하는 작품이 〈붉은 화실〉이었죠. 이 작품에서 마티스는 화면 전체를 과감하게 '붉은색 면'으로 채웠습니다. 이를 통해, '붉은색에 내재된 빛과 에너지'가 화면에서 뿜어져 나오길 꾀하고 있는데요. 여기서 주목해야 할 점은 마티

스가 붉은색을 채색한 방식입니다. 그는 붉은색을 단순히 한 가지 색조로 채색하지 않았습니다. 다채로운 색조의 붉은색을 감각적으로 사용해 채색했죠. 그 결과, 화면 전체를 채우고 있는 '붉은색 면'이 마치 '붉은 장밋빛 안개가 무한히 일렁이는 공간'으로 변모하는 마법이 벌어지고 있습니다! 가로·세로 크기 약 2m에 육박하는 거대한 캔버스 앞에 선 관람자는 〈붉은 화실〉을 보며 뜨거운 열기를 머금고 일렁이는

"마티스의 DNA가 로스코의 DNA로."
앙리 마티스, 〈붉은 화실〉, 1911

붉은 안개 공간에서 헤매는 체험을 하게 됩니다. 단지 눈(시각 감각)으로 보았을 뿐인데 그런 촉각적 감각을 느끼게 되는 것이죠. 신비롭죠? 이것이 바로 (야수주의라는 분류 명칭에 가려지기 쉬운) 색채주의자 마티스가 발견한 새로운 색채 표현의 정수인 것입니다!

　뉴욕 현대 미술관에서 마티스의 〈붉은 화실〉을 본 로스코는 완전히 홀딱 빠져버립니다. 마티스를 그야말로 추앙하지 않을 수 없음을 인정한 그는 '단순하고 거대한 색면'에서 뿜어져 나오는 색채의 빛과 에너지를 체감하며 자신의 회화에 어떻게 응용할 수 있을지 연구를 거듭합니다. 마티스의 〈붉은 화실〉을 로스코의 1949년 작품 〈No. 19〉와 비교해보세요. 꽤 유사한 면이 있음을 느끼게 될 것입니다. 이런 측면에서 로스코는 '형태 표현을 혁신한' 피카소보다 '색채 표현을 혁신한' 마티스의 유산을 지대하게 받고 있음을 알 수 있습니다. (피카소와 마티스의 핵심 회화 탐구 과제가 무엇인지 알고 싶다면 《방구석 미술관》 참조) 1954년 마티스가 세상을 떠났을 때 로스코는 〈마티스에게 경의를〉이라는 제목의 작품을 제작하는데요. 그가 얼마나 마티스를 존경했는지 알 수 있는 대목입니다.

　'빛으로서의 색'에 대한 로스코의 탐구는 집요한 것이었습니다. 그의 탐구는 비단 19세기 중반부터 20세기 중반에 이르는 유럽 모더니즘 회화에 대한 것만이 아니었습니다. 그 이전 시대에 독창적인 색채 표현을 창안했던 유럽 회화의 거장 모두를 아우르는 광범위한 것이었죠. 조토를 시작으로 레오나르도 다 빈치, 엘 그레코, 렘브란트, 들라크루아, 세잔에 이르는 서양미술사상 가장 뛰어난 색채주의자들의

회화를 탐구합니다. 그 결과 로스코는 '색이 품고 있는 촉각성'을 온전히 끄집어낸 표현 방식, 색의 촉각성으로 자아낸 신비로운 '빛의 효과', 나아가 '색으로 자아낸 빛'이 회화 공간에 자아내는 정서와 분위기의 힘에 대해 깨닫게 됩니다. 그리고 이런 '빛으로서의 색'에 대한 연구 결과를 자기 예술의 리얼리티(비극적 요소)와 융합하는 대단원의 붓질을 시작합니다. 이렇게 20대 초반부터 '색'에 대한 탐구를 멈추지 않았던 아웃사이더 유대인 청년 로스코. 마흔여섯 중년으로 접어들던 1949년, 비로소 '촉각적 방식의 조형주의자'로 다시 태어나 20여 년간 써온 '로스코식 회화 드라마'의 대단원으로 진입합니다.

"색채의 안개 속 색면의 약동이 자아내는 비극의 정수." 1949년부터 시작되는 로스코의 전성기 회화에 대해 한마디로 말하면, 저는 이렇게 말하고 싶습니다. (얼핏 이론적으로 시대에, 트렌드에 발맞춘 평면적 회화로 보이지만 사실) 그 깊이를 헤아릴 수 없는 색채 안개 공간 위에 (역시나 그 깊이를 헤아릴 수 없는) 자기만의 고유한 개성을 가진 색면들이 둥둥 떠 있습니다. 뚫어지게 색면들의 움직임을 추적하며 관찰하다 보면, 그들이 매우 모순적이라는 것이 발견됩니다. 색면들은 모두 하나가 되고자 뜨겁게 달라붙으며 융화되려는 듯 보임과 동시에, 모순적으로 서로 타자가 되고자 차갑게 배척하며 격렬한 비명과 함께 떨어지려는 듯 보이기도 하기 때문입니다. 색면마다 가진 색채와 형상의 차이(개성)로 인해 발생하는 '영원히 하나가 될 수도, 각자가 될 수도 없는' 이런 모순은 조형적으로 비극적입니다.

이런 비극적 조형성은 배경과 색면 간의 관계에서도 드러납니다.

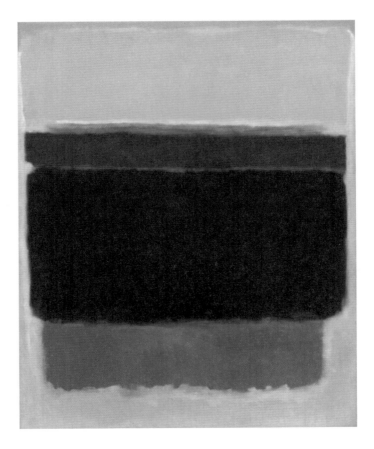

"비극의 향연."
마크 로스코, 〈무제〉, 1949

1949년 작품 〈무제〉를 보세요. 노란색 배경 위에 (위에서부터) 노란색, 보라색, 검정색, 황록색 색면이 타오르듯 긴장감을 형성하며 요동치고 있습니다. 맨 위에 있는 '하얀빛이 도는 노란색 면'은 '노란색 배경'에 서서히 용해되며 배경과 하나가 되려는 순응의 에너지가 느껴집니다. (더 나아가 아예 배경 안으로 깊숙이 스며들려 하고 있죠.) 반면, 중앙에서 가장 큰 비중을 차지하는 '황록빛을 머금은 검정색 면'은 어떤가요? '노란색 배경'에 용해되기를 철저히 거부하며 화면 밖으로 튀어나오려는 저항의 에너지가 강하게 느껴지죠. (더 나아가 아예 블랙홀이 되어 '노란색 배경'에 검은 구멍을 내는 냉정함과 잔인함을 보이기도 합니다. 정말 블랙홀처럼 주변의 '보라색 면'과 '황록색 면'을 강렬하게 끌어당기며 흡수하려 하고 있죠.)

흑과 백, 하나와 둘, 같음과 다름, 포괄적과 배타적, 작용과 반작용, 뜨거움과 차가움, 순응과 저항, 전진과 후퇴, 따스함과 냉정함, 온화함과 잔인함, 기쁨과 슬픔, 미소와 눈물, 행복과 불행, 신뢰와 배신, 평화와 전쟁, 삶과 죽음. 공존하기 어려운 세상의 모든 양면성이 로스코의 회화 안에서 어쩔 수 없이 만나 요동치며 이러지도 저러지도 못하며 생생히 살아 있는 일촉즉발의 비극적 형국입니다. 저는 이렇게 로스코의 화면에서 비극의 향연을 감각합니다. 여러분은 어떤가요?

"내 색채들은 서로 공존할 수는 없으나 각자 산산이 흩어지기 바로 직전에만 조화로움이 살아 있는, 단일하고 매우 한정된 색채들이다."[3]

"비극의 향연."

(왼쪽) 마크 로스코, 〈No. 3/No. 13〉, 1949
(오른쪽) 마크 로스코, 〈무제(하양과 빨강 위의 바이올렛, 검정, 오렌지, 노랑)〉, 1949

오직 형식만이 중요했던 비평가 그린버그에 의해 1955년 '색면회화(color-field painting)'라는 명칭이 붙어 지금까지 널리 통용되고 있지만, 이 분류 명칭에는 화가 로스코가 색면으로 드러내고자 했던 리얼리티가 무엇인지는 빠져 있습니다. 앞서 풀이한 제 관점이 로스코의 비극을 음미하는 행위에 작은 참조가 된다면 기쁘겠습니다.

비극의 주인공

1949년 500만 명의 구독자를 자랑하던 잡지 《라이프》에 "잭슨 폴록 : 그는 미국에서 가장 위대한 생존 화가인가?"라는 제목의 기사가 실린 후, 폴록의 작품이 고가에 팔리기 시작한 것은 의미심장합니다. 미국 사회에서 항상 비주류였던 미국의 미술가가 주류에 편입되는 신호탄과도 같았기 때문입니다.

1949년부터 선보이기 시작한 로스코의 색면회화에 대한 평단의 평가도 처음에는 반신반의했지만, 점차 호평 일색으로 변하기 시작합니다. 1952년 뉴욕 현대 미술관은 동시대를 대표하는 미국 미술가들의 작품을 소개하는 〈열다섯 명의 미국인〉전을 개최합니다. 여태껏 유럽 미술가들의 작품을 소개하는 것에 치중해온 미술관에서 동시대 미국 미술가들의 작품을 대대적으로 소개하기 시작했다는 것은 미국 미술계의 거대한 변화를 암시합니다. 그리고 이 전시에 로스코의 최신 회화 작품도 대거 포함됩니다. 해를 거듭할수록 로스코의 명성과 작품 가격은 빠르게 치솟았고, 미국의 주요 미술관들은 그의 작품을 소장하기 위해 경쟁적으로 열을 올립니다. 55세가 되던 1958년에는 제29회 베니스 비엔날레에 미국 대표 미술가로 참여하며 커리어의 정점을 찍습니다. 오십 평생 비주류, 아웃사이더 취급을 받아왔던 마크 로스코. 시대의 거대한 변화와 함께 난생처음 미국 미술 제도권에서 주류이자 중심으로 우뚝 서게 됩니다. 지금껏 차별, 저평가, 무관심에 저항해왔던 로스코가 그렇게 꿈꿔왔던 이상이 실현된 순간입니다.

그런데 말입니다. 참 모순되게도 로스코의 마음은 편치 않았습니다. 더 이상 그를 차별하거나 무시하는 사람도 없었고, 오히려 그의 회화와 업적을 추앙하는 사람들로 가득했는데도 말이죠. 무엇이 문제였을까요?

"그림은 예민한 감상자의 눈에서 점점 확대되고 보조가 빨라지는 동반자 관계를 식량으로 삼아 살아간다. 또 마찬가지 이유로 죽는다. 따라서 그림을 세상 속에 내보내는 일은 위험하고 무정한 행위다. 천박한 식견과 무능한 자들의 잔혹성으로 인해 그림이 영원히 손상되는 일이 얼마나 잦은지. 그런 자들은 고통을 전 세계로 퍼뜨릴 것이다!"[7]

"나는 비극, 황홀경, 파멸 등 기본적인 인간 감정을 표현하는 것에만 관심이 있다. 많은 사람들이 내 그림 앞에서 무너지고 울음을 터뜨린다는 사실은 내가 그런 기본적 인간 감정을 전달할 수 있다는 것을 보여준다. 만약 당신이 오직 색채 관계에서만 감동받는다면, 요점을 놓친 것이다."[8]

로스코는 자기 작품에 대한 사람들의 몰이해에 매우 예민하게 반응했습니다. 심지어 자기 작품을 제대로 이해하지 못하는 평론가, 미술사가 등 소위 전문가라 불리는 이들로 인해 작품의 생명이 위협받는다고 생각했습니다. 화가는 회화를 통해 비극을 이야기하고 있는데, 다채로운 색면의 색채 관계를 보며 "아름답다"고 말하는 평론가들을 보며 "천박한 식견과 무능한 자들의 잔혹성"이라며 일갈합니다. 나아

가 아예 직접적으로 자신의 회화에서 색채 관계만을 보고 느끼는 것에 대해 "요점을 놓친 것"이라며 일축합니다.

감상자가 (자유롭게 감상하는 것보다) 창작자의 관점으로 감상하게 만들어야 한다고 믿었던 로스코. 그는 자기 작품이 걸리는 모든 전시를 통제하길 원합니다. 작품 선정부터 배치 순서, 작품이 걸리는 높이와 위치, 조명의 밝기, 심지어 작품이 걸리는 벽의 색상까지 자신이 원하는 대로 이뤄져야 한다고 고집하죠. 이런 일은 일반적으로 미술관의 소관이었지만, 로스코는 전시에 대한 전권을 갖길 원했습니다. 이런 조건이 맞지 않을 경우 로스코는 전시를 거부하였고, 심지어 작품을 소장하겠다는 제안마저 거부했습니다. 모두 자신의 회화가 오해와 왜곡 없이 온전히 관람자와 소통하게 만들기 위한 노력의 일환이었죠. 동시에 자신의 작품이 세상에 나가 생명을 얻는 것에 대해 무한한 책임감을 가지고 있었던 화가의 진심이 담긴 행동이기도 합니다.

회화 작품뿐만이 아니라 그것이 놓이는 공간까지 작품의 일부라 여기며 극도로 세밀한 작업을 추구했던 로스코의 작업 방식은 가면 갈수록 강박적이 됐습니다. 그것은 자기 자신을 정신적으로나 육체적으로나 매우 힘겹게 만들었죠. 1961년 58세 로스코는 뉴욕 현대 미술관과 런던 화이트채플 미술관에서 단독 개인전을 열며 세계적 작가의 반열에 오릅니다. 모든 사람들이 축하와 찬사를 보냈지만, 그는 두려움에 휩싸였습니다. 자신의 회화를 사람들이 제대로 이해할 수 있을지, 자기 작품이 전시 공간에 100% 완벽하게 전시됐는지 등 의문과 고뇌에 사로잡혀 있던 그에게 전시는 고난의 행군이었던 것입니다.

로스코의 불편한 마음은 여기서 그치지 않았습니다. "미술 산업은 백만장자들을 위한 산업"[1]이라고 비난하며 미술계에 만연해가는 상업주의를 시종일관 비판해온 비주류 아웃사이더 로스코. 그랬던 그가 미술계의 주류 중에서도 가장 중심부에 위치하게 되자 문제가 발생합니다. 그의 작품이 상상을 초월하는 거액으로 백만장자들에게 팔리며 미술계의 상업주의를 조장하는 일등 공신이 돼버린 것이죠. 화가 자신이 그렇게나 혐오하던 상업주의의 핵심 인물이 돼버린 모순적이면서도 비극적인 상황.

이러지도 저러지도 못하는 상황에서 로스코는 딜레마에 빠집니다. 미술계의 상업주의를 비판하는 운동에 더 이상 참여하지 않으며 영혼의 단짝 스틸과 결별한 로스코는 1958년 시그램 빌딩 내부에 있는 고급 레스토랑 '포 시즌'에 걸 회화를 거액인 35,000달러에 의뢰받습니다. 그러나 1년 후, 인테리어가 완료된 레스토랑 내부를 살펴보던 그는 호화스러운 겉치장에 혐오와 분노를 느끼며 계약을 파기합니다. "그 따위 음식을 그 돈 주고 사먹는 인간들은 절대 내 그림을 볼 일이 없을 거야"[1]라고 말하며 말이죠. 그는 자신의 정신이 살아 숨 쉬고 있는 작품이 단순 장식품이 되는 것을 원치 않았습니다. 예술가로서 최고의 명예와 부를 누리게 되었음에도, 어찌 보면 자신이 원하는 작업을 마음껏 할 수 있는 환경이 갖춰졌다는 점에서 이보다 더 좋을 수 없는 상황이었음에도, 로스코는 정신적 갈등의 늪에서 벗어나지 못한 채 한없이 흔들리는 어느 비극의 주인공이었습니다.

영원한 아웃사이더

어느덧 미술계의 주류가 되었지만, 로스코는 여전히 주류의 관습에 순응하지 않고 자기만의 방식을 고집하며 투쟁하는 아웃사이더였습니다. 인간이기에 딜레마에 빠져 갈등하면서도 자신이 지켜야 하는 것과 추구해야 할 길이 무엇인지 끊임없이 고민하며 최대한 흔들림 없이 떳떳하게 걸어가고자 했던 예술가였죠. 자신의 예술에 대한 미술계 관계자들의 몰이해와 왜곡에 대한 반감, 그리고 미술계에 점점 커가는 상업주의와 물신주의에 대한 분노. (어찌 보면 살바도르 달리와 정반대의 관점을 가지고 있던) 이런 로스코의 불편한 마음은 향후 그의 작업 방향에 적지 않은 영향을 미칩니다.

"점점 어두워지는 그림."
(왼쪽) 마크 로스코, 〈무제〉, 1957
(가운데) 마크 로스코, 〈무제(시그램 벽화)〉, 1959
(오른쪽) 마크 로스코, 〈무제〉, 1964

가장 먼저 눈에 띄는 변화는 1957년 이래로 그의 회화가 점점 어두워지기 시작한 것입니다. (밝고 생기 있는 색을 다채롭게 사용했던 이전과 달리) 적갈색, 갈색, 보라색, 검은색 등 칙칙하고 어두운색 사용을 극단적으로 늘리기 시작합니다. 이와 함께 회화의 색면 구성도 점점 단순해집니다. (여러 색면의 다채로운 구성을 꾀했던 이전과 달리) '하나의 배경과 하나의 색면'으로 응축해 강렬한 하나의 이미지가 되려는 성향이 강해지죠. 이런 변화로 인해 음울한 동굴 안에 들어와 있는 느낌을 받게 됩니다. 또, 더 이상 "예쁜 그림"이라고 말할 수 없는 종교적 엄숙함과 무게감이 느껴지죠. 왜 이런 회화를 강박적으로 그리기 시작했을까요?

"종종, 해 질 녘 공기 속에서 신비, 위협, 좌절이라는 감정이 한꺼번에 느껴질 때가 있다. 나의 회화가 그런 순간의 특성을 갖길 바란다."[9]

결국, 그림을 보는 이가 비극적 감정을 더욱 명확하고 깊게 체감할 수 있게 만들기 위함입니다. 신비, 위협, 좌절 등 비극적 감정이 한꺼번에 몰려왔던 붉은 태양이 지는 풍경과 공간. 그 풍경과 공간이 자아내는 비극적 정서를 자신의 회화와 그 회화가 놓이는 공간에 온전히 재현하고 싶다는 열망의 결과였죠. 로스코가 회화뿐만 아니라 그 회화가 놓이는 전시 공간까지 세밀하게 통제한 것은 바로 이런 이유 때문이었습니다.

이렇게 로스코가 표현하려는 리얼리티의 방향에 따라 그의 회화는

더욱 깊이를 더하고 있었습니다. 그렇지만, 여전히 로스코의 마음에 들지 않는 것이 있었습니다. 바로 자신의 회화 작품이 놓이는 '공간'이었죠. 그는 가면 갈수록 자기 작품이 돈벌이의 대상이 되는 공간에 놓이는 것이 적합하지 않다는 생각에 사로잡힙니다. 1959년 영국 세인트 아이브스를 여행하던 중 로스코는 폐허가 된 채 교외에 버려져 있는 중세 예배당을 발견합니다. 상업주의 욕망에서 벗어난 이런 공간이야말로 자기 작품을 걸기에 적격이라고 생각한 로스코. 직접 예배당을 매수해 자신의 단독 미술관으로 만드는 것이 어떨지 고민하기까지 합니다.

그러던 중 1964년 61세 로스코에게 뜻밖의 제안이 옵니다. 존과 도미니크 드 메닐 부부가 휴스턴에 지을 예배당에 놓일 회화와 그에 적합한 공간 기획을 의뢰한 것이죠. 석유 사업으로 큰 부를 일군 드 메닐가의 일원으로 무엇보다 미술을 애호하던 부부는 모든 종교 간의 구분을 초월한 영적인 공간을 만들고 싶었고, 그것을 가능케 할 적임자를 로스코로 본 것입니다. 이런 부부의 뜻은 곧 로스코의 뜻과 같았습니다. 의뢰를 받아들인 로스코는 약 3년간 이 프로젝트에 모든 것을 쏟아붓습니다. 그렇게 완성된 20점의 회화 중 14점이 로스코가 세심하게 기획한 예배당 공간에 놓이게 됩니다.

엄숙함으로 가득 찬 공간 속 영적인 침묵과 함께 살아 숨 쉬는 회화. 예배당에 놓인 14점의 회화는 얼핏 보기에 그냥 검고 어둡기만 해 보입니다. 그렇지만, 시간의 여유를 두고 조급한 마음을 내려놓고 바라보다 보면, 어느새 검고 탁한 화면으로부터 보랏빛, 파란빛, 붉은빛 등

빛무리가 끊임없이 넘실거리며 우리의 마음 한가운데에 차오르는 영적인 순간을 맞이하게 될지도 모릅니다. 더 나아가 우리가 로스코 회화의 깊은 공간 속으로 풍덩 빠져들어 그의 마음 깊은 곳에 숨 쉬고 있던 세계를 흠뻑 체감하며 공명하게 될지도 모를 일입니다. 그리고 그것은 세로 4m, 가로 3m를 훌쩍 넘어서는 거대한 규모의 화면 때문일지도 모릅니다. 그는 거대한 그림을 그리는 이유에 대해 다음과 같이 말합니다.

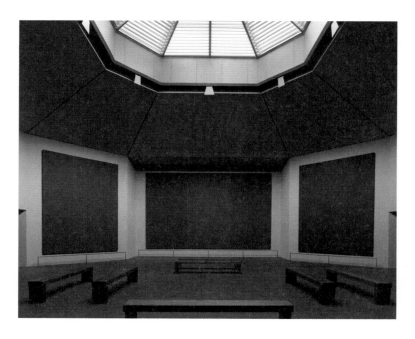

"자연광만으로 채워진 로스코 예배당."
Photo By Courtesy the Rothko Chapel.

"친밀하며 인간적이고 싶어서입니다. 작은 그림을 그리는 것은 자기 자신을 경험의 테두리 바깥에 두는 것, 즉 경험을 슬라이드 쇼나 축소렌즈를 통해서 보는 것을 의미합니다. 그러나 큰 그림을 그리면 그 안에 있게 됩니다. 그것은 자신이 통제할 수 있는 무언가가 아닙니다."[1]

가벼운 것들

예배당에 놓인 어둡고 엄숙한 로스코의 회화에 대해 도미니크 드 메닐은 "마치 우리를 초월의 입구이자 우주의 신비, 필멸의 운명이 지닌 비극적인 신비로 이끌어주려는 것"[1] 같다고 말합니다. 이렇게 살아 있는 거장의 반열에 오른 로스코는 특별한 영성을 가진 창조주로 추앙받으며, 그가 그린 회화는 숭고한 성물로 여겨지기에 이릅니다. 당시 바넷 뉴먼, 클리포드 스틸, 로버트 마더웰, 아돌프 고틀리브 등 다른 추상표현주의 화가들 역시 유사한 대우와 평가를 받고 있었습니다. 추상표현주의 예술가들의 예술은 한없이 무겁고, 엄숙하고, 장엄하고, 숭고하고, 준엄하고, 심오하고, 철학적이고, 종교적이고, 진지한 것으로 내달리고 있었죠.

그렇지만 달이 차면 기울게 되어 있는 법! 1960년대에 들어와 그런 추상표현주의의 무거움을 비웃으며 한없이 가벼운 것들이 뉴욕 미술계에 혜성처럼 등장합니다. 바로 로이 리히텐슈타인, 클래스 올덴버그, 앤디 워홀 등으로 대표되는 팝아트 예술가들이 말이죠. 이들은

'왜 예술이 고상하고 진지해야만 하냐?'고 반문하듯 만화, 광고, 유명인, 브랜드, 상품 등 대중적이고 일상에서 흔히 볼 수 있는 것들을 예술 작품의 주인공으로 내세웁니다. 직접적인 것을 넘어 노골적으로 보일 정도로 말이죠. 이런 전략을 통해 추상표현주의의 아성을 공격합니다.

가뜩이나 상업주의가 만연한 뉴욕 미술 시장에 환멸을 느끼고 있던 로스코였습니다. 그런 로스코에게 팝아트 미술가들은 상업주의에 영합하며 예술을 한없이 가볍고 저급하게 만드는 '예술을 빙자한 사기꾼들'로 보였죠. 로스코는 팝아트 작품을 취급하기 시작한 갤러리와 계약을 파기하고 거래를 끊습니다. 더 나아가 아예 미국 미술 시장에서 작품을 거래하는 것 자체를 거부하며 오직 영국 런던에 있는 갤러리와의 거래를 고집하기 시작합니다. 결국 로스코의 작품을 영구 전시하고 싶다는 런던 테이트 갤러리의 제안을 수락하며 미국이 아닌 영국에 작품을 보내기로 하죠.

마크 로스코. 그는 다시 아웃사이더가 되었다고 느낀 것일까요? 그는 여전히 미국의 화가이며 살아 있는 전설로 존경받고 있었습니다. 그러나 그는 이제 미국의 화가가 되기를 거부하는 듯한 행보를 보이며 뉴욕 미술계에 반감을 드러내며 저항하고 있었습니다.

현실과 마음

예배당에 걸릴 5m에 육박하는 거대한 회화 20점을 작업하느라 그는 정신적으로나 육체적으로 크게 소진되었던 것이 분명합니다. 작업을 완성한 후 이듬해인 1968년, 65세 로스코는 등 부위 혈관 파열로 크나큰 고통에 휩싸이며 병원에 실려 갑니다. 박리성 대동맥류 진단을 받은 그는 의사로부터 1m를 넘지 않는 작은 그림을 그리라는 조언과 함께 건강한 식사와 금연, 금주를 권고받죠. 이후 심장병에 시달린 로스코는 의사의 권고대로 어쩔 수 없이 작은 그림을 그리며 육체적 충격을 줄였지만, 그의 허약해진 정신은 되살리기 어려웠습니다. 심각한 우울증에 시달리기 시작한 그는 결코 술과 담배를 끊을 수 없었고, 시간이 흐를수록 몸과 마음은 빠르게 악화 일로를 걸었습니다.

뉴욕 현대 미술관, 메트로폴리탄 미술관, 구겐하임 미술관, 런던의 테이트 갤러리 등 최고의 권위를 자랑하는 미술관에서 협업을 제안해오는 등 로스코는 이미 살아 있는 전설이자 주류의 중심 예술가로 굳건히 자리 잡았습니다. 그러나 '비극적이게도' 그의 마음은 현실 밖에 자신이 설정해놓은 이상을 향해 있었고, 현실과 이상의 크나큰 괴리 속에 상처받으며 고통을 겪었습니다. 마크 로스코. 그는 현실 밖에 있는 이상을 추구한 영원한 아웃사이더였던 것입니다. 당시 로스코를 만났던 지인은 그를 두고 "헬쑥해진 얼굴에 기쁨이 없었고, 시종일관 불안 속에 가만히 있지 못했다"고 회상합니다. 1969년 여름, 젊은 시절 자퇴했던 예일대에서 명예박사 학위를 받으며 이어진 연설에서 로스

코는 이런 말을 남깁니다.

"내가 젊은 청년이었을 때 예술은 고독한 작업이었습니다. 갤러리도, 수집가도, 평론가도, 돈도 없었습니다. 그러나 그 시기는 황금기였습니다. 우리는 잃을 것이 아무것도 없었던 대신 비전이 있었습니다. 오늘날에는 상황이 그렇지 않습니다."[1]

비관적인 연설. 모든 것을 가졌기에 잃을 일만 남아서일까? 66세의 로스코는 잃을 것이 아무것도 없었기에 비전만이 찬란히 넘쳐흐르던 젊은 날을 그리워하고 있습니다. 이런 비극적인 심리 속 로스코의 내면에 남겨진 색채는 무엇이었을까? 그것은 오직 검정과 회색뿐이었습니다.

칠흑 같은 어둠과 잿빛으로 가득 찬 공간. 색면회화를 창안한 1949년부터 1968년까지 로스코는 회화에서 분명 색면의 효과와 구성을 통해 비극적 감정의 정수를 표현하려 했다는 판단이 듭니다. 다시 말해, 셰익스피어가 비극을 쓰듯 로스코는 비극을 그리는 작가였던 것이죠. 비극은 로스코의 안에 있는 것이 아닌 밖에 있는 것이기에 그저 작가로서 비극을 연출하면 되었던 것이죠. 그렇지만 1969년부터 1970년까지 약 1년간 숱하게 반복해서 그린 검은 잿빛 회화에서 느껴지는 바는 꽤 다릅니다. 바로 화가 로스코의 내면을 속속들이 파고들어 어느새 완전히 지배하고 있는 것이 비극적 감정이 아닐 수 없다는 체감. 비극의 연출가가 삶의 끝에서 비극에 점령당하고 마는, 비극의 주인공이 되어버린 비극. 비극의 연출가로서 궁극의 비극을 표현하

기 위해선 결국, 자신이 비극 그 자체가 되지 않으면 안 된다고 무의식적으로 느낀 것일까? 저는 로스코 최후의 검은 잿빛 회화에서 그 당시 로스코의 내면을 봅니다. 그리고 다시금 나, 너, 우리의 삶에 비춰보며 반추하는 시간을 가져봅니다.

로스코의 검은 잿빛 회화를 보고 있으면, 약 10년 전 한국 땅에서 삶의 모든 희망을 잃고 고통 속에서 좌절하던 이중섭이 그린 〈돌아오지 않는 강〉이 겹쳐 떠오릅니다. 세상을 떠나기 얼마 전, 화가가 멈출 수 없는 표현 본능과 함께 처절하게 토해낸 이 그림에서 보이는 색은 공

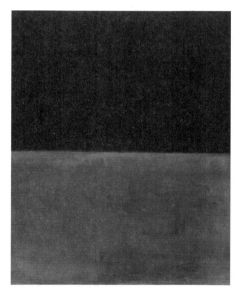

"돌아오지 않는 강."
(왼쪽) 마크 로스코, 〈무제〉, 1969~1970
(오른쪽) 이중섭, 〈돌아오지 않는 강〉, 1956

교롭게도 검은색과 잿빛입니다. 1955년 개봉했던 미국 영화 〈돌아오지 않는 강〉을 본 후 제목이 좋다며 제목을 되뇌던 중섭. 그가 그렇게 기다리던 강은 이미 흘러가 돌아오지 않았고, 로스코가 기다리던 강역시 이미 속절없이 흘러가버린 채 돌아오지 않았습니다.

1969년 연말, 자신의 작업실에 친구들을 불러 모아 파티를 연 그날, 로스코는 자신이 연출한 연극을 펼칩니다. 연극의 배우는 로스코와 검은 잿빛 회화 몇 점. 검은 잿빛 회화 몇 점을 원을 그리며 걸어두고, 그원의 중심에 들어간 로스코는 마치 왕이 되어 자신을 지키는 신하들을 내쫓을지 말지를 두고 고뇌하는 연극을 4시간 동안 이어갑니다. 이연극을 지켜봤던 로버트 마더웰의 주장처럼 '색면회화 제국의 왕' 로스코를 지켜주는 가장 단단하면서도 유일한 성은 그 자신이 창조한검은 잿빛의 색면회화였을지도 모릅니다. 그렇다면, 그동안 로스코는자신을 지켜주는 성을 쌓아 올려왔던 것일지 모릅니다.

연극이 끝나고 몇 개월 후인 1970년 2월 25일. 로스코만을 위해 마련된 테이트 갤러리 전시 공간에 놓일 작품들이 런던에 도착하던 그날. 여느 날과 같이 로스코의 작업실에 도착한 조수는 그만 소스라치게 놀랍니다. 만성 우울증과 대동맥 박리에 시달리던 로스코가 스스로동맥을 끊고 생을 마감한 상태였기 때문이죠. 성을 지어 올린 왕은 세상을 떠나고, 성만 덩그러니 남은 세상. 1년이 지난 1971년 2월 27일, 새로 지어진 휴스턴 예배당은 '로스코 예배당(Rothko Chapel)'이라는 이름을 입으며 로스코의 영원한 성으로 남습니다.

마크 로스코 Mark Rothko

출생-사망	1903년 9월 25일 ~ 1970년 2월 25일
국적	미국
사조	추상표현주의
대표작	⟨No. 3/No. 13⟩, ⟨무제⟩

로스코는 촉각적 방식의 조형주의자?

보통 우리는 마크 로스코의 회화를 추상표현주의라고 분류하고, 또 그렇게 보려는 경향이 있습니다. 그렇지만, 엄연히 말해 이것은 화가 본인이 아닌 미술계의 제삼자가 정리한 미술사적 관점입니다. 정작 회화를 제작한 마크 로스코는 자신을 추상표현주의자나 색면회화 화가라고 소개하지 않았습니다. 마크 로스코는 자신을 '촉각적 방식의 조형주의자'라고 소개합니다.

회화가 한 편의 비극이 되길 바랐던 로스코. 다시 말해, 그는 자신의 회화를 보는 이들이 비극적 감정을 매우 직접적으로 체험하길 바랐습니다. 이를 위해 회화적으로 어떻게 표현해야 할지 아주 깊이 탐구했는데요. 그 결론은 '색을 활용한 빛의 효과'를 자아내어 '회화의 촉각성을 극대화'하는 것이었습니다. 그는 색이 가진 촉각적 성질을 잘 이해하고 활용했던 화가로 조토와 세잔을 들며 근본적으로 색은 촉각적 성질을 가지고 있다고 말합니다. 그리고 색이 가진 이런 성질을 잘 활용해 빛의 효과를 자아내면 회화의 촉각적 성질을 극대화할 수 있다고 주장하며 그런 표현을 선구한 화가로 다 빈치를 듭니다.

결론적으로 색을 활용한 빛의 효과로 회화의 촉각성을 극대화해 비극적 감정을 잘 표현한 화가로는 엘 그레코와 들라크루아를 듭니다. 로스코는 그들이 회화에서 빛으로 비극의 분위기를 조성하고 있는 점, 비극적인 조형 리듬 속에 비극적 주제에 적합한 색조를 감각적으로 사용하고 있는 점에 주목합니다. 결국, 로스코는 조토, 다 빈치, 엘 그레코, 렘브란트, 들라크루아, 세잔으로 이어지는 촉각적 방식의 조형주의자 계보를 독자적으로 창안합니다. 그리고 그들의 미학을 계승해 추상의 회화언어로 부활시키려 했던 화가가 바로 마크 로스코입니다.

팝아트의 황제
앤디 워홀

앤디 워홀, 〈캠벨 수프 캔〉, 1962, 32개 캔버스에 아크릴릭

아주 노골적인
복제 머신이었다고?

그림 ⓒ 리노

새하얀 머리가 남달라 보이는 워홀이 카메라로 찍은 것은? 기이하게도 워홀 자신이었습니다. 카메라로 자기 자신을 복제하고 있는 형국인데요. 의미심장합니다. 팝아트의 황제로 불리는 워홀은 알고 보니 복제를 꿈꾼 복제 머신이었다고 하는데요. 대체 무슨 뜻일까요?

1963년, 최초로 TV를 미술의 주제이자 재료로 끌어들인 백남준. 그의 대표작으로 기억될 〈TV부처〉를 뉴욕에서 공개하던 1968년. 그때 뉴욕에 살던 워홀은 TV를 두고 이런 말을 했습니다.

"미래에는 누구나 15분 동안 유명해질 것이다."[1]

백남준이 〈TV부처〉에서 '삼라만상의 이치를 깨달은 존재'인 부처가 TV 안에 담겨 있는 모습을 강조하며 TV를 '삼라만상을 보여주는 매체'로 주목할 당시, 워홀은 TV를 '유명하게 만들어주는 매체'로 본 것이죠. 둘의 이런 시각차는 미래에 대한 예측에서도 큰 차이를 만드는데요. 백남준은 미디어가 전 세계인을 연결하며 소통하는 과정 끝에 평화가 실현될 것이라 보았습니다. 반면, 워홀은 특수한 소수의 전유

물이었던 유명세가 미디어로 인해 누구나 얻을 수 있는 것이 될 것이라 보았습니다. (이런 생각의 차이가 작품의 차이를 만들죠.) 1960년대 새롭게 탄생한 미디어 시대에 대한 두 예술가의 미래 예측. 이에 대해 어떤 생각이 드나요? 백남준의 예측은 아직도 현재 진행 중이지만, 워홀의 예측은 이미 오늘날 실현된 것 같습니다.

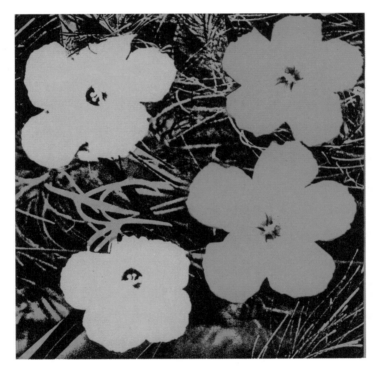

"이래도 되는 거야?"
앤디 워홀, 〈꽃〉, 1964

또, 우리가 살고 있는 현시대를 다른 시각으로 관찰하면, '복제의 시대'라는 사실을 발견할 수 있습니다. 온라인 미디어에서 텍스트, 이미지, 영상이 무한히 반복적으로 복제되고 있고, 이제는 그 영향이 오프라인까지 범람하며 '무엇이 원본이고 복제본인지', '무엇이 진짜이고 가짜인지' 분간하기 어려울 지경이 되었죠. 이런 현대 사회의 특징을 (일찍이) 1960년대에 예리하게 간파해 예술에 절묘하게 녹인 예술가가 바로 앤디 워홀입니다.

　작품 〈꽃〉이 그렇습니다. 1964년, 잡지를 뒤적이던 워홀은 어느 사진작가가 히비스커스 꽃을 촬영한 사진을 발견합니다. 워홀은 그 사진을 가져와 약간의 변형을 가한 후 반복적으로 복제합니다. 그리고 자기 작품이라 주장하며 판매하죠. 누군가 '이거 도둑질 아닌가? 타인의 창작물을 도용하다니. 양심도 가책도 못 느끼는 짐승 아닌가?'라고 비난할 법한 일입니다. 창작자의 양심이 의심되는 워홀의 차용·복제 행위는 기존 미술계 사고방식으로는 절대 용납될 수 없는 일이었습니다. 그럼에도 워홀은 세상의 거대한 변화와 함께 시작된 '복제의 시대'를 예리한 감각으로 선취해 자신의 작업으로 까발렸습니다. 옳고 그름의 논평 없이 노골적으로 말이죠.

　그런데 워홀을 속속들이 파헤쳐보면 워홀의 복제 행위가 이뿐만이 아니라고 합니다. 워홀이야말로 모든 영역에서 복제를 노골적으로 실행한 '복제 머신'이었다고 하는데요. 과연 그는 무엇을 그리도 복제했을까요?

모래밭에서도 당근은 자란다

암울함. 앤드류 위홀라(Andrew Warhola)의 어린 시절을 한마디로 말하면 그렇습니다. 그런데 우리가 익히 알던 이름이 아니죠? 그렇습니다. 앤디 워홀은 체코슬로바키아에서 미국으로 건너온 이민자 가정의 자녀였습니다. 제1차 세계대전이 발발하기 전인 1912년, 워홀의 아버지는 군 입대를 피하고자 아내와 함께 체코슬로바키아에서 미국으로 이민을 선택합니다. 가난한 이민자들이 모여 살던 펜실베이니아 빈민가에 정착한 워홀의 아버지가 할 수 있었던 것은 석탄 광산에서 일하는 것뿐. 그러나 이런 생활도 잠시였습니다. 워홀이 14세가 되던 1942년, 일터에서 오염된 물을 마신 아버지가 결핵성 복막염으로 사망하며 형편은 더 어려워집니다. 가난은 어린 워홀의 삶을 내내 짓누르고 있었습니다.

위홀의 어릴 적 암울함은 여기서 끝나지 않습니다. 뭉크처럼 태어날 적부터 병약했던 위홀은 8세부터 10세까지 3년 동안 여름방학이 시작하던 날마다 고열에 고통스러워하다 온몸에 경련과 발작을 일으키는 류머티즘 무도병에 시달립니다. 고열과 발작으로 침대에 누워 지내는 일이 잦았던 만큼 친구를 사귀지도, 학교생활에 적응하지도, 학업을 이어가지도 못하는 내성적인 아이였죠.

또래 친구들과 떨어져 침대 위에서 지내던 소년 위홀을 위해 어머니가 해줄 수 있는 일은 만화책 《딕 트레이시》를 읽어주는 것이었습니다. 또, 색칠 공책 한 바닥을 다 그린 위홀에게 허쉬 초콜릿 한 개를 주

는 것이었죠. 그리고 이런 어머니의 작은 행위가 워홀에게는 모든 것이었습니다. 《딕 트레이시》, 《뽀빠이》 등 만화책에 푹 빠져서 지낸 워홀은 어느덧 영화에도 빠져들며 영화 잡지를 광적으로 읽고, 배우들의 사진을 수집하며 팬레터 보내기에 열을 올립니다. 사진에 관심을 보이던 아홉 살 워홀의 호기심을 사랑으로 안아준 어머니는 없는 형편에도 카메라를 사주며 직접 사진을 현상할 수 있는 암실을 지하실에 만들어주기까지 합니다.

(초콜릿을 먹고 싶어서였는지, 그저 그리고 싶어서였는지 알 수 없지만) 세 살 무렵부터 그림 그리기를 좋아하던 워홀을 위해 어머니는 일찍이 스케치북을 사주었는데요. 어린 시절 내내 그리기를 멈추지 않던 워홀은 고등학교 시절 카네기 연구소에서 운영하는 영재 미술 교육 과정에 장학생으로 선발됩니다. 카네기 멜론 대학교 미술 교수에게 배우는 과정이었던 만큼 워홀의 그림에 대한 이해는 동년배보다 더욱 깊어질 수 있었습니다.

'모래밭에서도 당근은 자란다.' 얼핏 보면 척박해 보이는 어린 시절. 그러나 그 속에서 소년 워홀은 자기만의 초록빛 싹을 틔우고 있었습니다. 학창 시절 내내 미술 교사를 꿈꾸던 워홀은 성장하며 광고 일러스트레이터의 꿈을 키우기 시작합니다. 그림을 가르치기보다는 직접 그리는 것을 더 좋아한다는 사실을 깨달았기 때문이죠. 결국, 자신의 꿈을 따라 카네기 멜론 대학교에 입학해 미술과 현대 디자인을 전공하지만, 탭 댄서를 꿈꾸며 클럽에서 주야장천 노는 시간이 더 많았던 워홀. 그래도 (추후 노골적이라고 느껴질 정도로 사실적인 묘사로 누드화

의 새 장을 연) 대학 동기 필립 펄스타인과 함께 갤러리와 미술관을 쏘다니며 예술에 대한 열정을 나누고 키워갑니다. (둘은 특히 마르셀 뒤샹과 존 케이지, 조지프 코넬의 작업을 좋아했습니다. 모두 기성의 예술 문법을 파괴하고 새로운 예술 문법을 창조한 예술가들이죠.) 그렇게 워홀이 스무 살이 되던 1948년 여름, (워홀의 표현을 빌리면) 펄스타인이 크로거 슈퍼마켓 쇼핑백에 워홀을 집어넣어 뉴욕에 데리고 갑니다. 당시 사회, 경제, 문화 모든 면에서 온갖 것들이 섞여 뜨겁게 타오르며 팽창하던 용광로 같은 도시, 뉴욕으로 말이죠.

American Dream

잭슨 폴록이 회심의 드립 페인팅으로 뉴욕 미술계를 들썩이게 한 1948년. 후줄근한 티셔츠와 면바지 차림의 스무 살 청년이 단돈 200달러를 손에 쥐고 뉴욕에 입성합니다. '아메리칸드림'을 열망하며 말이죠. 무려 17명의 청년이 룸메이트로 모여 사는 (바퀴벌레도 득실거리던) 지하 아파트에 정착한 그. 이때부터 자신을 '앤디 워홀(Andy Warhol)'이라 소개하기 시작합니다. 미국인들과 스스럼없이 관계를 맺으며 일하기 위해서는 미국식 이름이 필요하다 느낀 것이죠. 비즈니스 미팅을 위해 맞춤 정장과 이태리제 구두를 마련한 워홀은 포트폴리오를 들고 일거리를 찾아 나섭니다.

워홀이 처음 목표로 삼은 고객은 잡지사였습니다. 당시 뉴욕에서는

저널리즘이 발달하며 잡지 산업이 번창하고 있었는데요. 1923년 창간한《타임》과 1936년 창간한《라이프》는 이미 수백만에 달하는 판매 부수를 자랑하는 대형 매체였습니다.《포춘》같은 비즈니스 잡지부터《보그》,《하퍼스 바자》같은 패션 잡지까지 다양한 주제의 잡지가 발행되고 있었고, 그만큼 삽화에 대한 수요 또한 나날이 커지고 있었죠. 바로 워홀은 이 시장을 노린 것이었습니다.

수많은 잡지사의 문을 두드려 포트폴리오를 보여주며 영업한 끝에 워홀이 처음으로 따낸 일은 패션 잡지《글래머》에 실릴 칼럼에 들어갈 삽화였습니다. 칼럼 제목은 의미심장하게도 '성공은 뉴욕에서의 직업이다(Success is a Job in New York)'. 이 삽화 작업을 시작으로 워홀은 매력과 개성을 갖춘 이미지의 지속적 공급이 필요한 잡지사들의 관심을 얻는 데 성공하는데요. 이를 가능케 한 워홀만의 비장의 무기가 있었으니. 바로 '얼룩진 선(blotted-line)' 기법이었습니다. 이 기법은 알고 보면 매우 단순합니다. 우선 방수 용지에 연필로 그림을 그립니다. 그리고 잉크를 묻힌 만년필로 그림의 윤곽선을 따라 그리죠. 그다음 잉크가 마르기 전에 종이를 덮어 (인쇄하듯) 찍어냅니다. 마지막으로 찍어낸 그림에 약간의 채색을 더해 그림을 완성합니다. 참 쉽죠?

기법은 단순했지만, 그 효과는 개성 있고 무엇보다 매력적이었습니다. 기계로 대량 인쇄한 이미지이지만, 잉크의 얼룩진 표현이 매우 자유분방하고 위트 있어 회화적으로 보였던 것이죠. 이런 특징은 당시 상업 미술계에서 만연했던 '같은 굵기의 기계적인 선'으로 그린 이미지들과 차별화되는 감성적 효과를 주었습니다. 대학 시절에 실컷 탭

댄스를 추며 창안했던 '얼룩진 선' 기법은 뉴욕 상업 미술계에서 워홀의 전매특허 양식으로 반짝 빛나게 됩니다. 이후 수많은 작업 의뢰가 워홀에게 쏟아져 들어오기 시작하는데요.《보그》,《하퍼스 바자》등 패션 잡지에 들어갈 삽화 작업뿐 아니라 책 표지, 성탄절 카드, 음반 표지, 백화점 쇼윈도 디자인 등 다양했습니다.

> "나는 하루 종일 작업거리를 찾아 돌아다니다가, 밤이면 집으로 돌아와 낮에 채집한 소재를 가지고 그림을 그렸다. 이것이 1950년대의 내 생활이었다."[2]

낮에는 일거리를 찾아 영업하고, 밤에는 일하기를 반복했던 워커홀릭 앤디 워홀. 그러던 1955년, 27세 워홀에게 큰 기회가 찾아옵니다. 구두 회사 아이 밀러(I. Miller)로부터 〈뉴욕 타임스〉에 매주 실을 광고 삽화를 그려달라는 제안이 온 것이죠. 그런데 이 제안에 특이한 점이 있었으니. 워홀이 구두를 많이 그릴수록 광고주가 돈을 더 많이 주는 구조였다는 겁니다. 이런 탓에 워홀은 매주 새로운 광고 삽화를 그릴 때마다 '어떻게 더 많은 구두를 반복해서 그리면서도 매력적으로 보일 수 있을지' 고민에 빠집니다.

개성 있고 매력적인 구두 삽화가 매주 〈뉴욕 타임스〉에 실리며 워홀은 뉴욕 상업 미술계에서 큰 주목을 받기 시작합니다. 나아가 500만 명의 구독자를 가진 잡지《라이프》에 워홀의 그림을 소개하는 기사가 실리며 유명세는 전국구로 퍼져나가죠. 전매특허 '얼룩진 선' 기법이

"워홀의 전매특허 '얼룩진 선' 기법."
워홀이 작업한 아이 밀러 광고(1958)

적용된 워홀의 그림은 많은 사랑을 받으며 워홀의 구두 삽화로 채워진 책《잃어버린 구두를 찾아서(À la recherche du shoe perdu)》와 요리 삽화로 채워진 책《야생 라즈베리(Wild Raspberries)》가 출판되기도 하죠. 게다가 아이 밀러 광고의 성공으로 상업 미술계의 권위 있는 시상식인 아트 디렉터스 클럽에서 디렉터상을 수상하며 명예까지 얻게 됩니다. 또, 아이 밀러 광고의 성공으로 티파니 등 굴지의 패션 회사의 광고 이미지를 제작하기도 합니다.

거대한 파도처럼 밀려드는 일거리를 혼자 감당할 수 없던 워홀은 조수를 고용해 대신 삽화를 그리게 하며 매출 규모를 더욱 늘려갑니다. 이렇게 뉴욕의 상업 미술계를 누비며 10여 년간 밤낮없이 일한 끝에 1960년 32세 워홀의 연간 수입은 10만 달러를 훌쩍 넘습니다. 넘쳐나는 일거리와 돈다발 속에서 워홀은 랙싱턴가에 위치한 타운하우스를 구입합니다. 오디오에서 하루 종일 팝 음악이 울려 퍼지던 그 집에서 워홀은 어머니 그리고 스물다섯 마리 샴고양이와 함께 살며 작업을 하죠. 이따금 워홀의 점심 식사로 어머니는 캠벨 수프를 끓여주곤 했고, 1952년에 처음 구입한 TV에서 무한정 흘러나오는 뉴스와 가십거리는 워홀이 좋아하는 것이었고, 쇼핑 중독이었던 워홀은 미술품부터 양말까지 닥치는 대로 구입해 집에 쌓아놓는 것이 취미였습니다. 최고급 레스토랑에서의 식사를 즐겼던 워홀은 때때로 2인분을 시키며 1인분은 포장했습니다. 그리고 길가에 있는 노숙자에게 슬쩍 주곤 했죠. '성공은 뉴욕에서의 직업이다.' 워홀은 뉴욕에서 '아메리칸드림'을 실현한 성공한 상업 미술가였습니다.

질투의 화신

그렇게 성공 가도를 달리던 그때. 워홀은 상업 미술을 그만두고 순수 미술을 하기로 합니다. 한창 잘나가던 상업 미술가의 경력을 버리고, 왜 군이 순수 미술가가 되고 싶었을까요? 그는 이렇게 말합니다.

"나는 스스로 세상에서 가장 질투심 강한 사람 중 한 명일 거라고 생각한다. (중략) 근본적으로, 나는 어떤 것을 맨 처음 선택하지 못하면 미치는 것이다."[2]

질투의 화신. 워홀은 그런 사람이었습니다. (잭슨 폴록이 교통사고로 사망하던) 1956년, 친구와 피렌체로 여행을 떠나 미술관이라는 명예의 전당에 성스럽게 보존되고 있는 미술가들의 작품을 둘러본 워홀. "앞으로 무엇이 되고 싶냐?"라는 친구의 물음에 워홀은 '마티스'가 되고 싶다고 답합니다. 워홀은 피카소와 함께 20세기 회화에 가장 지대한 영향을 미친 미술가라 불리는 마티스를, 다시 말해 마티스의 위대한 업적과 명예를 질투한 것입니다.

1950년대 중반부터 1960년대에 접어들며 뉴욕 미술계는 전례 없던 호황을 맞습니다. 1950년대 초반에 약 30곳뿐이던 갤러리가 1960년에 약 300곳으로 급증한 것을 보면 알 수 있죠. 미국의 가파른 경제 성장과 함께 지갑이 두둑해진 미국인들은 하루가 다르게 가격이 급등하는 미국 미술가들의 작품을 고수익이 보장되는 투자 상품으로 보며 열광하기 시작합니다. 상업 미술과 비교했을 때 거래 금액이 비교할 수 없을 만큼 커가는 순수 미술 시장을 바라보며 워홀은 질투를 느끼지 않을 수 없었습니다.

상업 미술가로서는 얻기 어려운 거대한 부와 영원한 명예가 있는 순수 미술계를 질투하며 염탐하던 워홀. 당시 매우 전복적이고 전위적인 작품으로 뉴욕 미술계를 뒤흔들던 두 명의 미국 미술가가 그의 눈

에 들어오는데요. 바로 (추후 팝아트의 선구자라는 평을 얻게 되는) 로버트 라우센버그와 재스퍼 존스였습니다. 워홀과 같은 또래였던 그들은 당시 뉴욕 미술계에 절대 진리처럼 군림하던 추상표현주의의 아성을 무너뜨리기 위해 공격하고 있었습니다. 기존 추상표현주의 회화가 가지고 있던 패러다임을 파괴하는 작품을 통해서 말이죠. 핵심적으로 그들은 ('회화는 화가의 심오하면서도 비범한 정신을 담아내는 숭고한 피조물'이라는 고상한 생각을 바탕으로 '알아볼 수 있는 것이 하나도 없는 추상화'를 그리며) 오늘을 사는 사람들의 삶·일상과 아무런 관련 없이 동떨어져 '그저 홀로 고매하게 존재하는' 추상표현주의 미술의 비현실성에 보이콧을 날

"현실의 공격!"
(왼쪽) 로버트 라우센버그, 〈모노그램〉, 1955~1959
(오른쪽) 로버트 라우센버그, 〈코카콜라 플랜〉, 1958

립니다. 그리고 추상표현주의자들과 순수 미술계 관계자들이 '키치(kitsch)'라고 부르며 저급한 것으로 치부해온, 일상에서 흔히 볼 수 있는 상업적 사물과 이미지를 가져와 재료로 사용하죠.

회화, 콜라주, 아상블라주를 결합한 로버트 라우센버그의 〈모노그램〉을 보세요. 종이, 천, 인쇄물, 나무, 금속, 신발 굽, 테니스공, 고무 타이어, 박제된 염소 등 일상적 사물을 대거 가져와 결합하고 있습니다(combine painting, 콤바인 페인팅). 이 난해한 작품에서 무슨 생각이 드나요? 추상회화가 박제된 염소를 위한 받침대처럼 놓여 있는 모습. 마치 '자, 봐라! 사각 평면 패널에 그려진 추상회화보다 더 강렬하고 생생하고 리얼한 것은 차라리 타이어를 끼고 있는 박제된 염소다!'라고 당당히 외치고 있는 것 같습니다. 즉, (모더니즘 평면 추상 회화의 세계가 따라올 수 없는) 일상 사물이 지닌 힘을 작품 그 자체로 증명하고 있는 것이죠. 당시 순수 미술계에서 라우센버그의 작품은 충격 그 자체였습니다. 왜냐하면 고상하고 고급스러운 순수 미술에서 쓰다 버린 테니스공, 타이어, 박제된 염소를 재료로 쓴다는 것은 (기존의 관성에서 벗어나는) 어이없는 짓이었기 때문이죠. 1958년에 라우센버그는 아예 코카콜라 병을 주인공으로 내세운 작품 〈코카콜라 플랜〉을 선보입니다.

라우센버그에 이어 한술 더 뜬 재스퍼 존스. 그는 성조기, 과녁판, 숫자판, 색 비교판 등 일상에서 흔히 볼 수 있는 '평평한 사물의 이미지'를 '평평한 캔버스'에 빈틈없이 꽉 채워 고스란히 옮겨 그립니다. 존스의 〈깃발〉은 그림을 보는 우리에게 이렇게 묻는 것 같습니다. "지금 당신이 보는 것은 '성조기'인가? '성조기 그림'인가?" 다시 말해, 진

"진짜냐? 가짜냐? 장난하냐?!"
재스퍼 존스, 〈깃발〉, 1954~1955

짜(실제)일까요? 가짜(환영)일까요? (여러분은 어떻게 생각하나요? 여러분은 진짜 성조기를 보고 있는 것일까요? 성조기의 이미지를 베낀 가짜 성조기를 보고 있는 것일까요?)

더 나아가 '(캔버스 위에 알아볼 수 있는 사물과 공간, 즉 환영을 제거하기 위해 평면적 회화로 진화해온) 현대회화에서 평면성은 반드시 추구해야 할 절대 법칙이고, 그 해답은 (환영이 남아 있는) 구상이 아닌 (환영 제거에 성공한) 추상이며, 결론적으로 (몬드리안으로 대표되는 유럽의 기하학적 추상을 뛰어넘어 새로운 회화적 추상의 세계를 연) 미국의 추상표현주의가 올바른 회화의 발전 과정'이라고 주장한 비평가 그린버그와 그의 주장에 동조한 뉴욕 미술계에 존스는 〈깃발〉을 들이밀며 조롱조로 말합니다.

"구상인 성조기를 그려도 평면적 회화를 그릴 수 있는데 무슨 궤변이니? (ㅋㅋㅋ) 추상을 안 그려도 평면적 회화를 그릴 수 있다고! 이건 어떻게 설명할래? (ㅋㅋㅋ)" 이렇게 기성 미술계에 뒤통수를 때리는 영리한 28세 존스의 작품은 1958년 뉴욕 현대 미술관에 소장됨과 동시에 베니스 비엔날레에 전격 출품되며 미국 미술의 전위성과 첨단성을 전 세계에 과시하는 선봉장이 됩니다.

정리하자면, 라우센버그와 존스는 일상에 '이미 만들어져 있는 (ready-made)' 사물과 이미지를 미술 작품의 핵심 재료로 사용하고 있습니다. 여기서 그들이 '레디메이드(ready-made)' 개념의 창조자 마르셀 뒤샹에게 지대한 영향을 받고 있음을 알 수 있습니다. (1917년에 뒤샹이 '이미 만들어져 있는' 변기에 〈샘〉이라는 제목을 붙이며 작품이라고 우겼던 것에서 쉽게 알 수 있죠.) 또, 라우센버그와 존스의 작품 이면에는 기성 미술의 논리를 비웃는 조롱의 뉘앙스가 숨겨져 있는데요. 이 역시 뒤샹의 작품에서 돋보이는 촌철살인 매력 포인트죠. 더불어, 라우센버그와 존스가 기성 미학적 논리를 반박하고 파괴하며 새로운 논리를 주장하는 언어적 논리 싸움을 걸고 있다는 것을 눈치챌 수 있을 것입니다. 이들은 '기존 미술의 패러다임을 논리적으로 조롱하며 파괴하겠다'는 뒤샹의 다다 정신까지도 고스란히 계승하고 있는 것입니다. (현대미술의 창조자 마르셀 뒤샹에 관한 이야기는 《방구석 미술관》 참조)

'이미 만들어져 있는 일상의 흔한 것을 순수 미술에 가져온다. 이것은 기성 고급 미술을 조롱하며 공격하는 행위다. 이 전략이 지금 순수 미술계에서 (아주 잘) 통한다.' 발 빠르게 변화하는 상업 미술계에서 일

하며 최신 트렌드를 간파하는 감각만큼은 도가 텄던 워홀. 라우센버그와 존스의 행보를 관찰하며 당시 순수 미술계에서 태동하고 있던 거대한 트렌드의 변화를 예리하게 감지합니다. 지금, 뉴욕 미술계는 추상표현주의의 시대가 끝나고, 레디메이드의 시대가 오고 있구나! 그것도 아주 빠르게!

상업 미술계를 평정한 앤디 워홀. 이제, 순수 미술계를 평정하기 위한 대장정의 깃발을 올립니다.

빨리! 더 빨리!

'이미 만들어져 있는 일상의 흔한 것 중 미술가들이 아직 주목하지 못한 것은 뭘까?' 어떤 것의 최초가 되지 못하면 미치는 기질의 소유자, 워홀은 고민에 빠지는데요. 그 고민 끝에 떠오른 것은 바로 만화! 어릴 적 어머니가 침대맡에 앉아 읽어주던 만화책《딕 트레이시》부터《슈퍼맨》,《뽀빠이》까지. 익숙한 만화책 속 주인공의 모습, 그리고 만화책에서 흔히 보이는 말풍선과 구분선을 캔버스 위에 베껴 그립니다. 만화책 일부분을 오려 와 그저 '모방'했음을 의도적으로 드러내고 있는 것이죠. 왜 그렇게 했을까요? 이런 모방 행위는 (외부의 사물을 모방하는 구상화를 부정하고 금기시하며 추상화를 추구한) 추상표현주의 화가들의 생각을 정면으로 거부하며 공격하는 것이었기 때문입니다.

그런데 워홀의 작품〈딕 트레이시〉를 꼼꼼히 살펴보세요. 말풍선을

지우려는 듯 흰색 붓질로 쓱쓱 흐릿하게 처리하고, 곳곳에 의도적으로 물감이 줄줄 흘러내리게 놔두고, 군데군데 크레용으로 장난삼아 낙서하듯 그린 것이 발견되죠? 이런 표현 기법은 만화적이라기보단 지극히 회화적입니다. (보통은 만화책에서 이런 표현을 볼 수 없죠. 주로 회화에서 쉽게 볼 수 있죠.) 왜 워홀은 의도적으로 만화의 이미지를 모방하기로 해놓고, 만화의 이미지를 100% 똑같이 모방하지 않았을까요? '화가의 수작업을 중시하는' 추상표현주의 및 기성 회화의 패러다임에서 아직 완전히 벗어나지 못한 모습입니다. 즉, '회화란 화가가 직접 손수 그려

"만화를 베끼자!"
앤디 워홀, 〈딕 트레이시〉, 1960

야 하는 것'이라는 고정관념에서 아직 벗어나지 못한 것이죠. 아무래도 추상표현주의를 부정하며 공격하면서도 회화적 표현을 다분히 유지했던 라우센버그와 존스의 영향을 받은 잔재일 것입니다. (새내기 미술가 워홀의 최초 작품이니까요.)

'난 뉴욕 미술계에서 최초로 만화를 베낀 순수 미술가야! 푸하핫!' 최초가 된 만큼 기분 좋은 마음으로 워홀은 최신 미술 트렌드를 파악할 겸 (라우센버그와 존스의 작품을 선도적으로 취급하고 있는) 레오 카스텔리 갤러리에 들릅니다. 그리고 그곳에서 밀려오는 허탈감과 함께 충격에 빠집니다. 이미 만화를 모방한 회화 작품이 떡하니 전시 중이었기 때문이죠. 천하의 워홀보다 한발 앞서 만화를 모방한 화가는 대체 누구인가? 눈이 휘둥그레진 채 워홀은 전시장 한편에 쓰여 있는 화가의 난해한 이름을 확인합니다. 그의 이름은 로이 리히텐슈타인.

워홀보다 다섯 살 연상인 리히텐슈타인. 그는 워홀과 마찬가지로 상업 미술가로 경력을 시작했다가 1950년대 말에는 대학에서 학생들을 가르치며 그림을 그렸습니다. 그때까지 입체주의 영향이 짙은 추상표현주의 회화 작업을 이어오던 그는 문득 이런 의문을 품게 됩니다. "오늘날 거의 모든 것이 예술의 주제로 사용 가능하다. 그런데 왜 상업 미술, 특히 만화는 예술의 주제가 되지 못하는 걸까?"[3] 이런 생각에 다다른 그는 1961년부터 만화를 모방한 회화를 대거 쏟아내기 시작합니다. 〈이것 좀 봐 미키〉를 보면 만화 주인공 도널드 덕과 미키 마우스를 고대로 모방하고 있습니다. (워홀의 만화 작품과 달리) 매끈하고 두꺼운 윤곽선, 명암 없는 명확한 색상 등 만화의 특징까지 고스란히 모방

하고 있죠. 특히, 미키 마우스의 얼굴과 도널드 덕의 눈동자를 잘 살펴보세요. 벤데이 인쇄 공법으로 싸구려 만화책을 인쇄할 때 나타나는 '벤데이 망점(benday dot)'까지도 모방하고 있습니다. '이게 어떻게 회화 작품이야? 그냥 만화 복제물 아니야?'라는 생각이 들 정도로 노골적이죠.

하지만, 사실 알고 보면 완벽한 형식미를 갖추기 위한 리히텐슈타인의 치밀한 노력이 담겨 있는 작품이기도 합니다. '색채와 형태의 조화로운 구성'을 추구했던 추상표현주의자들의 정신을 계승했던 리히텐슈타인은 원본 만화 이미지의 색상을 변경하거나, 형태를 빼거나 추가하거나, 배치와 각도를 조정하는 방식으로 '만화 이미지로 실현

"내가 최초야!"
로이 리히텐슈타인, 〈이것 좀 봐 미키〉, 1961

되는 최상의 구성미'를 갖추기 위한 탐구를 멈추지 않죠. 이런 리히텐 슈타인의 '만화-회화' 세계는 워홀이 도전하기엔 이미 공고해 보였습 니다.

갤러리 대표 카스텔리를 만난 워홀은 자신의 작품으로 전시를 열어 달라고 요청하지만, 이미 만화 모방 회화를 선구한 리히텐슈타인의 작 품을 취급하고 있던 카스텔리는 거절합니다. 시작부터 만화의 영역을 리히텐슈타인에게 빼앗긴 워홀. 지체 없이 만화를 포기하고, 빨리 새 로운 소재를 찾기로 합니다.

"마치 SF 영화 같았다. 각자 뉴욕 다른 곳에서 살면서 서로 모르는 사이던 팝 아티스트들이, 진창에서 하나둘씩 비틀거리며 나타나서 자기 작품을 들이미는 거다."[4]

– 메트로폴리탄 미술관 큐레이터 헨리 겔트잘러의 회상

하루빨리 찾아야 했습니다. 일상에서 흔히 볼 수 있는 레디메이드 를 순수 미술에 가져와 예술이라고 주장하는 젊고 배고픈 예술가들이 뉴욕 곳곳에서 등장하고 있었기 때문이죠. 도시, 도로, 오락 시설 등 일상 공간에서 흔히 볼 수 있는 표지판(sign)의 단순명료한 매력에서 영감을 얻은 로버트 인디애나, 광고판 화가로 일하다 (케이크, 파스타, 타 이어, 접시, 식빵, 입술, 꽃잎 등) 일상의 사물과 이미지의 일부분을 대형 광 고판 크기(작게는 1m, 크게는 수십 미터)로 키워 대담하게 캔버스에 배치

한 제임스 로젠퀴스트, 통속적 잡지와 포스터에서 흔하게 볼 수 있는 인물 누드 포즈의 일부와 (담배, 샌드위치, 화장품 등) 일상 사물을 기묘하게 결합해 '그레이트 아메리칸 누드' 연작을 쏟아내기 시작한 톰 웨설만, 한술 더 떠 1961년 맨해튼의 상점 한 곳을 임대해 석고로 만든 음식, 신발, 바지, 속옷, 케이크, 파이 등을 판매한 클래스 올덴버그. 올덴버그는 스스로 이곳을 그저 '〈상점(The store)〉'이라고 불렀는데요. (이 상점에 위홀 역시 종종 들렀습니다.) "미술품은 상점에서 파는 신발과 다를 바 없다"고 말하고 있는 올덴버그의 작품 〈상점〉에서 유머와 조롱이 섞인 다다적 감성이 느껴지지 않나요? 이렇게 기존 미술의 패러다임을 전복시키려는 젊은 예술가들이 뉴욕 곳곳에서 비틀거리며 나타나 뉴욕 미술계에 침투하고 있었습니다.

이 젊은 예술가들이 작품에서 다루는 레디메이드는 모두 일상에서 흔해 빠진 것이라는 공통점이 있었는데요. (팝아트의 본질적 이해를 위해) 우리가 꼭 주목해야 할 점은 이 '일상에 흔해 빠진 것'들이 1960년대 당시 (다른 나라가 아닌) 특히 미국에서 넘쳐흐르는 것들이었던 만큼 '지극히 미국적인 것'이자 '지극히 미국적인 표현'이었다는 것입니다. 다시 말해, 팝아트는 1960년대 당시 오직 미국에만 존재하던 현실의 모습을 고스란히 재현한 '미국의 풍경화'였던 것이죠. 추상표현주의자들을 포함한 기성 미술계가 '저급한 키치'라고 깔보며 애써 무시하던 것들이 이제 반란을 일으키는 순간입니다.

노골적으로

'뭘 그리지?' 만화를 포기한 워홀은 다시 고민에 빠집니다. 그는 1960년대 미국인의 일상에 지루할 정도로 흔하면서도 다른 미술가들이 취하지 않은 '무엇'을 찾고 있었습니다. 무엇을 그리면 좋을지 친구들에게 묻던 워홀은 한 친구로부터 이런 아이디어를 듣게 됩니다. "뭔가 흔히 볼 수 있는 것, 또 누구나 알아볼 수 있는 것. 이를테면 캠벨 수프 캔 같은 것 말이야."[4]

캠벨 수프 캔이라니! 뒤통수를 한 대 맞은 듯한 영감을 얻은 워홀은 친구에게 돈을 주고 그 아이디어를 삽니다. 캠벨 수프는 당시 미국 수프 통조림 시장에서 80%에 육박하는 점유율을 가지는 독점적 상품이었습니다. (점심 식사 때 어머니가 워홀에게 끓여주던 것 역시 캠벨 수프였죠.) 그만큼 미국인이라면 모르는 사람이 없을 정도로 대중적이고 유명하고 흔한 것이었죠. 그런데도 불구하고 캠벨 수프 캔을 다룬 미술가는 아직 없었습니다. 지금 워홀이 캠벨 수프를 그린다면, 워홀은 캠벨 수프를 그린 최초의 미술가가 될 수 있습니다. 이것이 워홀이 포착한 소재의 차별화입니다.

상품을 (사고 싶게) 매력적으로 그리는 것에 도가 튼 워홀에게 (사고 싶은) 캠벨 수프 캔 하나 베껴 그리는 일은 일도 아니었습니다. 결국, 순수 미술가가 되어서도 상업 미술가 시절 숱하게 그렸던 것을 그리게 된 것입니다. 이렇게 순수 미술가 워홀은 상업 미술가 시절의 자신을 복제하기 시작합니다.

그렇지만 워홀은 여기서 만족하지 않았습니다. 그는 완전한 차별화를 꿈꿨습니다. 소재뿐 아니라 그것을 그린 형식마저 다른 팝아티스트들과 완전히 다르게 하고 싶었죠. 리히텐슈타인, 인디애나, 로젠퀴스트, 웨설만, 올덴버그 등 당시 워홀보다 먼저 팝아트를 선구하고 있던 미술가들의 작품을 보면 다양한 사물과 인물이 하나의 작품 안에 복잡하게 얽혀 구성되어 있습니다. 워홀은 이들과 완전히 정반대로 합니다. 바로 하얀 배경에 그저 캠벨 수프 캔만 덩그러니 그려 넣는 것! 대중들이 난해하게 여길 복잡한 회화를 집어치우고, 이보다 더 단순할 수 없을 만큼 극단적 방식을 취한 것이죠. 모두가 직관적으로 쉽게 보고 좋아할 수 있도록! 그렇지, 이게 팝(Pop)이지!

　이렇게 캠벨 수프 캔을 그리던 워홀은 문득 1960년대 미국에서 탄생한 (인류 역사에 전례가 없어 아주 독특한) 현실의 모습을 통찰합니다. 1950년대부터 대형화된 기업이 상품을 표준화해 대량 생산하고, 전국구가 된 미디어는 대량 생산품을 광고하고, 그 광고를 본 미국인은 소비자가 되어 대량 생산품을 소비하는 1960년대 미국의 사회 구조를 명쾌하게 보게 된 것이죠. 그리고 이 삼자(기업, 미디어, 소비자)의 중심에 있는 매개체가 '대량 생산품'이라는 것을 꿰뚫어 봅니다.

　더 나아가 워홀은 이런 미국의 사회 구조 속에서 하나의 '진실'을 발견합니다. 바로 기업이 상품을 '반복적'으로 생산하고, 미디어가 광고를 '반복적'으로 노출하고, 소비자가 된 미국인은 광고에 '반복적'으로 노출되며 소비를 '반복'한다는 진실. 다시 말해, '반복 생산, 반복 노출, 반복 소비의 문화'를 발견합니다. 워홀은 미국의 사회 구조 속에 숨겨

진 이 진실을 자신의 전매특허 미학으로 승화시키기로 합니다. 한마디로 '반복'. 캠벨 수프 캔 하나를 그리던 워홀은 거기서 멈추지 않고 시중에 판매 중인 32종의 캠벨 수프 캔을 '반복적'으로 그리기 시작합니다. 크기도, 형태도, 형식도 모두 완벽하게 표준화된 32개의 〈캠벨 수프 캔〉을 말이죠.

　슈퍼마켓에 있는 캠벨 수프와 노골적으로 똑같은 워홀의 캠벨 수프. 얼핏 보면 워홀이 그린 32개의 캠벨 수프 캔은 (기계로 찍어낸 듯) 완

"이것이 미국의 진짜 현실."
앤디 워홀, 〈캠벨 수프 캔〉, 1962

전히 똑같아 보입니다. 그러나 지대한 관심을 가지고 꼼꼼히 살펴보면, 채색 방법, 선의 굵기, 문자 등 무수히 많은 차이가 존재하며 그것이 이 작품을 흥미롭고 매력적으로 만든다는 것을 알 수 있습니다. (또, 이런 점에서 워홀이 손으로 직접 그렸다는 것을 알 수 있죠.) 가장 쉽게 눈에 띄는 차이는 각 캔 라벨에 쓰여 있는 수프의 맛이죠? 그중에서도 '신제품(New)'이며 '소스로도 훌륭하다(Great as a sauce, too!)'라는 노란색 선전 문구를 유일하게 삽입한 체다 치즈 수프(Cheddar Cheese Soup)가 가장 재미있게 시선을 사로잡습니다. (작품을 대충 보면 발견할 수 없는 워홀 특유의 회화적 위트입니다.) 32종의 수프 중 유독 체다 치즈 맛이 가장 맛있어 보이는군요! (제가 이렇게까지 설명했으니) 이제, 우리는 워홀의 숨겨져 있는 핵심 미학 중 하나를 더 눈치채야 합니다. 그는 이렇게 말합니다.

> "때로 어떤 사물이 단지 그것이 주변에 있는 것과 다르다는 사실 때문에 아름답게 보일 수 있다. (중략) 아름다움이 지겹게 느껴지는 그런 곳에서 아름답지 않은 사람을 보면, 그가 아름다움의 단조로움을 깨기 때문에 아름답게 보인다."[2]

바로 '반복 속 다름'이 만드는 아름다움! 워홀의 〈캠벨 수프 캔〉은 32종의 캠벨 수프 캔이 무미건조하게 반복되고 있습니다. 그럼에도 각 캔은 다른 캔들과 다른 미적 특징을 가지고 있고, 그중에서도 체다 치즈 수프는 다른 캔들과 구별되는 가장 큰 차이를 말없이 뽐내며 작

품 전체를 살아 있는 매력덩어리로 변모시키고 있죠. 이것이 워홀의 작품이 무한히 반복됨에도 지루하지 않은 미적 비밀입니다.

1962년, LA에 있는 갤러리에서 첫 개인전을 연 워홀은 전시장 전체를 캠벨 수프 캔으로 채우는 도발을 감행합니다. 특히, 32점의 〈캠벨 수프 캔〉의 전시 방법은 기발했는데요. 벽에 선반을 만들어 마치 그 위에 〈캠벨 수프 캔〉이 놓여 있는 것처럼 걸어놓은 것이죠. 이를 통해, 관객이 봤을 때 〈캠벨 수프 캔〉이 '(미술관의 회화 작품처럼) 걸려 있는 것인지, (슈퍼마켓의 상품처럼) 진열대에 놓여 있는 것인지' 갸우뚱하게 만든 것입니다.

관객에게 '이것은 예술일까? 상품일까?'를 물으며 미술 전시장에 놓여 있는 워홀의 〈캠벨 수프 캔〉. 누군가는 예술마저 상품이 되어버린 현 세태를 비판하는 것이라는 의견을 제시했지만, 워홀의 작품은 질문만 던질 뿐 어떤 긍정도, 부정도, 주장도 하지 않은 채 시종일관 무표정하게 있을 뿐이었습니다. 왜 캠벨 수프 캔을 그렸냐는 질문에 워홀은 그저 이렇게 답할 뿐이었죠. "나는 그것을 마셨다. 나는 20년 동안 매일 같은 점심을 먹었다. 같은 것을 반복하고 또 반복했다."[5]

첫 개인전임에도 워홀의 〈캠벨 수프 캔〉에 대한 반응은 뜨거웠습니다. 사람들이 관심을 보이며 한두 점씩 사려고 하자 (낌새를 챈) 갤러리 주인은 작품을 팔지 않고 32점의 〈캠벨 수프 캔〉을 모두 사버립니다. 장차 워홀이 순수 미술계에서 매우 뜨거운 감자가 될 것을 감지한 것이죠.

'반복 속 다름'이라는 자기만의 전매특허 콘셉트를 정립한 워홀. 그

"예술인가? 광고인가?"
앤디 워홀, 〈녹색 코카콜라 병〉, 1962

는 한술 더 떠 하나의 캔버스에 100개의 캠벨 수프 캔을 격자무늬로
반복해 그리거나, 코카콜라 병 112개를 격자무늬로 반복해 그리는 새
로운 형식을 개발하는데요. 불과 몇 년 전, 더 많은 돈을 벌기 위해 하
나의 광고면에 더 많은 아이 밀러 구두를 반복해서 그렸던 상업 미술
가 워홀이 떠오릅니다. 몇 년 만에 순수 미술가가 된 워홀은 이렇게 상
업 미술가 시절 자기 경험을 복제합니다. 10여 년간의 상업 미술가 경
험은 분명 그의 순수 미술가 경력에 큰 도움이 되고 있습니다.

〈녹색 코카콜라 병〉을 보세요. 마치 코카콜라 공장의 생산라인을 모방한 것 같기도, 코카콜라 광고를 만든 것 같기도, 슈퍼마켓에 진열된 코카콜라를 보는 것 같기도 합니다. 전후 미국에서 새롭게 탄생한 시대상을 단순하면서도 노골적으로 그림 한 장에 담아낸 워홀. 코카콜라를 빌어 미국에 대해 이런 평을 하기도 합니다.

"이 나라가 위대한 점은 미국에서 가장 부유한 소비자들도 가장 가난한 소비자들과 본질적으로 똑같은 것을 구입하는 전통을 만들어 냈단 거다. TV에 나오는 코카콜라를 보면 대통령도 콜라를 마시고, 리즈 테일러도 콜라를 마시고, 생각해보면 당신도 콜라를 마실 수 있다는 것을 알게 된다."4)

"미국의 이상은 너무나 근사하다. 더 많이 평등할수록, 더 미국적인 것이 되기 때문이다"2)라고 말하기도 했던 워홀. 그는 미국의 핵심 가치를 평등이라 보고 있습니다. 그렇다면 코카콜라, 캠벨 수프를 평등의 상징물로 사용했다 볼 수도 있겠군요. 이렇게 워홀의 팝아트는 가장 미국적인 것이 무엇인지 탐구한 결과를 작품에 담아내어 '가장 미국적인 예술'이 되려는 목표를 가지고 있었습니다. 이를 통해, 이전까지 가장 미국적인 회화라고 평가되어온 추상표현주의의 아성을 무너뜨리려 한 것이죠.

더더욱 빨리! 더더욱 많이!

　이미 워홀은 다른 화가들보다 쉽고 빠르게 작업하고 있었습니다. 예를 들어, 〈녹색 코카콜라 병〉은 코카콜라 병 모양을 새긴 일종의 도장을 반복적으로 찍은 것이죠. 그럼에도 그는 더더욱 빨리, 더더욱 많이 작품을 ('제작'이 아닌) '생산'하고 싶었습니다. 기계를 이용해 상품을 무한정 쏟아내는 기업의 대량 생산 체계를 모방하고 싶었던 워홀. 고민 끝에 떠오른 것은 실크스크린(silkscreen) 기법이었습니다. '실크로 만든 막(실크스크린)'에 물감을 발라 인쇄하는 기법으로, 주로 상업용 포스터를 대량 제작하기 위해 고안된 이 기법을 순수 미술에 적용하는 도발을 감행한 것이죠. 그리고 이 지점에서 자신의 성공 경험을 복제하는 워홀을 또다시 발견하게 됩니다. 상업 미술가로 10여 년간 사용했던 '얼룩진 선' 기법. 그것은 마르지 않은 잉크를 인쇄하는 기법이

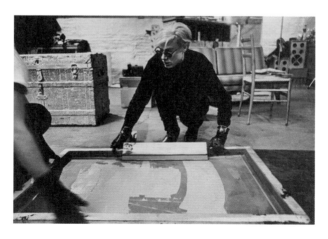

"작품을 생산하고 싶다!"
실크스크린 작업 중인 워홀.

었습니다. 실크스크린 기법 역시 마르지 않은 물감을 인쇄하는 것이죠. 인쇄 기법으로 상업 미술계에서 성공했던 워홀은 이제 순수 미술계에서 그 경험을 더 확장시키고 있습니다.

"내가 이렇게 그리는 이유는 기계가 되고 싶기 때문이다. 무엇을 하든 기계처럼 하는 것이 내가 원하는 것이다."[6]

기계가 되고 싶었던 워홀은 실크스크린 기법을 채택하며 조수들을 고용합니다. 워홀이 하는 일은 작품의 주제가 될 이미지를 선정하고, 인쇄할 형태와 색상을 결정하는 것이었습니다. 이후 실크스크린으로 인쇄해 작품을 대량 생산하는 모든 과정은 조수들이 맡았습니다. (누가 작업하더라도 똑같은 결과물이 나오기에 가능한 일이었죠.) 이런 발칙한 기계적 공정을 통해 워홀은 실크스크린을 시작한 1962년부터 1964년까지 무려 2,000점이 넘는 회화 작품을 생산하는데요. 이는 '혼자, 직접, 손으로' 그림을 그리며 1년에 많아야 10여 점 내외의 회화를 제작해온 기존 화가들의 작업 방식을 다다스럽게 조롱하는 행위로 비쳤습니다. 이렇게 워홀의 실크스크린은 '자고로 작품은 미술가가 직접 손으로 모든 것을 만들어야' 하며 그렇게 만든 '작품은 세상에 오직 단 하나뿐'이라는 미술가와 작품에 대한 기존 고정관념을 (너무나 허무할 만큼 쉽고 가볍게) 파괴합니다. 왜 지금껏 어떤 미술가도 이런 혁신을 하지 못했을까? 워홀의 상업 미술가 경험은 이렇게 순수 미술계에서 촌철살인의 무기가 됩니다.

그렇다면, 실크스크린을 워홀의 전매특허로 각인시킨 최초의 작품은 무엇일까요? 21세기를 사는 우리에게는 너무나 당연하고 익숙한 것이라 특별하게 느껴지지 않지만, 1950~1960년대 텔레비전은 혜성같이 등장해 미국 사회를 완전히 뒤바꾼 최첨단 상품이었습니다. 1950년에 겨우 9%에 불과하던 미국 가정의 TV 보급률이 1960년에 87%에 육박한 것을 보면, 얼마나 빠른 속도로 TV가 일상에 파고들어 미국인의 사고방식과 행동양식, 그리고 문화를 뒤바꿨을지 짐작이 되죠. (독일에서 피아노를 파괴하던 백남준은 1963년부터 TV를 파괴하기 시작하죠.) 워홀 역시 "TV를 사고부터 점점 더 많은 시간을 TV가 있는 층에서 보내게 되었다"[4]라고 말했듯 미국인들은 점점 TV 앞에서 보내는 시간이 많아졌습니다. 그 안에서는 재미있는 프로그램, 뉴스, 광고가 나왔고, 배우와 가수 등 연예인이 등장했습니다. 그리고 그들 중 대중에게 막대한 영향을 미치는 스타가 탄생했죠. 이렇게 인류 최초로 TV를 중심으로 대중문화라는 것이 탄생합니다.

1962년 8월 5일, 톱스타 마릴린 먼로가 수면제 과다 복용으로 자살하며 미국 전역은 충격에 휩싸입니다. TV, 라디오, 신문, 잡지 등 각종 매체에서 그녀의 생애와 죽음을 반복적으로 쏟아내며 대중의 관심도가 더더욱 뜨겁게 달아오르던 8월 6일. 워홀은 마릴린 먼로의 소속사에 전화를 걸어 그녀의 홍보용 사진 판권을 삽니다. 수많은 사진 중 유독 영화 〈나이아가라〉 홍보용 사진이 마음에 들었던 워홀. 그 사진의 얼굴 부분만 반복적으로 실크스크린하기 시작합니다. 큰 캔버스에 마릴린의 얼굴 하나를 실크스크린한 작품을 무한정 반복하거나, 하나의

캔버스에 수십 차례 마릴린의 얼굴을 격자무늬로 실크스크린한 작품을 무한정 반복하죠.

마릴린 먼로를 다룬 워홀의 초기작 중 유독 눈에 띄는 작품 〈마릴린 두폭화〉를 보세요. 컬러판과 흑백판의 마릴린 회화 2점을 합쳐 두폭화(diptych)로 내세우고 있는데요. 두폭화는 중세 시대에 예수, 성모자 등 가톨릭 성인을 그린 이콘화(icon) 형식 중 하나였습니다. 가톨릭 성인을 그려야 할 두폭화에 세상을 떠난 스타 마릴린 먼로를 인쇄한 워홀. 그는 사람들에게 '현대 사회의 이콘'에 대한 물음을 풍자적으로 던지고 있습니다. 그저 단순하고 도발적인 작품 하나를 말없이 들이밀며.

"현대판 이콘화?"
(왼쪽) 앤디 워홀, 〈마릴린 두폭화〉, 1962
(오른쪽) 앤디 워홀, 〈샷 세이지 블루 마릴린〉, 1964

다양한 크기, 형식, 색상 조합을 갖추고 있는 위홀의 마릴린 초상화는 다양한 소비자들의 구매 욕구를 자극했습니다. 특히 〈샷 세이지 블루 마릴린〉처럼 화폭에 마릴린의 얼굴만 가득 채운 형식은 (그야말로) '히트'를 쳤고, 위홀은 소비자의 니즈에 발맞춰 크기와 색상 조합을 무수히 바꾸며 작품을 대량 생산합니다. 비극적으로 세상을 떠난 여배우 마릴린은 아름다움의 상징이 되었고, 위홀은 작품의 투자 가치를 보장하는 브랜드가 되었습니다. 이런 방식으로 1968년까지 수백만 점의 마릴린 먼로 작품을 판매합니다. 인류 역사상 인물 초상화를 이렇게 단시간에 많이 판매한 화가는 없을 겁니다. 상업 미술가로, 그리고 순수 미술가로 활동하며 미국인의 왕성한 소비력을 체감한 위홀. 미국적인 것에 대한 의미를 재정의합니다.

"구매하는 일은 사고하는 것보다 훨씬 미국적인 행위이며, 나는 더할 나위 없이 미국적인 사람이다. (중략) 미국인들은 파는 것에는 그다지 관심이 없다. (중략) 그들이 진실로 좋아하는 것은 사는 일이다. (중략) 미국에서는 토요일이 대대적인 구매의—또는 〈쇼핑〉의—날이며 나는 그다음 날만큼이나 그날을 기다린다."[2]

마릴린 먼로 작업의 대성공으로 탄력을 받은 '지극히 미국적인 예술가' 위홀은 팝스타 앨비스 프레슬리, 여배우 엘리자베스 테일러 역시 실크스크린의 주인공으로 캐스팅합니다. 미국과 중국이 냉전을 마치고 관계의 문을 열기 시작하던 1972년에는 당시 각국의 정상이었던

마오쩌둥과 닉슨 대통령을 '다소 귀엽고 우스꽝스럽게' 실크스크린으로 인쇄하며 정치적 이슈마저 그냥 시각적으로 가볍게 즐길 수 있는 것으로 만들어버립니다. 이렇게 세계적 스타와 유명인을 실크스크린한 작품은 워홀의 전매특허가 됩니다.

It's POP time!

"한 그룹의 화가들은 현대문명에서 가장 낡고 저속한 사물조차도 캔버스로 옮기면 예술이 될 수 있다고 주장했다."[1]

1962년 5월 《타임》지는 '케이크 한 조각 스쿨(The Slice of Cake School)'이라는 제목의 기사를 실으며 미국에 새롭게 등장한 워홀, 리히텐슈타인, 로젠퀴스트 등 일군의 예술가들을 소개합니다. 특히, 캠벨 수프 캔을 들고 있는 워홀의 사진도 실리죠. (과거에 잭슨 폴록이 그러했듯) 영향력을 가진 매체 《타임》지에 소개된 이상 빠른 속도의 유명세는 떼놓은 당상이었습니다. (아직 '팝아트'라는 명칭이 없던 시기. 《타임》지는 이 새롭게 등장한 예술가들에게 추상표현주의 화가들을 부르는 명칭인 '뉴욕화파(New York School)'와 대비되는 '케이크 한 조각 화파'라는 유머러스한 명칭을 붙여주었죠.)

이 기세를 몰아 10월, 뉴욕의 유력한 시드니 제니스 갤러리에서 (미래에 팝아티스트라고 불릴) 워홀, 리히텐슈타인, 인디애나, 올덴버그, 로

젠퀴스트, 웨설만, 짐 다인, 조지 시걸 등을 초대해 〈신사실주의자들 (The New Realists)〉 전시를 엽니다. 미래에 팝아트의 원형을 제공했다고 평가될 라우센버그와 존스, 그리고 파리에서 전통 이젤화를 거부하고 다양한 산업 생산물을 이용해 전위적 작업을 펼치던 누보 레알리슴 (nouveau realisme) 작가들의 작품도 함께 전시하죠.

마크 로스코, 아돌프 고틀리브, 필립 거스턴, 로버트 마더웰 등 추상 표현주의자들은 혐오감을 드러내며 〈신사실주의자들〉 전시를 연 제니스 갤러리와 거래를 끊었지만, 이 전시에서 워홀은 200개의 캠벨 수프 캔, 그리고 2달러 지폐를 격자무늬로 반복해 찍어낸 작품을 전시합니다. 기존의 '무겁고 진지한' 미술에서 벗어나 대중문화와 주파수를 맞춘 '가볍고 유쾌한' 팝아트는 등장 즉시 평단의 호평과 대중의 호감을 이끌어내며 성공합니다.

그해 12월, 뉴욕 현대 미술관은 '팝아트 심포지엄'을 개최하며 팝아트의 존재를 공식화합니다. 태동한 지 약 2년 만에 팝아트가 주류 미술로 자리매김하는 순간입니다. 수많은 미술관과 갤러리에서 팝아트 전시를 개최하려 했고, 1964년 베니스 비엔날레 황금사자상의 주인공은 라우센버그가 되었습니다. 이렇게 팝아트는 젊은 예술가들의 치기 어린 장난이 아닌 엄연한 역사가 됩니다. 추상표현주의의 아성을 무너뜨리려 했던 팝아티스트들의 전위적 공격은 성공한 것이죠.

"그즈음 나는 팝 아트 선언을 했기 때문에 할 일이 산더미 같았고 펼쳐야 할 캔버스가 엄청나게 많았다. 오전 열시부터 밤 열시까지 꼬박 일했고,

잠만 자러 집에 갔다가 아침에 다시 나오곤 했는데, 스튜디오에 나오면 어젯밤 내가 떠날 때 있던 사람들이 여전히 일을 하고 있었다."[2]

팝아트의 성공과 함께 워홀은 더더욱 바빠집니다. 더더욱 빨리, 더더욱 많이 작품을 생산해야 했죠. 사업 규모가 점점 확장되며 더 큰 작업실이 필요해진 워홀. 이스트 47번가 231번지에 공장으로 사용되던 건물을 발견합니다. 그리고 지금껏 그 어떤 미술가도 상상치 못했던 발칙한 아이디어를 떠올리며 회심의 미소를 짓습니다.

1964년, 그 건물로 작업실을 옮긴 36세 워홀. 그곳을 '팩토리 (Factory, 공장)'라고 부르기 시작합니다. 작품을 손수 제작하기보단 기계적으로 대량 생산하는 쪽을 추구한다는 워홀 자신의 철학을 노골적으로 드러내는 명칭이 아닐 수 없습니다. 여기서 워홀은 상업 미술가 시절 그랬던 것처럼 조수를 고용해 실크스크린 작품을 인쇄하는 모든 과정을 맡깁니다. 이렇게 워홀은 상업 미술가 시절 경험을 다시금 복제하며 공장장을 자처합니다.

사실상 우리가 익히 알고 있는 워홀의 실크스크린 작품 대부분이 팩토리에서 생산되는데요. 많은 사랑을 받으며 900점 이상 대량 생산한 〈꽃〉도 있지만, 회화를 벗어나 조각까지 거침없이 시도했던 작품 〈브릴로 상자〉를 얘기하지 않을 수 없습니다. 1961년 〈상점〉을 열었던 클래스 올덴버그는 1962년부터 케이크, 햄버거 등 음식물을 2~3m에 달하는 크기로 키움과 동시에 물렁물렁한 질감을 강조하는 조각 작품을 선보입니다. (숭고한 주제와 딱딱한 물성으로 일관했던 기성 조각의 고

정관념을 뒤엎는) '크고 물렁물렁한 팝 조각'은 미술 시장에서 대히트를 칩니다. 이를 지켜보며 절대 가만히 있을 수 없던 질투의 화신, 워홀은 조수를 불러 슈퍼마켓을 가라고 지시합니다. 그리고 모든 사람이 다 아는 상품의 포장 상자를 가져오라고 하죠. 슈퍼마켓 뒷문에 버려진 상자를 이리저리 뒤적이던 조수가 가져온 것은 캠벨 수프 상자, 델몬트 주스 상자, 켈로그 콘푸로스트 상자, 브릴로 세제 상자 등등. 그중 유독 브릴로 상자가 눈에 띄었던 워홀은 목수에게 전화해 "브릴로 상자와 똑같은 크기의 나무 상자 400개를 만들어달라"고 주문합니다. 며칠 후 상자는 팩토리에 배송되었고, 워홀은 그 상자 위에 브릴로 상자와 똑같은 디자인으로 실크스크린 인쇄를 해 작품 〈브릴로 상자〉를 완성합니다. 이렇게 400개의 〈브릴로 상자〉는 1964년 4월에 전시되며 또 한 번 평단과 대중을 충격에 빠뜨립니다.

"올덴버그가 하면 나도 한다!"
앤디 워홀, 〈브릴로 상자〉, 1964

또한, 위홀의 팩토리는 '은빛 팩토리(Silver Factory)'로 불리기도 했는데요. 이유는 공간이 온통 은빛으로 가득했기 때문입니다. 모든 벽은 은박지로 도배되어 반짝거렸고, 모든 물건은 은색 스프레이를 뿌려 번쩍번쩍 빛나고 있었죠. (책상, 의자, 전화기뿐 아니라 화장실에 변기까지…) 천장에서는 미러볼이 정신없이 돌며 최신 로큰롤이 울려 퍼지던 그곳은 말 그대로 '댄스 클럽' 그 자체였고, 내친김에 위홀은 작은 클럽에서 공연하던 록밴드 '벨벳 언더그라운드'의 매니저를 자처하며 앨범 제작에 관여합니다. 밴드 멤버 존 케일에 따르면 위홀은 녹음실에 앉아 아무 일도 하지 않고 그저 음악이 근사하단 칭찬만 늘어놓았지만, 위홀이 실크스크린 기법으로 제작한 바나나가 인쇄된 1집 앨범 재킷은 끊임없이 회자되며 지금까지도 벨벳 언더그라운드를 기억하게 하

"안 맞는 장소에 맞는 것, 맞는 장소에 안 맞는 것!"

(왼쪽) 팩토리 댄스파티를 경찰이 중단시키는 중, 1964, Photo Ugo Mulas © Ugo Mulas Heirs. All rights reserved.
(오른쪽) 워홀이 디자인한 벨벳 언더그라운드 1집 앨범 〈The Velvet Underground & Nico〉 재킷, 1966
(바나나 스티커를 벗기면 과육이 드러나게 디자인한 센스)

는 원동력이 되고 있죠.

"젊은이들은 팩토리에 완전히 사로잡혀 팩토리에 들어가는 건 인류 최후의 낙원에 들어가는 거나 마찬가지였다. 팩토리에 들어간 사람은 언제나 향후 몇 달간은 그 기운을 빌어 살아가곤 했다."[4] 어느 단골의 증언처럼 팩토리에는 앨런 긴즈버그, 잭 케루악, 윌리엄 버로스 등 비트 세대 시인뿐 아니라 데이비드 보위, 밥 딜런 등 음악가들, 배우, 유명인, 아방가르드 예술가, 반항아, 괴짜 들로 북적였고 춤, 음악, 파티가 끊이지 않는 언더그라운드 문화의 성지가 됩니다. 작품을 생산하며 밤이면 밤마다 댄스파티를 여는 은빛 팩토리. 위홀은 이렇게 '예술가가 고독 속에서 숭고한 작품을 제작하는' 전통적 작업실(studio)의 개념마저 파괴합니다.

"나는 안 맞는 장소에 맞는 물건으로, 그리고 맞는 장소에 안 맞는 물건으로 있기를 좋아한다. 당신이 이 둘 중 하나가 될 때 사람들은 당신에게 스포트라이트를 비추거나, 침을 뱉거나, 당신에 관해 나쁜 기사를 쓰거나, 당신을 두들겨 패거나, 사진을 찍거나, 당신이 〈뜨고 있다〉고 말한다. (중략) 나를 믿어라. 나는 맞지 않는 공간에 맞는 인간으로 있고, 맞는 공간에 안 맞는 인간으로 있다가 지금의 내 지위를 얻은 사람이다. 그것이야말로 내가 가장 잘 알고 있는 것이다."[2]

위홀에게 '아방가르드, 다다, 반예술' 같은 미술계에서 통용되는 어휘는 필요 없었습니다. 그에게 그것은 '안 맞는 장소에 맞는 것, 맞는

장소에 안 맞는 것'을 의미할 뿐이었죠. 그는 그런 실크스크린과 팩토리로 미술계를 벗어나 대중문화 영역에서 화제의 인물로 떠오르며 각종 매체에 쉼 없이 반복적으로 노출되기 시작합니다. 대중문화를 감각적으로 꿰뚫고 있던 워홀은 머리를 회색으로 염색하고 선글라스를 낀 채 가죽 재킷, 청바지, 첼시 부츠를 착용한 이미지를 대중에게 각인시킵니다. 언제나 표정은 무표정으로, 말은 무심한 단답형으로 일관하며 브랜드 '앤디 워홀'만의 페르소나를 구축하죠. 이렇게 순식간에 워홀은 미국에서 모르는 사람이 없는 유명 인사가 됩니다.

1965년 펜실베이니아 대학교 현대 미술관에서 워홀의 전시가 열립니다. 전시를 기념해 미술관을 찾은 워홀은 화들짝 놀랍니다. 워홀

"이 시대의 아이콘은 나."
앤디 워홀, 〈자화상〉, 1966

을 보기 위해 구름 같은 인파가 몰려들었기 때문이죠. 몰려든 사람들이 위홀을 향해 소리 지르며 사인을 요구하는 탓에 전시장은 난장판이 돼버리고, 전시된 작품이 부서지거나 도난당할지도 모른다는 위기감에 사로잡힌 미술관 관장은 작품을 모두 치우라고 명하고, 그럼에도 열기는 식지 않고 뜨거워져만 가고, 결국 위홀이 뒷문으로 도망치며 사태는 일단락됩니다. 팝아트의 대표자가 되며 순수 미술계를 평정한 위홀은 전통적 미술가의 개념을 완전히 벗어나 대중문화의 '스타'이자 '아이콘'이 된 것입니다. 이렇게 된 이상 위홀은 자기 얼굴을 실크스크린하지 않을 수 없었습니다.

미술보다 영화?

1965년, 뉴욕 미술계를 평정한 37세 위홀은 자신의 회화가 "이미 완성되었다"고 주장하며 회화에서 은퇴를 선언합니다. 그리고 영화감독으로 새로운 도전을 시작하죠. (이런 행보는 예술가 위홀의 정신적 조상인 마르셀 뒤샹의 행보와 유사합니다. 뒤샹은 별안간 미술을 그만두고 체스에 빠져들었죠.) 최종 목표는 할리우드에 진출해 영화감독으로 성공하는 것. 하지만, 이 꿈은 이루지 못합니다. 그의 영화는 상업성보다 전위성과 실험성이 강한 언더그라운드 영화였기 때문이죠. 그럼에도 그의 카메라와 영화에 대한 사랑은 오랫동안 식지 않았습니다.

1963년 영화배우이자 제작자 잭 스미스가 제작한 언더그라운드 영

화를 보며 그 매력에 빠진 워홀은 하루 2~3시간만 자며 영화 제작에 빠져듭니다. 1963~1964년에 제작했던 초기 영화를 살펴보면 매우 실험적이고 흥미로운데요. '일상에서 흔히 일어나는 반복적인 일'을 소재로 선택해 롱테이크(long take, 하나의 숏을 길게 촬영하는 기법)로 촬영하는 단순함을 가지고 있습니다. 예를 들면, 애인 존 지오르노의 잠자는 모습을 여기저기 추적하듯 촬영한 (러닝타임이 무려 5시간 21분에 달하는) 〈잠〉, 로버트 인디애나가 27분 동안 버섯을 먹고 있는 모습을 촬영한 〈먹기〉, 디자이너 존 다드가 머리를 깎는 모습을 촬영한 〈이발〉, 한 쌍의 남녀가 키스하는 모습을 50분 동안 담은 〈키스〉 등이 있는데요. '일상에 흔한 것'을 회화의 소재로 삼아 '이미지를 반복 노출'하는 창작 원리를 영화에 응용하고 있음을 눈치챌 수 있습니다.

더불어, 이들 영화에는 워홀 특유의 지루함의 미학이 노골적으로 드러나는데요. 그는 지루함에 대해 이렇게 말합니다. "지루한 게 좋을

"일상에 흔한 것을 오래, 새롭게 보기!"
워홀의 영화 〈잠〉(1963) 스틸컷

때도 있고 그렇지 않을 때도 있다. 어느 쪽인가는 그때그때 내 기분이 어떤가에 달려 있다."4) 누군가가 자는 모습을 촬영한 5시간짜리 영화 〈잠〉을 보고 있는 것은 일반적으로 지루하기 짝이 없을 것입니다. 더군다나 (카메라 속도를 초당 24프레임에서 16프레임으로 줄이며) 슬로 모션으로 만든 영상이니 더더욱 지루함을 견디기 어려울 것입니다. 그렇지만, '지금껏 누군가가 자는 모습을 그저 오랫동안 바라본 적이 있었던가?'라는 물음과 함께 〈잠〉을 보며 '일상의 흔해 빠진 행위 속에 미처 보지 못했던 새로운 무언가'를 발견하는 예술의 순간을 맞이하게 된다면, 영화 〈잠〉이 주는 지루함은 싫기보단 오히려 좋을지도 모릅니다. 그리고 이런 지루함의 미학은 워홀의 회화와 조각 작품에도 숨겨져 있던 미적 매력이었음을 비로소 깨닫게 되는 것입니다.

이 외에 흥미로운 작품 하나를 더 들자면 〈스크린 테스트〉가 있습니다. 이 영상 작업의 특이점은 제작 방식에 있습니다. 1964년부터 팩토리에 찾아온 손님은 워홀이 요청하는 한 가지 미션을 수행해야 했는데요. 바로 의자에 앉아 3분 내외의 시간 동안 녹화 중인 카메라 앞에 있어야 했습니다. 그저 이것뿐이었던 촬영에 마르셀 뒤샹, 살바도르 달리, 밥 딜런, 짐 모리슨 등을 포함해 약 300명의 미술가, 음악가, 배우, 괴짜 들이 참여합니다. 마치 마릴린 먼로를 실크스크린한 작품의 영화판 같은 작업이죠. 이렇게 쉼 없이 실험적인 영화를 제작하던 워홀은 영화 잡지 《필름 컬처》로부터 독립영화상을 받고, 뉴욕영화제에 작품이 초청되는 등 성과를 내기도 합니다. 언더그라운드 영화계에 떠오르는 샛별이 된 것이죠.

이런 중에 (회화를 은퇴했음에도) 워홀의 실크스크린 회화 생산과 판매는 멈추지 않았습니다. 수익이 나기 어려운 언더그라운드 영화 제작을 지속하기 위해 돈이 필요했던 워홀은 기존에 완성했던 실크스크린 회화를 반복적으로 생산 및 판매하며 현금 흐름을 만들죠. 그에게 미술은 기업이 영위하는 사업과 크게 다르지 않았습니다.

새로운 출발 앞에서

1968년 초, 40세 워홀은 팩토리를 옮깁니다. 그것도 뉴욕 시내 중심부인 유니온스퀘어에 있는 건물 중 최상층으로 이사하죠. 그런데 새로 마련한 공간의 분위기는 사뭇 달랐습니다. (휘황찬란한 은빛 일색이던 과거와 달리) 평범한 흰색 벽과 사무용 책상, 의자가 가지런히 줄지어 늘어서 있는 모습이 영락없는 사무실 그 자체였던 것이죠. 이제, 워홀은 자신의 작업 공간을 팩토리가 아닌 '사무실(Office)'이라 부릅니다. 전화를 받는 직원에게도 ("워홀의 팩토리"가 아닌) "워홀의 사무실입니다"라고 말하며 응대하라고 지시하죠.

워홀은 이제 은색 시대가 끝나고 흰색 시대가 시작되었다고 선언합니다. '사무실'은 업무를 보는 곳이지 예전처럼 밤새도록 정신없이 놀며 시간 낭비하는 곳이 아니라고 못을 박죠. 그러면서 (뉴욕의 온갖 괴짜들을 환영했던 과거와 달리) 자신의 사업과 관련된 사람만 출입을 허가하기 시작합니다. 이렇게 완전히 달라진 '사무실 대표' 워홀의 태도에 팩

토리를 드나들던 사람들은 실망과 불만을 품습니다. (그중 한 여인은 불만을 넘어 분노까지 느끼게 되고…) 어쨌든 팩토리에서 사무실로 180도 변화를 주었다는 것은 앞으로 워홀의 예술이 180도 변화하게 될 것을 예고했습니다.

그러던 6월 3일. 유독 짙은 화장에 양털 코트를 입은 한 여인이 워홀의 사무실에 가기 위해 엘리베이터에 탑승합니다. 이윽고 엘리베이터 문이 열리며 목적지에 도착한 여인. 코트 주머니에 숨겨둔 권총을 꺼내 마구 쏘기 시작합니다. 그녀의 표적은 워홀. 무방비 상태에서 갑자기 날아든 총알은 워홀의 우측 옆구리를 비집고 들어와 폐, 쓸개, 간, 비장, 창자를 지나 왼쪽 등을 관통합니다.

이 엽기적 사건을 벌인 여인은 발레리 솔라나스. 자신을 작가이자 페미니스트라 소개했던 그녀는 여성의 권리 신장을 주장하는 것을 넘어 남성을 적대적으로 보았던 극단주의자였습니다. 팩토리를 드나드는 솔라나스를 본 워홀의 친구들은 그녀를 조심하라며 주의를 주었지만, 워홀은 항상 대수롭지 않게 여길 뿐이었죠. 그러던 어느 날, 솔라나스는 자신이 쓴 대본을 워홀에게 주며 평가를 부탁합니다. 그렇게 워홀은 대본을 받지만 대수롭지 않게 여긴 탓에 그만 잃어버리고, 그 사실을 알게 된 솔라나스는 워홀이 자신의 대본을 훔쳤다고 화를 내며 돈으로 배상하라고 요구합니다. 당시 한창 영화 제작 중이던 워홀은 배우로 출연하면 돈을 주겠다는 제안을 하고, 솔라나스는 그에 응합니다. 촬영 후 워홀은 약속한 돈을 주었지만, 솔라나스는 물러서지 않고 계속 대본을 돌려달라 요구하고, 대본이 어디 있는지 알 수 없던

위홀은 돌려줄 수 없었습니다. 결국, 차오르는 분노를 막을 수 없었던 솔라나스는 6월 3일 돌이킬 수 없는 사고를 저지르고 맙니다.

충격 후 정신을 잃은 채 병원에 실려 간 위홀은 사망 진단을 받습니다. 그러나 그가 앤디 위홀이라는 사실을 알게 된 의사들은 긴급 소생술을 시작하고, 약 5시간에 걸친 수술 끝에 위홀은 겨우 살아납니다. (충격 후 경찰에 자수한 솔라나스는 피해망상성 정신분열증 진단을 받고 3년 징역형과 함께 정신병원에서 치료받게 됩니다.) 이 충격적 사건은 다음 날 신문 1면에 대서특필되며 미국인 모두가 알게 되고, 위홀이 죽을지도 모른다는 생각이 미술 시장에 퍼지며 작품 가격이 급등하는 기현상이 벌어집니다.

예상치 못한 이 사건은 위홀의 삶을 완전히 뒤바꿉니다. 사건 이후 위홀은 평생 후유증에 시달리며 의료용 보호대를 착용해야 했는데 무엇보다 정신적 후유증이 컸습니다. "전에는 두려운 게 없었다. 더욱이 한번 죽기까지 한 마당이니 무서울 게 없어야 당연했다. 그런데도 두려우니 알 수 없는 노릇이다."⁴⁾ 솔라나스 혹은 누군가가 자신을 다시 해할지도 모른다는 두려움. 그것이 위홀의 정신을 완전히 사로잡고 맙니다. 나아가 총알과 함께 정신 깊숙한 곳에 박혀버린 상처는 예술적 영감마저 앗아 갑니다. "껍데기만 앤디였다. 내가 사랑하고 같이 놀 수 있는 앤디는 이제 없었다."⁴⁾ 위홀의 친구 빌리 네임의 증언처럼 겁 없이 노골적이고 도발적이던 팝아티스트 위홀은 다시 돌아오지 못했습니다. 더불어, 사건 이후 큰 충격을 받은 위홀의 어머니는 급속도로 쇠약해지다 1972년 세상을 떠나고 맙니다. 누구보다 사랑했던 어머니의

사망은 워홀에게 씻을 수 없는 크나큰 슬픔이 되었습니다. 아무리 시간이 흘러도 지워지지 않는 그날의 트라우마는 실크스크린으로 인쇄된 〈권총〉에 남아 있는 것 아닐까요?

"붉던 그날의 기억."
앤디 워홀, 〈권총〉, 1981~1982

사업도 예술이다

충격 사건 이후 몸을 추스른 워홀. '팩토리'에서 '사무실'로 옮기며 하려 했던 일들을 비로소 시작합니다. 당시 그의 머릿속을 가득 채우고 있던 생각은 무엇이었을까요?

"비즈니스 아트는 예술 다음에 오는 단계이다. 나는 상업 아티스트로 출발했지만, 비즈니스 아티스트로 마감하고 싶다. 나는 아트 비즈니스맨 또는 비즈니스 아티스트이기를 원했다. 비즈니스에서 성공하는 것은 가장 환상적인 예술이다."[2]

"돈은 더러운 것이다" 또는 "일하는 것은 추하다"라고 말하며 사업하는 것을 비하하는 사람들에게 워홀은 이렇게 말합니다. "돈 버는 일은 예술이고, 일하는 것도 예술이며, 잘되는 비즈니스는 최고의 예술이다"[2]라고. 그는 '앤디 워홀 엔터프라이즈'를 세웁니다. 그리고 '예술하는 사업가'이자 '사업하는 예술가'로 성공하는 가장 환상적인 예술을 향한 도전을 시작합니다.

CEO 앤디 워홀이 가장 성장시키고 싶었던 사업은 영화 제작이었습니다. 1960년대 초 언더그라운드 영화를 제작할 때 워홀에게 필요했던 것은 카메라 한 대와 삼각대뿐이었습니다. 그러나 1970년대에 이르러 장편영화로 규모를 키우며 막대한 제작 비용이 들기 시작했고, 엎친 데 덮친 격으로 흥행에도 실패하며 천하의 워홀도 적자를 면치 못하게 됩니다.

밑 빠진 독에 물 새듯 돈이 빠져나가는 상황을 든든히 받쳐준 것은 역시 미술품 판매 사업이었습니다. 과거에 제작했던 작품을 수백 수천 점의 한정판으로 다시 제작해 고가에 판매하며 쉽게 수익을 올렸는데요. 1964년에 제작했던 작품 〈꽃〉을 1970년에 250점의 한정판으로 재제작해 3,000달러에 판매하는 식이었죠. 물론, 새로운 작업도 했습니

다. 1972년, 당시 중국 공산당 주석이었던 마오쩌둥의 초상을 실크스크린 인쇄한 〈마오〉를 무려 2,000점 생산해 판매하며 큰 수익을 올리죠. 경영학적으로 워홀에게 미술 사업은 '우유를 무한정 제공하는 소처럼 돈을 무한정 제공하는' 캐시카우(cash cow)였던 것입니다.

찍기만 하면 큰돈이 되는 미술 사업의 매출 규모를 더 키우고 싶었던 워홀. 또 하나의 신규 사업을 개척하는데요. 바로 초상화 주문 제작 사업이었습니다. 이제껏 워홀의 캔버스에 인쇄될 수 있는 얼굴은 오직 마릴린 먼로뿐이었습니다. 그러나, 이제부터 누구든지 워홀의 캔버스에 얼굴이 인쇄됨과 동시에 타인이 소장할 수 있게 된 것이죠. (물론, 유명인이거나 재력가여야 하는 암묵적 전제 조건이 있었다는 것은 숨길 수 없는 사실.)

워홀의 신사업 마케팅 전략은 매우 영특했습니다. 먼저 (로이 리히텐슈타인, 요셉 보이스, 무하마드 알리, 마이클 잭슨, 믹 재거, 알베르트 아인슈타인, 마오쩌둥 등등) 분야를 막론하고 유명인의 실크스크린 초상화를 제작

"아트 비즈니스, 비즈니스 아트."

(왼쪽) 앤디 워홀, 〈마오〉, 1972
(가운데) 앤디 워홀, 〈믹 재거〉, 1975
(오른쪽) 앤디 워홀, 〈요셉 보이스〉, 1986

및 판매합니다. 이를 통해 '워홀의 초상화가 이렇게나 다양하게 제작될 수 있다'는 정보를 시장에 보냅니다. 이와 동시에 돈을 지불하면 초상화를 제작해주는 사업을 사방팔방 영업하며 수익을 올립니다. 영업의 경우 친구, 직원, 화상 등 지인들이 고객을 데려오면 수수료를 주는 방식도 있었지만, 워홀이 파티에 가서 사람들에게 직접 영업하는 경우 역시 많았습니다. 초상화 판매 영업을 하는 예술가라. 그렇습니다. 앤디 워홀은 '아트 비즈니스맨 혹은 비즈니스 아티스트'였습니다.

팝아트의 살아 있는 전설, 앤디 워홀이 작업하는 초상화의 주인공이 된다는 판타지, 이에 더해 확실히 보장될 높은 투자 수익까지. 재력을 갖춘 여러 유명 인사, 재계 인사, 사교계 인사는 워홀의 제안에 열광하며 초상화 작업을 의뢰합니다. 워홀이 하는 일은 폴라로이드 카메라로 60장의 사진을 찍어 그중 잘 나온 사진 4장을 실크스크린하는 것. (의뢰자의 만족을 위해 가장 멋지고 아름답게 보정하기는 필수!) 이렇게 제작된 4점의 초상화를 판매하는 전략 또한 영특했습니다. 의뢰자가 4점 중 1점만 구매할 경우 가격은 25,000달러. 그러나 1점씩 더 살 때마다 가격이 할인되는 묘수를 씁니다. 4점을 모두 구입할 경우 마지막 1점의 가격은 5,000달러가 되는 식이었죠. 대부분의 의뢰자는 4점을 모두 구입했고, 앤디 워홀 엔터프라이즈의 매출액과 영업이익은 늘어났습니다.

워홀의 노골적인 초상화 팔이에 미술계 곳곳에서는 비난이 쏟아집니다. 예술적으로 새로운 가치를 제공하는 것은 하나도 없이 오직 상업주의에 찌든 공산품일 뿐이라며 평가 절하하죠. 한편으로는 그렇기

도 합니다. 그렇지만, 워홀 입장에서는 '예술을 사업으로 만드는' 예술을 하고 있었습니다. 이런 워홀의 행보를 피식 웃으며 바라보고 있던 라우센버그는 이렇게 말합니다.

"착한 워홀은 진정한 워홀이 아니지. 사람이 이보다 짓궂을 수 있을까? 워홀은 예술사학자들에게 아주 골칫거리다. 워홀이 일부러 예술가를 무시하는지, 아니면 아무 생각도 없는 것인지는 중요하지 않다. 중요한 것은 우리의 삶에 그가 폭발적인 영향을 주고 있다는 거다."[1]

위홀의 사업은 여기서 멈추지 않습니다. 더 대중문화에 가까이 다가가 1969년 잡지 《인터뷰》를 창간합니다. 초기에는 영화에 대한 비평이 실렸지만, 시간이 지나며 가수, 배우, 모델 등 유명인들(혹은 유명인이 되고 싶은 이들)의 인터뷰와 사진이 실리는 연예 전문 잡지로 변모합니다. 잡지 운영에 있어 워홀은 인터뷰 내용보다 사진에 유독 관심을 기울였습니다. 글은 어떤 내용이든 상관없지만, 인물 사진만은 멋지고 아름다워 보여야 한다는 원칙을 고수했죠. 그는 대중 연예 잡지의 판매 증대와 광고주 유입을 위해 필수적인 것이 글이 아닌 이미지임을 간파하고 있었던 겁니다. 이렇게 20대 시절 잡지사에 삽화를 납품하던 워홀은 41세에 연예 잡지의 발행인이 됩니다.

팝아트로 순수 미술계를 평정하는 것을 넘어 미술품 판매, 영화 제작, 잡지 발행 사업을 펼치는 '앤디 워홀 엔터프라이즈'를 설립하기까지. '사업하는 예술가, 예술하는 사업가'라는 (기존 미술 역사에 존재하지

않았던) 새로운 예술가상을 창조한 앤디 워홀. 오늘날의 시대상과 절묘하게 조합된 그의 독특한 예술관은 후대에도 지대한 영향을 미치고 있는데요. 앤디 워홀이 없었다면, 과연 미국에 제프 쿤스, 영국에 데미안 허스트, 일본에 무라카미 다카시가 등장할 수 있었을까요?

멈추지 않는 기계

할리우드로 진출해 영화감독으로 성공하겠다는 꿈. 비록 그 꿈을 이루지는 못했지만, 1980년대에도 앤디 워홀 엔터프라이즈는 높은 수익을 올리는 사업체로 잘나갔습니다. 약 1억 달러에 달하는 부동산을 보유한 자산가이자 성공한 CEO가 된 50대 앤디 워홀. 몸도 성하지 않은 만큼 이제는 좀 내려놓고 쉬어도 될 텐데 그는 그러지 않았습니다.

"나는 텔레비전에 자기 프로그램을 가진 이들 모두에게 질투를 느낀다. 이전에 언급했듯이, 나는 내 프로그램을 갖고 싶다 ― 이름하여 〈특별할 것 없는 쇼〉."[2]

자기 이름을 건 TV 프로그램 진행자들을 향한 질투. 나이가 들어도, 총격을 당해 오장육부가 망가져도 워홀의 질투는 멈추지 않았습니다. 질투가 멈추지 않는 이상 워홀의 새로운 생각과 행위는 멈추지 않았

죠. 1981년 53세 위홀은 케이블 TV 프로그램 〈앤디 워홀 텔레비전〉을 제작해 진행자로 출연합니다. 잡지 《인터뷰》의 콘셉트를 고스란히 복제한 이 프로그램에서 그는 예술, 패션계 유명 인사를 초대해 인터뷰를 진행합니다. 또, 1985년에는 유명인이 출연해 자기 삶을 이야기하며 장기자랑도 곁들이는 TV 프로그램 〈앤디 워홀의 15분〉을 제작 및 방영하죠. 이렇게 위홀은 자기 이름을 건 TV 프로그램의 진행자가 기어코 되고 맙니다.

1962년 실크스크린을 시작하며 "나는 기계가 되고 싶다"고 말했던 앤디 워홀. 부품이 완전히 망가지기 전까지 멈추지 않는 기계처럼, 그는 멈추지 않았습니다. 하지만, 아무리 튼튼한 기계라도 쉬지 않고 움직이면 결국 부품이 망가지며 멈추고 마는 법.

"난 아직도 저격 부상의 후유증을 안고 살아가고 있다."[1]

1982년, 일기장에 위홀은 이렇게 적고 있습니다. 총상으로 이미 망가졌지만, 수술로 연명해놓은 쓸개의 상태가 천천히 나빠지고 있었던 것. 생의 마지막을 직감한 그는 미리 유서를 작성합니다. (결혼하지 않았던) 위홀은 두 명의 친형과 자기 대신 '사무실'을 잘 관리해준 프레드 휴즈에게 각각 25만 달러를 남기기로 합니다. 그리고 약 1억 달러에 달하는 부동산 자산 모두를 (세상을 떠난 후 설립할) '앤디 워홀 시각예술재단'에 기증하기로 하죠.

1975년에 출간한 저서 《앤디 워홀의 철학》에서 위홀은 '죽음'이라

는 주제에 대해 이렇게 말합니다. "나는 죽음을 믿지 않는다. 왜냐하면 우리는 죽음이 온다는 것을 알게 되어 있지 않기 때문이다. 나는 그것을 맞이할 준비가 되어 있지 않기 때문에 아무 말도 할 수 없다."[2] 수년이 흐른 1982년에 워홀은 비로소 죽음이 온다는 것을 자각하며 그것을 맞이할 준비를 하고 있습니다.

삶의 마지막을 향해 가던 워홀이 작업한 최후의 프로젝트는 무엇이었을까? 바로 미술사에 길이 남을 유명한 작품을 실크스크린하는 것이었습니다. 그는 뭉크의 〈절규〉와 다 빈치의 〈최후의 만찬〉을 자기 작품의 주인공으로 가져와 찍어냅니다. 다가오는 죽음을 예감하고 있는 워홀이 작품의 소재로 〈절규〉를 택했다는 것은 쉽게 공감

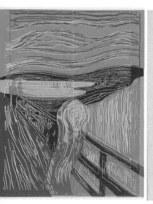

"워홀이 복제하면 다릅니다?"
(왼쪽) 앤디 워홀, 〈절규〉, 1984
(오른쪽) 앤디 워홀, 〈최후의 만찬〉, 1986

이 되지만, 〈최후의 만찬〉을 다룬 것은 잘 이해가 되지 않습니다. 밀라노에서 갤러리를 운영하던 화상의 아이디어 제안으로 제작했다니 그럴 법도 합니다. (밀라노에 가면 다 빈치의 〈최후의 만찬〉을 볼 수 있죠.) 팝아트의 거장으로 불리던 때에도 여전히 주변인의 아이디어를 작품에 반영하는 습성을 잃지 않는 워홀의 일관됨이라고 해야 할까요?

어쨌든 워홀의 〈절규〉와 〈최후의 만찬〉을 보고 있으면, 워홀의 이런 목소리가 들려오는 듯합니다. '나의 팝아트 작품도 뭉크의 〈절규〉와 다 빈치의 〈최후의 만찬〉처럼 인류에게 영원히 남은 불멸이 되었다.' 〈최후의 만찬〉 이미지 위에 돈(59센트), 대량 생산품 브랜드(Dove), 글로벌 기업 로고(GE)를 낙서하듯 커다랗고 장난스럽게 찍으며. 어찌 보면 워홀이 58년을 살아오며 추구했던 모든 것이 이 작품에 담겨 있는지도 모릅니다.

1987년 2월 초, 밀라노에서 〈최후의 만찬〉 신작 전시를 마치고 뉴욕에 돌아온 워홀은 심각한 복통을 느낍니다. 멈출 줄 모르는 워홀을 위해 연명하고 있던 쓸개라는 부품이 완전히 고장 난 것이죠. "다시 입원한다면 다신 돌아오진 못할 것이다. 또 한 번의 수술은 견뎌내지 못할 게 분명하다."[4] 이렇게 직감하며 수술만은 피하고 싶었던 워홀. 그러나 배가 찢어질 듯한 고통을 계속 참을 수는 없었습니다. 3시간 이상의 수술 끝에 망가진 쓸개를 완전히 제거한 후, 안정을 찾은 2월 21일 밤. 그는 평생 매일 반복해온 일, TV를 보았습니다. 다음 날 새벽 5시 반 무렵, 갑자기 워홀의 심장이 발작을 일으키고, 의료진의 응

급처치에도 심장은 다시 뛰지 않았습니다. 끝없이 자신을, 세상을, 시대를 복제했던 '20세기 가장 문제적 예술가'는 안녕을 고하며 살아 있는 우리에게 '예술'을 남기며 묻습니다. '예술로서의 삶'이란 무엇인가?

앤디 워홀 Andy Warhol

출생-사망	1928년 8월 6일 ~ 1987년 2월 22일
국적	미국
사조	팝아트
대표작	〈캠벨 수프 캔〉, 〈마릴린 먼로〉, 〈꽃〉, 〈브릴로 상자〉

워홀이 '죽음'을 인쇄했다고?

대량 생산품, 유명인만 실크스크린으로 인쇄했을 것 같지만, 사실 워홀은 실크스크린 기법을 사용하기 시작한 1962년부터 죽음을 주제로 한 작품을 선보이기도 했습니다. 그 첫 번째 작업의 실마리를 제공한 이는 헨리 겔트잘러(메트로폴리탄 미술관 큐레이터)였습니다. 6월 4일, 워홀과 점심 식사 도중 겔트잘러는 그날의 신문 1면의 '비행기 사고로 129명 사망(129 die in jet)' 기사를 워홀에게 보여주며 죽음을 주제로 작업해보라 말합니다. 큐레이터의 귀띔(?)을 바로 실행에 옮긴 워홀. 신문 1면의 헤드라인과 사진을 그대로 모방한 작품 〈비행기 사고로 129명 사망〉을 제작합니다. 이렇게 워홀의 '죽음과 재난' 연작이 시작됩니다.

신문, 잡지 등 매체에 매일 새롭게 등장하는 '죽음과 재난' 관련 뉴스에 딸린 '사진'에 초점을 맞춘 워홀. 자동차 사고 장면을 찍은 사진을 아홉 차례 반복적으로 실크스크린 인쇄한 〈불타는 푸른 자동차, 아홉 번〉, 평화시위 중인 흑인 시민을 백인 경찰이 폭력적으로 진압하는 장면을 찍은 사진을 실크스크린 인쇄한 〈붉은 인종 폭동〉, 살인 및 강도죄로 사형을 선고받은 죄수의 사형이 집행된 전기의자 사진을 실크스크린 인쇄한 〈라벤더 빛 재난(전기의자)〉 등등 어둡고 무거운 주제의 작품을 제작합니다.

'죽음과 재난'의 이미지를 반복 노출하는 미디어의 보도 방식을 똑같이 반복하는 '죽음과 재난' 연작. 이에 대해 워홀은 "사람들은 무심히 스쳐 지나갈 뿐, 모르는 누군가가 죽었다는 사실은 그들에겐 그렇게 중요하지 않다"[4], "그런 끔찍한 사진을 자주 보면 나중에는 아무렇지도 않게 됩니다"[1]라며 그저 되물을 뿐이었습니다. 당시 캠벨 수프, 꽃을 실크스크린한 작품보다 더 관심받거나 팔리지 못해서였을까? 죽음과 재난 연작에 대한 워홀의 열정은 얼마 안 가 시들해집니다. 하지만, 죽음이라는 주제에 관한 관심은 결국 1962년 8월 5일 신문 1면에 대대적으로 보도된 뉴스(마릴린 먼로의 죽음)를 작품에 즉각 반영하는 마중물이 됩니다.

참고 자료
• 인용 페이지는 출간연도 뒤에 순서대로 표기하였습니다.
• 동일한 페이지에서 인용했을 경우, 페이지를 중복으로 표기하였습니다.

피트 몬드리안

1 수잔네 다이허 저, 주은정 역, 《피트 몬드리안》, 마로니에북스, 2007, p.31
2 피트 몬드리안 저, 전혜숙 역, 《몬드리안의 방》, 열화당, 2008, p.10, 70, 61, 61, 116, 139, 118~120, 76, 70, 52
3 이택광 저, 《세계를 뒤흔든 미래주의 선언》, 그린비, 2008, p.89~90, 92, 92

살바도르 달리

1 살바도르 달리 저, 이은진 역, 《살바도르 달리》, 이마고, 2002, p.20, 17, 130, 156, 36, 36, 285, 222, 265~266, 282~283, 294, 302, 316, 326, 323, 356, 342, 385~386
2 김종근 저, 《달리 나는 세상의 배꼽》, 평단아트, 2004, p.19, 33, 139, 99~100
3 카트린 클링죄어 르루아 저, 김영선 역, 《초현실주의》, 마로니에북스, 2008, p.6
4 소피 들라생 저, 조재룡 역, 《달리의 연인 갈라》, 마로니에북스, 2008, p.51, 183, 186~187, 167, 260, 267
5 www.freud.org.uk/2019/02/04/when-dali-met-freud/

알베르토 자코메티

1 제임스 로드 저, 오귀원 역, 《작업실의 자코메티》, 을유문화사, 2008, p.38, 52, 129, 215
2 제임스 로드 저, 신길수 역, 《자코메티》, 을유문화사, 2021(개정판), p.57, 80, 84, 191, 191, 204, 204, 219, 274, 314~315, 209, 574
3 www.guggenheim-bilbao.eus/en/exhibition/sala-209-el-existencialismo-figuras-alargadas-y-filiformes

잭슨 폴록

1 캐서린 잉그램 저, 피터 아클 그림, 유지연 역, 《This is Pollock 디스 이즈 폴록》, 어젠다, 2014, p.12,
 18, 29, 38, 7, 65, 69, 77
2 김광우 저, 《폴록과 친구들》, 미술문화, 1997, p.21, 54, 79, 82, 121, 174, 169, 174, 196, 197, 219, 168
3 www.christies.com/en/lot/lot-5559198
4 리사 필립스 외 저, 휘트니미술관 기획, 송미숙 역, 《20세기 미국 미술》, 마로니에북스, 2019, p.31
5 조주연 저, 《현대미술 강의》, 글항아리, 2017, p.139
6 www.moma.org/collection/works/78699?artist_id=4675&page=1&sov_referrer=artist
7 바르바라 헤스 저, 김병화 역, 《추상표현주의》, 마로니에북스, 2008, p.50

마크 로스코

1 아니 코엔 솔랄 저, 여인혜 역, 《마크 로스코 Mark Rothko》, 다빈치, 2015, p.51~52, 54, 62~63, 108,
 106, 109, 106, 106, 106, 126, 130, 117, 207, 164, 224, 239
2 캐서린 잉그램 저, 아그네스 드코르셀 그림, 이현지 역, 《This is Matisse 디스 이즈 마티스》, 어젠다,
 2016, p.12
3 마크 로스코 저, 크리스토퍼 로스코 편, 김순희 역, 《Mark Rothko 예술가의 리얼리티》, 다빈치,
 2007, p.83, 84, 84, 84, 84, 235, 105, 264, 265, 266
4 www.mark-rothko.org/the-omen-of-the-eagle.jsp
5 www.mark-rothko.org/slow-swirl-at-the-edge-of-the-sea.jsp#google_vignette
6 www.moma.org/audio/playlist/297/28
7 바르바라 헤스 저, 김병화 역, 《추상표현주의》, 마로니에북스, 2008, p.42
8 www.moma.org/artists/5047
9 www.moma.org/collection/works/78485

앤디 워홀

1 아서 단토 저, 박선령 역, 《앤디 워홀 이야기》, 명진출판, 2010, p.199, 110, 187, 174, 121
2 앤디 워홀 저, 김정신 역, 《앤디 워홀의 철학》, 미메시스, 2015, p.35, 62, 86, 119, 263, 37, 180~181,
 108, 108, 167, 143
3 www.moma.org/artists/3542

4 캐서린 잉그램 저, 앤드류 레이 그림, 유지연 역, 《This is Warhol 디스 이즈 워홀》, 어젠다, 2014, p.24, 29, 31, 25, 48, 53, 58, 58, 76, 45

5 www.moma.org/collection/works/79809

6 www.globalarttraders.com/news/115/warhol_the_factory_a_printing_machine/

기타 참고 문헌

피트 몬드리안 – 미쉘 사누이에 저, 임진수 역, 《다다: 쮜리히·뉴욕》, 열화당, 1995

피트 몬드리안 – 디트마 엘거 저, 김금미 역, 《다다이즘》, 마로니에북스, 2008

피트 몬드리안 – 리처드 험프리스 저, 하계훈 역, 《미래주의》, 열화당, 2003

살바도르 달리 – 살바도르 달리 저, 최지영 역, 《달리, 나는 천재다》, 다빈치, 2004

알베르토 자코메티 – 장 주네 저, 윤정임 역, 《자코메티의 아틀리에》, 열화당, 2007

잭슨 폴록 – 리사 필립스 외 저, 휘트니미술관 기획, 송미숙 역, 《20세기 미국 미술》, 마로니에북스, 2019

마크 로스코 – 김광우 저, 《폴록과 친구들》, 미술문화, 1997

앤디 워홀 – 김광우 저, 《워홀과 친구들》, 미술문화, 1997

앤디 워홀 – 김광우 저, 《비디오 아트의 마에스트로 백남준 VS 팝아트의 마이더스 앤디 워홀》, 숨비소리, 2006

앤디 워홀 – 리사 필립스 외 저, 휘트니미술관 기획, 송미숙 역, 《20세기 미국 미술》, 마로니에북스, 2019

피트 몬드리안

야코프 반 로이스달(Jacob van Ruisdael), 〈베익 베이 뒤르스테더의 풍차(The Windmill at Wijk bij Duurstede)〉, 1668~1670년경, 캔버스에 유채, 101×83cm

안톤 모우베(Anton Mauve), 〈울타리의 말(Horses at the Gate)〉, 1878, 캔버스에 유채, 42.8×25.3cm

피트 몬드리안, 〈달밤의 헤인 강변 동쪽 풍차(East side Mill along the River Gein by Moonlight)〉, 1903년경, 캔버스에 유채, 63×75.4cm

피트 몬드리안, 〈울레 부근의 숲(Woods near Oele)〉, 1908, 캔버스에 유채, 128×158cm

에드바르트 뭉크, 〈기차 연기(Train smoke)〉, 1900, 캔버스에 유채, 84.5×109cm

피트 몬드리안, 〈햇빛 속의 풍차(The Windmill in Sunlight)〉, 1908, 캔버스에 유채, 114.8×87cm

앙리 마티스, 〈콜리우르의 풍경(View of Collioure)〉, 1905년경, 캔버스에 유채, 59.5×73cm

피트 몬드리안, 〈붉은 풍차(The Red Mill)〉, 1911, 캔버스에 유채, 150×86cm

조르주 브라크(Georges Braque), 〈에스타크의 집들(Houses at Estaque)〉, 1908, 캔버스에 유채, 73×60cm, © Georges Braque / ADAGP, Paris - SACK, Seoul, 2025

조르주 브라크, 〈라 호쉬 기용의 성(Castle at La Roche Guyon)〉, 1909, 캔버스에 유채, 92×73cm, © Georges Braque / ADAGP, Paris - SACK, Seoul, 2025

조르주 브라크, 〈바이올린과 팔레트(Violin and Palette)〉, 1909, 캔버스에 유채, 92×43cm, © Georges Braque / ADAGP, Paris - SACK, Seoul, 2025

조르주 브라크, 〈바이올린과 하프가 있는 정물(Still life with harp and violin)〉, 1911, 캔버스에 유채, 116×81cm, © Georges Braque / ADAGP, Paris - SACK, Seoul, 2025

조르주 쇠라(Georges Seurat), 〈그라블린의 운하, 저녁(The Channel at Gravelines, Evening)〉, 1890, 캔버스에 유채, 65.4×81.9cm

피트 몬드리안, 〈저녁: 빨간 나무(Avond (Evening): The Red Tree)〉, 1908~1910, 캔버스에 유채, 70×99cm

피트 몬드리안, 〈회색 나무(The Gray Tree)〉, 1911, 캔버스에 유채, 79.7×109.1cm

피트 몬드리안, 〈꽃 핀 사과나무(Blossoming apple tree)〉, 1912, 캔버스에 유채, 78.5×107.5cm

피트 몬드리안, 〈돔뷔르흐의 교회탑(Church tower at Domburg)〉, 1911, 캔버스에 유채, 114×75cm

피트 몬드리안, 〈교회 정면 1: 돔뷔르흐의 교회(Church facade 1: Church at Domburg)〉, 1914, 종이에 연필·목탄·잉크, 63×50.3cm

피트 몬드리안, 〈구성 제IV(Composition No IV)〉, 1914, 캔버스에 유채, 88×61cm

피트 몬드리안, 〈검정과 하양의 구성10(Composition 10 in Black and White)〉, 1915, 캔버스에 유채, 85.8×108.4cm

헤리트 리트벨트(Gerrit Thomas Rietveld), 〈빨강/파랑 팔걸이 의자(Red / Blue Armchair)〉, 1918~1923, © Gerrit Thomas Rietveld / Pictoright, Amstelveen - SACK, Seoul, 2025

테오 반 두스뷔르흐(Theo van Doesburg), 〈스테인드글라스 창 구성 III(Stained-Glass Composition III)〉, 1917, 스테인드글라스, 48.5×45cm

피트 몬드리안, 〈그리드 3의 구성: 회색 선이 있는 마름모 구성(Composition with Grid 3: Lozenge Composition with Grey Lines)〉, 1918, 캔버스에 유채, 높이 84.5×폭 84.5cm

피트 몬드리안, 〈그리드 4의 구성: 마름모 구성(Composition with Grid 4: Lozenge Composition)〉, 1919, 캔버스에 유채, 대각선 85cm

피트 몬드리안, 〈그리드 5의 구성: 색채 마름모 구성(Composition with Grid 5: Lozenge Composition with Colours)〉, 1919, 캔버스에 유채, 대각선 84.5cm

피트 몬드리안, 〈그리드 6의 구성: 색채 마름모 구성(Composition with Grid 6: Lozenge Composition with Colours)〉, 1919, 캔버스에 유채, 대각선 68.5cm

파블로 피카소, 〈안락의자에 앉아 있는 여인(Woman sitting in an Armchair)〉, 1917~1920, 캔버스에 유채, 130×89cm, © 2025 - Succession Pablo Picasso - SACK (Korea)

파블로 피카소, 〈낮잠(Sleeping Peasants)〉, 1919, 종이에 과슈, 수채, 펜, 31.1×48.9cm, © 2025 - Succession Pablo Picasso - SACK (Korea)

피트 몬드리안, 〈컵에 든 장미(Rose in a Glass)〉, 1921, 종이에 수채, 27.5×21.5cm

피트 몬드리안, 〈구성을 위한 연구(Study for a Composition)〉, 1940~1941, 종이에 콜라주, 과슈, 목탄, 33×27cm

피트 몬드리안, 〈검정·빨강·노랑·파랑·연파랑의 타블로 I (Tableau I, with Black, Red, Yellow, Blue, and Light Blue)〉, 1921, 캔버스에 유채, 96.5×60.5cm

피트 몬드리안, 〈노랑, 검정, 파랑, 빨강, 회색의 마름모 구성(Lozenge Composition with Yellow, Black, Blue, Red, and Gray)〉, 1921, 캔버스에 유채, 60×60cm

피트 몬드리안, 〈빨강, 파랑, 노랑의 구성(Composition with Red, Blue and Yellow)〉, 1930, 캔버스에 유채, 86×66cm

피트 몬드리안, 〈구성 (No.1) 회색-빨강(Composition (No. 1) Gray-Red)〉, 1935, 캔버스에 유채, 57.5×55.6cm

피트 몬드리안, 〈뉴욕시 I(New York City I)〉, 1942, 캔버스에 유채, 119.3×114.2cm

살바도르 달리

살바도르 달리, 〈라파엘로풍의 목을 한 자화상(Self-Portrait with Raphaelesque Neck)〉, 1921~1922, 캔버스에 유채, 41.5×53cm

라파엘로 산치오, 〈아테네 학당〉 중 일부, 1509~1511

살바도르 달리, 〈입체파 자화상(Cubist Self-Portrait)〉, 1923, 판지에 유채와 콜라주, 104×75cm

살바도르 달리, 〈풍자적 구성(Satirical Composition('The Dance' by Matisse))〉, 1923, 판지에 과슈, 138×105cm

살바도르 달리, 〈정물화(Still Life)〉, 1924, 캔버스에 유채, 125×99cm

살바도르 달리, 〈빵 바구니(The Basket of Bread)〉, 1926, 나무판에 유채, 31.5×31.5cm

앙드레 마송(Andre Masson), 〈자동적 드로잉(Automatic Drawing)〉, 1924, 종이에 잉크, 23.5× 20.6cm, © Andrè Masson / ADAGP, Paris - SACK, Seoul, 2025

살바도르 달리, 〈음산한 놀이(The Lugubrious Game)〉, 1929, 캔버스에 유채와 콜라주, 31×41cm

살바도르 달리, 〈기억의 지속(The Persistence of Memory)〉, 1931, 캔버스에 유채, 24.1×33cm

살바도르 달리, 〈초현실주의 아파트로 사용될 수 있는 매 웨스트의 얼굴(Mae West's Face Which May be Used as a Surrealist Apartment)〉, 1934~1935, 잡지에 과슈, 28.3×17.8cm

살바도르 달리, 〈매 웨스트 입술 소파(Mae West Lips Sofa)〉, 1936~1937, 혼합재료, 92×213×80cm

살바도르 달리, 〈삶은 콩으로 만든 부드러운 구조물-내란의 예감(Soft Construction with Boiled Beans (Premonition of Civil War))〉, 1936, 캔버스에 유채, 84×110cm

살바도르 달리, 〈가을날 인육을 먹는 이들(Autumnal Cannibalism)〉, 1936, 캔버스에 유채, 59.9×59.9cm

파블로 피카소, 〈게르니카(Guernica)〉, 1937, 캔버스에 유채, 349×776cm, © 2025 - Succession Pablo Picasso - SACK (Korea)

살바도르 달리, 〈비키니섬의 세 스핑크스(Three Sphinxes of Bikini)〉, 1947, 캔버스에 유채, 51.4× 40.6cm

살바도르 달리, 〈잠에서 깨어나기 전에 석류 주위를 나는 벌 때문에 꾼 꿈(Dream Caused by the Flight of a Bee Around a Pomegranate a Second Before Awakening)〉, 1944, 캔버스에 유채, 51× 41cm

살바도르 달리, 〈우주 코끼리(The Space Elephant)〉, 1961, 높이 63cm

원자의 구조 그림

살바도르 달리, 〈포르트 리가트의 성모(The Madonna of Port Lligat)〉, 1950, 캔버스에 유채, 366× 244cm

살바도르 달리, 〈제비 꼬리(The Swallow's Tail)〉, 1983, 캔버스에 유채, 73×92.2cm

알베르토 자코메티

1961년 파리에서 상영 중인 연극 〈고도를 기다리며〉 무대 위 자코메티가 제작한 '나무'(Roger Pic, Samuel Beckett, Waiting for Godot, Odeon Theatre, 1961 (with Giacometti's tree)

틴토레토(Tintoretto), 〈성 마르코 유해의 발견(Finding of the Body of Saint Mark)〉, 1562~1566, 캔버스에 유채, 396×400cm

조토(Giotto), 〈예수를 배신함(The Arrest of Christ (Kiss of Judas))〉, 1304~1306, 프레스코, 200×185cm

알베르토 자코메티, 〈인물상(입체주의 인물상 I)(Figure, dite cubiste I)〉, 1926, 석고, 63.5×27.9×25.5cm

키클라데스 문명 조각상 〈대리석 여성상(Marble female figure)〉, 기원전 2600~2400년경, 대리석, 높이 62.79cm

알베르토 자코메티, 〈숟가락 여인(Spoon Woman)〉, 1927, 석고, 146.5×51.6×21.5cm

콘스탄틴 브랑쿠시(Constantin Brancusi), 〈공간 속의 새(Bird in Space)〉, 1926, 대리석과 나무 받침대 위에 황동, 높이 292.7cm

알베르토 자코메티, 〈바라보는 두상(Gazing Head)〉, 1928~1929, 석고, 40×36×6cm

알베르토 자코메티, 〈매달린 공(Suspended Ball)〉, 1930~1931, 나무, 철, 노끈, 60.4×36.5×34cm

알베르토 자코메티, 〈인물상III(Figure, III)〉, 1945년경, 석고와 금속, 3.3×3.8×4.1cm

알베르토 자코메티, 〈인물상 V(Figure, V)〉, 1945년경, 석고와 금속, 2.5×3.8×3.2cm

알베르토 자코메티, 〈인물상VI(Figure, VI)〉, 1945년경, 석고와 금속, 1.6×1.3×1.3cm

알베르토 자코메티, 〈밤(The Night)〉, 1946~1947, Photo Émile Savitry courtesy Sophie Malexis.

알베르토 자코메티, 〈쓰러지는 남자(Falling Man)〉, 1950, 청동, 60×22×36cm

알베르토 자코메티, 〈도시광장(City Square)〉, 1948, 청동, 21.6×64.5×43.8cm

알베르토 자코메티, 〈다리(The Leg)〉, 1958, 청동, 218×46×26cm

이폴리트 맹드롱가 46번지 자코메티의 작업실에서, 1958, Photograph by Ernst Scheidegger ⓒ 2025 Stiftung Ernst Scheidegger-Archiv, Zurich.

알베르토 자코메티, 〈앉아 있는 남자의 흉상(로타르 III)(Bust of a Seated Man (Lotar III))〉, 1965, 청동, 65.5×28.2×35.5cm

알베르토 자코메티, 〈아네트(Annette)〉, 1962, 캔버스에 유채, 92.3×73.2cm

잭슨 폴록

잭슨 폴록, 〈무제(자화상)(Self-portrait)〉, 1930~1933, 제소 칠한 캔버스에 유채, 13×18cm

토마스 하트 벤턴(Thomas Hart Benton), 〈농가(Homestead)〉, 1934, 보드에 템페라와 유채, 63.5×
86.4cm, © Thomas Hart Benton / Artists Rights Society (ARS), New York - SACK, Seoul, 2025

잭슨 폴록, 〈서부로 가다(Going West)〉, 1934~1938, 제소 칠한 보드에 유채, 53×38cm

다비드 알파로 시케이로스(David Alfaro Siqueiros), 〈집단 자살(Collective Suicide)〉, 1936, 목판에 래
커, 124.5×182.9cm, © 2025, David Alfaro Siqueiros / SOMAAP, Mexico / SACK, Korea

모래 그림을 그리고 있는 나바호 인디언, © Mullarky Photo

잭슨 폴록, 〈남성과 여성(Male and Female)〉, 1942~1943, 캔버스에 유채, 124.3×186.1cm

잭슨 폴록, 〈파시패(Pasiphae)〉, 1943, 캔버스에 유채, 142.6×243.8cm

잭슨 폴록, 〈벽화(Mural)〉, 1943, 캔버스에 카세인과 유채, 243.21×603.25cm

잭슨 폴록, 〈다섯 패텀 바닷속에(Full Fathom Five)〉, 1947, 손톱, 압정, 단추, 열쇠, 동전, 담배, 성냥과
캔버스에 유채, 129.2×76.5cm

잭슨 폴록, 〈1A번(Number 1A)〉, 1948, 캔버스에 에나멜 페인트와 유채, 172.7×264.2cm

잭슨 폴록, 〈가을 리듬: 30번(Autumn Rhythm(Number 30))〉, 1950, 캔버스에 에나멜 페인트, 266.7
×525.8cm

잭슨 폴록, 〈14번(Number 14)〉, 1951, 캔버스에 에나멜 페인트, 146.5×269.5cm

잭슨 폴록, 〈심연(The Deep)〉, 1953, 캔버스에 에나멜 페인트와 유채, 150.2×220.4cm

마크 로스코

아래 마크 로스코의 작품 저작권은 © 1998 Kate Rothko Prizel & Christopher Rothko / Artists
Rights Society (ARS), New York - SACK, Seoul에 있습니다.

마크 로스코, 〈무제(지하철)(Untitled (subway))〉, 1937년경, 캔버스에 유채, 51.1×76.2cm

마크 로스코, 〈독수리의 징조(The Omen of the Eagle)〉, 1942, 캔버스에 흑연과 유채, 65.4×45.1cm

마크 로스코, 〈연안의 느린 소용돌이(Slow Swirl at the Edge of the Sea)〉, 1944, 캔버스에 유채, 191.4
×215.2cm

클리포드 스틸(Clyfford Still), 〈PH-945〉, 1946, 캔버스에 유채, 136.1×108.7cm, © Clyfford Still /
Artists Rights Society (ARS), New York - SACK, Seoul, 2025

마크 로스코, 〈무제(Untitled)〉, 1945, 캔버스에 유채, 99.7×69.8cm

마크 로스코, 〈무제(Untitled)〉, 1945~1946, 캔버스에 유채, 53.8×65.5cm

마크 로스코, 〈무제(Untitled)〉, 1946, 캔버스에 유채, 99.9×69.9cm

마크 로스코, 〈무제(Untitled)〉, 1947, 캔버스에 유채, 121.3×90.2cm

마크 로스코, 〈무제(Untitled (Multiform))〉, 1948, 캔버스에 유채, 118.7×144cm

마크 로스코, 〈No. 19(Number 19)〉, 1949, 캔버스에 유채, 172.8×101.8cm

바넷 뉴먼(Barnett Newman), 〈유일성 I (Onement I)〉, 1948, 캔버스에 유채, 69.2×41.2cm, © Barnett
 Newman / Artists Rights Society (ARS), New York – SACK, Seoul, 2025

앙리 마티스, 〈붉은 화실(The Red Studio)〉, 1911, 캔버스에 유채, 181×219.1cm

마크 로스코, 〈무제(Untitled)〉, 1949, 캔버스에 유채, 204.15×168.6cm

마크 로스코, 〈No. 3/No. 13〉, 1949, 캔버스에 유채, 216.5×164.8cm

마크 로스코, 〈무제(하양과 빨강 위의 바이올렛, 검정, 오렌지, 노랑)(Untitled (Violet, Black, Orange,
 Yellow on White and Red))〉, 1949, 캔버스에 유채, 207×167.6cm

마크 로스코, 〈무제(Untitled)〉, 1957, 캔버스에 유채, 231.9×176.7cm

마크 로스코, 〈무제(시그램 벽화)(Untitled (Seagram Mural))〉, 1959, 캔버스에 유채, 269×457.8cm

마크 로스코, 〈무제(Untitled)〉, 1964, 캔버스에 유채, 175.5×167.6cm

자연광만으로 채워진 로스코 예배당, Photo By Courtesy the Rothko Chapel

마크 로스코, 〈무제(Untitled (Black on Gray))〉, 1969~1970, 캔버스에 아크릴, 203.3×175.5cm

이중섭, 〈돌아오지 않는 강〉, 1956, 종이에 유채, 20.3×16.4cm

앤디 워홀

앤디 워홀, 〈꽃(Flowers)〉, 1964, 캔버스에 형광 페인트와 실크스크린 잉크, 61×61cm

앤디 워홀, 아이 밀러 광고(Shoe advertisement for I. Miller), 1958

로버트 라우센버그(Robert Rauschenberg), 〈모노그램(Monogram)〉, 1955~1959, 콤바인 페인팅,
 106.7×160.7×163.8cm, © Robert Rauschenberg Foundation / (Licensed by VAGA at ARS, New
 York),/(SACK, Korea)

로버트 라우센버그, 〈코카콜라 플랜(Coca-Cola Plan)〉, 1958, 콤바인 페인팅, 67.9×64.1×12.1cm,
 © Robert Rauschenberg Foundation / (Licensed by VAGA at ARS, New York),/(SACK, Korea)

재스퍼 존스(Jasper Johns), 〈깃발(Flag)〉, 1954~1955, 합판에 올린 천에 엔코스틱, 유채, 콜라주, 107.3
 ×153.8cm, © Jasper Johns/(VAGA at ARS, NY),/(SACK, Korea)

앤디 워홀, 〈딕 트레이시(Dick Tracy)〉, 1960, 캔버스에 아크릴릭, 200.7×114.3cm

로이 리히텐슈타인(Roy Lichtenstein), 〈이것 좀 봐 미키(Look Mickey)〉, 1961, 캔버스에 흑연과 유채,
 122.2×175.7cm, © Estate of Roy Lichtenstein / SACK Korea 2025

앤디 워홀, 〈캠벨 수프 캔(Campbell's Soup Cans)〉, 1962, 32개 캔버스에 아크릴릭, 각 50.8×40.6cm

앤디 워홀, 〈녹색 코카콜라 병(Green Coca-Cola Bottles)〉, 1962, 캔버스에 흑연과 아크릴릭, 210.2× 145.1cm

실크스크린 작업 중인 워홀, 1964, Photo Ugo Mulas ⓒ Ugo Mulas Heirs. All rights reserved.

앤디 워홀, 〈마릴린 두폭화(Marilyn Diptych)〉, 1962, 캔버스에 아크릴릭과 실크스크린 잉크, 205.4× 289.5cm

앤디 워홀, 〈샷 세이지 블루 마릴린(Shot Sage Blue Marilyn)〉, 1964, 캔버스에 아크릴릭과 실크스크린 잉크, 101.6×101.6cm

앤디 워홀, 〈브릴로 상자(Brillo Box (Soap Pads))〉, 1964, 나무에 합성 폴리머 페인트와 실크스크린 잉크, 43.2×43.2×35.6cm

팩토리 댄스파티를 경찰이 중단시키는 중, 1964, Photo Ugo Mulas ⓒ Ugo Mulas Heirs. All rights reserved.

앤디 워홀, 벨벳 언더그라운드 1집 앨범 〈The Velvet Underground & Nico〉 재킷, 1966

앤디 워홀, 〈자화상(Self-Portrait)〉, 1966, 9개 캔버스에 합성 폴리머 페인트와 실크스크린 잉크, 171.7 ×171.7cm

워홀의 영화 〈잠(Sleep)(1963)〉 스틸컷

앤디 워홀, 〈권총(Gun)〉, 1981~1982, 캔버스에 아크릴릭과 실크스크린 잉크, 177.8×228.6cm

앤디 워홀, 〈마오(Mao)〉, 1972, 실크스크린, 91.4×91.4cm

앤디 워홀, 〈믹 재거(Mick Jagger from the portfolio Mick Jagger)〉, 1975, 실크스크린, 111×73.6cm

앤디 워홀, 〈요셉 보이스(Joseph Beuys in Memoriam)〉, 1986, 실크스크린, 81×61cm

앤디 워홀, 〈절규(The Scream (after Munch))〉, 1984, 실크스크린, 101×81.5cm

앤디 워홀, 〈최후의 만찬(The Last Supper)〉, 1986, 캔버스에 합성 폴리머 페인트, 302.9×668.7cm

방구석 미술관 3

2025년 04월 15일 초판 01쇄 발행
2025년 05월 15일 초판 02쇄 발행

지은이 조원재

발행인 이규상 편집인 임현숙
편집장 김은영 책임편집 강정민 책임마케팅 박윤하
콘텐츠사업팀 문지연 강정민 정윤정 박윤하 윤선애
디자인팀 최희민 두형주
채널 및 제작 관리 이순복 회계팀 김하나

펴낸곳 (주)백도씨
출판등록 제2012-000170호(2007년 6월 22일)
주소 03044 서울시 종로구 효자로7길 23, 3층(통의동 7-33)
전화 02 3443 0311(편집) 02 3012 0117(마케팅) 팩스 02 3012 3010
이메일 book@100doci.com(편집·원고 투고) valva@100doci.com(유통·사업 제휴)
블로그 blog.naver.com/100doci_ 인스타그램 @blackfish_book
X @BlackfishBook

ISBN 978-89-6833-494-8 03600
ⓒ 조원재, 2025, Printed in Korea